中国当代艺术经典名家专集

毕　建　勋

中国书店

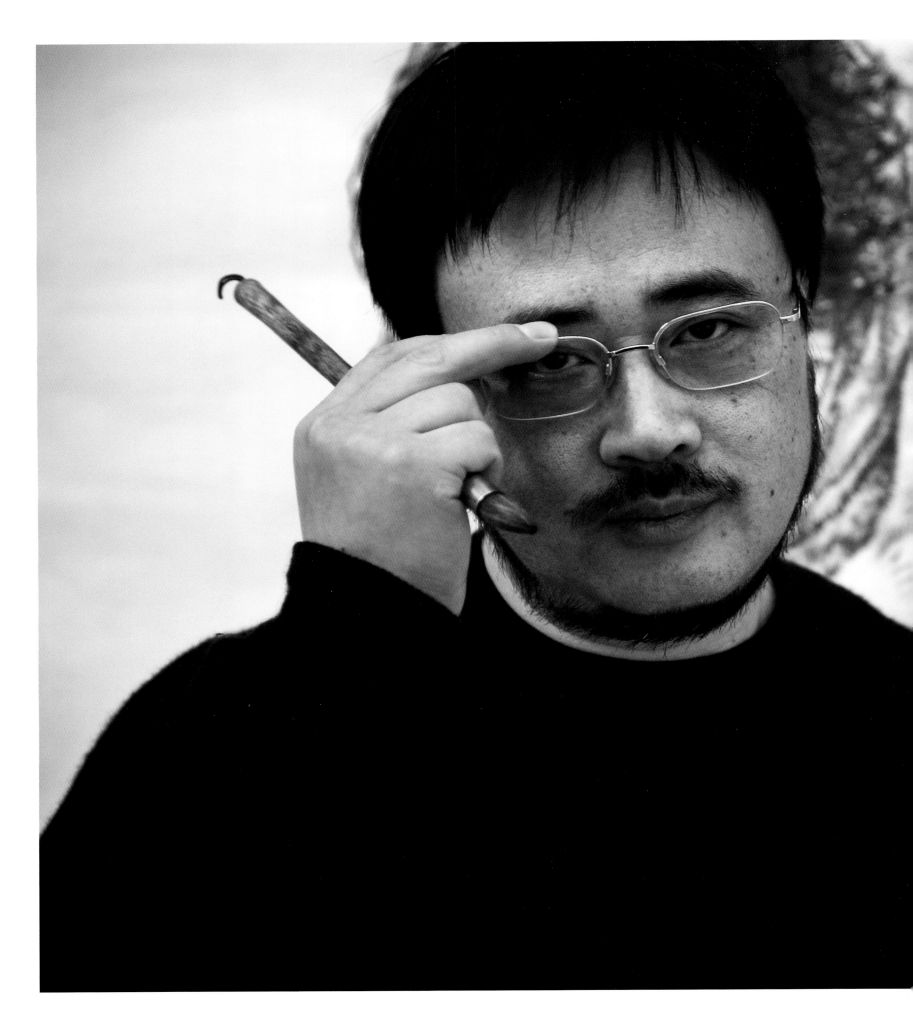

毕 建 勋 （1962—）

艺术家简介

毕建勋，男，满族，1962年冬季出生于辽宁，属虎。长于东北，现居北京，就职于中央美术学院。

1981年沈阳鲁迅美术学院附中毕业；1985年沈阳鲁迅美术学院中国画系本科毕业，获学士学位；1991年中央美术学院中国画系研究生毕业，获硕士学位。现为中央美术学院造型研究所博士，任中央美术学院中国画系创作研究部主任、副教授，中国美术家协会会员，兼任中国美术家协会中国画艺术委员会副秘书长、中国画重点学术期刊《国画家》主编。

代表作品有：《子非鱼》、《打人》、《黄河》、《东方红》、《永远和你在一起》、《不会离开你》、《以身许国图》、《以身许国图全图》、《面对面》、《中国，一路平安》、《改革之年》、《一望无际》、《英俊的曼日玛青年》、《惊蛰》、《青山永在》、《云栖之乡》、《魂兮归来》等等。

代表理论著作及论文有：专著《万象之根——中国画基本原理及方法》、论文集《毕建勋论中国人物画创作》、论文《笔墨原理》、《线》、《中国画造型基本原理》、《论水墨人物画及其造型问题》、《水墨人物画画种备忘录》、《意象观察与意象观察的方法》、《中国画色彩与墨色关系——中国画色彩理论现状》等等。

向往的芬芳。当下，中国艺术品市场最需要的不是一些投资，不是一些展览，更不需要闪烁其辞，而需要一种源自于艺术本身的信心，对艺术家、对艺术作品的信心。

从这种意义上讲，发掘经典、发掘典范对于当今中国艺术品市场的发展至关重要。关于如何发掘，就涉及了标准的评判问题，而标准又不是一个时髦的饰品，其制定是对事物本身内在特征的一种标划。很多时候，有了这种标划，中国艺术品市场的真实状况与规律才会水落石出，这才是我们之所以能够提升当今中国艺术品市场的最为基本的基础。经典与典范也只有找到这种基座，才能顶天立地地站立起来。可以说，如何综合考量中国艺术品市场及其作品，是值得我们沿着中国文化精神的高度去关注与挖掘的重要课题。因为，中国艺术品市场比以往任何时候都更需要经典与典范。刚才提到，无论是经典还是典范，都需要评价，评价是需要标准的，而标准是无法用红头文件来规定的。学术与市场的认知是必须的，长官意志难以行得通。如果说，对于当代中国优秀经典艺术作品的评价标准，我们至少可从以下几个方面进行探讨：第一，具有时代气息，充分体现中国文化精神；第二，突出中国艺术审美的品位，具有较高的艺术价值、文化价值、历史价值及市场价值；第三，反映先进文化形象，在艺术表现形式上出新，在表述内容上反映当下人文精神；第四，与当代世界艺术审美文化接轨，艺术作品的表现方式、方法及材料等方面有所创造。那么，对于当代中国艺术家典范的研究，还需要从更广的层面去发掘，具体有以下几个层次：第一，在中国美学的转型过程中，他们勇于创造，努力探索中国绘画的当代性，不断丰富并完善自己的艺术表现；第二，在艺术创作中始终关注文化自觉，聚焦中国文化精神，并在对文化精神的感悟中达到个性与时代精神的完美结合，形成独特的艺术个性与审美经验；第三，随着国家文化战略的实施及世界文化中心的东移，对经典价值的认知正在成为一种潮流，市场的经典性会进一步拉动他们在当代文化发展过程中的重要性及地位；第四，自律及在艺术上的不懈追求确立了其创造能力的持久不衰，这为他们的学术定位及市场定位打开了广阔的空间。研究本身是一个确立与发现的过程。当下，在中国艺术品市场的运作中，研究不是多了，而是严重不足。我们真诚地希望，建立在这种研究基础之上的理性精神能够照耀着中国艺术品市场的健康发展，让更多的优秀艺术作品、更多的优秀艺术家走上市场的经典平台，也让更多的藏家及艺术品市场的参与者体悟到这种经典价值认知，更让艺术价值而非泛化的价值在市场的运作中闪光。

4．民族文化需要当代视角

如何在全球化的高度上给艺术一个国际文化语境的价值定位，是中国艺术发展中的一个大的课题。在全球一体化时期，包括绘画在内的中国传统文化虽然面临着诸多困境，但也有了很好的发展平台与前景。按照现在中国经济的发展速度，到2020年，中国的经济总量有可能上升至世界第二的水平。在经济要素不断输出的同时，我们拿什么来输出中华民族博大精深的文化呢？这个时候，多少年来忙于解决温饱和保卫国家安全的相关主管部门才强烈地意识到，除了物质方面的硬实力，还有一种不比硬实力的作用小的实力，人们形象地称其为软实力。可以毫不夸张地说，当硬实力这个基础达到一定程度之后，软实力的水平将是中华民族复兴的重要标志。西方文化崇尚个性自由，其结果更多的是"三争"：竞争、斗争、战争。在残酷血腥的同时，也给人类带来了丰富的物质文明，而其文化输出也多表现为"三片"，即薯片、芯片、大片。东方文化的主要思想来自于儒、道、释诸家，崇尚中庸，讲究人、仁、忍，其结果是"三和"：和平、和睦、和谐。这是人类文化的精神宝库，是西方社会所缺少的，也正是东方文化价值所在。中华民族这种系统而又独立的社会调节及哲学精神所形成的价值体系，将成为人类社会主流化的社会价值，成为建立和谐社会的重要思想基础，也是中国文化输出最具民族特色的文化大餐。如此说来，如何体现时代审美精神，反映中华民族勃兴的民族意识与创造力，就毫无疑问地成为中国艺术创作的精神基点。也就是说，在文化输出大餐中，中国艺术要做好以下准备：一是对传统的选择性继承而不是一味承袭、摹古；二是对当代审美经验的再拓展、再认识；三是中国艺术的出新与原创性的追求。这样，中国艺术才能真正地成为既是中华民族的，又是人类共同的审美经验的积累。只有这样，我们才能在世界上展示民族传统和旺盛的创造能力。

当下，中国美学正面临着重要的转型。当代中国美学转型已在以下四个方面进行了探索：首先，超越美学的兴起与拓展，从生存论中人类学本体论视角出发，进行了深度开掘，以彰显生存的本原性、本己性和主体间性，为当代中国美学的转型打造了根基；其次，审美文化研究的异军突起，更是以其对审美文化生存性的高度敏感、关注和护持为特征，为当代中国美学的转型不断拓展了研究之路；第三，中国美学的"中国化"潮流的不断壮

大，则是以中国文化传统中虚实相生的生命识度为标尺，在当代中国美学转型中呼唤着一种具有原发生存势态的风神气象。最近不断提出的以建立在本原创造基础之上的信息量与可能空间为标志的中国美学审美当代性的探索向我们展示出，审美价值高低、艺术品价值的高低、境界的高低取决于言说的信息量及营造空间的大小，超越有限的信息量与空间，给人以更多的信息传递与想象空间，才是最为根本的。这很可能成为当代中国美学转型的第四方面力量，这也是我们考量中国当代艺术经典与典范的主线。

5．自由创造与人的解放是通向人类智慧之巅的大道正途

中国艺术的境界可以说是实现了一种对中国传统世俗文化的超越，也可以说是实现了一种回避、一种文化意义上的逃跑，这与中国传统文化至高境界中热爱思辩与哲学是一脉相通的。在中国传统文化意识里，这种热爱被转化为一种艺术家对哲学的偏好。他们在哲学里而不是在宗教里找到了超越现实世界的那种自在与存在。同样，也是在哲学世界里，他们体验到了超越伦理道德的价值。中国传统文化中的哲学精神、中国艺术学术理想存在的状态深刻地影响着中国艺术的传承与发展，使得中国艺术几千年来魅力不减，闪耀着哲学思辩的光芒。

美是作为未来创造的动力而动态地存在的，所以不可能从"历史的积淀"中产生出来，而只能从人类永不停息地追求自由解放、追求更高人生价值中产生出来。无论科学如何发达，人类所知道的东西比起他们所不知道的东西来，毕竟不过是沧海一粟。审美是人的解放，所以人在其中体验到自由幸福。美和幸福作为经验形态、经验事实，有其内在的一致性。没有人的解放，就没有美；同样，没有人的解放，也不会有人的幸福。马克思关于美是人的本质力量的对象化的学说给我们的最重要的启示就是，美的追求与人的解放具有一致性。所谓美的价值，首先也就是这样一种不断创造的价值，一种在创造中发现自我、认识自我、解放自我的过程。

艺术发展的最终目的是人的身心自由与解放。现代美学，作为一门以美感经验为中心，通过审美经验来研究人、研究人的活动及其成果，特别是研究美和审美行为以及它们对人（包括个人和社会）的作用的学科，与马克思主义的人道主义有着共同的基础原则：它们都肯定和实现人的本质——自由，把人的解放程度看作人的本质实现程度的标志。自由的实现也就是人的存在与本体的统一、个体与整体的统一、有限与无限的统一、社会与自然的统一、思维与存在的统一，而这种统一之进入经验形态就是美。所以在审美中，表现出的是艺术与人道主义的统一。人是按照美的规律来创造世界的，所以也用美的尺度来衡量一切，不仅衡量艺术作品和自然景物，也衡量一个人的思想、性格、语言、行为，以及一个社会的风俗习惯、伦理规范、政治经济制度和知识理论体系等等。在这里，所谓"美的尺度"，实际上也就是一个"人的尺度"。把人的解放，即人的个性和创造力的全面发展看作人的幸福的基本条件，这也是当代中国艺术的重要使命。

文化的进化与发展史告诉我们，在漫长的中华民族的历史上，能够让我们体味与体验中国文化精髓的，不是大声的说教与所谓的泛意识形态化的认识与体制，而是经过时间的洗礼而愈发清晰、愈发光彩照人的典范与经典。在岁月面前，他们像一根根擎天大柱，支撑着中国文化大厦。历史的机缘让我们幸逢中华民族伟大复兴的历史时期，从这种意义上说，历史在呼唤当代经典与典范。一个平庸的画家、一幅普通的作品也许可以借助非文道又非艺道的其他力量红极一时，但在历史的反光镜下，是猴子，红屁股总是会露出来的；而典范与经典也终究会水落石出，成为民族文化的标示与记忆。当代中国艺术最需要的是经典与典范。虽然在今天、在当代，大的环境与文化土壤还不能催生经典与典范，但是，面对世界文化艺术的勃发态势，中华民族从来没有像今天这样渴望经典、渴望典范。文明古国、礼仪之邦不能总拿古人、古典以立世。极目当代，我们的经典、我们的典范在哪里？当我们参加世界文化艺术盛宴的时候，我们奉献给世界的是什么样的艺术大餐？如此这般，我们在世界艺术高地又会有什么样的话语权？在世界艺术品市场中又何谈定价权？

历史让我们在今天能够面向世界去思考民族及其文化的问题，同样，当代艺术家也非常幸运地站在了这个特殊而又让人充满自信的崭新时代。这些都给我们提出了更多的课题与更高的要求：在培育与弘扬中华文化的大背景下，凝聚文化智慧，打开创造之源，使中华民族不仅仅是利用勤劳的双手，更是利用创造的双手，捧起民族的未来。可以说，只有我们的经典才是创造的经典，只有我们的典范才是创造的典范，它们会使我们的文化精神独立而鲜活，也只有在这个时候，我们彰显中华民族的雄心才会气壮山河。

研　究

毕建勋绘画艺术综合研究
——一个伟大的艺术家必须具有一个伟大的灵魂

冯友兰先生曾经说过："就做人来说，最高成就是什么呢？按中国哲学说，就是成圣，成圣的最高成就是：个人和宇宙合而为一。……中国哲学的使命正是要在这种两极对立中寻求它们的综合。按中国哲学的看法，能够不仅在理论上，而且在行动中实现这种综合的，就是圣人。……哲学要求信奉它的人以生命去实践这个哲学，哲学家只是载道的人而已。按照所信奉的哲学信念去生活，乃是他的哲学的一部分。哲学家终身持久不懈地操练自己，生活在哲学体验之中，超越了自私和自我中心，以求与天合一。……这种心灵的操练一刻也不能停止，因为一旦停止，自我就会抬头，内心的宇宙意识就将丧失。"[1] 我们讲一个伟大的艺术家必须具有一个伟大的灵魂，并不是世俗意义的，并不是要求每个艺术家都成为先进模范或道德楷模，而是指一个真正的艺术家要通过"心灵的操练"超越世俗，使自己的凡心成为"道心"，使自己具有一颗和道相通的伟大的心，使自身成为"载道的人"，这对于当下弥漫全球的个人主义、物欲横流及精神糜烂的现象，尤其具有深远意义。

毕建勋的艺术创作中这种"心灵的操练"的特征越来越明确。本文不是下面几个研究的归纳，而是对于具体研究中无法拆解的泛问题的阐述。让我们以毕建勋近期的一幅作品为例，开始对毕建勋绘画艺术的综合研究。

1. 分析毕建勋的一幅作品——《子非鱼》

《子非鱼》是毕建勋在2010年创作完成的一幅作品，应该是他转型期的代表性作品。他创作的转型期是从《我不是毕加索，那么，我是谁？》和《打人》这几幅画开始的，这几幅画可能会超过他以前的一些作品，是其画风的一个新转变。

这幅画的创作灵感来源于毕建勋工作室附近的一条大河。某天下午，他去散步，觉得这条河有一种腥臭，气味熏天，接着他看到了这样的景象：白花花的

鱼漂在河面与岸边，河水泛黑，有的鱼已经死了，有的鱼显然还在动，准确地说是垂死挣扎。岸上有人捡起死鱼，似乎是在考虑这鱼是否还能吃，但最后还是把鱼丢弃在岸上，很显然是不能吃的。毕建勋想起了庄子和惠子当年在濠水桥上关于"子非鱼"的著名辩论，而现在鱼在痛苦之中，子非鱼，安知鱼之苦？河面的不远处有一座桥，思绪跨越了两千年，毕建勋怀念着庄子的《逍遥游》，对比现实中水面与岸上腐化的腥臭的鱼，产生了创作的冲动。寻找一个独特的角度深刻地表达对人类生存环境的忧思，同时也表达对整个地球生命生存环境的忧思，是毕建勋这幅创作的入手之处。这是一种创作的视角，主题是环境问题。

毕建勋先从庄子和惠子入手，考证庄子和惠子的服装，然后买布料，画设计图，找裁缝做好。毕建勋又买了好几条大鱼与橡胶水裤，让技工小王做养鱼人，他自己穿上庄子的服装扮作庄子，助手刘艺青扮作惠子，摆了很多动作，拍下照来作为资料。也许有人会有疑问，毕建勋扮作庄子，他怎么能知道庄子是什么长相？资料显示，古人画的庄子是胖胖的，当然，古代画庄子的画家也极有可能没有见过庄子，可是这又有什么关系呢？毕建勋说："子非我，安知我不曾是庄子？"

"子非鱼"那个古老的故事是说，庄子跟惠子走在濠水的桥上，庄子说：惠兄，你看这水里的鱼有多么快乐！惠子问：你又不是鱼，怎么能知道鱼的快乐？庄子说：你也不是我，你怎么能知道我不知道鱼的快乐呢？两个人在濠水的桥上嚼舌头，桥下水里的"鲦鱼出游从容"，那时代的鱼之乐也融融。庄子还有另外一个典故是"庄生梦蝶"，说的是庄子在做梦的时候梦见自己变成了一只蝴蝶，后来他就不知道蝴蝶是庄子，还是庄子是蝴蝶。在这两个事物之间，他不能确定自己是谁，毕建勋在画中给庄子画上蝴蝶的翅膀。很显然，毕建勋构思的思路和图像思维的推演方

[1] 冯友兰，《中国哲学简史》，三联书店，2009：12。

式深受庄子智慧之影响，其作品形象的雏形在反复诘问中离开了具体事件而上升到了形而上的情境高度。

画面逐渐显现出来了：大地干裂，鱼类死亡，那曾经让"鯈鱼出游从容"的水消逝了，就如同我们人类失去了空气。一个年轻的养鱼人手里举着一条垂死的鱼，那条鱼张开嘴巴在无声地呼喊，对于这种无声的呼喊，其实，观众是用心而不是用耳朵听到的，而像庄子和惠子这种久远年代的老观众，对于这样的剧情则很陌生。庄子的动作似乎是在问鱼："子所言者何也？"惠子一手放在耳旁，一手指着鱼，这个动作似乎还是在问鱼："子所言者何也？"因为他们实在不知道时隔两千多年后，这个世界和语言发生了什么变化。当年，他们是否知道鱼的快乐，我们不得而知；而在今天，他们是否能够知道鱼的苦难，仍然是个问号。画面的下面，画了两个黑人、一个白人。两个黑人的动作是毕建勋在巴黎的时候拍的黑人舞蹈动作，这种舞蹈动作表现了人和大地的密切关系，很有原始宗教的粗犷情感。养鱼人和鱼一样，他们同时张开嘴巴，从嘴巴里都能看到口腔，但是一个能够发出声音，另一个则不能。养鱼的年轻人，你怎么知道你不是鱼？我们怎么知道我们不是鱼？鱼在水下游，人在水上边看。但是，如果空气是水，那么在大气层之上的另外一种比人类更高级的生物看我们人类，也如同我们看水中的鱼一样。所以，可怜的养鱼人，你的命运、我们人类的命运，也将"如鱼不得水"，人啊！你知道你是谁？白人、黑人，古代人、现代人，环境问题涉及到你们所有，是整个地球的问题。

这幅画的性质不是生活中所能见到的现实场景的再现。现实的一般景象是：水被污染之后，鱼漂在水面上大量地死亡，养鱼的人在那里喊：我的钱！鱼是因为环境而痛苦，人类是因为经济利益而奔忙。这幅画的画面是拟造的一种场景、一种拟象，整个画面带有一种寓意性质，是对环境问题的深刻追问，而这种追问将是永恒的。庄子和惠子听不到鱼的呼救，如果他们能听到就不会说出那样的话。一条鱼的呼喊无声地穿透历史，在未来的山谷里回响，河床干涸，大地龟裂，那么，人类行将灭亡的时间也在未来的时空之中。整个画面充满荒芜的感觉，世界的一切生命也许行将消失。这也许是一幅警世的图画，也或许是人类晚年最后的肖像。

[2] 2011年3月11日日本大地震造成核泄漏。

黑人和白人的下半身变成了鱼，同样，惠子断桥下面的下身也变成了一条鱼尾。鱼和人之间的法相相互交换，这是画中的第三个典故，是西方关于美人鱼的童话传说，与庄生梦蝶交相呼应。在画面中，人与鱼的形象相互转换，所有生命形式互相转换，这在佛学里叫做"六道轮回"。鱼在枯死，人匍匐在大地上抚摸着干裂土地的面庞，感受到危机的蔓延和逼近。上边再往后是荒漠的山冈，让人想到艾略特的诗歌《荒原》里的那种意象，也让人能追忆一颗被荒弃的星球。文明到了这种程度，我们人类要去向哪里？我们的目的和方向是不是错误的？我们现在的行为是不是给地球、给我们生命自身造成了永远不可能愈合、不可能修复的那种伤害？[2]

假设我们是鱼，其实我们不是鱼，我们真的不知道一条鱼的痛苦。毕建勋说："我少年的时候也愿意摸鱼，抓到鱼之后握在手上，对视鱼的眼睛，你无法确定它是否是在看你。鱼张着嘴，一张一合，似乎在说什么，只可惜鱼没有声带，没有语言。它内心有痛苦，有诉求，却无法言说。如果一个人张着嘴在喊，你能听到人的声音，你会知道这个人痛苦，因为他能用语言、用声音表达。鱼张着嘴，人能听到它的声音吗？它嘴张得很大，里面没有舌头，很是空洞甚至是空旷，可是人听到的是无声，所以就让人想到庄子：假设我们本身是鱼，吾知鱼之苦？我们不是鱼，安知吾不知鱼之苦？如果心灵相通，人当然能够体验到鱼的痛苦。所以，在创作的过程中，我把嘴这个图像语言要素扩大，首先让鱼的嘴和年轻渔夫的嘴并置，然后把嘴的形状扩展到树木上，把树干的疤节全部变成了像嘴的形状，使画面遍布了呼喊之嘴，总会有一声能让上帝听到。这个嘴的形状再接着延伸到了白人女人的身体上，她的乳头都是像嘴的形状，凹陷下去。这样，嘴的意义进一步演绎与深化，好像那个女性在说：'大地干涸，我拿什么哺育你？'"

毕建勋《子非鱼》这幅画虽然表现的是环境问题，但却用图像阐释了一个深刻的哲理：人这一生是人，到下一生进入六道轮回，就可能是一个畜生，就可能是一条鱼。无论是从宗教上来讲，还是从哲学角度来讲，古代中国有一个深刻的道理，叫做"众生平等"：所有的生命之间是平等的，人有生存的权利，其他生命也有生存的权利，众生皆有生存的权利，

一只蚂蚁也应该有生存的权利。西方文化也讲"平等",但只是在人权角度上讲所有的人是平等的,天赋人权。从宗教、哲学角度来讲,"众生平等"的价值高于西方的"人权"、"人人平等"。

一切生命都是平等的,甚至包括没有生命的物质。现在,环境问题严重到我们有可能亲自毁灭地球、毁灭人类及一切生命的地步。各国的政治家及领袖们或许也认识到了环境问题的严重性,大家也想解决问题。但是,没有一个更高的哲学理念,就不可能彻底地解决环境问题,因为没有理念的人只能根据自己的利益来考量现实问题。这个行星的所有权是谁的?如果说它是属于人类的或某一部分人的,缺乏法理依据。出于局部利益和自身利益考虑,就不能彻底地解决环境问题。只有在哲学高度出现一种具有穿透力的思想,人类面临的包括环境、民族、宗教等问题才会出现转机。人类才有可能像尊重自己一样,尊重所有的生命;像尊重自己一样,尊重其他国家;像尊重自己一样,尊重地球。《易传·系辞下》云:"天地之大德曰生。""生"就是"赋予生命",万物本性为"生",这就是"天地之仁"。什么叫"仁"?中医里把人身体麻痹经络不通称为"不仁"。程颢说:"仁者,以天地万物为一体,莫非己也。认得为己,何所不至?若不有诸己,自不与己相干,如手足不仁,气已不贯,皆不属己。"人与万物的经脉贯通,与天地为一体,这就是"仁"。人类及个人的痛苦都来源于人与人、人与物以及物与物之不通。"仁者爱人"亦爱万物,所以,只有"众生平等",才可能众生相通,生命一体,一切是一,这就是大仁。"仁"是孔丘先生提出的,"众生平等"似乎是释迦牟尼先生提出的,殊途同归。人类只有在观念中承认众生平等了,环境问题才会根本解决,人类才不会为了个人或集团的利益去伤害所有其他生命的利益。一切是一,所有生命其实是一个生命。一个人的生命可以在所有生命之间互相转换,你可以是一个人,也可以是一只蝴蝶,也可以是一条鱼。

毕建勋这幅作品关怀的是大问题。他认为,今天艺术的基本指向要尽可能关怀大问题、基本问题,关怀"元"问题,关怀人类的问题,关怀整个生命面临的问题。这一如他的绘画理想:用绘画表达思想,"立象以尽意";用绘画表达情感,表达对万有的挚爱。这幅画里边充满了对面临危亡的生命的爱,包括对人类自身的爱,更有对一切生灵的爱,还有对一切

万有的爱,这爱就是一种最深刻的人文关怀。

《子非鱼》使用历史典故与传说作为图像叙述文化原型,这种创作方法并不是绘画本身的创作方法,而是参照、借鉴了文学里的"原型批评"方法。所谓神话原型,是指以神话作为文学创作的原型。原型批评是20世纪西方的一个十分重要的批评流派,其主要创始人是加拿大的弗莱。弗莱认为:"文学起源于神话,神话中包蕴着后代文学发展的一切形式与主题。""最初的文学样式是神话,神话作为一种典型或反复出现的意象……把一首诗和别的诗联系起来,每个诗人都采用自己以为是创新或独特的意象。但是,当时跨千年、地距万里的诗人在交通和信息技术很不发达的时代和地域不约而同地使用相同的意象时,人们发现,这些意象是人类文学整体的模式、程式和原型象征,是一种一代一代流传下来的可以交流的玄妙符号。"荣格也在《论分析心理学与诗的关系》中界定了原型,荣格称原型是反复发生的领悟的典型模式,是种族代代相传的基本原型意象。他把这种人在头脑中继承下来的祖先经验称作"种族记忆"、"原始意象"或"原型"。正如格尔哈德·霍普特曼所说:"诗歌在词汇中唤起对原始词语的共鸣。"荣格认为:"文学创作的过程就是从无意识中激活原型意象,并对其进行加工制作,使之成为一部完整的作品。"他提出:"审美经验和艺术创造来源于集体无意识中的神话原型和意象,来自于人类心灵深处的某些陌生的东西。它们像是来自于人类史前时代和原始经验,通过遗传存在于个人的无意识的最深层。当审美对象能够唤醒、触发或符合审美主体中深藏的集体无意识的原始经验或意象时,社会即可得到强大、持久的美感和美学效果。"所以,在"神话原型"的写作中,当现实事件与"神话原型"惊人相似地展开,会产生现实叙事的巨大张力和纵深的历史感。以中国古代的寓言故事作为这个作品图像的文化原型,当此原型在当下这个时代和地球环境中再次展开的时候,令人震惊的不是现实与神话原型的一种类似,而是截然相反:快乐的鱼不在了。我们从寓言原型与现实景象的巨大反差所产生的强烈的视觉张力中,会直接地感受到作品的叙述宗旨。这种创作方法的变形使用没有给作品带来那种似曾相识的历史感和神秘感,也不是纯粹目击现实的记录式的描述,相反,它让人在反差的震惊中感受到了一种很深刻的哲学思考,这种深刻的哲学思考直接指向人类与地球以

及地球上所有生命的生命权的问题，而不仅仅是表层的环境问题。

画面上能够产生这种图像思维感觉不是靠形式逻辑推理出来，而是靠各个图像之间所形成的图像内在意义关系，让观众在图像的模糊意义回路中，能够以视觉方式触及到画面图像所蕴涵的"道"。在中国文化里，有一种传统叫做"文以载道"，这是中国文学的伟大传统。近几年，毕建勋探索的绘画方式，叫做"图以载道"。用图像传达"道"是道的一种特别显现方式，这种方式在原来的绘画中没有。在绘画历史上，表达思想性的绘画很少见，当然，"图以载道"的图像思维方式更中国化。图像之间有内在的互释关系，有主谓宾关系，有叙事与象征，有语法修辞和"美图"的图像手段。西方思路的表达可能更注重图像符号化的象征逻辑，比如一个女半裸人体代表自由等；而中国方式"道"的表述则更注重"象"的模糊表达的多义性。比如"众生平等"，这就是生命之"道"，如果按照西方的图像逻辑表达，或许会画一群人站得一样高，代表众生平等；而中国方式的表达则要更内在，更具有放射性，因为中国的思维方法是"象思维"，用冯友兰的说法就是"负的方法"。

"图以载道"这种思路不是把绘画仅仅当成一种语言技能。在我们思想表达的这种人类行为中，不难发现，语言并不能完全表达真实，甚至语言还会制造更大的谎言，或者花言巧语地把谬误说成真理。相反，图像比语言更能够接近真相。图像造假比文字语言造假的成本高，比如人在冥想的时候，基本上是用图像去冥想，头脑一开始出现的不是语言概念而是形象，这就是图像思维，中国式的叫法是"象思维"[3]。绘画用的是"象"思维方式，而不是逻辑方法。"象思维"是一种直觉思维，没有形式逻辑的合理性，逻辑解释是在"象"之后。在一切之前，"象"已经在那里了，没有理由，一切都同时发生。图像的思维也比语言更能接近真理，在某种程度上，"象思维"或许是原始意义的哲学的表达方式。一个东西表达得是否真实，无论是从物象上，还是从心象上，绘画的"象思维"对比语言的逻辑表达来说，都更容易辨别，手绘的图像更接近于"道"，离"道"更近。靠推理得出的思想和理念之所以吃力，是因为没有使用这种"象思维"。这种思维的产生方式特别直接，从人类产生开始，这种"象思维"能力就存在于人的

右半脑，它集合了人类作为地球高级生命所遗传的千万年的讯息，人类祖先的智慧全部浓缩在这种思维之中。

毕建勋的艺术特征与长处在于创作上的思想性，同时又有很强的技术性。在人类绘画中，有哲理性与思想性的绘画很少，原因在于思想的理性与图画的感性之间存在矛盾。毕建勋认为：思想与技术是同步的，深刻的思想同时必然需要复杂的技术，反之亦然。绘画跟音乐演奏这样的艺术形式有点儿类似，它有大量的技术含量。如果技术不过关，像拉小提琴，连弓都用不好，想表达思想几乎不可能。绘画也是以技术性特征为前提，当代艺术反对技术性，多少有些荒谬。当代电影、音乐、舞蹈等所有的艺术形式都不排斥技术，技术之上才是艺术，唯独绘画例外，这十分蹊跷。没有技艺含量的作品就不入鉴赏，何况仅仅是一个观念或连观念都没有？其实，美术和音乐确实一样，音乐有专业和业余，技术是专业的门槛，发声的位置都不对，就不是专业歌手，把不对的发声位置当作风格，这就是业余。绘画也应该分专业和业余，有些专业的画家画的画像业余的风格，连技术的门槛还没过。所以，绘画不可忽视技术，技术是人类千百年来的积累，代表着一个灵性生物种群的高度。艺术的重要特征是技术，"技而上学"的要素在哲学和宗教那里都能找到。纯粹的哲学和宗教也不是艺术，它包括思辨、逻辑、仪式、组织等，这些都不是艺术，只有能够与人类技艺性行为合一的哲学与宗教的内核，才可能成为艺术。技术也不是指一般性的技术，而是"艺术性的技术"。什么是"艺术性的技术"？就是那种在人类技术性的行为中，超越功利性而能够与"道"衔接的技术，也就是能表达哲学思想、宗教情感的技术。从这一点上看，科学技术不是艺术，木匠和泥瓦匠不是艺术家。当代艺术回避技术，等于抹杀了艺术存在的最基本的特质。

但是，技术不是目的，真正的艺术家不是为了技术而绘画，尽管许多艺术家是这样。现在，大多数人停留在技术这个阶段，还有一部分人连技术层面都没有达到。在文艺晚会上，经常会看到某些音乐学院声乐系的教授，他们的声音没有一点问题，音都很准，还会挑别人声音的毛病，说别人的发声位置不对，可他们的歌唱就是感动不了人，学院艺术的问题往往出在这里。

[3] 参阅王树人的说法。

2．对毕建勋艺术的评价

毕建勋一般被评价为"水墨人物画的领军人物"、理论和创作的"两栖坦克"、"实力派"、"学院派"，也曾有人称之为"获奖专业户"。

对于毕建勋的艺术，薛永年先生这样评价："毕建勋的艺术继承了融合中西的水墨写实传统，上溯宋以前的审美品格，也颇受现当代西方艺术和现代诗歌的感染，其创作立足于中国现实，以坚实的水墨写实作风，整合中国精神与西方资源，关注现实，关怀当下普通人的生存处境，突出以人为本的主旨，表达带有普遍意义的时代主题，沿着现实主义的道路积极探索。他亦致力于理论思考，所著《万象之根》很有影响。"对于毕建勋的专著《万象之根》，梁江先生和余辉先生都有过评价，梁江说："读到他论中国画基本原理和方法的专著《万象之根》，捭阖纵横，洋洋洒洒，心中为之一惊。这样深谋远虑的思考，即专事理论者也不多见。"王仲先生这样评价毕建勋的《以身许国图》："20世纪中国画坛就有四幅为世人瞩目的巨构。第一幅是1943年蒋兆和画的《流民图》，第二幅是1990年赵奇画的《生民》，第三幅是1998年李伯安画的《走出巴颜喀拉》，第四幅就是毕建勋2000年画的这幅《以身许国图》。我这里说的只是中国画。20世纪，中国油画也有不少大画，如董希文的《开国大典》和陈逸飞、魏景山的《占领总统府》等作品，但真正为世人所瞩目的世纪性大画不多。上面所说的四幅中国画，它们各有自己的思想容量、艺术成就和历史地位，但都可以说是20世纪世人公认的世纪性大画，任何最简约的20世纪中国美术史都不可能回避和绕过它们，忽略了谁，也不能忽略它们。这恐怕就是经典性巨作所独有的征服历史的力量。"袁运生先生非常赞成毕建勋不走捷径、不找窍门的艺术道路，他说："毕建勋的创作其实是很多人都在追求的一种境界。现在，大多数人总是挖空心思地找艺术道路上的窍门，但是毕建勋不找窍门。我最赞成的就是他不找窍门，不找捷径。他画得很费劲，但他不走捷径，也不想找一个看起来很新鲜的点，从中捞取成功，所以说，毕建勋走的这个艺术道路，看起来好像并不是一个新鲜的'点子'，可是他找到的资源是极其丰富的，现在他反而可以走得远，可以走到更有前景的一条路上去，我觉得这是我最赞成的。""艺术不但不要太短视、太急功近利，同时还要有判断力。其实，我们学一辈子艺术，主要是判断力的不断提升，包括对于文化的判断力，对于当下的判断力，更主要的是对于自己的判断力。判断力变强了，就会有信心，就会一直向前走。毕建勋对于自己走的这条艺术道路有明确的判断力，所以他不会寂寞，就是他在寂寞的时候也不至于感到寂寞。"已故的姚有多先生曾评价毕建勋："他得到了艺术之真意。当前的艺术界，最难辨清艺术之正道，艺术之正道还应是为人生而艺术、为人民而艺术。毕建勋受到附中、本科、研究生的系统教育，理论与实践并行，兼之所具有的全面修养，使他成为了当今画坛令人瞩目的实力派画家。""毕建勋所走之路，虽不平坦，却是艺术之正道；虽很艰难，却是智者之仁道。故谓识传统者智、辨正道者慧。毕建勋的人物画，遵循现实主义创作精神，坚持深入生活，感受生活，坚持形象塑造的严肃性与真实性，表达出画家厚实、沉稳、纯真、坚毅的个性气质。"中国画艺委会主任郭怡孮先生则如此评价："我很关注毕建勋近年来的人物画创作。他的作品画风朴厚，造型扎实，笔墨凝重，立意深刻，有博大之气象。近年来，他不但画过农民、民工、工人这些普通的劳动者，也画过知识分子、古今文化名人以及政治领袖等家喻户晓的人物。纵观毕建勋这些年来所走过的创作道路，可以看出，他的足迹是清晰的，步伐是坚实的，是一步一个脚印地走过来的。""毕建勋的《以身许国图》是一幅有深度、有意义的大制作，它不同于我们平常所说的一般的国画写意作品。这件作品所反映出来的时代感、历史感和深刻的情感使它具有了一种史诗般的品格：这件作品表现了崇高，而崇高是中国人情感追求的最美好和最高的层次，是中国美学的最高指向，也是中华民族最高的道德追求。""毕建勋近年来的人物画创作至少具有以下几方面意义：第一，作为主题性的、主旋律的现实主义的创作完全能够有条件产生经典力作。改革开放以来，由于对旧式概念化假现实主义的批判及对绘画语言的探索，现实主义的创作精神受到了冷落，但现实主义参与现实、深入表现现实、关注社会、关注人生、关注祖国和民族的命运、关怀人民生存处境的品格并没有过时，而且永远都不会过时。因此，在当今各种创作思潮并存、现实主义创作面临着各种考验与挑战的时候，我们应该在国画界大力推崇崇高的现实主义创作精神，唱响主旋律，共同致力于实现有中国特色的社会主义美术。第二，关注人，正面地表现人，表现人的真、善、美的情怀。毕建勋创作的一个最大的特点，就是他对人的深刻同情与赞叹。他也关注笔墨等技巧，但所有这些技巧都以塑造和刻画人为

旨归。他更关心人的内在精神与灵魂，并深情地把他们表现出来。他关注形神关系，和现今人物画坛过分关注水墨晕章的笔墨效果大相径庭。更为重要的是，他的画面人物没有流行的符号形象与颓废的面孔，而是充满了对人的尊敬，这种尊敬是没有等级差别的，无论是画一个普通的民工，还是画一个伟人或领袖，这种对人及人的生存充满肯定的表现，对当今人物画创作颇具启示意义。第三，中国的知识分子问题。据说有些老同志、老知识分子在看了《以身许国图》之后掉了眼泪，我认为，这幅创作在相当程度上触及到了中国知识分子问题。中国的知识分子具有爱国主义传统，这种传统可以上溯到屈原，但爱国的知识分子比起那些遁世的知识分子来说，往往都是悲剧性的。第四，一己私情和社会共性之间的关系。过去，中国文人画大部分都是表现画家的一己私情，但我们这个时代需要共性。"

著名理论家梁江先生这样评价："作为一个中国画画家，毕建勋在这样的时候选择了最具现实品格的人物画，而且是写实性的水墨人物画，这不仅体现了他独特的眼光，更需要过人的勇气。毕建勋一再强调，人是最珍贵的，造型、笔墨都应以人的表现为旨归。艺术家和艺术创作要回归到正面上来，一定要重新审视和评价'人'自身。过往的失误，首先在于对这个根本问题的忽视。他希望通过具体的人物刻画而表达出我们这个时代带有普遍意义的主题——人是主体。人性的正面、人文精神的本质在于真、善、美。人物画应当承载与传达人类社会这样的特质。如果只是把人物当作一种形式符号，当作笔墨意趣的借口来侈谈人物画，那样的本末倒置只会是缘木求鱼。在这里，毕建勋再次用力书写了一个大写的'人'字。从这个基点上，再来看他在人物画创作上的取材视角，他对笔墨形式语言的调遣和运用，他对人物精神世界的审察和诠释，脉络就很为清楚了。毕建勋构思缜密，有着出色的人物造型能力，对水墨的运用也堪称收放自如，但他在作品中从不炫耀这一点。他认为，水墨永远没有人物重要，技法手段只能服从于艺术表达的目标。为什么画、画什么和怎么画这三位一体的关系，对于一个头脑清醒的画家来说，是绝不可颠倒的。他一再申述这样的观点，并且是身体力行的实践者。他之所以能在强手如林的中国人物画领域中脱颖而出，实在是合乎于事物的逻辑。毕建勋笔下的人物形象是俊伟的、磊落的，这样的气度是他最大的风格特色。但我以为更可期待的尚在于将来，以他的理论

底蕴、笔墨功力、艺术理念，还有他以过人的精力作不懈追求，其前程未可限量。21世纪的中国画坛期待着大家，而毕建勋这新一代画家的崛起正给了我们充分的信心和希望。"

3．毕建勋艺术的特征及突破点

毕建勋艺术的特征及突破点具体可归纳为以下几点：

（1）一个伟大的艺术家必须具有一个伟大的灵魂

在今天的社会，人们的感受能力越来越低，而且网络、建筑、媒体、公路、汽车等现代事物将人与世界隔离，人每天的生活是单调的、不真实的，人们自我隔绝与自我封闭，对周围事物的感受变得十分迟钝，只是通过电视与网络等媒介获取所谓真实世界的讯息。于是，人们开始迷信"艺术家"，认为艺术家可以真实地感受到世界与存在，感受到"神示"。其实，现在的艺术家也像普通人一样被"产品化"了，所有的人都是一个生产线上的产品——统一的规格、统一的质量要求，各种明星和艺术家都是被媒体制造成的"偶像"产品。其实，他们都是普通人，都有普通人一样的迷惑。这意味着现在的艺术家的产品价值只是向文化研究者们提供样本。毕建勋对此深感忧患，他主张责任感是艺术家的重要精神品质："艺术家是什么人？艺术家是人类灵魂的工程师。艺术和宗教、哲学一样，塑造人类灵魂和人类精神。我们的食品要环保，要绿色，我们要吃对人类健康有帮助的食品。如果食品有问题，就会对人类的生命健康造成伤害。生产问题食品的这种行为不但缺乏道德，而且应该受到法律惩罚，是社会共同谴责的行为，所以，不但食品要有严格的检查制度，食品生产者也要有健康的、合格的相关程序。但是，在精神食品上我们并没有这样想过，我们这些人类灵魂的工程师们所生产出来的精神食品，许多都是有害的，我们这些灵魂工程师们的自身灵魂还是有问题的。他们并没有社会责任感，他们认为这是表达个人的感受，所以，在艺术的名义下，有些艺术家为所欲为。艺术家应该是健全的人、有品位的人'一个高尚的人、一个纯粹的人、一个脱离低级趣味的人'。要达到这样一个高度，艺术家自身需要长期的教育和自我提高，才能在精神品格上、灵魂高度上和审美品位上达到一定层次。中国古代儒家讲修炼'成圣'，'内圣外王'。艺术家自身的精神质量有问题，怎么能够塑造他人的灵魂？所以，艺术家的责任感首先要基于艺术家自身的精神质量。"从毕建勋的作品中，我们看到了这种责任感，

而这种责任感来源于他日常的精神与内心的修为，来源于他对基本问题的忧患与关注。

艺术家不是画匠。"知识分子性"是作为艺术家的基本性质。毕建勋主张："一个好的艺术家至少应该是一个知识分子。"什么叫知识分子？知识分子在全社会中是非常独立的一个群体，这个群体数量不多，但他们的独立立场、批判精神、独立人格形成了知识分子鲜明的人格特征。他们提出问题，提出问题的解决方式，追求真理，弘扬公平正义，思想自由，因此，他们是人类社会的灵魂，是人类社会的良心。知识分子是有历史使命感的人群，中国知识分子还有学脉和道统。一个社会要有头脑，使社会肌体健康并知道漂泊向着何方。一个好的艺术家应该是"知识分子艺术家"，就像一群蚂蚁有所分工，作为知识分子，承担的是促使民族和人类培养健康的精神生活的职责。所以，一个知识分子艺术家会超越技艺并以技艺的形式来表达对社会、对人类、对艺术、对历史和现实问题的思索，这才是艺术家而不仅仅是画匠的境界。

毕建勋还认为："创作至少要能达到神性高度。有信仰，表达真理，表达大爱而不是那种简单的一般性的情绪，表达来自于宇宙深处的真理，表达真相，让人在人群中不但能够看到他自己，也能看到整体，还能看到整体之上的力量，看到宇宙与人的关系，让人在艺术中能够体验到'意义'。贝多芬的《欢乐颂》就是这样一种具有神圣性的东西，它有一种精神力量，这种精神力量超越了一般的世俗情感，因为欢乐把我们聚集在一起。"毕建勋作品中的"神性"就是带有信仰的情感与思想。这种灵魂深处的和精神高度的讯息不是用推理来达到的，人在现实环境中能够推理，能够做试验，能够判断出这个分子是由原子组成。那么，最初是什么组成这些基本粒子的？所以，这是无法推理的，就得靠信仰，就得相信有一种创造万物的能量。对于许多事情，我们这个级别的生命个体永远无法做到，就得靠信仰。信仰这种力量在毕建勋近期的作品中表达为一种特别纯粹的爱的画面感觉，那种至高无上的爱的意味是毕建勋艺术创作一直追求的目标。所以，毕建勋的艺术更多地带有"崇高"的属性，而较少含有现在流行的"滑稽"、"泼皮"和"无厘头"。随着毕建勋语言和技术的成熟、思想的成熟、精神力量的足够强大，我们相信，信仰的力量会创造出伟大的艺术。

毕建勋认为，"好的艺术目的不是在于探索，新形式并不能说明问题。奥秘在于：神将你们放逐于大地，必将创造一些最好的东西让你回忆起你是谁，让你能够再听得到你从前的乡音。诗歌、音乐和绘画，这些天上的东西，就是让你回忆起你是谁、从哪里来的珍贵宝物。所以，真正的艺术在于精神的高度、思想的深度、情感的强度、审美的纯度和技术的难度，特别是提出问题的能力。好的艺术是传达爱的艺术，是表达悲悯、正义、公平、宽容以及来自于最高本原'道'的声音的艺术。最为关键的，成为一个真正伟大艺术家的前提是，他首先必须具有一个伟大的灵魂，他必须是圣徒，一个真正的艺术家，他的身上必然具有圣徒般的品质。"因此，毕建勋崇尚"灵魂艺术"(spirituality art)这一说法，当然，这种艺术会在将来诞生。毕建勋还认为："道亦存在于每个细小的事物中，上帝能够把一个病毒结构都创造得那么完美，难道他不会把他的真理注入到每一朵花中？因此，在每一笔中发现神圣的爱，用绘画达成信仰，是我一种独特的方式。我的艺术是一种信仰的方式，是精神救赎。在此一点上，我区别于当下的一切其他艺术。"这是一个非常重要的真理，它决定了毕建勋艺术的基本性质：不是艺术家在绞尽脑汁，而是神假人手。神通过艺术家向人们昭示来自于原乡的呼唤。所以，画者作为"道"的使者，应该是向上走，向着神性的高度走，同时还要向内走，向着灵魂的深处走，只有这样，才可以被称为"人类灵魂的工程师"，用艺术重塑人的灵魂与人的形象的艺术家。

毕建勋的这种艺术主张在中国具有现实意义。目前，世界缺乏对中国的全面认识。文化能够塑造民族形象和国家形象，比如说波兰，一个肖邦就能让人知道波兰；托尔斯泰、列宾、苏里科夫、列维坦这些艺术家的艺术塑造了俄罗斯的民族形象；而中国的一些绘画作品是丑、呆、傻的形象，别人以为中国人就这样。实际上，这并不代表中国人，像汶川地震时候的中国人才是真正的中国人，那种在民族危难之时相濡以沫、路见不平拔刀相助、为朋友两肋插刀、人生得一知己足矣、先天下之忧而忧、后天下之乐而乐、仁义礼智信、温良恭俭让的中国人，才是真正的中国人。我们的绘画要为自己的祖国塑造这样的形象，要在国际上展现这样的中国人的形象。所以，用毕建勋自己的话说："我的艺术创作不仅是为了重新塑造真正中国人的形象，更重要的是为了展现这个民族的灵魂。"

（2）把握中西结合的学术深度和成功点

中西结合不是文化的表面化的结合，也不是过去历史上的随着军事入侵或商品贸易而连带的文化入侵，更不是文化杂交。随着全球化和经济一体化趋势的到来，过去由于地域、种族等因素所形成的人类多种文化传统正在面临着一次空前的大融合与重组的过程，这种融合将以人类文明的转型为标志和结果：人类从古代文明转向现代文明，人从古代人变成现代人。中国画的中西融合不是一个个案或个别的文化现象，它是人类文化整体变化的一个局部，所以，中西融合需要学术深度，要在文化基因层面上展开，并以传统中国画向现代中国画转型、新的现代中国画建立为标志，所以，中西融合的本质是古今文化转型。在整个西方的架上绘画的危机中，中国画全面继承了人类绘画的优秀文化遗产，创立了新的绘画画风，尤其具有现实意义。毕建勋艺术道路的学术点在于"中西融合"，他认为："我的艺术道路是中西融合，中国历史上的禅宗也是中西融合。它是西来的佛教和中国本土道家精华部分的融合，中国没有，原来的佛教中也没有。达摩是禅宗的祖师，相当于中国画里的徐悲鸿、蒋兆和。我是他们的隔代传人，所以，我有责任也有信心把这一学脉发扬光大，继续解决那些关键性的艺术、学术和技术问题，力争在我们这一代达到集大成。"毕建勋以中国历史上的禅宗实例为证，颇具说服力：禅宗既是外来文化的中国化，又是地道的中国文化的代表，同时具有深远的历史影响和广泛的世界影响。毕建勋捕捉到的这一学术点具有相当的文化价值，因为这一理念真正地体现了中国传统文化"中和""中庸"与"兼和"的根本精神。

（3）由深刻理性达到充沛情感的思想性和情感性统一

毕建勋的艺术特征是用绘画表达深刻复杂的思想。他考虑最多的是如何达到绘画精神层面的深度和高度，以及达到这样高度的强有力的技术力量支持，即深度思想性和高度技术性的统一。他清晰地知道，传统中国画在表现当代和当下的切身感受及表达绘画深度思想上有着极大的局限性，而他又是以思想的深刻性和复杂性见长的艺术家，这种深度思想性和高度技术性统一的艺术类型在绘画史上非常罕见，并没有更多的借鉴经验。于是，他开始转向写实的水墨人物画创作，从技术基本范畴入手，逐个地解决基本问题。在艺术上，他首先是一个沉默的思者。他能够花

上五年时间不画画来研究基础理论，能够用上六七年时间不间断地阅读来提升个人的精神品质，能够对诸多事物有着深刻的见地，这在国画界是非常少见的。近来，毕建勋将关注的目光转向了更为深刻的思想性主题创作，《子非鱼》就是这样的作品，他耗时近三年完成的巨幅作品《打人》在美术馆展出时取得了震撼的效果，观众流连在这幅高近4米长约8米的巨作面前，这样幅面的人物画在中国水墨画作品中确实比较罕见。深刻的思想性并没有使毕建勋艺术的情感特征减色，他认为："情感是衡量真正艺术家与伪艺术家的标准。在中国画中，成为大家的历程需要长久的笔墨磨练，这个需要时间。等艺术慢慢地成熟了，人也都变老了，有的艺术家70岁以前还不成熟，有些艺术家的成熟需要到八九十岁，黄宾虹在90岁眼瞎之后，其创作才成熟，那么到这样的年龄，感情、心灵的机能没有退化是非常重要的。人到了中老年之后，由于经历了太多世俗名利场上的奔波，还有真正的情感的人很少。是否还能为事物感动，内在的感受力还能不能接受形而上的讯息，是判断是否还是真正艺术家的标准。艺术是情感的产物、思想的产物，不是技艺的重复，艺术必须是真正的情感，假装的不行，假的真不了。"近期，毕建勋创作的感情愈加饱满，作品中的人物充满了真挚的感人力量。这在不惑之年的艺术家中是非常难得的，因为，大多数人到了这个年龄都很难再会感动。他的作品《永远和你在一起》在美术馆展出的时候，让人落泪，一幅画不比电影，让人掉泪是非常罕见的，然而，毕建勋做到了。他在画地震主题的作品《不会离开你》的时候，热泪盈眶，几乎是在极度饱满的情绪中完成创作的，这与大家印象中轻松愉快的笔会场面形成了鲜明的对比。毕建勋的许多作品取材于人们身边普通的生活和普通的人物形象，表现的是大家内心最朴实、最熟悉的情感，却让观者在面对作品的瞬间，触摸到了真实的柔软和感动，使人重温真情。

随着年龄的增长，他对人的感情反而越来越强烈。他说："对于人的那种悲悯之心，就如同悲悯我自己，有时候会莫名奇妙地泪流满面，心如苦海。因为我觉得人类作为地球上的一个生命群体是非常孤独、悲苦的，他在整个宇宙中想找到一个相同的物种都比较难，而且如果真要找到这样一个外星物种，不知道它会是人类的朋友，还是毁灭者？这很难说。人类就是这么孤独的一个群体，在这个星球上生老病

死，世世代代，而且，随着现代化进程与全球化进程的加剧、宗教与宗法体系的逐渐弱化与消失，个人从社会与社区中陷入了彻底地孤立与孤独，这就是现代人的孤独之中的孤独。"

（4）由技术到道，由写实进入精神

毕建勋的创作对于形而上的表现并不是空洞的、抽象的，他具有很强的技术性。他经常用"庖丁解牛"的故事来诠释这种技术性，曾花了许多年的时间来解决技术问题。他想为水墨人物画增容，使一个画种的包容力和适应面扩大，使笔墨的"文言文"变成"白话文"，让常人都能读得懂。他想使油画能画的中国画也能画，比如形体、结构、明暗、光影、空间、虚实、解剖、透视、空间等，也想使油画不能画的中国画也能画，比如书法用笔、笔墨、气韵生动、图以载道等。在中国画最基本和最核心的技术之后，毕建勋找到了这些异质范畴的共同结构模式，使其不发生排斥反应而结合为一种新质，然后进一步纯化，由技术的提纯与提升，从而达到"道"的充实表达。对于中国传统文化，毕建勋认为："正如中医医理所云，'虚不受补'，中国文化面临的任务首先是要'固本'，但固本不是目的，目的还在于受补，在于新的一次大的文化转型。"同时，毕建勋的艺术并不是通过变形、表现以及抽象而带有精神表征，显而易见，这类的画风更容易被指认为是精神的，尽管实际上可能并非如此。毕建勋通过写实进入精神的层面，虽然要克服相当大的难度，但也使艺术表现充满了形态张力。

（5）理论与实践并重的两栖艺术家

薛永年先生在评价毕建勋的理论时曾指出："可以看到，百年来，但凡出色的国画家，差不多都是勤于理论思考的好学深思之士。不过，有的人一手抓创作，一手抓著述，不但创作独树一帜，而且著述硕果累累，黄宾虹、潘天寿可为代表。也有的人，多思但不多写，他们的真知灼见都用于开宗立派的创作中了，其文字的闪光思想只在片片断断的妙语精言中有所流露，齐白石、李可染尤为突出。"毕建勋继承了前辈中国画大师的学术传统，不但涉及创作理论和技法理论，同时更致力于基础理论。他的理论有很强的实践意义，他自己也是通过创作实践不断地验证其理论思考的，所以，有人戏称毕建勋为"两栖坦克"。

（6）由现实主义到"超越现实主义"

十年来，毕建勋创作风格的变化似乎可以用"超越现实主义"这个词来描述，尽管这个词相当不准确。毕建勋想达成的艺术是那种精神的、灵魂的、思想的和情感的艺术，是"神性艺术"（spirituality art）。这种艺术首先不是艺术史中已经存在的，它会伴随着整个人类一次大的灵性运动和精神革命在未来产生。毕建勋已经预先看到了那种高处的精神光芒，所以，比起这种伟大的事物，他觉得自己所从事的中国画、所从事的水墨人物画、所表现出的现实主义方式都是小事情，只是手段而已。月印万川，真理在万物中皆有体现，中国画也不例外。为什么会有人类灵魂的成长？因为人类是由精神生命体和地球物质生命体组成的复合生命体，尽管我们无法实证，但我们无法实证的事物浩如苍穹。14世纪以来，资本主义的人类道路只是在解决人的地球物质生命体的需求，当然，也不难发现，事实上这个问题资本主义并没有真正解决好。而另外，最重要的人类精神生命体的需求在这四五百年来却被忽视了，人类忘记了他们是谁和是什么，人类的精神与灵魂持续地堕落。但事情不会永远这样，所以，整个人类的一次大的灵性运动和精神革命一定会发生，并且发生的物质基础已经具备。毕建勋想达成的这种"神性艺术"并非是用先进与落后等纵向时间性语词来描述的艺术，而是用高和低等竖向语词来描述的艺术。

从现实主义写实水墨创作向"超越现实主义"创作转型体现了毕建勋不间断的艺术追求。把现实主义搞好已是很难，一般意义上的现实主义画家大多表现社会现实问题，但现实问题往往都是一些具体问题。可是，真正的艺术在毕建勋看来是一个由具体到抽象、由个别到一般、由特殊到普遍、由部分到整体的过程，只有这样，才能够超越描述的细琐层面，否则，艺术只能是个别问题、特殊问题。把现实主义水墨画搞好更难，因为现实主义和传统中国画无论是从审美原则上，还是从写意技法上，都有相当大的距离，以中国画搞现实主义本身就要有许多学理上的和技术上的事情要做。现实主义或许是一个标签，在毕建勋看来只有真正的艺术，好的艺术。从现实主义突破冲出去则更不容易，因为西方19世纪以后对于古典主义和现实主义的突破，最后的结果是现代、后现代、当代的架上艺术的死亡，这样的突破道路是毕建勋不愿意看到的。毕建勋经过深思后的学理路径不是回避现实主义，也没有反现实主义，而是从现实主义的原点膨胀开来，最终超越了现实主义，并把现实主义完美地包括于自身之中，并同时完成了向知识分子画家的转型。艺术存在的真正意义在于它永远是那种

通过具体事物去表达普遍的，具有普世价值这样的一些问题，个别表达本身不具有普遍意义，否则的话，绘画就是表象，由此，"语言"才成为艺术家所关注的唯一重要的事情，除了本体再无其他，再不具有更高的普世意义的表达。

（7）史诗品格与雄浑画风

传统中国画，特别是文人画，不具有史诗品格，是书斋案头的把玩艺术，中国文人们喜欢这样消磨自己的生命。毕建勋不想这样把玩琴棋书画，不想搞"字儿画"，他想把中国画搞成具有史诗般高度的艺术，同时在创作中追求"雄浑"的画风。"雄浑"是司空图《二十四诗品》中的第一品，与中国画的"神、妙、能、逸"的第一品"逸"的概念截然不同。"大用外腓，真体内充。反虚入浑，积健为雄。具备万物，横绝太空。荒荒岫云，寥寥长风。超以象外，得其环中。持之非强，来之无穷。"毕建勋推崇"雄浑"画风，其主要目的应该是针对中国画的时弊。

（8）以人为本与守护艺术的精神高度

毕建勋继续沿着《子非鱼》这种思想深刻，具有公平、正义、自由等普世精神的创作方向发展。他认为："人物画的根本问题就是要解决人的问题。"当一个人物画家面对芸芸众生时，他便不仅仅是超然物外的一个小我，他所面对的是他的同类，是他自己，他是他们中的一员，他既在其中，又要在其外。人群因为人群之中的他才得以绘画式的呈现与永存，他则因为人群而得以再生和扩张。因此，人是人物画创作的至高高度与至难难度，也是人物画存在的根本理由。同时，作为艺术家来说，在创作态度上至少对生命、对人、对人类、对你自身这个物种应该有最起码的尊重，对天地应该有一种敬畏之心。有没有这种敬畏之心，艺术上大不一样。现代人类缺乏这种敬畏之心，这是为什么呢？因为上帝死了，没有人再会去惩罚他，不会再下地狱，不会再接受最后的审判，所以这种敬畏之心就缺乏了。但是，毕建勋觉得，无论从什么角度来讲，我们每个个体都是亿万年生命链上的一环，这个链因所有的环而辉煌，而有价值，所以应该从内在中尊重人。

或许50年、100年以后，世界的艺术会出现新的拐点，重回艺术的崇高、灵性之路，但无论如何，人作为有灵生物要实现灵魂应有的高度，无论在艺术、科学，还是在文化上，都要追求高峰。就如同在体育上追求"更高、更快、更强"一样，也许那些世界纪录只是一个标志，不是所有人都在乎它，但高度需要存在，永远会有人守在那个高度上。哪怕只有一个人在那个"绝顶"上守望，那不是为个人在守望，而是为一个物种在守护高度。每一次进步也不单单是个人的成就，那代表了整个物种的文明与进步。从这个角度再想艺术是做什么用的，也许已经不需要答案了，就算它没用，也要有人守护它的高度，这种悲剧式的行为让毕建勋的内心充满了美感，让他的生命有了如歌的行板。

4. 毕建勋关于绘画的意义思考

10年前，毕建勋曾经这样总结自己艺术上的缺点："我以为，我目前创作的缺点，首先是还没有在真正意义上个人化。越是民族的也就越是世界的，同样，越是个人的也就越是社会的。我当然不是指我需要变成那种自我表现或者是个人主义，我的意思是讲，这些年来，我的创作基本上是命题作文，是跟着各种展览走的，没有表现出作为一名真正的知识分子所应有的独立品格与批判精神。我说我没有表现出这种精神，并不是说我缺少这种品质，我不缺，但如果我继续这种被动的创作状态，我就将丧失表现的机会与愿望。第二点，我的创作缺乏一致性或一致化，其原因也是因为命题作文做得太多，作品虽然在形式及面貌上有了一定的个人画风，但在深层次上缺乏一致性，没有形成一种纯粹的声音，没有盯住一些根本性的问题不断去追问和拷问的那种一贯性。第三点，我的创作还未达到在广义上的普遍化。普遍化和宏大的叙事无关，个人化不是个人叙事那种私人化创作，宏大叙事也不一定具有普遍意义。你的艺术触及到的问题越根本，它所呈现出来的精神意义也就越普遍。我知道那种东西在，我也在努力，但是，我还没有达到。第四点，我还没有想好应该叫做还没有达到什么'化'，我个人认为，我创作的理想位置应该是在古今中西这个十字坐标的交汇点上，我的创作的学术取向应该是通往这四个方向的宽带，这些年来，我一直朝着这种理想努力，在基础理论研究上下了很多功夫，期望能从基础理论研究走向应用技术研究，现在看来，这还需要一个过程。"十年磨一剑，毕建勋是一个充分自省和自觉的艺术家，他说他的终极目标很单纯：画好画，身心自由，有丰富的生命经验，最终达到终极价值高度。他想尽可能地画创作，集中力量冲击大型的最顶级的创作，集中优势兵力打歼灭战，把顶级创作推到最高，在现有国内的体制条件下画出最好的画。

毕建勋认为，人类社会最好的就三样东西，一个是哲学，一个是艺术，一个是宗教。这三种事物贯穿互动，互为里表、因果，合三而一。其实，最高的东西都是一样的，都是哲学、宗教、艺术三者的统一。好的艺术既是哲学的，又是宗教的，还是艺术本身的；既是有思想的，也有信仰的力量，或者宗教性的那种精神上的力量，包括爱、慈悲，还要有艺术性的技术含量。按事物发展的规律，每个人都是由生到死。我们生命的本质就是一个大分子团所组成的一个复杂的蛋白质结合体，组合成一团，有四肢、五官，存在于这群体社会里，存在于这星球之上。但有一天，它分解了，还原为氢、氧、碳、氮之后，存在于是就没有了意义。人生如梦，我们之中的大多数人都像活在梦中，自己没有自觉的存在意识，这些人用俗话说就是"行尸走肉"。这个词没有贬义，它的意思是指"能运动的蛋白质"，是一种人类生存状况的客观描述。在我们之中的少数人能够意识到自己的存在，作为"有灵生物"在这个行星上存在，知道自己是谁，知道自己是特定的、特别的"这一个"有灵生物；更进一步，自觉意识更强的人，会知道自己来到这个世界上是来做什么的，有生命目的，有使命，但这样的人极少，一个时代如果有这样的人，那这个时代是幸运的。所以，人的使命就是在短暂的存在时间中，去寻找自己存在的价值与意义。毕建勋知道自己的身份，他说："圣人们的生命目标很高，比如耶稣、老子、孔子。我不可能有这么高的目标，也没机会达到这么高的目标，但我知道自己是谁，知道自己要做什么，'见贤思齐'。我的使命就是为画画来的，除此无他。在我今后的创作时间段里，我希望能画出一些更好的作品，通过作品去深刻地反映自己对生命的感悟与经验，并将这些感悟的讯息，通过作品的图像形式传递给世界与今后不断繁衍的人们。我觉得，绘画这种事情非常有价值，原来我并没觉得绘画是件伟大的事情，只觉得它是一种小技，比起军事、政治、经济来，绘画只是小事，是个人的小事。然而纵观人类的历史，世世代代王侯更迭，争战不断，宫殿建完后毁于战火，名利富贵如转眼云烟，可好的东西会流传下来，比如文学、绘画、诗歌、音乐以及幸存的建筑。在这些幸存物中，绘画是最直观、最个人的，这就是绘画令人着迷的根本原因。绘画是代表人的生命形式高度和深度的东西之一，绘画创作能够表达出很多生命个体走过的心路历程。一部美术史，大抵就是人类的视觉经验史，也是人类生命精神的漫长阅历。参观世界上很多的博物馆，你会有这样的感觉：无论是看到久远年代的艺术品，比如古埃及、古希腊的，还是近现代的艺术品，哪怕是去世没多久的画家的艺术作品，比如毕加索，通过画面的每一个笔触，你会清晰地看见画家本人在他自己作品中鲜活的生命痕迹。艺术家在他的作品中永生，在观众的观看中复活，人们会有这样的错觉：这个人并没有死，没离开过我们。他的肉身可能离开了世界，但其灵魂还活在画面之中。"

人作为一种生物存在于这个世界上，在宇宙的框架之中，其肉身无疑和其他生物一样是短暂的，短暂是蛋白质生命的基本性质。因此，在世界的各个地方，人类世世代代都在短暂中寻求永恒，这是所有生命最根本的诉求。"我是谁？我从哪里来？我来干什么？下次是否还有机会？我死亡之后，我是否还在？"为了这种诉求，秦始皇的童男童女、道家的修炼、佛家的顿悟、基督教的天堂等等，其实都是在短暂的肉身存在中寻求永生的努力。我们无法说谁或哪个人永存了，但有些事物能让曾经存在过的生命在瞬间精神复活，比如诗歌在吟咏中复活，音乐在演奏中复活，而绘画，即使相隔了千百年，也能在观看中复活。当你看范宽的《溪山行旅》，当你看梵·高的《向日葵》，你会觉得他们还活着，人们能够在画中感受到他们的生命气息和印迹。人类之所以能用生命去热爱绘画，并不仅仅是因为它能带来利益，而是因为它能解决个体生命的根本诉求。毕建勋曾在他的一篇自传式文章中写道："我很小的时候，就有对生命无常的模糊感觉，也经历过好朋友短暂生命的逝去。但那时候挥霍时间，现在想起来很后悔。那时候意气风发，和朋友们一起，时间过得很快，我常开玩笑地说：'岁月如子弹。'20世纪90年代中期去上海看一个展览，名字都不记得了。后来去上海城隍庙，别人都在看古玩，我对古玩不感兴趣，认为那是消磨人生或'奇货牟利'的，于是去看旧书摊。在旧书摊上看到上海画院'文革'时候的一本大批判文集，里面有一篇批判丰子恺的文章，后面附有丰子恺写的《谈弘一法师》的原文，那中间提到一句话，说弘一法师是为了解决人的根本问题去的，当时我有五雷轰顶、醍醐灌顶的感觉，从此经历了一两年的精神危机，找不到本身存在的意义。我不是说要找到宗教信仰，就是想找到生命存在的意义与价值，最后我在绘画中找到了生命的意义。"

毕建勋认为，绘画对比其他艺术形式显然是出了问题。它的问题导致在自身不断革命或不断反革命之后的整个形态结构的倒塌。文艺复兴的古典精神的

基点就是以人为本的现世精神。我们有对绘画本质性东西的坚守，有点像守望者那样坚守绘画对于人类的基本意义。绘画是在哪个拐点上出问题了？回顾历史来看，大概就是从19世纪照相术发明的那一刻起，这是一个典型的"蝴蝶效应"。西方的艺术家和理论家对于这种小小的图像技术的判断出了错误：他们认为照相术会取代绘画，于是试图应对这种尚未发生的事实，三十六计走为上计，于是逃避对于形象的塑造，逃避对于具体心象的表达。今天，比照相术还要高级得多的图像技术还在不断产生，机制图像并没有取代手绘的绘画，"狼"没有来，或者来的是一群不相干的"狼"。

我们注意到这样一种现象：二战以后，许多本身品质并不好的绘画或者"反绘画"作为一种艺术进入公众领域之后，莫名其妙地取得了"时尚"的认可。这种现象以国际"当代艺术"为甚，他们把平庸作品吹捧成天才作品，这成了今天众多艺术包括中国艺术的效仿之源。中国20年来的诗歌发展和中国当代艺术有些许类似：在传统古典诗歌中，评判标准是清晰明确的，读者能够判断什么是好，什么是不好；一开始，读者对于现代诗歌充满热情，诗人遍布神州大地，诗人受到尊重与欢迎，尤其是受到文学少女的追捧。但是，情况逐渐地发生了变化，不但读者本身无法判断诗歌的好坏，甚至诗歌的作者及评论家们都集体丧失了判断力，于是诗歌退潮了。诗歌与当代艺术不同的是：当代艺术虽然也都集体丧失了判断力，但还是不断涨潮。这里面唯一不同的因素是资本，如果一首诗歌拍卖几百万，情况就完全不同了。这就是典型的美国式的操作模式，把艺术作为金融衍生品。资本以及资本背后的潜在意志力大无比，就是强大的公众判断力与之相比也是相形见绌。同比在音乐界的情形就很不同，作为如此品质的音乐艺术或流行歌曲，不可能获得公众认可，连一个中小学的粉丝也不会认可，文学、建筑、时装等艺术的情况也大略如此，唯有美术例外。那么，这种现象就反映出一种很深刻的问题：我们所有的人是否都想把好的艺术留给历史、留给公众？由谁来判断这艺术的好坏呢？那些学者、理论家及其作者本人的无止境的"艺术探索"欲求和"成名"的冲动，把绘画变得越来越脱离美善的标准。绘画并没有形成真正的观众群，我们的问题是没有一个有效的绘画公共评判标准，我们缺乏我们自己的、当代的艺术价值观和美术评价体系的建立。公共评判体系的建立标志着一个特别人群的出现，这个人群具有很高的绘画艺术品位、良好的判断力和持久的热情，就像音乐那样，有歌迷、有发烧友，一个一般的发烧友的专业知识并不亚于专家。这样，在绘画领域里，问题就会好得多，不会是少数"专家"或"理论家"用个人主张把公众的绘画判断力不间断地变成他们个人的喜好。"专家们"剥夺了大众的权利，特别的人群被假想为一群无知的人、一群可以愚弄的人，然后把个人的自由评判意志交付给"专家们"。"专家们"掌握这种评判的绝对权利，导致大众放弃进行真正判断的愿望，因为这如同商品消费，太厚的说明书让人望而头疼，太复杂的艺术理论让人望而生畏，把戏就是这样进行的。公众甚至没有作为一般的消费者判断的权利，如果这张画看不懂，那是你无知。所以，在绘画界应该建立起这种"票友"制度，真正有一群人能够客观地掌握这个标准，这样可能就不会重蹈诗歌的覆辙，使绘画能长久地延续。

对于绘画的商品属性，毕建勋也有自己的认识。在2010年秋季的保利拍卖会上，毕建勋的《黄河纤夫》以672万元人民币成交，是保利中国当代水墨秋季拍卖会上的最高价。他认为，艺术性是一件艺术作品的根本属性，功利性是一件艺术品的用途。纯粹的艺术可能是不存在的，至少它应该有娱己或自我表达的功利性。同样，纯粹的功利也不叫艺术。我们应该提倡艺术性与功利性有机的、主从分明的统一，追求更有品质的艺术性，同时，追求更高的功利性，比如像托尔斯泰、米开朗基罗、珂勒惠支。毕建勋说："在市场经济中，一切都将成为商品。人也以劳动力的形式成为了商品，更何况艺术作品？在市场中，以艺术的立场作价值判断已经不具有意义，因为，市场在今天如同空气。我的期望是：不以市场性生产的方式创作艺术。但当艺术成为艺术品后，它能在市场推力下取得精神价值及市场价值的双重最大化。真正艺术的产生与商品或产品本质不同：艺术是创造性的主体精神物质化，它不像产品那样能够重复生产。所以，当市场阻碍了我的精神属性及创造精神时，我会暂时放弃，因为我相信市场不会永远这样。"

作为这个时代的画家，毕建勋注定要经历这样的心路历程和世俗历程。一个新的时代已经开始了，在这个新的时代中，既考验着毕建勋的创作的持续进展能力，同时也考验着观众和艺术品市场对其认知与理解的能力，我们既然要求一个伟大的艺术家必须具有一个伟大的灵魂，那么，我们同样也希望伟大的作品能够有伟大的观众、伟大的时代和伟大的市场。

毕建勋绘画艺术学术背景研究
——月印万川与万川印月

艺术是人类灵魂、精神、情感、信仰与思想的技巧表达方式，上帝给人这种特殊的宝物自有他的道理。艺术从她产生的那一天起，就一直与人类的欢乐、忧伤、幸福、苦难等这些深刻的情感与神思同在。最伟大的艺术是那种表达爱的艺术，是那种表达神与人之间、天地与人之间、人与人之间和人与万物之间悲悯情怀的艺术，是表达人的信仰、虔敬之心与生命之爱的艺术。然而，在现在的"恶搞"艺术中，破坏与消解成为一种全球性的时尚，一切都在迅速地走向腐烂与崩溃，这是人类再一次的自我放逐，前景令人堪忧。没有信仰，没有建立在真与善基础之上的健康审美，没有正常的艺术和善良的艺术家，人将无法"诗意地栖居"。一个有肉身的人生可以分为三个层面：其一是生存层面，为肉身存活而吃喝拉撒；其二是社会事务层面，为功名利禄奔波忙碌；其三是精神、情感、思想和审美层面，只有到了这个层面，人的生命才是有质量的，人的生活才是真正有意义的生活。为什么？因为人是由两种生命体结合在一起的复合生命体：一个生命体是由地球物质组成的蛋白质大分子团，另外一个生命体则是非地球物质的精神体，她的能量来自于宇宙深处，她的生活方式是哲学、宗教和艺术，艺术是与这种精神生命体相对应的一种回路方式，而肉身则是精神生命体的物质载体，这就是上帝的道理。

上面是说艺术的本质是什么，但艺术不是什么也非常重要。首先，艺术不等于技术，尽管它的技术性特征非常强。米勒的技术是三流的，但他的艺术是伟大的艺术。许多人认为："台上一分钟，台下十年功。"许多画家也十分刻苦，但不幸的是，艺术不是苦练出来的。从本质上来说，艺术不是一种"功夫"，更不应该分什么"正宗"、"不正宗"的"功夫"；而艺术又是一种"功夫"，它是与人的精神、思想、情感相关联的一种"表情功夫"和"宣意功夫"，如果与"心"不关联，就与杂技无异。其次，艺术不等于语言符号，就像诗不等于文字一样。水墨艺术也不等于笔墨，尽管笔墨很重要。满纸笔墨，有的也好看，但打动不了心灵，因为不知道在说什么。第三，艺术不等于文化，尽管艺术在某种程度上是一种文化。现在，艺术的许多重大问题都出在只是孤立地从文化这个层面来看待艺术：从文化的角度看待中国画，马上就会陷入"中西文化的对峙"、"西方文化的入侵"、"传统文化的弘扬"、"传统与现代的对立"等种种焦虑之中。一旦还原艺术的本质，这些对立和焦虑马上就会消失。第四，艺术不等于学术，尽管研究艺术是一种学术。用理性和科学的学术解剖刀可以来分析艺术，但却不可以用来创造活的艺术。第五，艺术不等于商品，尽管它可以成为商品。人类艺术进入资本主义自由市场经济形态以后，资本的力量使它的价值形态发生分裂：艺术品一方面表现为内有精神的物质存在，另一方面表现为外显商品价值形式。如何使艺术的精神属性和商品属性统一，是今天艺术的问题。从本质上说，艺术的市场价值依赖于艺术本身的精神价值而存在，艺术上的价值越高，商品的最终价值也就越高。

1. 全球艺术的当代背景

西方后现代文本中有一种混乱现象：多元化阐释、难以定义、混乱无序，这不是一种好的状态。这意味着人类从古代人变成现代人之后，失去了一种明确、简捷的思维工具来解决我们现代人所面临的如此复杂的世界和如此复杂的生存现实所提出的各种问题。与此相反，我们从哲学思想到方法论，反而把这种混乱的现实搞得更加混乱，更加多向、多元与无序，令人费解迷惑——这是一个令人双重迷惑的时代：一方面是我们所面临的现实世界本身的混乱性，尽管说这是一个工具理性时代。理性走向极端，分类到一个极致之后，必将出现各分类之间连接的混乱；

而另一方面，在现实这种混乱之上的精神方式，包括判断世界的方式和解释世界的方式，比现实世界本身更加混乱。现在的智者和思想者是否还能重新担负起明白地解释世界的责任，这是个大疑问。因为现在所有的解释，基本上都是一种尝试性解释，是一种对于解释方式的探索，这并不能证明人类真正具有这种解释能力。这种解释之间越来越倾向于自相矛盾，因为提出不同的学说，再在这些学说基础之上再提出新的学说，然后无限循环，这种情况已经持续了许多年，是学院消耗研究基金以及学者们谋生的方式。艺术遵循以上学说，以艺术方式解释世界则更加举步维艰。这种相互否定的现代思想是艺术创作面临的直接障碍，所以，现在的艺术创作应该谨慎地规避学术，尤其是当代学术。在艺术方式中能不能率先找到一种比学术更简捷、更直接的思想模式，回到人类最原初简单的状态，具有非常现实的意义。

这个世界正从历史变成当下，从线状变成面状，从一个水管、数条水管变成水池，从河流变成大海。当代是一个平面，这个平面面积有多大？几乎就是地球的表面面积，所以，当代是一片失去厚度的平面。后现代文化使世界迅速地扁平化，如同在大海里，分不清每滴水的来源，记不得每一片水域的历史。想努力分清大海的哪滴水是黄河的水，哪滴水是尼罗河的水，那肯定是徒劳。黄河因自己的性质、历史、文化准则和原则在大海里无法坚持，只好望洋兴叹。无可奈何黄河水，流入大海不复回，当一切河流注入大海之后，大海就使所有的文化变成一种性质的整体，好像它从来就是这样，波澜起伏也是，并且永远将是这个样子。这是世界上正在发生的本质上的文化变化：世界变得越来越小，越来越一样，越来越一体化，网络、交通、通讯、卫星、空中、海上、各种贸易等全球化因素，在本质上引发了人类历史上史无前例的一次文化的大融合。这种新型文化融合之后的多样性，不是保持原来文化特质的多样性，而是经历了文化平面化过程之后新的区域性与多样性，比如北极的海、南极的海、赤道的海，但海毕竟还是海，而且，更多的情形将是单一文化的全球性覆盖。所以，扁平文化是当代世界文化具有的根本状貌，而且，未来人类所面临的很有可能是突然间没有历史的文化。所有正在发生的迅速地成为历史，然后历史迅速地失踪，正如一款新手机推出后上一代马上退出，这是可怕的事情，也是值得庆贺的事情。

一个日本学者认为，现在的日本社会正在向"低智商"形态发展，原因很简单：人们已经不习惯用自己的头脑思考。假如，在某一天的早晨，媒体说纳豆是抗癌食品，结果，下午超市里的纳豆就会被抢购一空。这与世界艺术近百年来的实际情形非常相似：有几个声音，或者是印刷出来的文字、图像，在话语传播的高处说：某艺术价格最高，然后，艺术的从业者、收藏者、读者们等就会心甘情愿地跟进。那高处来的声音可能是来自于"专家"或者"评论家"，但也可能来自一个年轻的编辑，或是一个业余的写手。即便是评论家们，也鲜有不拿被写者薪酬而写作的，况且还有国际、国内市场政治和意识形态的复杂情形。人应该用自己的头脑去思考，用自己的灵魂去感受，用自己的心智去判断，但我们之中很少有人这样做。为什么？因为这种精神机能在人的物欲进化中退化了。

当人类建立起庞大的覆盖全球的运转系统时，不需要人独立思考。比如电脑，点击就行，整个运行过程由电脑们完成，并没有某个个人的意志及思想在整个系统中灌输，而是系统本身正在走向独立，这其中的意味是："系统"成为强大的独裁者，引领大众走向未来，而个体却退化了。系统会使被抽选中者一夜成名，无论是芙蓉姐姐，还是犀利哥；也会使被抽选中者一朝身败名裂，无论是元首，还是明星。也就是说，人的定义面临一次更大的异化。

人从前不是这样。人曾拥有神赐的力量，现在失去了。也许是与道分离太久，人对自身的存在充满了鄙视和否定，所以导致了艺术的堕落：艺术的腐烂弥漫全球，不再具有圣洁的灵光。"千载寂寥，披图可鉴"，中国艺术曾经"成教化，助人伦"，以道为心，艺道一体，追求个体内心修为，这是艺术养人。资本主义四百年，给人的内伤太多。人要珍惜思想的权利，有一次生命不容易，无论世道如何，应该画一点带有神圣精神的作品。

2．中国艺术背景

近十年是新世纪奠基的十年。中国文化的软实力大幅度提升，这是中国文化最大的变化。把文化作为国策和国家的发展战略，史无前例。中国由百年没落、动荡的封建帝国走向了复兴，在废墟上重建民族的精神家园，中国作为历史悠久、人口众多、多民族的国家，文化是其精神的唯一归宿。文化比经济影响力更深刻、更深远。美国纵横世界并非只因为有航

母，还有美国的文化。非洲饥饿儿童赤身裸体看美国肥皂剧，这是文化所具有的吸引力和传染性。

目前，中国文化的现状十分有趣。西方文化是新旧交替，新文化产生后，旧文化随之消亡，古代如此，现代更是如此，只不过频率更快。尤其在现代性价值观中，新等于好，文化追逐"新"而奔向终点。新终有极限，新也意味着部分或全部死亡，于是，现代性已经到达了"新"的尽头：无法再新，一切新都似曾相识；再于是，后现代成为什么都有，什么都行。不同于西方的流动性文化，中国文化是沉积型文化。这种性质将使中国成为世界的文化垃圾场，最后的"后现代"也将在中国找到它最后的诺亚方舟，届时，中国将是新的、旧的、中的、外的、高雅的、低俗的，精英的、大众的、学院的、商业的等众多类型的文化同时存在，老太太跳迪斯科，农民打台球，村长搞当代艺术，线性的历史观终结在中国，未来文化的多样性只有在中国，就像百川归海。中国文化空前繁荣，给人类文化发展提供了一种新的共存性和谐模式。但是，这种文化趋势需要高度、需要质量、需要判断力、需要中国标准、需要大师、需要灵魂、需要坚守、需要健康免疫、需要生命力、需要处理再生，否则中国就是垃圾场。从全球与中国的文化背景上看，毕建勋的努力正是为了明天。

近20年来，中国画除了当代输入就是传统主义，二者正负相交约等于零，折射出了文化的整体性质。毕建勋用树状结构图式比较准确地描述了中国画的整体发展状貌：中国画的文化根基相当于树根，树根来自于华夏文明上古、中古时期。中古以后到近代是生长式发展时期，相当于树干，有文化主干。近现代中国画呈树冠式扩散，主干变为枝叶，树冠边界模糊，边界部分和其他画种相融合，内核部分分散有中国画传统，这是当代中国画的平面景观。中国传统思维的特性是确立正统，《古画品录》、《历代名画记》实际上是给画家"评职称"。这种思维在今天遇到了障碍，一个树冠里并没有最正统的一枝，而每一枝都想成为主干。水墨人物画的发展与"树冠"框架及笼统的中国画规则也有区别，原因是并没有一个笼统的中国画。没有西画以前，中国画叫"十三科"，每科独立不同，画"界画"和画"草虫"是两回事。历史上，总有妄想一统中国画的江湖有志之士，其志也凌云：文人画家把文人画当成中国画，写字的用书法"入"中国画，当代也想拿两千年的中国画水墨

"实验"。所以，毕建勋认为，至少人物画不能被"入"，应是根据需要"拿来"，在未来文化垃圾场中维护自己的独立品格。同时更加重要的是，树长得越高，则根要越深，中国画未来的发展需要超越近代僵化的文人画传统而深入研究中国文化的早期"根"传统。

中国画常常一边倒，要么全盘西化，要么完全复古。中国最高的文化讲究"中"，即"中和"、"中庸"，中国画恰当的立足点应该是相对于两个极端的"时中"之点，"执两用中"，而非某个"极"点。要讲辩证法，讲"中庸"，任何偏向极端一方的观点都不对。全盘西化和全盘中化，或是拿全盘中化去反对全盘西化抑或反之，都是片面的。中国画的近现代历史反复出现了多次的"中西"、"传统与现代"的文化之争，都是因为没有文化。传统主义者往往将"中国"据为己有，现代则经常被指责为"西方"，复古主义会占便宜：只要是传统，则必然民族、中国，必义正词严。性质划分会避免一边倒，文学划分为古典文学和现代文学，不会用文言标准去指责王蒙和莫言，写新诗可不必平仄。纵观毕建勋的艺术方法论的背景，不难发现，他崇尚的是彻头彻尾的"时中"的艺术观。

从纵向看，中国画的发展分为三大段：宋以前原旨中国画、元以降文人画、五四以后现代中国画。现代中国画从切面看有三块：复古主义、实验水墨、写实派。复古主义根源于非正统文人画传统，而董其昌、四王的南宗正统现今少有承继，原旨中国画借工笔画得以复燃；实验水墨与西方现当代的结合，由于没有画种的语言限定，这条路线事实上正在走向解构：以色彩、水墨、肌理、观念、装置、拼贴等为发展态势；写实水墨是西方写实的方法论与中国笔墨写意传统的结合，在中国已有近百年的发展历史，成熟期指日可待。毕建勋认为，现代中国画面临两个传统：一个是中国古代传统，另一个是现代传统。古代传统又包括早期中国画传统、院画传统、民间画工传统和文人画传统，也包括融入中国文化里的外来传统。问题出在这里：忽视近现代传统，以文人画传统指代全部中国画传统。中国画还处在一个新旧交织的时期，一般人把中国画和京剧、旧体诗词、濒危曲种等非物质文化遗产归为一类，不知道中国画还有传统中国画和现代中国画之划分。现代中国画与传统中国画必须在概念上分离。近百年来，现代中国画经过几

代人的努力，已经初具面貌并且能够自立，已经具备了成为中国自己的当代艺术的资格，而我们的立足点就应该是这个现代中国画的立场，只有站在这个立场上，才会避免在许多问题上纠缠不清，才有可能把一支手伸向西方，另一支手伸向传统。现代中国画与传统中国画如果划分明确，相互间的尊重就会增加，相互间的指责就会减少。有一个简单的例子：实验水墨够西方也够现代，但业内对它比对写实水墨宽容得多，不只是因为崇洋的背景，更因为它有明确的概念和范围划分。不过，任何事物都是一分为二的：中国画历史中历次保守主义者的固守，都会引发中国画内部深刻的矛盾力量，使中国画获得更为强劲的发展。这也是中国画的福气：它既是一种国粹，又是一种当代艺术。

毕建勋认为，他所从事的水墨人物画其传统的资源非常贫瘠，传统博大精深，并非是指水墨人物画。宋以前是工笔人物画，南宋梁楷以下就直接是清代黄慎，然后就是海派任伯年，任伯年之后就是徐悲鸿、蒋兆和，这个传统只有几茬人。水墨人物画吸收了山水和花鸟画的笔墨传统，北派是吸收山水画，南派是吸收花鸟画，自己没有多少传统。在强调传统背景的声音里，各有动机，人物画解决问题的根本思路在于轻装上阵，把传统包袱留给更需要者，把自己变成"朝阳"画种。拉一大车传统辎重跑不动，况且传统早被人做过手脚：因为传统与历史不同，历史是所有，而传统是按某个时代的价值观所人为选择的少部分历史遗产，比如中国传统文化，最后筛选只剩下了"四书五经"。

3. 毕建勋的艺术背景构成

由儒、道、释三种文化互动产生持久、内在的驱动力量，是中国文化独立绵延五千年的秘因。大多数文化是单一要素类型，一般不会长远，少数文化是矛盾两方、两个力量要素类型，而中国文明发展的内在特征是"三合一"。中国文化某些具体形式的要素甚至更多，比如文人画，诗、书、画、印四合一，生命力十分顽强。毕建勋艺术构成的背景要素同样复杂，多方文化吸收使毕建勋内在的自我更新能力表现顽强。多数人的惯常思维方式是：在中国文化传统中寻找唯一、最正确的法门，这是徒劳。中国真正的好传统和唯一一条最正确的道路是先秦百家争鸣，而罢黜百家、独尊儒术、独尊某一种传统或外来学说，其思想根源于中国宗法制度专制文化，是坏传统。人都有

想当学霸的春秋大梦，想一统艺术江湖，替天行道，这是中国人的通病。

毕建勋艺术的学术背景主要构成如下：中国画传统有宋以前大中国画传统、文人画传统、传神写意精神、宋四家、元四家、董其昌、四王正统山水笔墨转换；书法传统有上古刻石、金文、丧乱帖、祭侄文稿、黄庭坚、徐渭和篆刻刀意用笔；近现代中国画传统有吴昌硕、徐悲鸿、蒋兆和、李可染等，还有延安鲁艺革命传统、东北鲁艺写实传统、中央美院徐蒋传统；西方学术背景有中世纪、文艺复兴、古典主义、现实主义、浪漫主义、近代传统、现代艺术、当代艺术、俄罗斯美术等；理论背景有中国画论、西方文论、基础理论研究、中西哲学、宗教理论、美学、文学理论等，还包括文学阅读、诗歌修养及创作等。最为重要的背景是，毕建勋对于生命与生活的深刻体验和人生阅历：命运造就了毕建勋敏感而丰富的心灵，逆境造就了毕建勋敏锐而深刻的思想，磨砺造就了毕建勋博爱与宽容的品格，理想造就了毕建勋宽阔与自由的学术视野。

（1）毕建勋艺术的精神背景

思想性、信仰之心和真挚情感构成了毕建勋艺术创作的精神背景。毕建勋认为：好艺术最重要的特征是情感，尤其是爱的情感。最好的艺术是那种表达爱的艺术。笔墨、构图、形状、肌理、材质不是艺术最重要、最内核、最灵魂的品质，判断一张画是不是好画，最根本的一点，就是看是否为它所打动。如果被感动，它就非常可能是一张好画。感动是试金石，因为情感不好掺假。艺术家如果没有真正感动过，就不可能在作品中倾注真正的情感，画面里如果没有真正的情感，就不可能出现那种感人的力量。艺术家倾注了十分的情感，观众或许只能感受到三分，不可能出现艺术家逸笔草草，观众痛哭流涕的壮观情形。如果把看画变成一种猜谜，变成一种看图识字，这是失败。如果一幅画让人看到的是特技、让人看到的是笔墨，这也是失败。好的艺术同样最重要的特征是思想，能让人在画前停下来想一想，能让人思考。最好的艺术也是那种表达有深度、有高度和广度思想的艺术。毕建勋总结了自己的"三点创作观"："用局部表达整体，用个别表现一般，用特殊表达普遍"，很有高度和普遍性。大部分绘画在个别、特殊和部分的层面上，如果由具体事物超越性的描绘而折射出更大、更普遍的真理，这就是杰出的艺术。一切是一，

上苍创造世界时给人留下了三样好东西：哲学、艺术、宗教，三者在最高点相通，在任何一者中都会发现其他两者。

毕建勋的绘画具有艺术伦理学意义的道义力量。毕建勋的绘画在今天的文化背景中是健康的，表达了真、善、美，悲悯与正义。我们应该吃绿色食物，应该吃有益食物，这是路人皆知的道理。在精神食品上也应如此。现在，好多添加"二恶英"的文化产物却标榜以自由与艺术的名义，如此的精神食粮不但对人的身体无益，甚至会对人的精神有害。

毕建勋创作的表现人性之恶的作品《打人》，如同核磁光片，让人们看清了自己的病灶，让人们在巨大的镜子中和自己的恶行对视，它若一剂苦药，规劝人类改变恶行。

毕建勋说过：我想做一个知识分子画家。一个书画家可能有一招或几招，一名书画名家可能有一套，而真正的艺术家必须有自己的观点、见解、思想体系和看世界的个人角度，他必须具有一个独立的立场和精神世界，而他的作品正是这个世界的产物。"知识分子性"是毕建勋创作的思想背景。知识分子是一个近现代概念，其社会身份是以某种知识技能为专业的脑力工作者。真正的知识分子群体是思想精神群体，具有使命意识，深切关怀世界的普遍问题，不因个人利益而改变价值观。知识分子的角色特征即知识分子性，它体现为对社会文化的批判与独立思考。知识分子使命是提出、阐释和传播重要的价值观念，因而，知识分子并非一个职业，而是关于终极价值承担的一类人，知识分子独特的本质由知识分子作为一类人的性质来实现。中国具有真正意义上的知识分子是在"五四"以后，"五四"以前是儒士和"读书人"，不具备知识分子性和批判精神。"五四"以后，中国知识分子第一次作为历史主角出现在政治舞台上。读书人不再是门客和谋士，艺术知识分子关注国家民族命运，参与社会生活，艺术才变成为人民的艺术。知识分子是民族头脑，从中国农业社会关切自己的读书人转型到现代社会关切整体的知识分子的根本特征是头脑开机，旧文人以各种消遣的方式消磨大脑以至于思想萎缩，而知识分子则不断产出新思想与价值观，从这种意义上评价"徐蒋体系"、评价中央美院独有的现代传统，现在不过时，将来也不会过时。但中国的知识分子并非是一群成熟的知识分子，他们有思想缺陷。近代中国处于内乱外侮动荡之中，中国知识分

子思考问题都是从"国家"和"民族"大处来考虑具体问题，但是"国家"和"民族"不是艺术的终极问题，它们是一种中间的"集合"概念，艺术的终极问题是人类的爱、人的价值、人的自由与尊严、人的生命意义和宇宙真理。在国画界最常听到的批评声音是"你不是中国画"，这是思维惯性，是近百年来中国革命和大处思考的概念产物。随着中国知识分子的进一步成熟，尊重个人自由选择将是知识分子的高尚品质。毕建勋一方面努力培养自己的独立精神、自由思想和个人立场，同时在创作中表现社会良心和对世界的终极关怀，这在他近期创作的作品《打人》、《子非鱼》中有深刻体现。

毕建勋的近期创作致力于结构性与"元问题"。他的艺术具有复杂的内在结构性，这个结构可以使观众从高低不同界面进入作品。结构是不同读者的通道，毕建勋的作品能让普通人感动，也能让对于艺术有深刻理解力的人进入得更深远，解读出更多的内容。同时，作为知识分子艺术家，在创作中探索和提出元问题是一种责任。什么是元问题？元问题是关系人类和世界的根本性问题。艺术表达是具体的，元问题是抽象的，由具体到抽象是对绘画表现的巨大挑战，充满难度。毕建勋在《打人》等作品中解决了这种矛盾：一个现实具体场景最终上升成了人类主题：既是一个现实主题，又是一个人性主题，既有历史和文化内涵，最终又是一个哲学和形而上学思考。创作落脚在具体的事物，由具体事物的超越性描绘而进入更大、更普遍的领域，这就是杰出的艺术，这就是艺术的哲学，毕建勋的艺术将"问题"与"结构"互为表里，呈现出多层统一的艺术有机结构。绘画有两种：一种迷恋于语言与技术，另一种是以绘画来表达精神和终极意义，毕建勋明显趋向于后一种。

"人"在毕建勋的人物画创作中以大写的方式凸显。以人为本，人物画的根本问题就是要解决人的问题，它包括画家本人、生活中人物与画面人物的统一。一切从真实的人与现实的人生出发，而不是从观念出发、从口号出发、从主义出发、从语言出发、从形式出发、从题材与现象出发、从概念及理想化的虚假出发，一切都要从对人生及存在的真正感动出发，因此，人是人物画的制高点，同时也是人物画存在的根本理由。所以，毕建勋的创作追求思想性与学术性的统一、精神性与艺术性的统一、现实性与探索性的统一、民族性与多样性的统一，而这四个统一的基点

与终点就是人。

图以载道是毕建勋创作的思维方式和艺术取向。荀子说"文以明道"，韩愈说"文以贯道"，曹丕、周敦颐主张"文以载道"，可见，文以载道是传统，而且是比我们现在主张的元以后的南中国传统更传统的传统。"文者，贯道之器也"，图画也是。使图像成为思想的载体，图以载道，造型与意义相互贯通，是毕建勋近期绘画探索的主要课题之一。图像有图像本身的逻辑，这种逻辑是内在的，并可以通过图像互释而成立。图像的表意性更为宽广，更为接近真相，也就是说，更接近"道"。在比中国画产生更遥远的年代，伏羲就以河图之象，近取诸身，远取诸物，作八卦以通神明之德，以类万物之情。那个时候，先祖就已经在用图画表达宇宙真相。图像一旦转译为文字，它的外延就被相对限定，图像的无限就变成了文字的有限，意义就相对缩小了，这就是后来炎黄子孙们的象思维萎缩退化的结果：一部周易，就附加了那么多的文字，所以，读书人成了一种千年的职业；而图像再被比文字表意性还低级的笔墨符号所替代之后，它就可能在相当的程度上不再表达意义，而是如同品茶听曲，"味道"取代了意义。

毕建勋很喜欢艾略特的诗歌《荒原》，一首诗曾读半年，并一直想画出像《荒原》那样深刻、具有复杂思想、容量巨大的水墨画。用绘画来表达思想，在《打人》、《子非鱼》、《我不是毕加索》等作品中达到了。尽管大多数人认为绘画不要多想，可是毕建勋主张绘画最终要表达思想，而且是文字叙述无法替代的思想，是那种用图像思维、图像要素之间互相定义的、具有无限宽泛模糊含义的深度思想，这是毕建勋的梦想。中国文化讲"画者从于心者也"而"道与心合"，所以，用中国传统的说法，毕建勋所追求的用图像表达思想就是"画以载道"。毕建勋固执地认为，图像思维比文字符号思维更能接近于真相和真理，它是人类与一切万有沟通的更为直接的语言。

（2）毕建勋艺术的学术背景

① "徐蒋体系"

毕建勋是"徐蒋体系"的第三代代表人物，使"徐蒋体系"沿着正轨向更深刻和更具有普世性的方向发展，是毕建勋努力的目标。"徐蒋体系"是中央美院中国画的学术根基和学术传统，由敌占区的徐悲鸿、蒋兆和这一脉现实主义传统和延安的革命美术融合而成，是中央美院最重要的一笔学术财富，并对现代中国美术产生过深远影响。"徐蒋体系"是中央美院的正统，有其社会必要性和必然性，而且是最具时代和中国特色的艺术教育及创作体系。20世纪五六十年代，正值西方后现代主义或当代艺术发端，中国在走自己具有中国特色的艺术道路。我们美术史的着眼点应该集中挖掘我们自己的艺术和艺术家，形成自己的价值观和基本标准，这种价值观没有必要完全照搬西方所谓的国际标准。"徐蒋体系"是中国式的当代艺术方式，西方没有人能用水墨、宣纸画出这样与现实时代紧密相关的作品，中国古人也没有。当代不在于形式，不是说装置、影像就是当代，当代在于它特定的灵魂与精神性质。

当然，"徐蒋体系"也具有所有艺术成功之后的那种保守倾向。进入学院后，对社会的触觉不再敏感，变成学院里面的教室写生艺术，这是它衰落的原因。实际上，"徐蒋体系"这个学脉已经接近断代，因而，毕建勋的坚守就带有某种悲剧色彩。毕建勋曾创作过徐悲鸿和蒋兆和的肖像，他在创作谈中说："蒋兆和的那双目光叫我懂得了太多的东西：它叫我懂得了什么叫人民，也懂得了什么叫悲悯。他常使我在浮华之中陡生寒意，也常使我在落寞中倍感慰藉。"毕建勋在这张肖像中体验到了与被描绘对象主客观精神交融合一的境界，也就是说，"可能是触及了中国人物画之所以存在的东方式理由"。他认为，徐悲鸿、蒋兆和是20世纪人物画的里程碑，是他的冥师。

② 中西结合

中西结合是中国几代学人的学术背景，表现为早期的"中体西用"到极端的"全盘西化"等多种形式。但毕建勋的中西结合观点非常另类：他认为，西方架上绘画已经死亡，中西对立事实上已经不存在，现在需要的是全面地继承人类的优秀文化遗产，这是一种责任。许多人反对中西结合，是因为早期中西结合确有一些问题，但不代表问题永远存在。正如两条基因链组合成为人类细胞，毕建勋想把中西两条文化基因完美地结合在一起，两种文化基因之间发生作用而产生了新文化基因形式，并力争在这一代人基本完成中国画的中西结合课题，当然，这种新艺术的知识产权是中国画。中国画自律性发展的结果在晚清国画中已经得到实证，所以，中国画真正变化的关键是外力。历史上，佛教艺术进入中国是如此，中国近现代社会形态的变化也是如此。当结合进程完成后，中西

排斥问题也将消失。

③ 现实主义

毕建勋认为，现实主义是一种方法论。针对坚持严肃创作的高手不多、现实主义画家在现代后现代前卫画家们面前无端地自卑、现代现实主义还没有从传统现实主义的脱胎换骨中再生的现实，毕建勋提出在中国画中，人物画应该重新成为主流，在人物画中，现实主义创作应该重新成为主流，进而，毕建勋提出："现实就是现代。"

现代的根本意义是现在，这是一种历史与时间的概念。不同的艺术样式在现在呈现为不同的现代面貌，只要我们把握住了自己的现在，也就把握住了不同于其他现代的现代，而现在也就意味着现实，现实不是一种艺术模式，现实是一种态度与立场，是艺术观。因此，在中国，画中国画，现实就是现代，把握住了自己的现实，就会产生相应的现代样式，就会有与时代同步的现代。现代中国人物画的真正成熟和自立，最要紧的是要找到进入中国现代生活的入口，这个入口就是现实。如同一棵树苗要找到土壤，对于人物画家来讲，如果他试图走出传统与现代的两难境地，那么唯一的选择就是现实，只有扎根在现实的土壤里，现代中国人物画才可能安身立命，也只有在这个入口，人物画才可能真正地进入中国自己的现代。

④ 水墨人物画独立发展

水墨人物画有它自己独特的一些课题，这些课题不是山水画和花鸟画需要面对和解决的问题。水墨人物画不是传统的写意人物画，它是从传统中国画脱胎出来的，但它又不是传统中国画，它是现代中国画中的一种。毕建勋在《论水墨人物画及其造型问题》一文中提出了"人物画应该独立发展"的观点，认为："我们不要一谈到中国画问题，就讲大概念，其实每个问题都是具体独特的。每个画科的基本问题是不一样的，每个画种都应该有自己的生存权和基本的画种权。"人物画要脱离文人画的制约而独立发展，事实上只有两种选择：一种是中西结合，继承中国画近现代传统；一种是向文人画以前的原旨中国画传统复归，而这两者本是一个过程的两个阶段。

⑤ 师承

毕建勋幼年随父学画，随祖父学文。在鲁美附中受过全面的基础训练，后在鲁美中国画系打下扎实的造型基础，同时受过现代主义、古典主义和中国传统的熏陶。考入中央美院中国画系研究生后，师从姚有多先生。姚有多出自叶浅予、蒋兆和门下，毕建勋由此得到了中央美院近现代传统和中国写意传统的熏陶。2007年，毕建勋考入袁运生先生博士研究生。袁先生学贯中西，既了解西方艺术的现状，又对中国大文化传统深有研究，多年从事野外考察，对中国文化抱有深刻的感情，这使毕建勋的艺术视野得到了进一步的拓展。

⑥ 理论背景

长期的理论思考与研究，使毕建勋在中国画的技法理论、创作理论，尤其是中国画的基础理论方面具有雄厚的积累。毕建勋的理论具有"理深思密、纲举目张"、论述简洁、深入浅出、逻辑缜密之特点，具有相当的汉语功底和造诣，理论上自成体系。尤为可贵的是：毕建勋的基础理论不同于空洞的理论，其研究和创作理论阐释紧密联系实践，尤其是紧密联系他自己的创作实践，并在实践中不断地验证了其理论研究的正确性和实际可操作性。曾陆续发表的论文有：论文集《毕建勋论中国人物画创作》，论文《笔墨原理》、《线》、《中国画造型基本原理》、《论水墨人物画及其造型问题》、《水墨人物画画种备忘录》、《意象观察与意象观察的方法》、《中国画色彩与墨色关系——中国画色彩理论现状》、《水墨人物画画种备忘录》、《中国画造型训练与水墨画造型教学实验》、《用笔》、《现代中国画的文化处境及发展策略》、《定义中国画》、《美术耕耘》、《意求〈画山水序〉》、《中国画画理辩证说》等，其中许多研究目前仍具有学术前沿价值和创造性意义。

著名理论家和中国美术史学者薛永年先生在为其专著《万象之根——中国画基本原理及方法》所写的序言《理深思密　纲举目张》中这样评价毕建勋的理论："可以看到，百年来，但凡出色的国画家，差不多都是勤于理论思考的好学深思之士"，但是很难看到他们有"体大思精的理论框架，迥异前贤的知识结构和丝丝入扣的理论表述"。"这部书正像我在前文已述说的那样，它确乎是用早已检验为真理的唯物辩证法统摄现代知识结构而深入国画理法底蕴的超越前人之作。""是一部理深思密、纲举目张的突破性力作，事实上，此书既反映了一代新人在专业理论上的成熟与超越，又无可争辩地显示了本世纪末国画基本理论与方法探讨的最新成果，很可能从一方面影响21世纪的国画发展。"

（3）毕建勋艺术的技术背景

中国画历史上有两类画风：一种是动作性的，以书法入画为代表，可以叫做"书画"；另一种是意境

式的，以诗画一体为表征，尚无名。这种画风"十日一山、五日一水"，刻画谨严，是宋以前原旨中国画的主要特征。元以后，中国画由诗画一体向书画同源发生了重心的转移，技艺的比重超过了诗心，这也是毕建勋提出"宋元前派"的历史背景，西方著名的文艺复兴、拉斐尔前派、中国汉代经学中的古文学派、唐宋的古文运动都是这种借古开今的思路。

① 水墨人物画的五个基本问题

在技术上，毕建勋一直致力于解决中国画的五大基本问题。这五大基本问题一是造型问题。绘画有色彩学，但没有造型学，所以，毕建勋首先要发展出中国画民族的、现代的、特有的造型学和造型方法，在这一领域，他从理论到实践已经下了20年的功夫。二是笔墨问题。力争建立起水墨人物画自己的笔墨语言系统，毕建勋无论是对整体笔墨的研究，还是对水墨人物画特有笔墨的研究，都已取得了进展。三是造型与笔墨的结合问题。四是造型和所表达人物的形神关系问题。五是笔墨和色彩的墨色关系问题。这其中，造型和笔墨的关系是最根本的关系，写实造型与写意抽象笔墨的完美契合具有相当的学术难度，毕建勋在实践中实证了笔墨不一定要符号造型，笔墨也可以在写实造型中就范和绽放。墨色关系问题和形神关系问题也和其他问题的研究齐头并进，为毕建勋的创作提供了全面的技术背景。

② 格物致知

中国文化讲究"由技到道"，毕建勋的技术背景就体现了这一背景：他的技术背景是哲学，是辩证法，是由认识论、方法论达到本体论的境界。西方辩证法、分析方法，中国的"天人合一"、"神与物游"等对他的绘画皆有影响，使他致力于在人物画中探讨画者精神与被表现者的内在灵魂合二为一的技术途径。毕建勋的绘画技术受中国儒家尤其是理学的"格物致知"的影响颇深，习惯于过去中国等级制度的人们习惯地认为，写意高级，写实低级，似乎诚意于物象是中国画的大敌，笔墨才是唯一。此说误人子弟，害人久矣。中国的绘画是"立象以尽意"，心象源于物象，无论写实与写心，都是立象，这是常识。表达了情感、思想，就是有意之象，否则，无论主观写意、客观形似，都是墨戏，没有意义。物象乃道所化之，神与物游、澄怀味象就是以神法道。中国哲学中早有格物致知的传统，只不过这种优秀传统被一些牙儒们阉割好些年了。《礼记·大学》云："古人欲明明德于天下者，先治其国；欲治其国者，先齐其

家；欲齐其家者，先修其身；欲修其身者，先正其心；欲正其心者，先诚其意；欲诚其意者，先致其知。致知在格物，格物而后知至，知至而后意诚，意诚而后心正，心正而后身修，身修而后家齐，家齐而后国治，国治而后天下平。"王阳明在窗前"格"院子里的竹子，冥思苦想七昼夜，不得要领，可见格物绝非易事。那些宣称象物不在于形似的人们，必也不会诚意地格物致知，那么，他们的知如何而至？不至之知乃为至知耶？后面的一切都甚为可疑了。

③ 写实

由于格物致知，毕建勋的绘画艺术有很强的客观性深入描绘与刻画之写实特征，这与传统中国画写意的寥寥几笔、不求形似非常不同。毕建勋认为：观众们判断绘画一般就是"栩栩如生"，这是"气韵生动"的通俗版，是一般性普遍规律，不能据此去指责观众。但画家们却常常与绘画客体性因素不共戴天，似乎和观众的取向大相径庭，颇似仇人相见，这里真是大有意味。绘画和音乐不同，音乐天生就是抽象的，绘画则是依赖于主体和客体的关系以及相互作用而存在的一种艺术形式，它可以偏主体一些，也可以偏客体一些，但如果一方不存在了，另一方也就无法独存，这是性质与规律。所以，在绘画中，不能以离开客体的程度来做为先进高低与否的标志，思想与情感才是关乎绘画品质的根本性的东西，连文化都不是。主客体之间张力越大的作品，它的艺术感染力就越强。现在，真实竟然沦落到了这般境地：好像一个昔日的美人沦落风尘，被一群泼皮争相玷污，而且还比着谁更加别出心裁。谁能将真实搞得更加不真实，谁就会赢得更多的好评并有望成为风骚人物。但在热爱真实的人的眼里，她风韵依旧。真实，我们应该努力不懈地洗去你身上的不洁之物，还你昔日美丽的尊严，尤其在现今的信息时代里，真实显得尤有价值。

写实不过是一种手法，而真实却是一种高度。"废物象而取其真"，这种高度至少包括下述四点：第一，精神内涵的充实，情感与思想饱满地投入。第二，艺术语言翔实，并与思想在真实的基础上合为一体。第三，作品本身的充实，含金量高，反对在简练、超逸、古拙、率真、趣味与感觉等各种借口下的空洞。第四，最重要的一点，真实的艺术必须实在地介入到现代生活之中，成为现代中国精神生活与社会生活的听诊器，而不能像京剧那样，只作为传统艺术的精华，在传统、文化、主义的化妆下对现实无关痛痒。

④ 素描与造型

大部分人把徐悲鸿将素描引入中国画理解为"素描是一切造型艺术的基础"，而徐悲鸿的原文是："素描写生是一切造型艺术的基础。"素描是一种方式，写生才是重点。写生的最高含义是造型，因为临摹可以透稿，写意也可以直接写符号，没有从对象提取的造型过程。其实，徐悲鸿的本义就是反对单纯临摹而提倡写生。素描到中国有一百多年，不断地适应于中国，许多画得不好的画家是受造型能力的限制，他们反对素描的内在心理就如同西画基础的人反对书法一样，出于一种畏难情绪，同时，一种基础必然连带一种评判标准，这才是根本。在中国画界相当长的时间内，大家把素描妖魔化，但素描的确是一个好东西，它是方法论，它包括观察方法、理解方法和表现方法，而且包括多种多样的样式，中国画缺乏这样的基础方法，"以形写神"只是主张，还未系统地落实到方法。人物画受到内容、材料、造型的限制，对造型的要求非常高，你可以回避素描方式，但不能回避造型。如果你想提高造型，素描还是最简洁的方式，所以，还是回避不了。毕建勋受过系统的素描训练，由苏式契斯恰科夫素描体系入手，进而转向欧洲意大利文艺复兴素描，再转向北欧尼德兰、德国素描，法国19、20世纪素描，现代素描，研究国内中国画对素描的改良样式，并创造出了水墨人物画特有的造型训练方式——水墨素描。

⑤ 造型和笔墨

近千年来，人们固执地认为，造型妨碍笔墨。苏东坡说："论画与形似，见与儿童邻"，这句话被许多人反复地写到了长长短短的学术文章里。毕建勋说："苏东坡这句话本身已经是'见与儿童邻'，谁要是再引用这句话，谁才是真正地'见与儿童邻'。造型并不会妨碍笔墨，真正妨碍笔墨的恰恰是笔墨自身。正是笔墨的那些大大小小的规定、笔笔有出处的临摹套路，妨碍了笔墨的自由表达。如果认为造型阻碍了笔墨，那一定是因为造型还不过关，高速路并不会妨碍车辆行驶，好的造型有助于笔墨的发挥。一切合一才是中国文化的道，各种技法、方法和范畴合一，相辅相成，对立统一，阴阳互动，这就是太极。"反者道之动"，这里是易理。如果造型碍笔，则笔墨和造型就未合一，如果还谈主观高于客观，则天人就未合一，如果还谈中西拉开距离，那同样也不是中国的合一与中和的思想方法。"毕建勋还认为："中国画造型应强调结构，强调结构之后才能有线，有线才能用笔，用笔才叫写意。中国画的'笔墨'观念中要点在'写'，和西方的描绘不一样，'写'是动作，相当于拉小提琴的'拉'，是时间性动作，是在平面中完成的动作，是'乐舞'。'运笔'时笔要走一个轨道，形成动作痕迹，这就叫'写'。线有各种形态，干湿、粗细、软硬等，具有表情与写意功能，这是笔墨'写'的目的。" 目前，毕建勋努力把运笔的动作性和写实图像性的表达结合在一起，把中国的象思维和西方的分析方法结合在一起，这样使创作更具有民族特征，更符合东方的审美情趣，又具有普适性，在徐、蒋"以西润中"的艺术探索的道路上又向前推进了一步。

⑥ "写意"与写实

"写"在古代通"泻"，不平又不鸣，堵在心里了，有郁积所以要泻。中国画"写意"的"写"和中医的"泻"差不多，中医也讲究"泻"。"聊写胸中逸气尔"，也就是"聊泻胸中逸气尔"之意。 文人画是把物象提炼为"简笔画"符号之后"写"出，要求笔画相对简易，画画泻气，胸中就觉得舒服了，和萝卜是一样的功效。所以，文人画以能不能画得舒服的"逸"为标准，越舒服越好，越较劲的时候越画不好。但是，文人画对于画画的人的"心"的质地要求非常高，这种心理游戏不是一般人所能玩的。写意就是写心、是中得心源，是写那个与道相合的道心，不是一个世俗之心，不是一己之心，心要"虚一而静"，而现在大多写意文人画家的心只是没有修炼过的心，只是人心，不是道心，无法与道相通。个人和宇宙合而为一，成为一个载道的人，才能写意。如果要达到这样的境界，他必须终身持久不懈地操练自己，而且这种心灵的操练一刻也不能停止，因为一旦停止，自我就会抬头，内心的宇宙意识就将丧失。从前的那种写意真是好东西，因为它能成就一个人，使人成圣，使人与天地并存。现在，为什么文人画出不了大家？就是现在的人没有那样的"道心"，因为那个修心的古代没有了。这样的道心不一定只能通过写意的动作性表现出来，用图像表达更能近道而远江湖市井，这就是毕建勋的写实艺术超越一般性写意而近乎"道"的路径。

⑦ 游于艺

孔子说"游于艺"，庄子说"神人游乎四海之外"，"游心于坚白异同之间"，那是人、艺合一，那是心的自由。超越形而下的限制，笔随心运，自在而自如，是境界，是高度。没达到这样的高度，

"游"只能是遐想,譬如不会游泳,下水可想而知。庖丁解牛,如果不是精研牛的形体结构,如何做到游刃有余?毕建勋从鲁美附中开始,在造型上恭敬地下了30年功夫,如果从学画算起则有40余年。近年来,毕建勋的绘画才由紧变松,信笔游于纸上,笔墨与造型相互生发,主客观相互依存,人画合一,心与道和,有一点极乐的精神及生理快感。毕建勋说:"这种快感可以取代肉身及世俗的快感,也就是说,一旦有了这样的快乐,可以别无他求。"所以,刻画谨严是毕建勋艺术进一步自如地"游于艺"的技术背景。

⑧ 独特的书法借鉴理念

在大画的创作中,毕建勋的用笔不是一般的行草书入画,而是借鉴了刻石、金文、大篆的书法之笔意,这与黄宾虹的思路近似,因为行草书不适合写实造型,对形象的破坏太大,尤其在大画中,尤显空洞无物,就好比一个人在一个舞台空间里跳舞和在天安门广场大有不同,因为一个人的动作幅度必定有限。同时,毕建勋的用笔也受李可染用笔的影响,积点成线,金错刀,涩进硬断,能够在书法用笔中完美地表达形神,不但能够提供笔墨数十遍深入的可能,同时还能使笔墨系统容纳色彩。毕建勋在写意风格的作品中,还喜欢《祭侄文稿》、《丧乱帖》、黄庭坚、徐渭的书风,内情充沛,用笔不做作。

⑨ 诗歌文学修养

唐人因其生命方式与生活方式才有诗,李白因为酒有诗,杜甫因为离乱有诗,诗是人生的连带产物,也是毕建勋艺术创作之心。毕建勋自幼喜欢古体诗,于20世纪80年代始写朦胧诗,近来又有长篇诗剧问世。毕建勋认为:现代汉语的精华在汉译诗歌上表现的最充分,不但可以借鉴诗的意境,而且,"笔墨白话化"(毕建勋提出的笔墨主张)和中西结合的具体路径都可以借鉴汉译诗歌的思路。

毕建勋绘画艺术的技术背景十分丰富,他曾把米开朗基罗和伦勃朗作为假想对手,在不可更改及具有渗化性的宣纸上追求西方古典油画的表现力,对于西方中世纪、近现代、当代,对于俄罗斯美术、苏里科夫、列宾皆有心得,同时,对于中国传统文人画写意,对于山水、花鸟画笔墨也多有借鉴,特别是对于董其昌、四王的正统笔墨的继承别有见地。他的人物画的深入方法实际上就是董其昌、四王山水的山脚坡根皴法的转用。

毕建勋认为,绘画和唱歌、跳舞、吃饭具有同样性质,是人类的基本能力和基本行为。只要人作为一种有灵生物存在,就需要跳舞、唱歌表达心情,就需要绘画表达视觉感受。就像需要食物一样,人们需要绘画。把绘画当成一种可以革命和不断更新换代的事物,或者截然相反,把绘画当成一种不可以革命和不更新换代的事物,都是错误的。这种错误在于没有把绘画当成人类当下生活的一个有机存在,而误以为它是一种在历史隧道里往复奔驰的文化对象。吃饭不会发生根本性革命,吃饭也不会发生根本性复古,吃饭也不会发生根本性中西对峙,西餐入侵中餐,中餐抵制西餐,中餐为体,西餐为用,听起来荒诞。数万人会冒着雨听一场音乐会,建筑、时装、电影、文学等情况也很好,可是到现代美术馆去看当代艺术却人烟稀少。从什么时候起,绘画丧失了如此巨大的人群?让严肃的绘画重新唤起人们的热情,毕建勋努力的地方就在这里。现在,具有伟大鉴赏力的人似乎已经绝迹了,伟大的读者和伟大的观者也不在了。毕建勋悲观的地方其实也在这里。

一方面,由大小历史脉络所形成的文化及艺术、学术框架构成了毕建勋创作的现实创作背景,这个背景是既成的和限定的。另一方面,随着毕建勋对哲学等形而上问题的深入研究,一个无限制的背景正在悄然地展开,这个背景是自由的、深远的,它的特征是从精神修炼的通道进入神秘而博大的宇宙哲思背景、道的背景。所有的现实框架都是一种限定,突破这种限定,正是一个伟大艺术家的使命。毕建勋在对现实主义框架的内在形态胀破式的超越中,表现了一个思想者的智慧:不同于一般意义的反叛者的破坏行为,从现实主义内部扩张开来,然后又把现实主义的基本内容完美地包容于其中,从而获得了坚实的艺术自由。

体制同样是一种背景限定。有人把艺术分成体制内和体制外,有一定微妙的含义。体制外的艺术家标榜体制外,似乎在说体制外等于自由度,自由度等于高的艺术,其实,这中间并没有等号存在。在毕建勋看来,只有好艺术和差艺术,并不论它在什么地方,历史上,许多不朽之作都是在苛刻的条件下完成的。

朱熹讲过:"月印万川",月亮只是一个月亮,映印万川之中,水静则整,水动则碎,万川映印的还是那一个月亮。毕建勋的艺术学术背景看似繁复,其实还是一个,那宝物由上帝给人,以千万种形式,让肉身有披星戴月的"灵光"。

毕建勋绘画学术定位研究
——合一切而为一

毕建勋的学术主张倾向于"和"、"合"，合一切而为一，这种主张源于中国传统的"居中致和"思想。"和实生物，同则不继"。一为"和"之新生物，是一个新"一"。"居中致和"是中国传统思想中处理一切并存对立范畴的最为核心的方法，它包含有"中"、"中庸"、"时中"、"和"、"中和"、"合一"等至高的哲学观念。晏婴说："和如羹焉，"孔子主张中庸要"执两用中"，并以"时中"观念强调"随时以处中"，"中也者，天下之大本也；和也者，天下之达道也；致中和，天地仁焉，万物育焉。"中国文化讲究对立范畴的辩证合一，如天人合一、物我合一、形神合一、内外合一，广大悉备、圆融圆转，强调守衡致和，相互调和，多元居中，以一容万，是"合和"性的多元一体致和而非二元对立分裂，这是中国文化精神的终极特征，而偏重一极，以一抑万，拉开距离，则是中国文化精神的过程假象。

1. 学术定位的标准

学术定位是依据历史和现实的艺术、学术框架标准所确立的个人坐标。标准历有不同，据说，在现代竞争中，大略分为三个层面：第一层是产品竞争，第二层是人才竞争，最高层则是标准的竞争。大跨国公司制定标准，小企业服从标准，这是规则。西方架上绘画已行近消亡，现行的"反绘画"的标准由美国制定；中国画原来曾有标准，如"六法"，"神、妙、能、逸"，现在也没有了，所以，大师基本自封。这是一个没有大师的时代，因为没有标准。建立自己的标准，既不同于西方，又不同于古代，这是中国画目前的任务。

毕建勋认为，首先需要建立一种符合中国国情的当代主流意识形态。如果没有主流意识形态，就形不成主流价值观和标准，没有价值标准，就不会形成健康的文化生态系统，其结果就是所有的文化类型在一个大垃圾桶中同时腐烂发酵。只有形成主流价值观，我们才能形成和西方不同的自主价值判断体系，而且还会形成像中药方子中的君臣配伍，同时还会有自我免疫的更新能力。这点很重要，否则，我们就会面临

同西方绘画一样的困境。中国主流价值观并不是妖魔，比如在汶川地震中体现出来的中国精神，就是中国主流意识形态的具体表现。

判断一个画家的艺术地位和代表性，不应该从现状的切面入手，因为现实中价值框架是错位混乱的。比如一位艺术水平一般的画家，但因为他在某种位置，其画价就高。判断一个画家的艺术地位和代表性，应从美术史的纵向角度入手，相对比较清晰。美术史的标准很明确：一是开派的画家；二是一个画派、学派的中坚或关键性人物；三是产生扩散性或延续性影响的画家。毕建勋为艺术创作提出了本体的标准，叫做"双五标准"。"双五标准"有前五条、后五条。前五条是技术标准，后五条是艺术标准。前五条的第一条是技能标准。一幅好的水墨人物画要有技术含量。钢琴、小提琴演奏，好就是好，音乐界一般不会把一个不会弹琴的人捧成大演奏家，因为演奏有严格的技能标准。不像绘画，今天晚上学画画，明天就可以成为画家。第二条是语言标准。对于水墨人物画来讲，就是指以笔墨语言为主的画面语言。语言要生动、准确、深入、独到，甚至入骨三分，即便是抽象性的符号语言，也不能概念化。第三条是形象标准。许多人在画面上回避形象，其实，形象是水墨人物具有感染力最重要的因素，伦勃朗的那些胸像是世界上最顶级的艺术珍品，人类绘画主要靠形象说话。在水墨人物画上，形象的力量是永恒的，只要塑造人物形象，高下立判，形象是视觉因素成为艺术的基本特质。第四条是结构标准。结构是内在的，不仅指一个形象的解剖结构或几何结构，更是支撑画面最本质的支架，这个支架本身就在诉说意义。一个没有内在结构的作品是散的，吹口气就能把画面人物吹掉。一幅好画必有其经典的内在结构，一个好的内在结构必有其明确的视觉意义，有其内在的张力。第五条是样式标准。样式也可以称之为图式，它是一个艺术家风格基本成熟与完美的标志，也是艺术作品风格的辨识物。好的样式不是故意做出来的，是水到渠成的，是源自于天性。比如梵·高的火焰般的图式，那是由于他激烈的内在性格，所以，他学点彩派的点子没有耐

心，把点子拉长了，反倒成为了他自己的独特图式。前五条标准达到了，才有资格谈艺术。后五条是艺术标准：第一条是社会性。我们不要求所有的艺术都要表现社会事件，但真正的艺术就其本质来说，艺术表现要和人群发生关系，所表达的事物要有直接的或间接的现实意义和群体价值，它是社会精神生活的一种方式。第二条是文化性。"千载寂寥，披图可鉴"，一件好的艺术品要有其文化立场，要对文化传统及现存的多样性文化有所作为，要有知识分子的个人批判精神，其艺术表达要对民族乃至人类的精神史及文化构成有所贡献，要具有一定的文化价值与意义。第三条是人性。一件好的人物画作品要折射出深刻的人性力量，艺术要以人为本，以人的生活、人的生命体验、人的情感、人性中的善良与高贵为旨归，艺术要打动人。第四条是思想性。现在，好多理论家都不太重视思想性，很多人拿学术性来偷换思想性。学术不等于思想，有些人看了一辈子书，也不过就是一个学者，成不了思想家；而世界上最伟大的艺术家、科学家，其中许多都是思想家。所以，艺术中的思想性很重要，至少对人物画很重要，一个伟大的画家和一般的画手之间的区别就在于伟大画家是有思想的人，而一般的画手只有技术。第五条是神性。神性既不是宗教里提的那个神，也不是泛指的精神性。神性是指艺术超越了像"社会性"、"人性"等一切低中等范畴之后，与"一切万有"相衔接合一之后所呈现出来的让人肃然起敬的超然精神与灵性力量。在人性的层面产生不了这样的力量，因为人性中还有反向的一面，如妒忌、贪婪等，而神性的东西所折射出来的是更高本原的讯息，像爱、悲悯、大善、纯美、至真、天人合一等，都是具有神性的东西。前五条与后五条合起来辩证统一，就是判断绘画艺术的系统立体标准。

有人说，今天不是一个产生大师的时代，但毕建勋认为，任何时代都会有大师，大师是引领时代的非凡的人，只不过我们这个时代的大师下个时代的人才能知道。大师的定义受时代的影响，但大师从本质上说是一个历史性概念，应该留给历史来评判。毕建勋认为，首先，大师是最早的和最好的。模仿别人的、移植别人的都不能成为大师，但是如果是学别人的能把这个做到最好也是大师，如点彩中许多人画得相当不错，但被修拉和西涅克掩盖了。第二，大师级的创作会让人感受到大匠的气度和气息。古代的画师都是工匠，但是大师是巨匠，有大匠气魄。什么是大师气魄？大师气魄就是那种大匠气：坚定而沉着，果断而有度，强烈而含蓄，明确而深厚，大象而大气——大

方、大度、大手笔。他处理画面从容不迫，大刀阔斧而气力内敛，不像匠人那般刻画事无巨细，靠工夫而成，因为大师具有纵横开阖的全局观念，正如大将军指挥大战役。第三，大师有大爱。他有对天下苍生的关爱，对民族、国家乃至超乎于此的对整个人类的忧患意识和责任感，有对众生的悲悯，对生命的尊重，对世界的热爱，这是大爱，不是小爱。小情趣成不了大师，小把戏、小聪明、小撒娇也成不了大师。第四，大师是圣徒。他是有信仰、有道德和价值底线的，他不是利益之徒。大师心存敬畏，虔敬呈现出的画面品质绝对不同于"胆大"的画面品质。第五，大师是直接的。他处理问题不拐弯抹角，构思与对题材的处理也很直接。第六，大师是完美的。他的作品基本挑不出毛病，就算有毛病也是一个特点。最后，大师的个人面貌是非常明确的，让人一看就知道是谁。以上七条大师标准是毕建勋看了许多博物馆、读了那么多的画之后反复、认真地总结出来的，是否会成为历史标准，还有待于历史检验，但至少这是目前理论界少见的系统性的标准。

标准需要与目的相连接。只有在知道了终极目标之后，才会真正地建立标准。在不知道终极目标的情形下，多数人的标准只是个人感觉和有很多歧义的知识。世界上的事物本无好坏，与终极目标不符合时才谓之坏或不好。

2. 毕建勋的艺术路径与学术特征

（1）毕建勋的艺术路径

中国画很可能是人类绘画复燃的最后火种。美国人把欧洲古典绘画传统摧毁了，但是拿中国画没有办法，因为中国画是在西方体系之外的一个独立的绘画体系。由于西方架上绘画已日落西山，中西绘画的区别与对抗在今天已经没有了意义。毕建勋的主张是在艺术上收编"残部"，全面继承人类优秀的绘画传统，有机合并文化基因，使中国画中西结合的画风成为人类绘画史上的一脉单传。

毕建勋立足于现代中国画的坚定立场。现代中国画是自五四运动后近百年来在中国所形成的中国画近现代新传统，经过几代人的努力，已经初具面目。站在这个立场上，毕建勋认为现代中国画应该把一只手伸向优秀的西方文化，另一只手伸向优秀的中国传统，坚持走有中国特色的艺术发展道路，最终搞出既不同于中国的旧有传统，又不同于西方的中国自己的现代人物画。

毕建勋主张"人物画应该独立发展"，特别是水墨人物画应有它自己独特的一些课题，这些课题不

是山水画和花鸟画需要面对和解决的问题。水墨人物画不是传统的写意人物画，它是从传统中国画中脱胎出来的，但它又不是传统中国画，它是现代中国画中的一种。人物画要脱离传统"文人画"的制约而独立发展，事实上只有两种选择：一种是中西结合，继承中国画的近现代传统；另一种是向文人画以前的原旨——中国画传统复归，而这二者本是一个过程的两个阶段。现在，当人们说中国画如何的时候，他们头脑中出现的是山水画、花鸟画的图式；当人们说中国画应该怎么怎么的时候，应该回避写实而要达到似与不似之间的写意的时候，他们思想中出现的是文人画的审美规则。因而，他们自然地忘却了在文人画之前的人物画的基本原则就是以形写神，就是形似神似。上千年的文人画历史证明了这种审美规范和技术法则对人物画是有抑制和消解作用的，因此，人物画面对过去一千年的以山水、花鸟画为主体的文人画美学原则的制约，必须相对独立地发展。只有相对独立发展，逐渐形成自己的一套审美原则和笔墨语言体系，才能最终解决诸如造型与笔墨的关系等问题。当站在人物画的本体立场上，以人为本，那么形神关系比造型与笔墨的关系更为重要，因为没有形神关系就没有人物，没有人物就没有水墨人物画，这样，水墨人物画存在的合理性就要理所当然地受到质疑。"如果以笔墨酣畅而论，人物大抵是最不理想的画材。在水墨人物画创作中，我们要认真对待人物，造型、笔墨要以人物为旨归，亵渎人物就是在亵渎我们自己。现在，有些水墨人物画注水太多，本来勉强也就做一块豆腐，注水多了，就成了一盆豆浆，有些大制作尤为如此。人是多么的珍贵，我们生命短暂，孤独而高贵，水墨人物画家通过水墨这一特定手段而进入另外一个陌生的灵魂，正如山水画的天人合一，画家与对象的灵魂在短暂的交融中刹那间照彻宇宙中时空的无限，还有比这更好的回报给万物之灵的礼物吗？还有比这更加神妙的经验吗？难道目的不如手段重要吗？难道水墨真的比人物重要吗？"

不像大多数人那样在向前走创新，毕建勋在20世纪90年代首先是向回走。他首先回到了早已被人不屑一顾的现实主义，继而又从此复归于宋以前（像物必在于形似，形似须全其骨气，骨气形似皆本于立意而归乎用笔）的原旨中国画，在此基点上，扬弃并吸收了文人画的某些成就。同时，在现实主义基点上重新研究中西结合问题，从库尔贝上溯伦勃朗、米开朗基罗，下探塞尚、库图索、万徒勒里、柯勒惠支等，并从画种的可行性上归拢中国画与西画的边界。这是在传统基础上的（特别是关注"五四"之后的新传统）中西融合，以中为本，进而产生现代中国人物画的新画风，从现实主义内部生长出来并把现实主义的要素完美地包容于其中。

作为中青年水墨人物画家的代表性人物，毕建勋艺术方向的选择是"正面突破"。他在当代水墨人物画理论框架的重建和写实性水墨技术的正面突破上取得了令人瞩目的成绩，他说："这是一个艺术战略战术问题，好比一个战将攻城掠地，有不同的打法，另辟蹊径是一种，实力不够就得考虑取巧；正面强攻也是一种，手里握有雄兵百万，就不会害怕正面交锋。我为什么选择正面强攻战略呢？因为水墨人物画是由中国画分支出来的一个现代画种，说水墨人物画是中国画的一个分支，是因为水墨人物画具备了中国画的某些基本内核和特征，说它是一个现代分支画种，是因为水墨人物画和传统的中国画相比又具有了某些新的性质。"从纵向看，宋以前的人物画叫做"古典"工笔人物画，其基本美学追求是"以形写神"和"形神兼备"，占据中国画的主流地位；宋元以降，文人画兴起，山水、花鸟画遂成为画坛主科，间或有少数人物画大家出现，如梁楷、石恪、黄慎、任伯年等，他们以书法用笔和水墨设色为形式，可称作"文人写意人物画"，其基本美学追求是"以书入画"和"书画同源"，在当时的中国画中不占主导地位。由于文人画的"不求形似，逸笔草草"，历史上，山水、花鸟画这两种受形限制较少的画科从一个颠峰达到另一个颠峰，然而由于人物画受形、形神关系及相应的社会性内容的限制太多，不太适应文人画的"作画第一论笔墨"的形式要求，所以，文人画家们便逐渐很少选择以人物作为画材了，人物画的主体组成成分逐渐被民间画工的宗教绘画等所取代，因此，对比山水、花鸟画来讲，人物画的发展受到了相对的抑制。20世纪，尤其是"五四"新文化运动以后，徐悲鸿等老一辈画家引进西学，用西方的造型方法来强化中国画的造型，产生了一种新的中国人物画画风，我们可称之为水墨人物画，恰逢一百年来中国社会的风云际会，这种新人物画风即水墨人物画便得以充分地成长。但水墨人物画与写意人物画在概念上一直没有分离，在写意人物画中，笔墨是其第一形式追求，而水墨人物画却没有把笔墨抬到至高无上的程度，笔墨、造型与色彩等因素相对来讲具有大致同样的相互关联和相互依存的形式地位。因此，水墨人物画和写意人物画之间有着明显的差异，它们确实是两种不同性质的人物画，分开来称谓有助于画种的长足发展。从横向看，

除了继承宋以前的"形神兼备"的美学传统和文人写意人物画的笔墨资源外，水墨人物画主要是引西济中的产物，是文人写意的笔墨语言和经过改造的西方造型方法及相应的色彩学方法相结合的产物。它的画种积淀不甚丰厚，不像山水、花鸟画那样大师林立。继梁楷、石恪、黄慎、任伯年等写意人物画家之后，水墨人物画从徐悲鸿、蒋兆和、黄胄、方增先、刘文西、卢沉、姚有多、周思聪到第一届研究生等一批人至今，不过四五代人而已。但是，经过这几代人的学理探索和创作积累，水墨人物画这一画种已经初具现代形态，它是一个具有悠久人文传统而又非常年轻的画种、一个有待于更加成熟的画种。

毕建勋还说："正因为水墨人物画是一个比较年轻的画种，所以，它还有许多重要的、基本的框架性的问题没有解决，包括当代水墨人物画理论框架的重建和写实性水墨技术的正面突破等等。它毕竟只有七八十年的历史，还处在初级的起步阶段。如果这个画种再有一两百年的历史，再经过几代人的努力，相信它会成熟起来。这些基本问题的解决需要一个相当长的时间周期，水墨人物画的从业者一般会有两种选择：多数人是从利益出发走捷径，考虑的是如何迅速得利；少数人是从画种整体发展的需要出发，考虑的是如何使这个画种更加完善和成熟起来，让所有从事这个画种的人受益，这是两种不同的价值观和道路的选择。我是从解决这个画种的根本问题出发的。这些根本问题如果不解决，将会永远存在，后面的人还会遇到同样的问题，你绕不过去，所以，'正面突破'是彻底解决问题的战略选择。""其实复归元以前的原旨中国画传统也很容易，在元以前中国画的学理框架中，使用水墨材料与工具，事情就基本成立了，并没有那么复杂纠结。"

现代中国人物画要深刻地进入现代生活，介入社会现实，贴近现代中国人的精神世界，关怀整个人群的生活状况，这样，人物画创作才不会仅仅是今天生活的装饰，而成为现代生活的一根精神拐杖。我们要使人物画的技术进一步完善，超越为技术而技术的层次，同时要使人物画的精神含量进一步提高，超越为艺术而艺术的层次，使内容与形式同步进展，使技术、艺术、学术三位一体，如此，中国人物画的时代就会到来了。

（2）毕建勋艺术的学术特征

① 技术性

毕建勋绘画艺术的知识技能结构和技法技术难度有相当的突破，主要表现在宣纸写实技术的极限突破、深入程度、反复刻画的遍数、线形体色笔触的结构紧密性等方面。从画种角度出发是毕建勋考虑中国画技术问题的基点，一个画种，使用独特的工具材料，产生着独特的表达方式和文化形态。从事水墨人物画这一画种，毕建勋所在意的是这个画种通过自身的创作是否发生了形态上的进化：是否升级了，性能是否增加了，是否增容了，表达方式是否更多样了，缺陷是否被弥补了。一句话：是否更进了一步。在此基点上，毕建勋的要求是"达到"：一幅画有一幅画要达到的预设，一段时期的创作有一段时期的预设，这种预设的达到包括中国人物画尚未开发的领域和已开发的领域中未达到的地方。

传统中国画家的知识技能结构几乎是千篇一律的，那就是诗、书、画、印，只不过排列有所不同。现代中国画家的知识技能结构则具有更大的框架可能，这种技能结构首先体现在素描与造型上。毕建勋受过系统的素描训练，由苏式契斯恰科夫素描体系入手，进而转向欧洲意大利文艺复兴素描，再转向北欧尼德兰、德国素描，法国19、20世纪素描，现代素描，研究国内中国画对素描的改良样式，并创造出水墨人物画特有的造型训练方式——水墨素描。毕建勋对于中国画造型进行了深入系统的研究，提出构建中国画造型学的主张，中国画后来一贯重笔墨而轻造型，导致了笔墨陈陈相因而缺乏生机，毕建勋的主张无疑具有相当的现实意义。素描及西方素描的中国画转型对于毕建勋来说，仅仅是中国画造型学研究的一个方面，更多的造型学理问题有待于进一步展开。

毕建勋的技术突破还体现在写实造型和抽象写意笔墨的契合关系上。目前，毕建勋努力把运笔的动作性和写实图像性的表达结合在一起，把中国的"象思维"和西方的分析方法结合在一起，这样使创作更具有民族特征，更符合东方的审美情趣，又具有普适性，在徐蒋"以西润中"的艺术探索的道路上又向前推进了一步。

② 形象性

毕建勋是现今中国画创作里少有的坚持表现人物形象的画家。宣纸、毛笔的特性使水墨画本身表现人物充满难度，毕建勋能够把人物形象刻画到形神兼备，具有典型性、个性和精神性，在人物形象的全面深入刻画上达到了相当程度，追求"入骨三分"直达人物精神内核的刻画深度，在水墨人物画中是一种难能可贵的品质。毕建勋说："李可染为祖国山河立传，我则想努力地塑造人物，画出这个地方的这些人民的形象，并由此揭示我对时代和世界的思考。"

③ 结构性、层次性

毕建勋对结构（特别是画面内在的具有意义的结构）有相当的敏感力，并因此使画面具有男性的力度和理性因素，这在传统以写意为主的艺术创作中是少见的个例。毕建勋不是一个唯美主义者，所以，他似乎并不太注重画面是否漂亮。一般说来，他的画面具备四个层次：第一层是大家第一眼都会注意到的表层——笔墨、色彩、肌理、品相、特技等，但画毕竟不是工艺品，所以，他在这层所下的力量是适度的。第二层是图像的层次，包括形象、形式，一般人也就能看到这个层次。第三层是内在的结构，他在这个层次上推敲最多（如《改革之年》V字型结构），因为他认为这个结构是有寓意的，是画面的骨骼，是一个细胞里的密码，也是支撑一个建筑的最本质的东西。目前在人物画创作中，在这个层次上用劲的人不多，一般人在意的是"色、香、味、形"。第四层是精神的内核，这是画家的精神与客观精神在画面深处冲撞与交融的结果，也是中国画作为艺术的唯一理由，否则它就是一件工艺品，一件"书画"或"字画"。也许因为毕建勋对理论十分偏爱，所以，他一直希望自己画完的画能让评论者有东西可写。

以2003年的一件作品《云栖之乡》为例，毕建勋对结构的热爱在这件作品中有充分的体现。他反复推敲画面的形式结构，使用对立的元素关系表达主题，此件作品刻画了三位女性，也许可以从中阅读出毕建勋的创作意图：作品与歌德那首诗歌名篇《献诗》的主题几近相同，但绝非抄袭之作，画面充满了音乐般的抒情风格，因此，此画还有一个副标题——"非典时期的柔板"，是对那段难忘日子里复杂情感的直接抒怀。三位年轻女性以不同的姿态，暗示着各自对生活的幻想、期望与等待。美丽的面孔、年轻的气息，无疑加载了更多的含义：这样的青春柔美让人不忍看到理想破灭后的惨痛，因而寄予了更多的担心与祝福。画面交织着两股力量的对抗，白色的希望与黑色的势力彼此纠缠在一起，引发观者的焦虑不安。然后，似乎从画面右边直立的白衣老人那里吹响了一支嘹亮入云的唢呐曲，白色的雾气在乐声的激励下终于冲破黑雾的阻挡，升腾在天际，紧张的气氛得到了消解。这件作品的布局繁复饱满，是毕建勋的一贯作风，然而，笔墨开始趋于松动，富有节奏韵律，内在的张力却并没有因此失去。

在毕建勋的作品中，我们不难发现那种源于画面结构深处的矛盾冲突所造成的强烈的画面张力，这种力量不是靠粗鲁的大笔头产生的，这种力量是内在

的、坚实的、不可撼动的。毕建勋致力于结构性，他的作品尤其是大型作品具有复杂的内在结构性，这个结构可以使观众从高低不同的界面进入作品。结构是不同读者的通道，毕建勋的作品能让普通人感动，也能让对艺术有深刻理解力的人走得更远，解读出更多的内容。

④ 语言性

毕建勋首先提出并身体力行地实践了"白话笔墨"的学术主张。传统文人画的笔墨语言是"密码式"的语言，这种语言使中国画在当代个性化表达、普遍受众与密码语言程式限制之间具有很大的矛盾。个性化表达与程式化是一对不容易兼容的矛盾，程式的本质就是一个人编了一个程式，后人直接使用这个程式，好比一个人编了一套广播体操，全国人民跟着做。现在，艺术的每次创作都是一次性的，需自己从头提炼语言，而且语言也是个人性和一次性的。同时，观众对于"密码"笔墨语言的解读能力也是问题。毕建勋认为，中国画的笔墨语言开始独立成熟是在元代，元代废科举，中国南人是第四等人，没有社会地位。笔墨在这个时代是作为一种"密码式"的文化才真正发展起来的，如同西南一个少数民族有一种文字叫"女书"，只有女人能看得懂，笔墨也有这个特征，只有小圈子里的几个人能看得懂，这种语言方式在现代文化中不但有表达障碍，也有解读障碍，是中国画传播的瓶颈。只有大多数人使用的语言才是"活语言"，毕建勋这一代人身上承担着中国画笔墨语言从古典形态向现代形态转型的任务。把语言增容，既让国画界本身认可，也让中国的老百姓、外国人能看得懂，这是一个艰巨的历史使命。好的艺术是属于全人类的，要表达的问题应是人类共同的问题，只有不再把中国画当成自己的私密财产，而是和人类分享，中国画才会可能具有国际性。

这是毕建勋的中国画笔墨语言转型的动机。毕建勋还把文人画的笔墨语言比作"文言"，"文言"在古代是一个职业及等级的屏障，古代文人的日常语言是古白话而不是文言文，所以，中国文学的"白话文"运动的历史意义是巨大的。古代文人画的技术特征是用书法用笔的方式画画，所以中国画是"字儿画"。如果说写小说要按音乐或绘画的规则，人们会觉得很荒唐，但没有按书法的法则来画画，中国画就会不容，所以，书法用笔是文人画文言笔墨的重要特征。毕建勋发现，文人写意都是以行草书入画，于是，毕建勋就直接上溯到刻石、甲骨文等书法前书法，也就是书法形成前的常人书写，相当于古"白

话"的书法。以这种刻石笔意入画，在相当程度上实现了笔墨"白话"化，使中国画的词汇量增容。词汇量增容之后，中国画可能能画目击到的一切表象和想象中的一切形象，这同时也增加了中国画的客观性，加强了中国画同今天观众的纽带。

同时，毕建勋在中国画写实语言、金挫刀式的用线语言和水墨色彩语言等方面也形成了鲜明的个人语言风格。

⑤ "图式"性

毕建勋对于"图式"有着自己的理解，他一般使用类似于语言学修辞方法中的象征、比喻手法。在《黄河》这幅作品中，他首先描绘了黄河黄色起伏的波涛、白色的浪花，然后把这种图式转借到人物的身上，如：黄色起伏的肌肉、白色的头巾等，这两种图式之间取得了一种修辞性的隐喻，使人感觉那一组巨龙般的拉纤人就是黄河的化身。于是，我们这个民族的历史、苦难、希望、光明就都寓意于其中了。《打人》这幅作品的暗喻是星球的图式，陨石撞击星球，星球伤痕累累，拳头打在人的身上，每个人身上都布满拳头的"陨石坑"，每个人都是受伤者。在《以身许国图》中，长城则是一种隐喻，人物群像成长城式排列，让人想到国歌"用我们的血肉筑起新的长城"。在《东方红》中，图式是一个五线谱，使歌曲《东方红》与画面事件关联起来，历史画变成了民族精神史。而《永远和你在一起》则是一个"人"字。

毕建勋的画面图式不是事先预设的，而是在创作过程中不断寻找出来的，毕建勋说："画画的过程就是寻找图式的过程，从某种程度上说，这是一种神示，那种图式在画面逐渐显现的过程中灵光闪现，让你觉得她就在那里等待，如果你没有走过那些路，她不会显露真容。"图式考验一个艺术家的智慧，因为她与表达的中心主旨紧密相关，一件创作如果没有找到图式，那么作为创作将是一个疑问。

⑥ 人民性与社会性

为什么毕建勋把写实性水墨技术也放在如此重要的位置？因为毕建勋认为，写实不仅仅是一个单纯的技术问题，还关联着艺术的社会性和人民性问题：大众看得懂是人物画存在的一个前提，雅俗共赏是票房的前提。有相当一部分人排斥写实水墨，把写实水墨当作假想敌，这是不对的。毕建勋也想绕过写实，少费些力气，可是，五年的研究工作让他形成了一个基本判断，水墨人物的写实问题绕不过去。写实不仅本身就能达到顶级高度，产生大艺术家和最伟大的艺术，而且也是水墨人物画的基础和主干，水墨人物画

的其他画风从这里衍生。写实是这个年轻画种的原始内核和核心技术，是"万象之根"，不仅仅只是一种画风。

然而，写实问题对于中国画来说又是那样地充满难度：它不仅需要引渡西方绘画在写实艺术上所达到的高度与成就，而且还要根据这些已有资源及中国画的民族特色，建立水墨人物画自身的具有独立知识产权的写实理论与基本技术，同时还要协调写实造型与水墨人物画相关范畴的契合关系，比如造型与笔墨的矛盾关系等，最终还要在学理上解构中国传统上流行多年的轻型观念，所以说它重要，并且充满难度。很多人搞的不成熟的写实水墨人物画，其缺点都露在外面，任何人都可以挑毛病，不像其他画风，容易遮丑。但这事毕建勋觉得还是要做，并且有能力做：经过这么多年，这么多方面的准备——理论上的、基本功上的、能力上的、实践经验上的等等，知识储备和技能储备这样丰厚，年龄又恰逢时机，"我不做谁做？不做会后悔的。所以，我的创作不是仅仅为创作而创作，而是在正面探索水墨画画种表现的可能性，从最扎实的东西做起，向最高的品质努力。并不是说我的水墨人物画画得跟别人不一样，重要的是在同别人一样的情况下，我能往前走多少。俗话说，要站在巨人的肩膀上，我的原则不是另辟蹊径，而是要把大道走到头，再继续往前走。"（毕建勋语）所以，毕建勋的艺术追求越过了逸笔草草、不求形似的文人写意，在更高的一个层面复归中国画的"形似、神似"、"以形写神"的真正传统。

毕建勋的社会性与人民性还体现在他关注现实、关怀人的生存处境的现实主义追求上。毕建勋在水墨人物画创作中最初的学术落脚点是现实主义的东山再起，这是旧式现实主义的否定之否定。这种否定之否定是吸收了过去形形色色的现实主义成就及现代主义成果，在更高的高度扬弃现实主义自身的结果，对于中国画的创作具有相当的意义。那么，这种现实主义的特点是什么呢？首先，它区别于旧式现实主义，它不是仅仅反映生活或充当力不从心的道德批判和宣传的角色。如果仅仅表现生活，那还不叫现实主义，如果能够触及到生活的内核，那才是准现实主义。现实主义是那种深刻地揭示生活本质的艺术，它既是一种根本的艺术观与艺术态度，也是艺术上的一种方法论。同时，它也区别于近年来的泼皮现实主义，它不会恶意地复制生活的碎片，而是以大真、大善、大美之心深刻地介入现代生活。其次，反说教，反对概念化、观念化、肤浅的生活化，而从真正绘画的角度上

贴近现实，深入生活。再次，综合以上二者，现实主义透过生活原子的纷哗的表层去直达原子内核，同时在这个核心的位置上折射出作者的精神力量。

毕建勋认为，现实主义是一种方法论。针对坚持严肃创作的高手不多，现实主义画家在现代、后现代前卫画家们面前无端的自卑，现代现实主义还没有从传统现实主义的脱胎换骨中再生的现实，毕建勋很早就提出，在中国画中，人物画应该重新成为主流；在人物画中，现实主义创作应该重新成为主流，并进而提出："现实就是现代。"现代的根本意义是现在，这是一种历史与时间的概念，不同的艺术样式在现在呈现为不同的现代面貌，只要我们把握住了自己的现在，也就把握住了不同于其他现代的现代，而现在也就意味着现实，现实不是一种艺术模式，现实是一种态度与立场，是艺术观。因此，在中国，画中国画，现实就是现代，把握住了自己的现实就会产生相应的现代样式，就会有与时代同步的现代。现代中国人物画的真正成熟和自立，最要紧的是要找到进入中国现代生活的入口，这个入口就是现实。如同一棵树苗要找到土壤，对于人物画家来讲，如果他试图走出传统与现代的两难境地，那么唯一的选择就是现实，因为只有在现实的土壤里，现代中国人物画才有可能安身立命。在这个入口中，毕建勋的人物画逐渐地进入了中国自己的现代并且超越了现实主义概念的框架。

⑦ 文化性与理性

克罗伯的文化定义为现代西方许多学者所接受，他认为，文化重要的要素是传统，传统是通过历史衍生和族群选择而得到的思想观念和价值，其中尤以价值观最为重要。群体或社会共同具有的价值观和意义体系，对于人类来说，就像是本能对于动物一样，是一种行为的指南。文化和本能在性质上是相通的，但对于像毕建勋这样的艺术家来说，他的创作不能基于本能，他是自觉的。他不断地反思传统文化的本能性质，对文人画、笔墨、写意乃至于传统的发展模式和中国文化的基本性质，站在独立的立场上进行批判与重建，并且探讨中国画当代的文化价值观和评判体系。毕建勋还在诸如《我不是毕加索，那么，我是谁？》这样的作品中对于中西文化身份的问题进行画面思考，表现出一种图像式的凝思。

毕建勋艺术的理性特点不仅体现在画面的理性特征上，长期的理论思考与研究，使毕建勋在中国画技法理论、创作理论，尤其是中国画基础理论等方面具有雄厚的积累。毕建勋的理论具有"理深思密、纲举目张"、论述简洁、深入浅出、逻辑缜密之特点，具

有相当的汉语功底和造诣，理论上自成体系，尤为可贵的是不同于空洞的理论。毕建勋的基础理论研究和创作理论阐释紧密联系实践，尤其是他自己的创作实践，并在实践中不断验证了其理论研究的正确性和实际可操作性。曾陆续发表的论文有：论文集《毕建勋论中国人物画创作》，论文《笔墨原理》、《线》、《中国画造型基本原理》、《论水墨人物画及其造型问题》、《水墨人物画画种备忘录》、《意象观察与意象观察的方法》、《中国画色彩与墨色关系——中国画色彩理论现状》、《水墨人物画画种备忘录》、《中国画造型训练与水墨画造型教学实验》、《用笔》、《现代中国画的文化处境及发展策略》、《定义中国画》、《美术耕耘》、《意求〈画山水序〉》、《中国画画理辩证说》等，其中，许多研究具有学术前沿价值和创造性意义。

著名理论家和中国美术史学者薛永年先生在为其专著《万象之根——中国画基本原理及方法》所写的序言《理深思密 纲举目张》中这样评价毕建勋的理论："可以看到，百年来，但凡出色的国画家，差不多都是勤于理论思考的好学深思之士，"但是很难看到他们有"体大思精的理论框架、迥异前贤的知识结构和丝丝入扣的理论表述。""这部书正像我在前文已述说的那样，它确乎是用早已检验为真理的唯物辩证法统摄现代知识结构而深入国画理法底蕴的超越前人之作。""是一部理深思密、纲举目张的突破性力作，事实上，此书既反映了一代新人在专业理论上的成熟与超越，又无可争辩地显示了本世纪末国画基本理论与方法探讨的最新成果，很可能从一方面影响21世纪的国画发展。"为什么基础理论框架的重建如此重要？物理学分为应用物理和理论物理，理论物理属于基础理论，如果理论物理不研究原子是什么，那么原子弹是造不出来的。基础理论也是这样，它研究中国画是什么，中国画有多少基本范畴，怎么样，它的基本范畴的结构方式是什么，它未来的开拓的可能性是什么，它与其他画种的根本区别是什么，有什么样的对接点，可能有什么兼容途径等等。这种理论性、框架性的问题不同于古代画论，古代画论是零散的、经验性的，由于毕建勋的勤于思考和研究，使他的艺术带有一种不同于泛当代的画理及语言学意义上的探索性和前瞻性。

⑧ 人性

"人"在毕建勋的人物画创作中以大写的方式凸显。以人为本，他认为，人物画的根本问题就是要解决人的问题，它包括画家本人、生活中的人物与画面

人物的统一。一切从真实的人与现实的人生出发，而不是从观念出发、从口号出发、从主义出发、从语言出发、从形式出发、从题材与现象出发、从概念及理想化的虚假出发，一切都要从对人生及存在的真正感动出发，因此，人是人物画的制高点，同时也是人物画存在的根本理由。所以，他的创作追求思想性与学术性的统一、精神性与艺术性的统一、现实性与探索性的统一、民族性与多样性的统一，而这四个统一的基点与终点就是人。毕建勋的作品具有大爱。他对天下苍生的关爱，对民族、国家乃至超乎于此的对整个人类的忧患意识和责任感，他对众生的悲悯、对生命的尊重、对世界的热爱，构成了他的艺术基调。

⑨ 思想性和哲理性

毕建勋近期创作的意图是跳出中国传统的视角，在更大的范围里思考人类共同面临的问题。同时，作为知识分子艺术家，在创作中探索和提出"元问题"是一种责任。什么是元问题？元问题是关系人类和世界的根本性问题，不是个人的小问题。艺术表达是具体的，元问题是抽象的，由具体到抽象是对绘画表现的巨大挑战，充满难度。毕建勋在《打人》等作品中解决了这种矛盾：一个现实具体场景，最终上升成了人类主题，既是一个现实主题，又是一个人性主题，既有历史和文化内涵，最终又是一个哲学和形而上学的思考。创作落脚在具体事物，由具体事物的超越性描绘而进入更大、更普遍的领域，这就是杰出的艺术，这就是艺术的哲学，毕建勋的艺术将"问题"与"结构"互为表里，呈现出多层统一的艺术有机结构。绘画有两种：一种迷恋于语言与技术，另一种是以绘画来表达精神和终极意义，而毕建勋明显趋向于后一种。

毕建勋说过："我想做一个知识分子画家。"一个书画家可能有一招或几招，一名书画名家可能有一套，而真正的艺术家必须有自己的观点、见解、思想体系和看世界的个人角度，他必须具有一个独立的立场和精神世界，而他的作品正是这个世界的产物。"知识分子性"是毕建勋创作的身份特征。知识分子是一个近现代概念，其社会身份是以某种知识技能为专业的脑力工作者。真正的知识分子群体是思想精神群体，具有使命意识，深切关怀世界的普遍问题，不因个人自身利益而改变价值观。知识分子的角色特征即知识分子性，它体现在对社会文化的批判与独立思考。知识分子的使命是提出、阐释和传播重要价值观念，因而，知识分子并非一个职业，而是关于终极价值承担的一类人，知识分子独特的本质由知识分子作为一类人的性质来实现。中国具有真正意义上的知识分子是在五四以后，五四以前是儒士和"读书人"，不具备知识分子性和批判精神。五四以后，中国知识分子第一次作为历史主角出现在政治舞台上。读书人不再是门客和谋士，艺术知识分子关注国家民族命运，参与社会生活，艺术才变成为人民的艺术。知识分子是民族头脑，中国农业社会关切自己的读书人转型到现代社会关切整体的知识分子的根本特征是头脑开机，旧文人以各种消遣方式消磨大脑以至于思想萎缩，而知识分子则不断产出思想与价值观，但中国的知识分子并非是一群成熟的知识分子，他们有思想缺陷。近代中国处于内乱外侮动荡之中，中国知识分子思考问题都是从"国家"和"民族"大处来考虑具体问题，但是"国家"和"民族"不是艺术本质问题，艺术的终极问题是人类的爱、人的价值、人的自由与尊严、人的生命意义和宇宙真理。随着中国知识分子性的进一步成熟，尊重个人自由选择将是知识分子的高尚品质。毕建勋一方面努力培养自己的独立精神、自由思想和个人立场，同时在创作中表现社会良心和对世界的终极关怀，这在他近期的作品《打人》、《子非鱼》中有深刻体现。

尽管大多数人认为绘画不要多想，可是毕建勋主张绘画最终要表达思想，而且是文字叙述无法替代的思想，是那种用图像思维的、图像要素之间互相定义的、具有无限宽泛模糊含义的深度思想，这是毕建勋的梦想。

⑩ 情感性与诗性

情感性与诗性代表着一个艺术家的精神高度。绘画是把形而上的东西、精神上和情感上的东西，变成物质性的平面存在，传达艺术家深刻的生命经验，传达个人独特的生命感悟，有句俗话说"借尸还魂"，就是这个意思。其实，艺术家只是人类群体中有超验灵感、有敏锐观察力、有深刻生命感受力，并能用某种物质形式把这种超验的灵感、敏锐的观察力、深刻的生命感受力表现和存留下来的人。好的艺术情感充沛，《祭侄文稿》、《丧乱帖》与一般写的漂亮的字是两种层面的艺术。毕建勋并不因为他的理性风格和年龄的增长而减弱他绘画的情感性，相反，情感的力量愈加饱满。他的创作往往是从感动出发，如《以身许国图》；他在创作时会泪流满面，比如表现汶川地震主题的《不会离开你》；他的作品在展出时也会使观众落泪，比如《永远和你在一起》。

他的许多作品呈现出一种诗性，有些还表现为诗歌与绘画的互文性形式，如早期的《太阳花》，后来

的《最后的慰安妇》。近期的巨幅创作《打人》完成后，毕建勋与其学生盛华厚共同完成了两万六千字的同名诗剧，发表于《中国作家》，在诗歌界获得了好评，著名诗歌评论家谭五常认为此诗是2010年重要的几首诗之一。毕建勋很喜欢艾略特的《荒原》，一首诗曾读半年，并一直想用水墨画画出像诗歌《荒原》那样深刻、具有复杂思想、容量巨大的水墨画。用绘画来表达诗性思想，这在他的《打人》、《子非鱼》《我不是毕加索》等作品中做到了。

⑪ "道性"与"神性"

在西方，从北欧到西班牙、意大利，古典的基督教艺术都是和信仰联系在一起的；在古代中国，比如庄子讲"心斋"，儒家讲"坐忘"，佛家讲要把心"空"，和西方在某种性质上是一样的，都有一个根本的设计，就是让人心能够接受来自于更高本原的真理，比如"道"，比如"神示"。这些讯息进入到艺术家的内心，再通过艺术家的手，变成一种物质形式的存在，在绘画上叫"迹化"，神假人手，这时，无论画面传达的是什么，都不是个人的"俗世之心"，也不是私欲的自我表现，而是更高层面的东西。就像音乐，天堂里的东西，人们听好的音乐，灵魂得到洗礼。好的艺术能带来生活的勇气，人在世界上很苦，生老病死，为一日三餐奔波，穷人富人都很苦，众生皆苦，肉身沉重，生命短暂，艺术只是苦难的人生的呼吸，它让你抬头看天空，看你遥远的原乡。毕建勋的近期创作也具有这种信仰的力量，体现出一种神性的光芒与道性的高度。

图以载道是毕建勋创作的思维方式和艺术取向。荀子说："文以明道"，韩愈说："文以贯道"，曹丕、周敦颐主张"文以载道"，可见，文以载道是传统，而且是比我们现在主张的元以后的南中国传统更传统的传统。"文者，贯道之器也"，图画也是。使图像成为思想的载体，图以载道，造型与意义相互贯通，是毕建勋近期绘画探索的主要课题之一。图像有图像本身的逻辑，这种逻辑是内在的，并可以通过图像互释而成立。图像的表意性更为宽广，更为接近真相，也就是说，更接近"道"。在比中国画产生更遥远的年代，伏羲就以河图之象，近取诸身，远取诸物，作八卦以通神明之德，以类万物之情。那个时候，先祖就已经在用图画表达宇宙真相。图像一旦转译为文字，它的外延就被相对限定，图像的无限就变成了文字的有限，意义相对缩小了，这就是后来炎黄子孙们的像思维萎缩退化的根本原因。一部《周易》，就附加了那么多的文字，所以，读书人成了一

种千年的职业，而图像再被比文字表意性还低级的笔墨符号所替代之后，它就可能在相当的程度上不再表达意义，而是如同品茶听曲，味道取代意义。

中国文化讲"画者从于心者也"，而"道与心合"，"中得心源"，所以，用中国传统的说法，毕建勋所追求的用图像表达思想，就是"画以载道"。毕建勋固执地认为，图像思维比文字符号思维更能接近于真相和真理，它是人类与一切万有沟通的更为直接的语言。由道到图像，由心到笔触，与"一切万有"相链接合一，是毕建勋近期创作探索出来的最终路径，因而，他近期的作品呈现出来一种让人肃然起敬的超然力量。毕建勋绘画艺术之神秘之处，正如他自己所说："我最终会成为一个使者。"并且，这种特征将会在他今后的创作中逐渐地显示出来。

⑫ 合一切而为一

无疑，毕建勋是一位具有综合型、全面型气质的艺术家。他总是处于一种深刻的内在矛盾冲突之中，因为他不是一个具有明确单一倾向性和单一层面的艺术家，因为他什么都是。但正是这种内在的复杂的矛盾力量，有可能使他成为一种集大成的艺术家，如姚有多所说："必有大成"，而丰厚的基本因素是"必有大成"的居中致和的基础。

就像武侠小说里面描绘的那样，毕建勋正在努力整合自己内在多种矛盾的"内功"，这是一种长时间的修炼过程，随着年龄的增长、思想的成熟，这种修炼已见相当火候。毕建勋自己很早就对此具有一种自觉，他明确主张："重新呼唤那种地球人类以人为本，主观与客观、个人表现与社会价值、天与人、人与神合一的那种表达大爱的艺术；呼唤精神与技术两个层面并举，以个性化的人为基点的（非形而上学的孤立性）合一表达的艺术。"他说："在艺术上，我追求正反合一的境界，追求抽象与具象、主观与客观、造型与笔墨、写实与写意、表现与描述、个人品味与社会效益的合一。""我们人物画的创作思想应当是思想性与学术性统一、精神性与艺术性统一、现实性与探索性统一、民族性与多样性统一，而这四个统一的基点与终点就是人。"

从毕建勋的文章中，我们梳理了关于"合一"的部分主张，归纳如下：

中西结合

古今结合

主客观合一、主观与客观的交融、主客不分

技术、艺术、学术三位一体

诗、画互文性

正反合一

"主旋律"与个人化统一

技术与精神合一

理论与实践合一

思想性与学术性统一

精神性与艺术性统一

现实性与探索性统一

民族性与多样性统一

"以形写神"与"取诸怀抱"的合一

传统的笔墨和西方写实主义的造型法则的融合

个人表现与社会价值合一

天与人合一，人与神合，神假人手

精神与技术两个层面并举

抽象与具象合一，毕建勋描述自己的艺术为"抽象写实主义"，意为以抽象的几何形状具象地组成写实形象

结构与形象合一

造型与笔墨、墨与色，形与神合一

造化与心源合一

写实与写意合一

表现与描述合一

个人品味与社会效益的合一

"双五标准"合而为一

我们不难看出这其中所蕴涵的巨大艺术力量与价值，当合一切而为一的时候，他会成为什么，可想而知。

例如，毕建勋对于画面人物的合一方式做过如下设计："第一，透过行业、职业、事件等人类活动的现象去直接关怀人本身的根本问题。第二，透过形状、笔墨、主题等直达描述对象的内在精神层面。第三，在观察生活时，通过对象发现并体验自我的内在精神。第四，为自我的主观精神寻找适合的人群。第五，上述对立的两方面合二而一，所塑造的画面人物是自我与对象在造型、笔墨、母题及精神层面合而为一的结果。正如山水画里的天人合一，花鸟画里的'不知我为草虫，还是草虫为我'，这种合一可称之为人物画里的'精神形象'。在这两年的创作中，我在这种合一中倾向于对象的较多，如画鲁迅、周恩来，我在内心里把自己变成对方，事实上，这种客观倾向的难度与限制更大，在今后的创作中，要逐渐发生重心向主观方面的转移，这种转移完成之时，就是我的人物画成熟之时。穿透形象直达一个陌生的精神世界或灵魂深处，这是人物画无可替代的功能。如果不具备对人的深刻同情与超凡的亲切感，而只对笔墨

感兴趣，那还不配做一名人物画家"。"我们生命短暂，孤独而高贵，水墨人物画家通过水墨这一特定手段而进入另外一个陌生的灵魂，正如山水画的天人合一，画家与对象的灵魂在短暂的交融中刹那间照彻宇宙中时空的无限，还有比这更好的回报给万物之灵的礼物吗？还有比这更加神妙的经验吗？难道目的不如手段重要吗？难道水墨真的比人物重要吗？"

再例如关于中西结合。中西结合是中国几代学人的学术背景，但毕建勋的中西结合观点非常另类：他认为西方架上绘画已经死亡，中西对立事实上已经不存在，现在需要的是全面地继承人类的优秀文化遗产，这是一种责任。西方绘画已经进入半衰期，取其一段好基因，嫁接到中国画上，而中国画还未长成，它离半衰期还很长，至少在21世纪，中国画将在这块特殊的土地上存在。因此，中国画还有戏。如何把握发展的一个适当的度，截取中西画发展历程中最优良的一段基因，这是历史基因取样与添加重组的艺术"生物工程"。许多人反对中西结合，是因为早期的中西结合确有一些问题，但不代表问题永远存在。正如两条基因链组合成为人类细胞，毕建勋想把中西两条文化基因完美地结合在一起，两种文化基因之间发生作用而产生新文化基因形式，并力争在这一代人基本完成中国画中西结合的基因工程课题，当然，这种新艺术的知识产权是中国画。中国画自律性发展的结果在晚清国画中已经得到实证，所以，中国画真正变化的关键是外力。历史上，佛教艺术进入中国是如此，中国近现代社会形态的变化也是如此。当结合进程完成后，中西排斥问题也将消失。

毕建勋这种合一的努力明确地以个人为基点。他试图以人类现有的文明作为基础，建立独立的、自己的个人风格，确立个人的价值观。个人价值的确立比民族、国家、画种等笼统价值的暂时确认更为本质和重要，个人的追求、个人的个性价值应该放在首位，中国知识分子的通病就是在一个集合的概念中思考问题，而不是从个人的立场去思考。只有当其完全地把自己当成一个"个人"的时候，他本人及其个人的创造才会折射出那最大的神秘整体的真相与真理，而非这个世界虚拟的集合概念。集合概念所带来的历史弊端往往是一个人成为代言人，其他所有人成为附庸。世界本来就很大，但人往往都会把自己限定在一个小圈子里，所以，毕建勋最终要做的是尽可能地听从他内心的呼唤，因为那呼唤的声音并非是来自于他自己，他将个性变为"个人性"，在中西古今的坐标中确立个人中心主义的个人化叙事原则，以个性化的人

为基点（非形而上学的孤立性）的合一表达，做自由的"一匹马"而非拉车的"一批马"。

毕建勋说："我的艺术道路是中西融合，中国历史上的禅宗也是中西融合。它是西来的佛教和中国本土的道家的精华部分的融合，中国没有，原来的佛教中也没有。达摩是禅宗的祖师，相当于中国画里的徐悲鸿、蒋兆和，我是他们的隔代传人，所以，我有责任也有信心把这一学脉发扬光大，继续解决完那些关键性的艺术、学术和技术问题，力争在我们这一代达到集大成。"

3．毕建勋的几种类型的创作

（1）大型创作

毕建勋的大型创作分为几种类型：现实主义主题创作、历史画创作，还有一种"超越现实主义"的创作，肆意放大生活图景，具有震撼性的视觉效果，如《打人》、《子非鱼》等，暂且无法命名，但这无疑是代表毕建勋未来方向的最有价值的顶级创作类型。

托尔斯泰一生大的长篇有三部：《战争与和平》、《安娜·卡列尼娜》、《复活》，奠定了他世界级文豪的地位。水墨人物画家一般一件作品也就足矣。目前，毕建勋完成的有影响的大画有六幅：《打人》、《以身许国图》、《以身许国图全图》、《黄河》、《东方红》、《子非鱼》。毕建勋说："我的理想是给博物馆画画，多搞些大创作，把真正的作品给历史留下来，这个理想会变成现实的。"

他在绘画笔记中这样写："我要画的画应具有力作观，创作的终极目标是大容量的深刻母题的作品——非常深刻如汉译诗《荒原》般的超级作品，用绘画来表达当代复杂而又深度的大母题——这种艺术我至今还未见到。我要画那种能够揭示意义的创作，通过绘画揭示意义来达到理想的高度。"

他对自己理想的力作路径是这样描述的：纵向集古典与现代、东方与西方的一流手段之大成，建立个人手段；横向使主观与客观、精神深度与技术高度、个人立场与社会意义、情感表现与图象描绘、笔墨语言与形象刻画合一，与西方分裂的理念相对，一切对立范畴趋向统一；上向为人与天、人与神在一个更高高度上重新修好，重唤来自于那神圣领域里的启示，表达爱的本质，重建崇高的人文价值，在艺术中表达那种神又复活了并和我们在一起的超验的体验；下向为大母题、复杂结构、深度表现、揭示意义、超凡表达，使物质世界重新具有意义，灵与肉重新结合，探

讨世界因什么神圣的缘故而存在？如果世界存在无意义，那么一切都没意义，绘画也就没有意义。而在中心则达成以个人为基点的（非孤立的绝对化的个人）、以地球人类为本的、有民族特征的、当代的超级独创创作。从集合观念中脱出，又避免绝对个人主义的价值贬值，二者统一。这种创作毕建勋是分两步完成的：第一步是人性的现实而质朴的大主题创作，第二步是神性的神圣而深刻的大主题的超级创作。

王仲在《重振人类艺术，追求真善美统一的伟大审美理想》中，对毕建勋的《以身许国图》这样评价："每一个时代的艺术都应该有站在最前列的先锋人物或大师，每一个艺术品种也都应该经常有自己的先锋人物或大师出现，而先锋人物或大师的形成，最终还是要看你是否有超越前人的精品力作的产生，尤其要看你是否有体现人类美学理想追求的经典性大制作的出现。中央美术学院38岁的青年画家毕建勋，在世纪之交，画了一幅长14米、高2.2米的大画《以身许国图》。如果新世纪按2000年算，这就是一幅世纪开门的大作；如果新世纪按2001年算，这就是一幅世纪闭门的大作。不管怎么算，总而言之，毕建勋在两个世纪承前启后的2000年画了这幅大画，在'2'字头的新千年开始处立下了一座艺术的丰碑。此场此景，让人们不能不感到一种很苍茫的历史悲壮感。

20世纪，中国画坛有四幅为世人瞩目的巨构。第一幅是1943年蒋兆和画的《流民图》，第二幅是1990年赵奇画的《生民》，第三幅是1998年李伯安画的《走出巴颜喀拉》，第四幅就是毕建勋2000年画的这幅《以身许国图》。我这里说的只是中国画。20世纪中国油画也有不少大画，如董希文的《开国大典》和陈逸飞、魏景山的《占领总统府》等作品，但真正为世人所瞩目的世纪性大画不多。上面所说的4幅中国画，它们各有自己的思想容量、艺术成就和历史地位，但都可以说是20世纪世人公认的世纪性大画，任何最简约的20世纪中国美术史都不可能回避和绕过它们，忽略了谁，也不能忽略它们，这恐怕就是经典性巨作所独有的征服历史的力量。"

毕建勋大型创作的第二种类型是历史画创作。历史画是人类以往重大经验和历程的画面重现，是民族和国家沉淀下来的珍贵记忆。同时，对于画家来说，历史画的创作也是一个高难度的考验：它不但要求画家真实地重现历史，并且还要源于历史，高于历史，浓缩历史；它不仅是一种历史的纪实，更重要的是历

史的艺术再创造，是历史事件的艺术化；作为艺术创作，它不仅要站在历史学家、社会学家、政治家的立场上来诠释历史，更重要的是，它还要求画家以一个独立的知识分子的立场来思考、评价和批判历史，仅从这一点上来说，画家光具备艺术技巧和历史知识是远远不够的，更需要具备穿透历史的深邃思想。因此，做一个历史画画家要比单纯做一个普通的个性画家难得多，往往是费力不讨好，也正因为如此，历史画创作对于一个优秀画家来说往往更具有挑战性。在西方绘画的历史中，历史画占据有最高的荣誉地位。2005年左右，国家重大历史题材创作工程启动，毕建勋说："重大历史题材的创作当然是我的一个很久以来的愿望，即使没有国家这次创作工程，我也会搞历史画创作。我希望我个人的历史画创作首先要严肃地对待历史，力争在纷繁的史料和图像记录中还原历史的真正面目。不仅如此，我还要力争透过历史事件的表象探究其内在所隐含的深刻意义，包括它的历史文化价值和对于今天的现实精神价值，从中折射出人类精神和民族精神的光芒。其次，一个艺术家的历史画创作不是一本教科书，不是一道历史试题的标准答案，每种历史都是被诠释过的历史，所以，历史画创作要有作者个人独立的、批判的立场，要有独特的视角与图像表达，当然，这一切都是建立在充分尊重学界已有的研究结果、结论的学术理性基础之上。第三，历史画创作要从历史过程中的历史事件向纵深探究，在更为普通的人性、人本的基点上去表现特殊的历史事件。在历史画中，表达的不仅是一个事件的现场，更重要的是现场中的人，是现场中的人群所体现出来的爱、意志、信念、屈辱与光荣、奉献与牺牲等人性的光芒。最后，题材的重大不等于意义的重大，最终要使重大题材变成重大意义的历史画。历史画创作不是逸笔草草的小品画，大画有大画的形式规律和技术难度，它是深刻的画而不是灵动的画，它是一部大交响乐而不是即兴演奏，一切画面因素都要恰如其分、不温不火而经得住推敲，这要求相当高的技术含量，包括场面铺陈、情节设计、人物塑造、形象刻画、服装、道具、造型、笔墨、色彩等诸多画面因素都要统筹考虑，而且还要保证其是一件有个性风格的艺术创作。"他的创作《东方红》取得了很好的效果。

毕建勋大型创作的第三种类型是现实主义创作。无论从定义上，还是从发展策略上，毕建勋曾多次论述过现实主义："中国当今的读者群需要什么样的现实主义？需要表达真理、讲究道德伦理、弘扬真善美的现实主义。蒋兆和先生说，现实主义就是真善美。现实主义应该重新成为主流美术的形式，不应只是占一席之地就行了。中国画能不能搞现实主义？虽然按照传统文人画基本定义来说，中国画基本上不能搞现实主义，但是，按照现实主义定义的基本立场来说，中国画能搞现实主义；按照中国传统文化的基本理念，中国画应该搞现实主义。在这种基本理念下，水墨人物画家应该抬起头来，理直气壮地坚持自己的学术主张，以强烈的历史责任心和坚定的学术追求来振兴现实主义。"他的现实主义水墨人物画创作在中国画界广有影响，不再赘述。

（2）肖像类创作

毕建勋说："尽管我不想一生从事肖像画创作，心里却一直把肖像画看得很重要。多年以前，我听到针和线的比喻：自由是一根线，规矩是一根针，如果这根线没有穿过针眼，这根线的自由是没有意义的。当这根线穿过针眼的时候，你就怎么甩，这根针也不会离开线了，这是随心所欲而不逾矩的自由。然而，穿过针眼需要的是十二分的认真，许多人都在回避这样的叫真。我觉得，从各方面的技术难度来讲，肖像画即是我的针眼。过了这个针眼，或许就能进入更为自由的创作状态。20世纪的许多画家都是从连环画、速写等方式过渡到水墨人物画的，因此，水墨人物画中许多最基本的问题尚未解决。比起水墨山水、花鸟画来说，它还不是一个成熟的画种。以肖像画过渡，或许更有助于这些基本问题的解决。再有就是，我从肖像中找到了我喜欢并适合的那些具体形象，并初步找到了雄浑、坚强、沉郁、厚重、质朴、悲愤这一类美学范畴的男性画风。这使我在创作中超越了传统把玩性的'书画'，而将创作提升到'史诗'的地位。有一个需要注意的事实是，在中国文化的历史上，比较高级的是诗文，画则是属于'琴棋书画'，尤其在文人画时代，画是比较'茶余饭后'的。我不想以画做消费，我想按照史诗的规格来画中国画。"

以三件肖像画为例，毕建勋对自己的作品做了这样的分析：

① 《魂兮归来》：肖像画不仅是"画像"。把一个人画像是匠人的一种本领，可惜，目前许多人连这最起码的本领都达不到。首先，画家要对所要表现的人物有深刻的理解，而且这种理解是有层次的，如

我画鲁迅，是因为鲁迅的文字、思想、人格、信念在相当长的一段时间里面不断萦绕我的缘故。那么，对鲁迅的理解就从最初级的文字化的理解上升为语言的尽头——图像，经过形似，使神似最终达到顶级——精神化。这种精神化是超越形似与神似的一种纯粹的画面精神，它是一种发自肺腑的图像理念，是画面的灵魂与生命。其次，在这种精神理念的统领下推敲造型，使造型在形似与神似的前提下被充分修整，这种修整包括：平面化、线面结构、局部形状的平面划分与推敲，这种推敲包括任何一个小的基本形状的性质与倾向性，甚至双眼里的高光的不同形状，最终达到形状组织统一于图像精神，并在此前提下使形状的各部分变化丰富而耐看。再次，设计细节。细节是肖像画的画眼。这幅画中如坚硬而劲挺的头发、双眼的寒光、动势与手势、杂白而略长的胡须、张大的鼻孔等，诸多细节谐调为一个造型整体——一个苍老而永远坚定的民族魂灵。然后，作画过程最为重要的是配置笔墨的过程：在这幅画中，根据母题的性质，使用硬涩的用笔及皴擦，主要是强其骨，而尽量少用无骨之墨，即使画头发与胡须的两块墨，也都是由用笔扭结而成，以强调其强度。用色则是画面语言的辅助主题：伤感而迷蒙。当然，以上这一切都要根据图像资料的原始造型信息，经过主观强化处理而成，凭空捏造反而浅薄，真正的处理是让人看不出处理，直奔画面精神。最后，将纸的下部略揉以产生折纹，然后用洗笔的污水多遍喷于人像周围与下部，使画中人物宛如一尊隐现的石雕，于污浊的尘埃之中立定精神。

②《生命的能量》：画山水画要天人合一，画人物画最重要的一点就是画家本人与画面人物合而为一，依这条至关重要的原则，人物画就从描摹人物的层次走向刻画主体精神的层次。说得再透彻一些，好的人物画家不是根据不同的画面人物来做不同的表现，而是根据作者早就有的主观精神来寻找人物。我在画周恩来的那段时间里，心中充满忧愤之情，因此就画出了处于忧患之中的坚毅而悲愤的周恩来。换句话说，即便不画周恩来，例如画一个藏民，我也是要画这种感觉，而绝不画那种空洞的照相式笑容。作画时，首先要注意刻画人物的准确、深入而适度，这种把握形象的能力是一个好画家必须要具备的能力。这幅画的头部刻画，从近处看不出刻画的痕迹，而当退远看时则关系立现，丰富微妙（如额头与两腮，这在印刷品中可能看不出来）。这幅画通过多次的积破色

墨，使画面十分沉郁，同时又注重整体的黑、白、灰面积及虚实关系的处理，使观者的视线从画面的任何一个角落都能滑向周恩来的头部。这里没有任何捷径与特技可走，全靠一点点画出来，你对形象与画面把握到什么程度，就能刻画到什么程度，没有程式。

③《中国，一路平安！》：建党80周年的时候，我接受了创作邓小平肖像的任务。在此之前，我画过的政治性人物只有周恩来和孙中山。我的原则是：如果对一个人物没有入骨三分的感受，我是绝不画的。在我有限的近现代史知识中，我个人觉得，对中国命运起决定性作用的有三个人：孙中山，他使中国从封建帝制中解脱出来；毛泽东，他使中国人站了起来；邓小平，他使中国与世界逐渐融为一体。改革开放20多年来，邓小平思想的实际作用逐渐凸显出来了，因此，在我的心目中，邓小平首先是中华民族的一位民族英雄，作为一个普通的中国人，我很敬仰他。基于对人物的这种感情，我创作了这幅肖像画。在这幅画中，邓小平坐在一个十分普通的旧式办公沙发上，造型尽量趋于坚定而厚重，表现出邓小平同志这个"打不倒的小个子"的性格特征，双手的小动作反映出邓小平微妙的内心活动，色彩沉郁而深情，全画面只有衣领一块白色，在山河夕照的背景中，邓小平的目光向远方的尽头望去，题目为《中国，一路平安！》。整个画面烘托出这样一个意境：穿过20世纪徐徐落下的帷幕，邓小平这个中国人民的儿子，他深情的目光伴随着21世纪的中国启程远去。

用了这么多文字谈技法之外的精神性的东西，是因为每一种技法都不是孤立地存在的。没有最好的技法，一切技法的起点和终点都是感受和感动，一切技法的灵魂是内心。

（3）写生

中国画一直是以临摹为主，明清以后，中国画之所以出现衰落，就是因为过分临摹。临摹必然会导致程式化的雷同，唱别人作的歌曲，则自己发挥有限。古代传统中国画家大多以临摹筑基，从写生直接进入创作的不多，写生只是近100年以来才逐渐被提倡并进入学院教学。近代人物画兴起是美术史上最辉煌的时期，这其中，写生的影响功不可没，其实，20世纪整个中国画的发展都与写生有极大的关系，不单是人物画。写生改变了中国画的思维方式、观察方式、表现方式，但近年来，写生似乎变成了学院的程式化标志，已经与创作无涉，原因是写生本身变成了一种学

院的特殊"创作"。写生的方式有多种，中国从西方引进的是一种对模特写生的方式。其实，写生中国自古就有，并不完全是从西方引进的，如五代荆浩在太行山写生松树，"凡数万本，方得其真"，王履画华山等。中西绘画写生的观念是不同的：中国画里的"意象"跟西方绘画的"视象"是不一样的，"视象"是在视网膜上呈现的，是眼球所看到的，这种视网膜呈现的不但能被眼睛收到，也同样能被相机收到；而"意象"是视觉对象和内心合二为一的心象。此二者各有千秋：西方的方式能够深究物理，客观呈现；中国的能够似与不似，妙造自然。但亦各有短处：西方写生的关键短处在于主、客观对立，二者势必一争高低；中国画写生的主要缺点是没有逻辑意义上的方法论，因而也就没有相对的客观表达能力。毕建勋也临摹古代大师的作品，尤其是以董其昌、"四王"的山水笔墨在人物画上的转借使用，可称之为化"正统笔墨"的腐朽为神奇。毕建勋在写生上也造诣颇深，在全国艺术院校的专业教师里，能够直接用毛笔水墨在宣纸上画写实人物写生的人不多，毕建勋就是其中的一位，而且能够刻画深入，以形写神。可贵的是，毕建勋在写生上做了两点学术努力：其一是中国传统的认识论与西方的方法论的有机结合，表现在意象提炼的"以主观为客观，以客观为主观"的"主客一体"和方法论的科学性、系统性的辩证统一探索上，这在他独创的水墨人物画造型训练方式"水墨素描"中有相当的体现。其二是极写实造型中的抽象因素表达。

然而，更为重要的是，毕建勋的创作既不是临摹的结果，也不是写生的结果，毕建勋的创作是另外一种方式。这种过程的关键点用其自己的话说就是"图像转换"，将客观图像通过有规律可循的方法转换为画面的艺术性的"造型"。这种方法在古代以及近现代中国画的创作方式中是没有的，是传统艺术与现代文化观念和图像学技术相结合的创造结果。

（4）小品画

在当今中国画画坛里，只画小品画的人比比皆是。毕建勋虽不以小品画成名，但他的小品画也非常不错，尤其是近期的现代都市少女题材，刻画深入，造型严谨，品位优雅，因素全面，笔墨沉秀，富有书卷气，应为上品，颇受欢迎。

4．毕建勋艺术的精神品质

其实，整个艺术界应该重新提倡"提升精神品

质"，而不仅仅是解决诸如"笔墨"等技术层面的问题。在对技法进行了深入探索后，毕建勋不再单纯地被技术或语言本身诱惑。每创作一件作品，除了构图、语言之外，考虑最多的是如何达到精神层面的深度。对题材本身的认知、对题材所负载的人的生存处境与人的精神意蕴的剖析、画面构成以及技法所隐含的主观指向性等等，都成为他反复思考之所在，成为他艺术创作快乐与痛苦的源泉。在艺术的精神性方面，毕建勋主要是从"人性的个人价值与神性的神圣表达"两方面来考虑的，他关注深刻的母题的神圣表达，开始在对现实图像的刻画中关注内心的图像与内心的声音，最后将现实与内心两个对立方面有机地统一起来，使艺术重新去表达爱与悲悯，重新去表达神圣与崇高，重新唤回那种正派的艺术、那种能使人感动的艺术，使艺术重新作为神的不可分割的一部分。

对于审美，毕建勋认为："一张好画应该表现出人的灵魂中最朴素、最真实的一面。笔墨、造型、色彩都是表面的，最本质的是精神性和灵魂上的东西，是爱与悲悯这样的东西。我说我喜欢大真、大善、大美的东西，这些东西都是朴素的东西。一张好画你一看就会震动，你什么都不会多想，你会被它感动，精神上会与它产生共鸣。一幅画如果因为不朴素导致你开始琢磨它是怎么被画出来的，它的效果是怎么做出来的，一旦这样，就说明这幅画肯定不是好画，它玩的都是表面的东西，制造的是让你迷惑的东西。《老娼妇》是罗丹的一幅代表作，画中形象丑陋、干瘪如柴的老妇人深深地打动了观者，使之成为一件恒世的佳美之作。我也画过类似的题材，叫《最后的慰安妇》，这个作品还涉及到了民族和道义问题、灵与肉的问题。一般人都认为美是好看的，现在的一些画家喜欢画美人，喜欢画眉清目秀的姑娘，这种好看是一种美，但它不是最深刻的美，最深刻的美能够唤醒你灵魂和精神深处的人性感受。我原来也觉得年轻女孩好看，但是不敢想象她们老了会怎样。但现在我在五六十岁的女人身上也能看到女性的一种非常深刻的美。伦勃朗画他的妻子，那种充满悲悯的深情、那种弥漫在画中的爱，让人觉得真美、太美了。美包括悦目的东西，但它不仅仅是表面的东西。美只有一个标准，那就是真正的美会触动人的心弦，而表面的美只能引起你的感官愉悦。美是那种诗意的感觉，但这种感觉在世俗人生中很难产生，它必须在一种对世俗生活的超然观照中才能产生。前段时间，我读了王晓明

的一篇文章《太阳消失之后》，他讲，当你兴冲冲地搬进一个新的三居室公寓之后，你看那只蟑螂不也跟你一块搬进去，并在一个角落里睡得非常惬意吗？从这一点来看，你跟蟑螂是没有区别的，它也住上了三居室，而且比你强，它还不用操心；当然，你也不用指望那只蟑螂具有审美的能力。在生活中，除了生存外，人更关注对人生和世界的一种感受，有时你会停下脚步看看路边的小草；有时你会听听天空飞鸟的声音；有时你会坐下来倾听朋友的倾诉；有时你会注视老人充满苍桑的皱纹，以这样的心境，美才会诞生。在现实生活中，丑的东西也会变成美的东西，比如米老鼠。" 毕建勋认为，好的艺术重要的特征之一是情感，尤其是爱的情感，最好的艺术是那种表达爱的艺术。笔墨、构图、形状、肌理、材质不是艺术最重要、最内核、最灵魂的品质，判断一张画是不是好东西，最根本的一点，就是看是否为它所打动。如果被感动，它就非常可能是一张好画。感动是试金石，因为情感不好掺假。好艺术另一个重要的特征是思想，能让人在画前停下来想一想，能让人思考。毕建勋还认为，好的艺术也是那种表达有深度、有高度和广度思想的艺术。毕建勋总结了自己的三点创作观：用局部表达整体，用个别表现一般，用特殊表达普遍，很有高度和普遍性。大部分绘画在个别、特殊和部分层面上，如果由具体事物超越性描绘而折射出更大、更普遍的真理，这是杰出的艺术。一切是一，上苍创造世界时给人留下了三样好东西：哲学、艺术、宗教，三者在最高点相通，在任何一者中都会发现其他二者。

毕建勋绘画具有艺术伦理学意义的道义力量。毕建勋的绘画在今天的文化背景中是健康的，表达了真、善、美，悲悯与正义。我们应该吃绿色食物，应该吃有益的食物，这是路人皆知的道理。在精神食品上也应如此。

艺术应该沿着人类精神史的那条主脉走，要分清什么是真正的艺术，什么是小聪明的鬼把戏。凡是沿着那条主脉走的（根据神在这个相对性的世界里给你播放的虚拟视像，你从你内心中听见神的启示与呼唤，在这二者重合之日，神假你手中之笔触表达出来的画面），传达神的爱的艺术是真的艺术，在此主脉之外的枝节都是小把戏。

5. 毕建勋艺术的技术品质

（1）图像处理

对照相技术的回避和工业革命引发了绘画价值观和应对策略的转变，在建筑上如高迪，在绘画上如印象派、点彩派的笔触等，20世纪对待具象图像有三种应付态度：第一固守手艺的传统，抵制大工业制造；第二回避图像写实，避开照相技术，走入抽象甚至"反绘画"；有没有第三条思路？目前，毕建勋尝试的利用图像却超越图像而成就新的绘画性就是第三条思路。这种思路的关键，就是不但不回避图像技术，而且利用图像技术来保持并丰满绘画形态。

从图像供给到图像的画面转换，从用想象处理具象图像到从现实图像向超验世界的连接，从抽象性处理具象图像，具象图像的抽象性表达而达到意象到情感化处理具象图像再到笔触及符号化处理具象图像、色彩变调、空间重组、图像结构化，最后到用中国传统与现实的图像资源来研究图像之间的内在叙事逻辑，毕建勋都做了大量的思索。这种思索的当代价值是：在全球性的"反绘画"现状中，毕建勋保持了独立的立场和思想与批判的精神，一旦第三条路走得通，那或许是绘画的未来再生之路。

图像的目的是图以载道。在图像技术方面，现在毕建勋主要尝试的是在形体棱线及塑造上使用笔触，使"皴法"进入轮廓线内，追求笔触形态的多样性交响，这与那种"肌理化"的平铺笔触符号是不同的。保持绘画的手绘性，通过笔触表现精神，从形体的塑造上引出用笔（比如《子非鱼》中黑人的臀部与腿部），这对于中国画的线造型是一个重大挑战，它意味着传统的轮廓线用笔中轮廓线内加少许皴法的画法的解体，用笔可以体现在形体塑造的任何位置上，目前，国内还没有人这样做。他还想把刻石的书法笔触融入这种塑造之中，因用笔的动作使一切对立的因素合而为一，同时在画面上追求一种大匠气度。在图像方面，他已经完成了大容量图像与复杂的画面结构相结合的课题，现在追求恣意地放大生活图景，使其达到一种震撼性的观赏效果，这就意味着他的大画的技术准备是充实的。

（2）造型学研究

目前，毕建勋的基础研究主要集中在造型学研究上。人类绘画有色彩学、解剖学等，却没有造型学。而人类绘画的学理内核是造型，造型学关系到人类绘画的存在意义，所以至关重要。毕建勋从对中国画造型学研究入手，涉及造型学认识论、方法论和本体论，尤其是对中国独特的观察方法、思维方法、造型

发生方式和造型方法的研究，具有开创性意义，可能会从根本上改变对于绘画行为的认知。

（3）写实技术的突破

由于格物致知，毕建勋的艺术具有很强的客观性深入描绘与刻画之写实特征，这与传统中国画写意的寥寥几笔、不求形似非常不同。毕建勋认为，观众们判断绘画一般就是"栩栩如生"，这是"气韵生动"的通俗版。但画家们对绘画客体性因素却常常不共戴天，似乎和观众的取向大相径庭，这里真是大有意味。绘画和音乐不同，音乐天生就是抽象的，绘画则是依赖于主体和客体的关系及相互作用而存在的一种艺术形式，它可以偏主体一些，也可以偏客体一些，但如果一方不存在了，另一方也就无法独存。所以，在绘画中，不能以离开客体的程度来作为先进高低与否的标志，思想与情感才是关乎绘画品质的根本性的东西，连文化都不是。主客体之间张力越大的作品，它的艺术感染力就越强。

在写实或形似的造型方式中，毕建勋除了在宣纸上深入的极限方面有重大突破之外，还在造型观念和造型方法上取得了突破。类似于西画中的塞尚，他将形状分解理解为三角形、四边形、梯形、圆形等基本平面形状，并将这些平面形状有机地组合成整体造型，以区别于模仿的写实。事实上，这是由抽象垫底的写实，因此，他的造型表面上形似，其实内在里早已偷梁换柱、脱胎换骨。从这个点位向各方向发展都进退自如，可以发展为写意、表现，也可以发展为抽象、观念等。造型方法是写实艺术前面的一道屏障，许多人在这道屏障前逃亡或阵亡了，但毕建勋还是打了一场攻坚战，尽管这种努力会被许多"聪明人"回避。在造型方法与观念的高度上，他一个一个阵地去解决，从脸到手，从衣服到道具，使之在画法上达到透彻和统一，终于破阵而出。他想，这样至少可能解决一个令人困扰的问题：那就是人物画家在五六十岁时造型衰退的现象。在线面造型的深入方法中，他摸索出一种在线上积线深入的方法，特别是皴擦出来的虚线，因为线面造型的本质是"骨"，而不是"体"。

他把他的画叫"抽象写实主义"。近处看每笔、每个形都是抽象的，远看都是写实的。由抽象达到写实的两极之间，正好是写意模糊的那一段，所以，"抽象写实主义"相当于黄宾虹所说的"极似与极不似"的统一，是抽象与具象的"时中"方式。"抽象写实主义"写实中的抽象意味是徐、蒋那一代没有解决的问题，这个问题太难解决，图像写实和传统写意相结合，现代造型与传统笔墨的书法用笔结合起来，把对立的两极统一到一起，在中国画造型中同时表达出来，非常困难。

仔细解析一下毕建勋的写实，你会发现它是由许多抽象几何形状有机地组合在一起的，就连眼睛中的高光都是有形状的，这与中国过去的水墨写实和写意有本质的大不同：在他的手里，有一个"调形盘"，可以"不着相"，而以前的画家没有，他们是直接模仿物象。

（4）传统的符号笔墨技术达到西方油画所具有的那种强烈的视觉效果

众所周知，中国画传统绘画笔墨语言是一种符号语言，并且以案头书写为主。也就是说，笔墨的视觉性和图像性远不及它的符号性，它不是一种纯粹的绘画，而是一种带有某种绘画性征的综合艺术，特别是文人画大写意，应该说是一种"象形"的书法样式，因此，它的视觉优势不强。在今天这个图像时代，符号的辨认已经实用化，符号原来所具有的神秘特质已经完全被容易辨识所取代，比如男女厕所的符号，到任何一个语言不通的国度都能看得懂。至于中国传统的笔墨能否达到西方油画所具有的那种强烈的视觉冲击效果，从而显示出传统媒材的艺术生命力，是毕建勋很久以来思考的一个问题。没有什么东西是绝对优越的，艺术也是一样。毕建勋的创作在实践上的进展印证了他长期的思考、尝试和努力，但是多少令人匪夷所思：董其昌、"四王"的笔墨皴法、刻石的用笔、抽象写实的造型、"白话"式的语言结构，还有色彩、形体、空间、明暗、光影、黑白等，是怎样结构成一个具有强烈的视觉效果的图像系统的？

（5）写实造型的笔墨表述

对于水墨写意画来讲，它的随机性、程式性与偶然性要多一些，但若以人物作画材，特别是写实的水墨，它必须强调其必然性。对于人物画来说，人物本身在不断变化，不同时代的人所表现出来的感觉也很不同，今年和去年都会不一样，所以，水墨人物画的表现方式和表现语言就要随着自己的感受、客观物象和自己精神的变化而不断改变。传统画论认为"用笔千古不易"，毕建勋则相反，他说："《周易》的'易'的意思就是变化，笔墨要根据人物变化。石涛的笔墨就是变化的，为什么呢？石涛的画就像文学中

的'随笔'，是有感而发的，他的笔墨是活的、变化的，是有生命的，是概括某个具体场景的感受重新组合的，而不仅仅是被训练出来的，这才是高的笔墨。语言是一个活的系统，它是用来表达思想的，笔墨是用来表达情感的。我现在力争做到笔墨适合主题表达，因所表现的对象不同，主观的精神、情感不同，所用的笔墨也不一样，这样的做法在古代被称为'推敲'。"

在形似的前提下，笔墨可以完全自由地释放是写实造型的笔墨表述的重要课题。毕建勋认为，墨本来就可以冲破形状结构的束缚，重要的是笔，而笔要有自由释放的方法，表现在：第一，平面化，位置不变。第二，打开关节，指琐碎结构处展平，将结构起伏转换为转折顿挫。第三，在形体棱线及塑造上使用笔触，皴法进入轮廓线内，色彩笔触及笔触形态呈多样性交响，书法笔触截取转换使用，最后由用笔的动作性将一切因素合一。

在造型上的最后一个课题是形体。笔墨可以表达形状，但是形体的表现是笔墨的禁区。毕建勋在《子非鱼》这幅作品中触及并初步解决了这个问题，使体积不再是中国画的禁区。

6.毕建勋的艺术风格

毕建勋堪称当代水墨写实人物画领域的领军者。近十年也是他艺术实践和学术思想取得累累硕果的十年。在其艺术创作上，从世纪之初的扛鼎力作《以身许国图》到国家重大历史题材《东方红》，从巨作《打人》到《子非鱼》，其坚实精准的造型、朴厚的笔墨语言、恢弘巨制的画面效果、撼动众心的精神主题，奠定了他在当代中国画坛的重要地位。作为新一代画家，毕建勋始终秉持并最终超越现实主义，直面人性本质，彰显真善之美，用艺术传递大爱、正义与至善的理念，传达至高、本原的讯息，其在水墨语言、艺术理念等方面的卓越创新，为中国水墨人物画的现代发展做出了重要贡献。

毕建勋在绘画创作中，把闲情逸致的中国"书画"、"字画"传统提升到与中国伟大的诗文传统相比肩的地位，具有一种博大的史诗风格。雄浑、博大、坚实、高密度、耐看、神爱、沉厚、悲愤，是毕建勋主要追求的美学范畴，他的画"大、硬、浑、坚、久"，并以"雄浑"为主要特征。"雄浑"是司空图《二十四诗品》中的第一品，老子《道德经》中曰："有物浑成，先天地生，寂兮寥兮，独立而不

改，周行而不殆，可以为天下母。吾不知其名，字之曰道，强名之曰大。"画面黑重，刻画深入，结构复杂，浑然一体，毕建勋的画风受伦勃朗的影响很大，无边的黑色中有无边的爱，深厚而博大，也受黄宾虹、李可染黑色的影响。毕建勋觉得，他下一步的画风追求关键还不在于厚重，而在于黑中的"虚"。会画虚，才能浑，才是高手。伦勃朗就是一个返虚入浑的例子：中世纪中任何一位二流画手都比伦勃朗最细的部分画得细、画得实，但没人比伦勃朗画得虚。他的厚重笔触及用色和薄透颜色染过无数遍之后形成的虚，恰如水墨中的干笔塑造和晕染所形成的干湿对比，所以，毕建勋认为："我还应在虚上下大力气。"他下一步的课题还有松紧问题，他在追求传统画论中所讲的"紧后松"。他认为，松和紧是相对的范畴，是一个过程的两个阶段，中国画写意的问题不在于紧，而在于紧不起来。严谨有严谨的好处，一开始就松，可能就永远紧不起来了。八大的松，内在里是非常严谨的。《画论》讲："用意要恭，用笔要松，以恭写松，以松应恭"，"紧后松"才会纵横有度，才会有内容。毕建勋追求严谨，有画理的价值，对于曾经的严谨，他下一步确立的目标是逐渐放松，这在他的许多画中已有体现。

毕建勋的画以西方人的视角与观点，具有如下特征：第一，这种中国画跟他们印象中的中国画不一样；第二，这种中国画他们能看得懂。第三，这种中国画跟西方古典艺术是相通的。第四，这种画西方也没有。第五，这种中国画中国传统也没有。

最后，让我们以对毕建勋的作品《打人》的分析来结束他的学术定位研究。《打人》是毕建勋耗时近三年完成的巨幅作品，长近8米，高近4米。著名作家莫言对《打人》的评论是："对我有意义的是这幅巨作所产生的力量。画家问过我的感受，我说：震撼！又问，还是震撼。这震撼当然与画作的尺幅有关，但不是重要的，最重要的是这幅画作表现出被我们认为是司空见惯了的场景，实际上成了一幅巨大的镜子。这镜子照出的是人心，是我们已经麻木的灵魂。"以下文字摘录于毕建勋《打人》创作谈。

（1）为什么画《打人》

他是谁？我不知道，一个无名者——人类中的一个人，我们是一个物种，是同类，我和那些打人者、围观者也是同类。他被打了，不要问丧钟为谁而鸣，总之，我们中的一个被打了，被我们。而在这一刻，

我知道，我的这个物种中，有的人正在被杀，有的民族正在遭受苦难，有的国家正处在水深火热中，人类千万年来早已司空见惯了同类相残。一个无名者在这个无名之城的无名之夜被另外的无名者们打了，还被另外的一些无名者们看了，这根本不算什么，因为我们的名字是人类，属于动物界、脊索动物门（脊索动物亚门）、哺乳纲、灵长目、人科、人属、人种，一群在进化中丢失尾巴的生物。

我不能制止那些打人者，我也不能帮他打人，我不是大侠，我没这能力。但那一刻，我决定，为这个无名者画一张大画，来纪念我们人类中千万年来不断被打的人、被杀的人、被打的民族和被打的国家，来纪念我们人类中千万年来不仅肉身饱受同类伤害，而且精神上同样饱受伤害的人、阶层、民族和国家。

（2）《打人》的创作思想

在创作的过程中，我逐渐认识到，这种仇恨的情感、这种互相伤害的行为、这种借强势力量打压他人生命意志的人类行为、这种局外人津津乐道的围观，无关阶级、民族、正义、邪恶，它就是人本身的问题，是人性的问题。所以，我在草图的边上写上了这样的一句话，是让我泪流满面的一句话："你们真的可以说：再也不会这样了。并且心口如一。"这句话来自于《与神合一》，原话是这样写的："你们中的一些长辈和智者，往往会劝诫你们要树立纪念碑，要去建立一些特别的日子及特别的仪式，以纪念你们的过去——你们的战争、你们的大屠杀以及你们所有的耻辱。"为什么要纪念这些呢？你们可能会这样问："为什么要一直缅怀过去呢？"而那些长者会说："不然我们会忘记了。他们的忠告比你们所知的还要明智，因为当在记忆中创造出一个脉络场，就可以让你们在现在这一刻不需要再这样做。你们真的可以说："再也不会这样了。并且心口如一。"而在宣告这一点时，你们就是利用你们耻辱（disgrace）的一刻去创造了恩宠（grace）的一刻。

你们族类能做这样的一个宣告吗？当他的每个思想、言语和行为都反映出神的肖像的时候，你们能做出这样的荣耀吗？

（3）《打人》的主题

这是一个人性的主题，关于人性之恶的主题。我是在画恶，又要满怀悲悯地画，分寸很重要。我将事件放在宇宙的背景下：人类千万年来打得不休，不管是精神上的伤害还是肉体上的伤害，一直都在打。最

聪明的头脑都在研究怎么杀人，大国们用最多预算的钱来研究杀人的武器。如果各国都取消军队，我们人类现有的生产力水平已经足够了，不用再发展了，已经是和谐社会了。所以，我力图用绘画揭示出：我们人类在进化方向和目的上的问题——大规模同类相残的只有人类。

（4）《打人》作品意义层次

画面涉及到三个基本议题，一个是打与被打，一个是围观，还有一个就是强权或暴力达到目的的人类行为。画面的几个层次分别关联，层层递进：第一个层次是社会现象，打人、围观，特别是围观，是中国人特有的习惯。这种事例报纸上非常多，像民工讨债，从楼上往下跳，甚至有人搬板凳过来坐着看，他人不再是地狱，他人的地狱就是我们的风景线。记得我原来和一哥们在王府井恶作剧，两人共同往天上看，煞有介事地指点，引得好多路人也向上看，后来我们走了，还不断有人向上看，其实天上什么也没有。第二个层次是批判现实主义的层面，是站在一个知识分子的独立立场上，对于这种社会现实、这种国民性的批判。第三个层次是关于人和人性的问题。打人者、被打者、围观者，甚至是未来任何一个看画的人，都是对人性的一种拷问。第四个层次是一个寓意系统。揭示人在宇宙中的真相和本质。人在宇宙中是多么孤独的一群！想在浩瀚的星际中找到一个类地球生命都非常困难，自己却千万年来撕打不休。我把画面事件放在了宇宙的背景下，幕布徐徐展开，同样内容的戏剧在不间歇地上演，人群的后面是荒凉的星球，星球上面有许多陨石撞击星球的陨石坑。陨石坑的语言因素逐渐在人的衣纹上转换，人的身上也有坑，拳头打在人身上，每个人身上都是坑状衣纹，每个人都是伤痕累累，这种图式实际上和陨石撞击星球的图式有一种内在的隐喻关系，我想把画面画成人类耻辱的纪念碑，知耻近乎勇。第五个层次是爱。没别的，就是对人的那种与生俱来的不可救药的爱，那种在一次又一次还一次再一次受伤之后仍然坚韧无比的爱。爱是大悲悯。什么是大悲悯？莫言说："小悲悯只同情好人，大悲悯不但同情好人，而且也同情恶人。"因为好人、恶人皆是世间之受苦众生。

（5）《打人》的另一个例子

南非的一个摄影家叫凯文·卡特，他在1994年拍的一幅照片叫《饥饿的苏丹》，拍了一个黑人小女孩，她骨瘦如柴，饿得马上就要倒地毙命了，后面有

一只巨大的秃鹫在那儿等着她死，死掉之后马上就会扑上来，因为秃鹫是食腐动物。这个摄影家在这个地方注意到了秃鹫在等小孩的死，他就潜伏在旁边的丛林中，用镜头对着等了20分钟，他想等小孩倒下、秃鹫扑过来的那个刹那。在这个过程中，他拍了这张等候的照片。他想等最后那个场景，结果被别人干扰了，后来来人把那只秃鹫吓跑了，他没有等到最后这个镜头，但是已经够残酷了。这幅照片在1994年获得了普利策奖，但随后又引起了一场巨大的争论，凯文·卡特一个月以后在南非约翰内斯堡自杀了。

（6）《打人》为什么画得如此大

我把画画得这么大是有所考虑的。其实比这个恶的事多不多？多得多。古代的坑杀、德国纳粹的集中营、南京大屠杀，比这个恶的事还要多得多。杀人的事每天都在发生，对比之下这是一件小事，街头的一次打架。可是，我为什么将一件小事画得这么大呢？有一次，我女儿拿着一张图片，说太可怕了。我一看，是头皮长出头发的显微照片，当把一头秀发放得非常大的时候，没想到咱们人类的头皮那么丑陋，头发尖锐地顶开一层层头皮，大树般地向上生长，倒像一幅外星风光。我突然觉得，当小事物放大之后，那种震撼程度比大事件画出来还要让人震撼。画战争主题的历史画在美术史上非常之多，文学作品也很多，大部分是对战争的审美表现。绘画中以战争为主题的作品都是让人觉得胜利者都那么彪悍英俊，他们的身体那么的孔武有力，把一种本质上是杀人的行为表现得如此地可歌可泣，使人们忘记了恶行，对杀人麻木不仁。在我把这种打人的小事放大到这种程度之前，我没有想到人类行为原来有如此之恶。当我开始起大稿时，这种司空见惯的恶行开始变得越来越触目惊心，我想起了刘备在临终前嘱咐即将继任的儿子阿斗的那句话："勿以善小而不为，勿以恶小而为之。"

（7）诗剧《打人》的诞生

伴随着画作《打人》的诞生，一部同名的长篇诗剧也诞生了。莫言这样评论这部诗剧："似乎仅仅用画笔还不足以将心中的话表现出来，毕教授与他的学生盛华厚，又合作了与《打人》这幅画密切关联的诗剧《打人》。我认真地读了这诗剧，深受感动。尤其是尾声部分，几乎是泣血锥心，像一个传教者，为了把爱灌输到荒凉的人心而顿足悲号。看到这里，我似乎懂了，毕教授画《打人》，不仅仅是要用这种巨幅画面警醒世人，而是要唤醒人心中沉睡的爱，对他人

的爱、对自己的爱，也是对人类的爱，爱是《打人》的唯一主题。"

诗剧的尾声约有2000多字，毕建勋在一个小时中几乎是含着泪水不间断地写成的，让我们摘录数段来结束枯燥的学理论述：

我挚爱的人/我挚爱的人们/是爱/没别的/再不会有别的/最后剩下的只有这些/这些是最好的 这些是最纯的/没有再比这更好的

没有欲求/没有荷尔蒙/没有色情/就是对你的那种与生俱来的爱/就是对你们的那种不可救药的爱/就是一提起你的名字就话语欲咽的爱/就是一想起你的面容就热泪盈眶的爱/就是一想起你的味道就泪流满面的爱/就是一回忆起那场景就无比忧伤的爱/就是一怀念起往事就万种柔情的爱/就是那种在一次又一次还一次再一次受伤之后仍然坚韧无比的爱/刻骨铭心的爱

我挚爱的人/我挚爱的人们/你们曾经让我充满伤痛/你们曾经让我在绝望中痛不欲生/失望时是深刻的/可爱是顽强的/有爱的物种是顽强的物种/有爱的人类注定获救/我挚爱的人/我挚爱的人们/你们知道吗/那爱就是你我得以获得生命的宇宙之能量/那爱就是你我得以延续的生命的宇宙之能量

我挚爱的人/我挚爱的人们/我是在用一切方式/用我所会而且你能懂的方式/用诗歌 用音乐 用绘画/用语言 用手势 用眼睛/表达我对你们 对同类的刻骨之爱/尽管人类的语言至今还没有和心灵合二为一/尽管人类的情感至今还没有和生命合二为一/但我们的灵魂总能表达 哪怕只有一部分/但我们的思想总能表达 哪怕要穿透沉重的物质之墙

人类绘画的火种总有一天会复燃。毕建勋用水墨在如此单薄的宣纸上描绘着雄浑厚重的画面，用笔墨刻画着人类的面容，用造型重塑族群的灵魂，将是现实里不能承受之轻，也是时光中不能承受之重。在不远的将来，毕建勋使这纷繁的因素整合为一体，合一切而为一，他的世界就圆满了。

毕建勋绘画艺术进化研究
——逐日者的宿命

人被放逐到这个大半是水的星球上，其使命就是寻找，只不过多数人放弃了这种使命。"我是谁？从哪里来？要成为谁？"这是一个自觉艺术家永远祈求的神示。毕建勋在大学时曾画过一套组画，题目为《太阳花》，大意表现的是寻找远方"太阳花"的心路历程。作品运用象征的手法，并配有作者自己创作的一首同名长诗，诗中使用了"夸父逐日"的神话原型："夸父与日逐走，入日；渴，欲得饮，饮于河、渭；河、渭不足，北饮大泽。未至，道渴而死。弃其杖，化为邓林。"人类历史上有人"道渴而死"，有人"朝闻道夕可死矣"，这似乎已是宿命。

1. 学习时期

毕建勋出生于辽宁省建平县县城叶柏寿。"叶柏寿"是由蒙古语音译而来的，意思是"大房子"，这里曾是蒙古乌梁海家族居住的地方。叶柏寿是一个依山傍水的山区小镇，南北两侧是绵延起伏、略显荒凉的山脉，山脉之间，牛河从县城之中蜿蜒流淌而过。北山的最高山峰是穆桂英山，传说是杨门女将陈兵列阵之处；西面紧邻被称为世界性发现的牛河梁"红山文化"，那曾经是毕建勋和幼年伙伴们时常光顾的地方，在那一带，他们爬山、祭扫烈士墓、学农，后来学画时也在那里画色彩写生。牛河梁红山文化遗址因牛河源出山梁东麓而得名，在连绵起伏的山冈上，分布着祭坛、女神庙和积石冢群，并组成了一个规模宏大的宗教祭祀中心。这些积石冢位于山冈之巅又层层选起，坐落在主梁顶上的女神庙供奉着围绕主神的女神群像，一般为真人原大，位于主室中心的大鼻大耳雕像则为真人的3倍，这些塑像让少年的毕建勋看到了5000年前用黄土塑造的民族祖先的形象，对毕建勋后来形成的不局限在文人画之中的大传统观有相当大的影响。实际上，牛河梁遗址是毕建勋的父亲做馆长时的文化馆下属的一个文化站站长在山上踢石头踢出来的，这是那个文化站站长亲口对毕建勋说的，而毕建勋从小就和这些有点文化的站长们厮混在一起。牛河梁遗址不仅是中华民族的史前圣地，也是上古时代

的世界文明中心之一，它为中华五千年文明起源、上古时期黄帝等代表人物在北方活动以及宗教史、建筑史、美术史的研究提供了丰富的实物资料。牛河梁是中华民族五千年"古文化、古国、古城"之所在，它的出现将中华文明史提前了一千多年，被称为"中华文明史新曙光"。县境内还存有战国时期的燕长城、金代古塔、辽代古城，充满了北方游牧文化的深邃魅力。

毕建勋登记的出生年月为1962年2月22日，可能当时的登记有误，其实际出生年月为2月21日，即农历壬寅年正月十七日。兄弟三人，毕建勋排行为长。其父毕华擅国画，师范毕业后支援辽宁西部山区，满族人，后来曾毕业于鲁迅美术学院中国画干部进修班和研究班。母亲郭凤瑛为本地人。毕建勋出生于父母在叶柏寿租来的一间破旧漏风的小屋里，时值正月，因寒冷以至于手不能伸直，祖母恐其有先天问题。其父买一整马车煤，20天烧完后，毕建勋的手遂能伸直。稍大后，毕建勋手肤白皙，柔若无骨，还能用其画画，母亲常常称奇。出生时，祖父为其起名毕中昌，意为中华昌盛，没有起"军""东""国"等当时的流行用词。幼年时，主要由祖父母看护，祖父毕玉柱为解放前老国高校长，传统文化功底深厚，毕中昌2岁随祖父认字，3岁时认字之多已颇让长辈自豪。由于家庭拮据，幼年时有照片一帧，极瘦，与张乐平"三毛"神似。4岁时受父亲启蒙开始学画，以临摹为主，尤喜爱人物画。文化大革命开始时，毕中昌正在上幼儿园，由于"文革"武斗严重，父母常无法接其回家，常留住在幼儿园。

"文革"武斗剧烈时，毕中昌回祖父母老家北镇徐屯与其弟弟团聚避乱，其父母每月寄20元钱供祖父母及兄弟俩生活。兄弟俩打鸟、捉鱼、拣花生、挖地瓜，背诵老三篇、毛主席诗词、画画，弟弟小的时候画画的天分高过毕建勋，这是鲁美老师许勇的评断。记得母亲来村里看望数日，走时恋恋不舍，泪流不止；还记得节日里民兵到家里例行搜查莫须有之"变

天账"，朗读最高指示。1969年，毕中昌回叶柏寿镇入建平县第二小学后，改名毕建勋。入学时测验，毕建勋因认字之多，老师劝其直接入二年级，但母亲因弟弟小需要照应，兄弟二人入同一年级同一班，老师为区别方便，对他们以"老大"、"老二"称呼，此称呼一直延续到毕建勋初中毕业考入鲁美附中为止。少年时，毕建勋加入红小兵，为小学校美术小组成员，后为小学校美术小组组长，画黑板报、漫画、宣传画，临摹连环画、工农兵头像选，画速写。其父亲说有一技之长"上山下乡"会有用处。10岁时，毕建勋已经有国画作品参加县级展览，以反映阶级斗争及学习毛泽东思想为主题，其画艺在地、县小有名气。1975年，13岁的毕建勋得识鲁美许勇老师，被带往朝阳农学院体验生活，画速写，接触学院艺术，许勇老师带的那一班工农兵学员还有赵奇等。后来，毕建勋画了大量速写，曾报考了恢复高考后的沈阳鲁迅美术学院首次招生，未果。1978年，16岁的毕建勋参加了沈阳鲁迅美术学院附中在"文革"后恢复的首届招生考试。在考试前听说要考石膏素描，无奈根本没有见过石膏像，毕建勋只好对照毛主席瓷像写生，竟然几乎以最差的成绩考上沈阳鲁迅美术学院附中。考上附中后，班主任说若不是因为其速写好，预料其未来可能会有发展就不准备招收了。听此言，毕建勋大感羞愧，从此，在一段时期里他形成了两个习惯：一是见着石膏像就多看两眼；二是几乎不画速写。刻苦学习及至附中的第二年，毕建勋的专业课包括素描、色彩等，成绩已跃至前列。鲁美附中的专业课程丰富，有素描、油画、国画、速写、默写、线描、水彩、水粉、雕塑、图案、连环画、插图、书法、创作等，毕建勋尤爱创作课。1981年，19岁的毕建勋附中毕业，同年因中央美院油画系不招生，报考了浙江美院油画系。得到准考证后，毕建勋被张望院长谈话"收缴"，谈话大意为一定要上鲁迅美术学院，鲁美所有的系任选，但是不要报考外院。同年9月，毕建勋以全院总分第一的成绩考入鲁迅美术学院中国画系，其毕业创作《人与自然》参加了鲁迅美术学院附中毕业展，其素描《老人》发表于鲁美校刊《美苑》，这是毕建勋第一次在专业刊物上发表作品。

2．"现代派"时期

1982年，在鲁美本科二年级的学习期间，毕建勋开始对现代派艺术产生兴趣。当时正值粉碎"四人帮"后中国改革开放的初期，作为20岁的学生，他第一次看到了西方现代艺术的样式，这与中国"文革"时期的美术相比，显得十分新鲜。从后印象派开始一

直到抽象主义绘画，毕建勋心中充满了对未知事物的探索欲望。但是，当时图像资料是匮乏的，有限的文字翻译资料也错误百出，人们的艺术判断力也是非常有限的，毕竟这是"文革"后国人第一次接触西方现代艺术。当时，不但对现代艺术争论很大，就是在色彩上借鉴印象派的探索也是非常"前卫"的艺术，在国内并没有取得合法性。也正因为如此，这样的冒险才对于一群热血青年具有如此的吸引力，他们之间形成了松散的盟友，交流非正式渠道的现代艺术信息，从事现代艺术的绘画实验，甚至尝试水墨画的现代形式。1983年，毕建勋和几个同学筹备与第六届全国美展同时举办的一个民间的现代艺术展，计划在沈阳太原街展出，以取得艺术上的"抗衡"效果。不料在准备期间，一个挚友溺水身亡，展览也因此夭折。

除了许多不太成熟的抽象主义艺术探索之外，有一套布面丙烯组画是这期间比较成型的代表作品，题目叫做《拓荒者之歌》。该组画共有六幅：《铁》、《路》、《宝藏》、《火》、《在荒野中诞生》、《拓荒者之子》，是去大庆体验生活回来后的创作。现在看来，这套组画除了形式上新颖一些之外，完全是歌颂中国石油工人的健康艺术创作，但在当时却显得大逆不道。鲁迅美术学院为此套组画召开了"批判会"，批判其现代主义艺术创作。有的老先生非常激动，认为是"大是大非的时候了，真正的共产党员应当站出来，捍卫无产阶级艺术"；也有先生认为对学生的艺术探索应该给予保护与引导。但令人出乎意料的是：《拓荒者之歌》组画之中的三幅被改成漆画入选了第六届全国美术作品展览，当时的省级评委大部分都是鲁美的老师，这说明老师们对学生的艺术探索还是爱护的。

1985年，23岁的毕建勋毕业于鲁迅美术学院中国画系，获文学学士学位。在毕业创作上，他展出了抽象水墨创作组画《石灵》（10幅），该创作取材于中国古典名著《西游记》，题目分别为《天生石灵》、《无常之虑》、《东洋大海》、《灵台山》、《深山得道》、《山中的大圣》、《七仙女》、《二郎神》、《八卦炉》、《五行山》，表现的是孙悟空从诞生一直到被如来佛压在五行山脚下的悲惨故事。在这一系列创作中，毕建勋自比孙悟空，将自己的命运和孙悟空的命运毗连起来，反映了他当时怀才不遇的苦闷心情。孙悟空的形象在相当的一段时间里似乎是毕建勋的精神象征，20世纪90年代初，毕建勋又创作了以孙悟空为画材的组画《唐僧师徒》八幅：题目分别是《两界山》（第十四回）、《流沙河》（第

二十二回）、《五庄观》（第二十五回）、《白虎岭》（第二十七回）、《盘丝洞》（第七十二回）、《隐雾山》（第八十五回）、《连环洞》（第八十六回）、《化龙池》（第一百回），不过，这次创作已经不是抽象风格，而是地道的工笔人物画。在这次展览中，为了不被校方误解，毕建勋同时展出了地道的传统中国画创作《老子》，还展出了写实风格的创作《白岛》，似乎是向人们表白：我不但能够搞现代，也能够搞传统，还能够搞写实。不过，这种努力是徒劳的，毕建勋留校的痴情梦想还是破灭了。这个时期，毕建勋开始表现出理论的才华。大学本科期间，他就初步地构建了自己的理论体系，形成了数万字成系统的理论文章，同时还写了两万多字的理论文章《论纯粹绘画的远缘优势问题》，投《文艺研究》，未果，这些文章暂用题目《八月绘画笔记》，鲁美的孙世昌、赵大均等老师看过后，曾给予许多鼓励。毕建勋表达自己观点的理论文章《也谈创作问题》先是以手稿形式流传，后发表于《美苑》（1985年第1期），该文章观点犀利，老师王义胜为保护学生，提出共同署名，因而免去了毕建勋再被"批判"的麻烦。这段时期的创作虽然不成熟，但是毕建勋能够将西方现代的艺术观念中国化，使用西方现代手法发掘表现中国固有的题材，体现了中国近百年来学术界以中国为本体结合西方方法论的治学模式，对其后来的艺术创作有着长期的意义，同时也使毕建勋对于时髦的事物具有了免疫力。

3．"古典主义"时期

毕业后，毕建勋开始认真地"反思"自己的艺术观与创作取向，逐渐对西方现代艺术采取了批判的立场和独立思考。这种思考伴随着对资料的阅读，对欧美博物馆的考察，对中国当代艺术现状、性质及目的的观察，一直持续了许多年。随着年代的推移，毕建勋对以美国为主导的当代艺术的认识逐渐加深，观点也越来越明确。在本科毕业后的那段时间里，毕建勋的研究兴趣逐渐转向了西方古典主义，这其中的原因有两点：其一是古典主义中的唯美与经典品质对于这个年龄的毕建勋富有吸引力；其二是研究现代艺术必然要寻找其文化根源，是现代艺术把毕建勋引入了西方古典艺术。1986年，毕建勋借鉴欧洲古典主义的方法和风格，用中国工笔画的技法，在一种当时被称为"的确良"的化纤布上，创作了一幅表现在战争时期的妻子送丈夫去参军抗敌主题的作品，题目叫做《黎明》。在这幅作品中，毕建勋描绘了这样的景象：黎明前，参军的丈夫和孩子还在熟睡，行装已经打好，

参军的光荣花在夜色里悄然绽放，年轻的妻子默默地等待黎明曙光的到来，分别的时刻越来越近，但对黎明的希望也越来越坚定。这幅作品颇有文艺复兴时期的圣像画的风格，画面叙事中充满了一种神圣的表情，中国工笔画的线造型与欧洲中世纪以来的宗教绘画的线造型不但没有产生排斥反应，反而能够在画面中表现出一种朦胧的光感与明暗的感觉，这在中国画里是一种拓展，因而获得了好评，入选了建军60周年全国美术作品展览。中国的古典主义画风真正盛行于20世纪90年代，并且，油画创作直接模仿与使用古典主义技法和中国画创作通过艰难的文化与技法转型后间接使用外来技法，其意义与难度是不一样的。毕建勋在20世纪80年代就做了这种尝试，其时代是超前的，其探索是有价值的。

随着作品《黎明》的初步成功，毕建勋对西方古典主义艺术进行了更深一步的研究，试图在西方古典主义与中国工笔画之间找到融合途径。他离开了现代主义画风，转入写实画风，连续创作出布面工笔《镜泊湖》、《残雪》、《两姐妹》、《弄箫少年》、《岁月》、《黄项链》等作品，同时创作出具有哲思性质的丙烯绘画《死鸟》、《岁月》、《子夜》、《失去双腿的勇士》、《牌卦》等作品。在这些作品中，其艺术上的哲理性、思想性之特征已经明显显露出来，尽管这种思想性的表达在这个时期还不是自觉的，毕建勋艺术上的用力点还在技术问题上，但毋庸置疑的是，具有深刻思想的高技术表达在人类绘画史上是一种罕见的品质。1996年，全国中国画教学会议召开，毕建勋学生时期的作品及作业幻灯片被鲁美作为教学反面例证在会上播放。中央美院姚有多先生见到这些作品，后来直接给毕建勋写了一封信，在信中，姚有多明确地肯定了毕建勋的艺术才华，鼓励他考中央美院的研究生。在信的结尾，姚有多写到："望继续努力，日后必有大成。" 接到信后，毕建勋很受鼓舞，开始在美国教师的口语班学习英语，准备考研。上课伊始，一个美国老太太老师说："English only"，毕建勋仅能听懂English，但是only却听不懂了。

毕建勋将这个时期的一些思考写成了创作笔记，其中，文章《新的彷徨》发表在《艺术广角》创刊号上。在报考中央美院研究生时，因其任职单位报考研究生的"土政策"，毕建勋不得不辞去公职。辞职后，街道大妈支持有志青年毕建勋，由街道办事处为其开具介绍信报名考试，几经周折，毕建勋终于考入中央美术学院中国画系，随姚有多先生读研究生。

4. 传统及基础理论研究时期

1989年秋天，毕建勋如愿考入中央美院，成为中央美院研究生，其同系同学有田黎明、吴晓丁二人，开始接触中央美院中国画系的两大传统：一个是2000年的中国画传统，包括院画传统、民间传统、文人画传统等；另一个是近现代中国画传统，以中西融合的写实画风为特征，以人物画为代表。这两种传统在中央美院中国画系交融互动，让毕建勋深感中央美院学术传统的深厚博大。在中央美院期间，毕建勋得姚有多先生严教，又深受"徐蒋体系"的熏陶，同时着力于研究中国画传统，先课堂写生、山水花鸟画临摹，然后主攻水墨人物。两年后，毕建勋毕业于中央美术学院中国画系，获文学硕士学位，其创作《从废墟上站起来》、《渤海湾抒情》、《都市》、《太极行拳》等13幅参加中央美术学院研究生毕业作品展，这些作品显露了毕建勋水墨人物画在写实风格上的初步追求。但是，这些宽泛的中国画研究与绘画实践，毕竟不能触及到水墨人物画的真正内核，这些内核也是现代水墨人物几代画家所致力解决却还未能解决的本质问题，这样的问题之所以成为问题，是因为人们根本不知道问题是什么，问题在哪里。

1991年研究生毕业后，毕建勋看到所在单位的节日——歌咏比赛场面很有感觉，想画一张"大合唱场面"的创作。素材搜集完了，为了画面的形式处理，毕建勋画了几张局部，但效果不理想。有人说，中国画是笔墨。可是，笔墨是什么呢？回答不上来，问老师们，也回答得似是而非。人们能够知道什么是好笔墨，什么笔墨不好，但是没有人能够回答笔墨是什么。毕建勋似乎明白了，现代中国画的问题在于：中国画的基本学科框架没有建立。中国画应该有自成体系的学科框架与基础理论，否则它所有的技法等应用理论就将是经验性的老生常谈。毕建勋从古代画论入手，开始了对中国画基础理论的研究，持续五年，期间几乎没有创作。在此期间，毕建勋密集地发表了中国画理论研究的阶段成果，如：《中国画画理辩证说》发表于《美术研究》（1992年第1期，12000字）；《意求〈画山水序〉》发表于《美术研究》（1994年第2期，8000字）；《意象观察与意象观察的方法》发表于《国画家》（1994年第5期，12000字）；《线》发表于《国画家》（1994年第6期，10000字）；《〈天心石〉空间解构尝试》发表于《国画家》（1993年第6期）；《定义中国画》发表于《美

术耕耘》（1995年第2期，5000字）；《笔墨原理》发表于《国画家》（1995年第4期，26000字）；《再谈"白话"笔墨》发表于《国画家》（1996年第2期，10000字）；《用笔》发表于《国画家》（1996年第4期）；《现代中国画的文化处境及发展策略》发表于《首届中国画学及中国画发展战略研讨会论文集》（10000字）；《中国画没有"意象造型"》发表于《美术》（1996年第4期）；《画家或厨师》发表于《中国书画报》（第36期）；《重返真实——创作札记》发表于《国画家》（1997年第3期）；《以人为本》发表于《学院艺术》（第10期，8000字）；《中国画造型训练与水墨画造型教学实验》发表于《美术研究》（1997年第2期，10000字）；《新文人画还是假文人画》发表于《美术观察》（1997年第1期）；《从郭怡 的近期创作看中国画的色彩问题》发表于《美术》（1997年第3期）；《自己的方位》发表于《国画家》（1997年第6期）；《笔渣墨屑》发表于《国画家》（1999年第1期）；《"魔方"——中国画划分的一种新方法》发表于《美术家通讯》（1999年第2期）；《蒋兆和的目光——中国画人物创作感言》发表于《中国文化报》（1999年9月1日）；《中国画色彩与墨色关系——中国画色彩理论现状》发表于《国画家》（1998年第6期，10000字）；《知我者不多，爱我者尤少——蒋兆和艺术散论》（2000年，后发表于水墨研究，20000字）；《中国画造形基本原理》（上、下）发表于《美术观察》（2002年第7期、第8期）；《论水墨人物画及其造型问题》发表于《美术》（2003年第9期）；《水墨人物画画种备忘录》发表于《国画家》（2002年第1期）；一直到2004年，毕建勋还发表了论文《传统笔墨性质、意义与中国现代笔墨理论框架的重建》（上、下《美术学报》4期，广州美术学院，30000字），该论文至今在中国画笔墨研究领域仍然保持着前沿性地位。在此期间，毕建勋初步完成了中国画观察方法研究，一般的造型问题与中国画的造型问题的比较研究，中国画造型原理研究，造型方法研究，水墨人物造型教学方式"水墨素描"的研究，笔墨原理研究，笔法、墨法研究，中国画空间方式研究，中国画意象色彩研究，并且建立了自成体系的中国画的基本原理与方法的学科框架，其中，许多研究都具有填补空白的意义。这些研究最终形成了一本名字叫做《万象之根——中国画基本原理与方法》的理论专著，1997年8月，《万象之根——中国画

基本原理与方法》一书由河北美术出版社出版。该书作为一个实践着的中国画艺术家写成的中国画基础理论研究专著，25万字，具有很强的思辨性和实证性，被中国画理论专家薛永年等先生评价为"一部突破性力作，很可能从一个方面影响21世纪中国画创作。"（见薛永年《喜读〈中国画基本原理与方法〉》，载《美术》1998年第1期；《理深思密、万象之根》，载《美术之友》第100期；《谈〈万象之根——中国画基本原理与方法〉》，载《中国书画报》，1998年2月16日）2002年，专著《万象之根——中国画基本原理与方法》荣获"2002年中国艺术研究院美术研究所颁发的学术（著作）提名奖"。据说，在全国1992~2002年的美术学著作里，一共评出了15部获该奖项著作，在这15部著作作者中，只有毕建勋一个人是画家身份。2008年，该专著又荣获了"中央美术学院艺术人文科学三十年，纪念改革开放三十年中央美术学院学术研究精品成果奖"。

毕建勋在研究基础理论的五年时间里，几乎没有动过手画画。1996年，毕建勋捡起原来未画完的一幅试验小稿《春之声》重新创作，迅速而顺利地将其画完。拿当时的试验小稿与后来完成的《春之声》创作相对比，居然有天壤之别，《春之声》要比当时花了吃奶的力气画成的小试验稿画得好得多。这五年之间的进步，如果说是什么起了作用的话，那一定是理论起了作用。毕建勋《春之声》这幅画的创作过程证明了理论的意义，尤其是证明了正确的研究方法及真正理论的意义：真正的理论的确对绘画创作有着奇妙的作用，而虚假的理论则相反。许多人怀疑理论的指导意义，那是因为许多人看到很多理论搞得不错的人画画，他们的理论连他们自己的实践都指导不了；也因为许多人看到很多画得不错的人，写篇文章是如此地词不达意，这似乎证明了理论不过一种摆设，但这却不是真的。

在研究传统画论并致力于重建现代中国画基础理论框架的期间，中国美术家协会中国画艺术委员会成立，毕建勋任学术秘书，后来兼任《国画家》主编。

5．写实水墨人物画创作时期

随着基础理论研究的逐渐收山，毕建勋从1995年开始重操画笔，这期间，作品《丁香》等获中国艺术研究院美术研究所颁发的中国画学术精诚奖，《西部旧梦》获'95中日现代水墨画交流展铜奖。此外，毕建勋还创作了《乡愁无限》、《人在路上》、《西部旧梦》、《祝您快乐》、《春之声》等作品。从1997年开始，毕建勋的创作开始进入爆发性的高产期，1997年创作了《开饭》、《魂别帅府园》、《魂兮归来》、《天下为公》、《中国队》等作品。其中，作品《开饭》获全国首届中国画人物画展览会铜奖，并被收入《中国现代美术全集》；作品《魂兮归来》获全国首届中国画邀请展中国画艺委会奖；作品《青藏》获'97香港回归中国书画大奖赛银奖；作品《奋勇拼搏》获第四届中国体育美术作品展银奖，同时获得了中国文学艺术界联合会颁发的"97中国画坛百杰"称号。1998年，毕建勋创作了《英俊的曼日玛青年》、《大情侣》、《哪里、哪里》、《生命的能量》等作品，获得中国首届国画家学术邀请展国画家奖；作品《雪域》获中国美术家协会颁发的'98中国艺术博览会优秀奖。

1999年，毕建勋创作了《仁者爱人——为孔子造像》、《知我者不多，爱我者尤少——蒋兆和肖像》、《老人像》、《无产者》、《谁将一石春前酒，漫洒孤山雪后坟——为石涛上人造像》、《仲哥》、《改革之年》、《藏女》、《寂日》、《南国之梦》等作品。其中，《改革之年》入选全国第九届美术作品展览，获优秀奖，同时获北京市建国50周年美术作品展览银奖，获北京市庆祝中华人民共和国成立50周年文艺作品征集评奖活动佳作奖。

毕建勋的人物画创作在2000年达到了高潮。为了纪念这千年一遇的世纪之交，毕建勋策划并和李毅峰共同主持了"跨入二十一世纪：中国画十日谈"栏目，发表于《国画家》（2000年第1期），同时创作了纪念性作品《世纪之光》。

2000年3~11月，毕建勋开始为清华大学80周年校庆绘制大型人物群像《以身许国图》。事情源于1999年夏，清华大学为庆祝建校90周年，组织全国书画名家以清华著名人物和景观为题材创作中国画作品。最后，毕建勋承接了"两弹一星"元勋中与清华有关的14位科学家的创作，这些科学家的图像资料不多，许多人的照片仅仅是工作证上的一寸照片，同时，这些科学家题材的画面感也不是很强。为了完成这些创作，毕建勋开始亲自搜集资料。据他的创作谈上记载："我一个人一个人地走访，感动一点一点地降临。这些两弹元勋，他们每个人的生命之中都有着许多鲜为人知却感人至深的故事。他们每一个人对国家的贡献，都无法用金钱来计算和衡量。他们都是忘

我的人，他们的个人命运与整个中华民族在本世纪重新崛起的历程息息相关。我觉得，在中国近现代历史上，正是有了这样的一代又一代的优秀知识分子：他们忧国忧民，他们关怀民族的兴衰，无论从引进马克思主义还是科学救国，他们为整个民族输送着巨大的智慧和思想，如此才使得我们整个民族重新踏上复兴之路。而他们自己，把个人的生命和热情全部贡献于整体，却对他们个人的境遇无怨无悔，不计回报，甚至甘愿隐姓埋名……就如同山水画家发现了人迹罕至的壮美山川一样，我发现了一群人、一类罕见的中国人、一种珍贵的中国知识阶层的精华。他们外表平凡，形象朴素，混迹于人群之中让你难于发现，放到画面上也一点都不令人惊心动魄。然而他们的内心世界和人格精神却是感人至深。在庸俗不堪的人山人海中穿行，他们像明珠一样一下子将我照彻，使我的心情像沼泽里的气泡一样，逸入一阵清风之中……我不仅仅是在为这14位元勋画像，更是在搞一张大容量的肖像画创作。这就要求我在具体的人物中寻求带有普遍意义的主题，将无形的感动落实到有形的人物之中。"后来，毕建勋在查阅资料的过程中看到了王淦昌先生的一段往事：当年，王淦昌先生从国外回来时准备从事原子弹研制工作，组织上找他谈话，说因为工作需要，要他将来隐姓埋名，这就意味着世界物理学界一颗冉冉升起的新星将从此销声匿迹。王淦昌思考片刻，说："我愿以身许国。"当毕建勋读到"以身许国"这四个字时，不但这些科学家的民族情怀和整个画面的爱国主义的主题都升华成了这四个字，而且就连作者内心深处多年来的"恋国情结"也一下子凝结于其中了。毕建勋决定将14位科学家组合为一个画面，形成群像式的水墨人物画巨作。该作品完成后长14米，高2.20米，取题为《以身许国图》，并由清华大学收藏。作品公开展出后，产生了强烈的社会反响，有一些老知识分子看到作品后甚至流下了眼泪，因为这是第一次用如此大的篇幅正面表现中国知识分子形象的作品。2001年1月12日，"大型中国水墨人物画《以身许国图》学术研讨会"由《美术》杂志和清华大学同方文化发展有限公司联袂在清华大学举办。研讨会内容以"《敲响新世纪的洪钟》——大型《以身许国图》学术研讨会"为题，大篇幅发表于《美术》杂志（2001年第3期）。《以身许国图》同时发表于《民主与科学》、《美术家通讯》、《文艺报》、《中国青年报》、《文汇报》、《南京日报》，香港

《东方日报》刊发新华社传真《以身许国图》。2001年5月，杨振宁博士专程赴同方大厦观看《以身许国图》，并会见作者。同年7月，《美术》第7期发表了王仲的长篇评论文章《重振人类真善美统一的伟大审美理想》。同年8月，《以身许国图画集》由辽宁美术出版社出版，这是建国后第一次为一件作品出版的画集。《美术》杂志、同方文化公司及辽宁美术出版社共同召开了《以身许国图》大型画集首发式及仿真卷轴画捐赠仪式，同时举办了研讨会。《中国青年报》、《文汇报》、《文艺报》、《南京日报》、《北京晚报》、《民主与科学》等报刊杂志，新华社以及北京、上海、香港、台湾、泰国等地区新闻媒体相继对《以身许国图》进行了报道。《美术》刊发文章《杨振宁博士关注〈以身许国图〉》。作品还发表于《国画家》、《中华新闻报》、《工人日报》、《当代美术》等报刊杂志。《北京纪事》第1期刊发专访《理想主义的现实意义——毕建勋绘制〈以身许国图〉纪实》，作品被收入《中国现代人物画全集》、《中国当代画家图典·人物卷》等重要画集。创作谈《为什么画、画什么和怎么画》发表于《美术》、《振龙美术》等刊物。

《以身许国图》的出现无疑是毕建勋艺术上取得成功的标志。著名理论家、《美术》杂志主编王仲认为："20世纪中国画坛就有四幅为世人瞩目的巨构。第一幅是1943年蒋兆和画的《流民图》，第二幅是1990年赵奇画的《生民》，第三幅是1998年李伯安画的《走出巴颜喀拉》，第四幅就是2000年毕建勋画的这幅《以身许国图》。……上面所说的四幅中国画，它们各有自己的思想容量、艺术成就和历史地位，但都可以说是20世纪世人们公认的世纪性大画，任何最简约的20世纪中国美术史，都不可能回避和绕过它们，忽略了谁，也不能忽略它们。这恐怕就是经典性巨作所独有的征服历史的力量。"在作品研讨会上，众多专家如刘文西、杨力舟、刘曦林等也都纷纷阐述了肯定的意见。

当时的国务院总理朱镕基也观看了《以身许国图》，他与杨振宁先生的意见是一致的：应当再创作一幅表现"两弹一星"全部23位科学家的同名群像。所以，第二年毕建勋又开始创作《以身许国图全图》，于2002年12月25日创作完成。中央电视台一套《新闻三十分》、《美术星空》，二套《收藏天地——红色经典》、《走进幕后》，三套《综艺快

报》，十套《讲述》，北京电视台《北京你早》等节目及中央人民广播电台、山东卫视《时代美术》等新闻媒体对其进行了访谈和报道其作品的创作情况。新华社、《北京晚报》、《信报》、《北京青年》、《北京纪事》、《人民日报》等多家报刊杂志对画家及创作做了简要或深入的追踪报道。《以身许国图全图》在艺术上更加成熟，画面没有像一般大画那种剑拔弩张，整个画面充盈着一股舒展的书卷气。还是在1997年的一次人物画的评选中，王仲与毕建勋相识，王仲对毕建勋说，要画大画，搞交响乐。这两张巨型作品的问世，展示了毕建勋画大画的特质、能力和分量，此后，在全国国画界画大画似乎成为了一种追求，不断地有各种大画出现。

在此期间，毕建勋的《英俊的曼日玛青年》获首届黄胄美术奖，创作了邓小平肖像《中国，一路平安》，作品《改革之年》入选百年中国画展，荣获由北京市宣传部、北京市人事局、北京市文学艺术界联合会共同颁发的"北京首届中青年德艺双馨奖"。同时，毕建勋任中国画艺术委员会副秘书长。获国画家奖——中国画创作奖（2004）、国画家奖——艺术研究奖（2004）。

毕建勋这一时期的创作是典型的现实主义创作。世纪之交，在中国人物画中，现实主义创作已经失去了主流的地位，坚持严肃创作的高手不多，现实主义画家在"现代后现代前卫"画家们面前无端地自卑，现代现实主义还没有从传统现实主义的脱胎换骨中再生，人物画正在面临着被大量的小品画、商业行活、远离现实的形式主义和唯美主义以及各种古人画、美人画、少数民族风情画所充斥的危险。毕建勋的创作在这样的时风下略显有些孤立，但是从大的文化环境看，"八五"新潮过后，人们重新反思现实主义的独特价值，文学领域出现了现实主义回潮现象。毕建勋认为："有些人物画家没有把人真正当人画，那么他应该去画山水、花鸟。没有什么比人和人的生活更为根本，人物画与之相比也不过是它的花边。我们所期望的人物画的全面复兴，必然是基于人这一基点之上。"人物画是历史的脉搏，当国家兴盛时，人物画也必然兴盛，现代中国的飞速发展正是中国人物画全面复兴的千载难逢的历史机遇，因此，毕建勋主张："我们首先要牢牢地站在现代中国画这一基点上，一手伸向过去的传统，一手伸向西方的优秀文化，坚持走有中国自己特色的艺术发展道路，最终搞出既不同

于中国的旧有传统，又不同于西方的中国自己的现代人物画来。现代中国人物画要深刻地进入现代生活，介入社会现实，贴近现代中国人的精神世界，关怀整个人群的生活状况，这样，人物画创作才不会仅仅是今天生活的装饰，而是现代生活的一根精神拐杖。我们要使人物画的技术进一步完善，超越为技术而技术的'做'的层次，同时要使人物画的精神含量进一步提高，超越为艺术而艺术的'专业'的层次，使内容与形式同步进展，使技术、艺术、学术三位一体，做到思想性与学术性统一、精神性与艺术性统一、现实性与探索性统一、民族性与多样性统一，而这四个统一的基点与终点就是人。"毕建勋在这个时期的创作表现出来的特点是：第一，作品具有大容量、大幅面，表现出了类似于文学里的长篇和音乐里的交响乐的特质；第二，非常深入的写实画风，表现出了高技术的刻画能力；第三，毕建勋的写实并不是单纯的写实，用他自己的定义就是"抽象写实主义"，这种写实是由抽象复合而成为具象，是抽象与具象的辩证统一，基于毕建勋的基础理论中关于中国画造型学的研究，毕建勋创造并实践了这种独特的造型方法；第四，毕建勋的创作不但体现了学院性的正统风格，同时也体现了浓厚的关注现实、以人为本的社会性，这同时也是中央美院悠久的现实主义学术传统；第五，毕建勋的创作再一次体现了中西结合学脉的生命力。

面对成功，毕建勋的头脑是清醒的。他知道目前的现实主义创作并非尽善尽美，经过不断的理论思考后，他找出了现实主义下一步的发展方向："个人化叙事"和"知识分子化"，使"现代现实主义"从"传统现实主义"中脱胎换骨再生。他连续发表了现实主义创作的理论文章，如：《面对现实》、《论现实主义创作问题》、《前瞻当代历史画创作》、《现实主义者在中国》、《向蒋兆和致敬》、《以人为本》、《怎能画好画》、《知我者不多，爱我者尤少，蒋兆和艺术散论》、《重返真实》等。尤其在长文《现实主义的现实处境与发展》中，毕建勋系统地提出了现实主义的问题与解决方式。他在文章里认为：现实主义发展有两大关系障碍，第一个关系障碍是现实主义与意识形态的关系问题。现实主义常常被指责为是"意识形态的工具"，是"国家"或"官方"的艺术样式，因而，现实主义美术在所谓的"精英"学术圈的心目中往往是"左"或"革命"的替代词。必须指出：现实主义的再发展确实需要调整与意

识形态的关系，但是，其内容却不完全是被恶意指责的。现实主义发展的第二个关系障碍是所谓精英"学术圈"的冷漠。相对比第一个关系障碍来讲，尽管对于既存意识形态的批判带有某种学术禁忌，但稍微有些勇气，倒也不难论述，而"学术圈"对于现实主义创作与研究莫名其妙的冷淡，却让人感到扑朔迷离。一方面，由于推测中的国家体制和主流意识形态对现实主义的支持，"学术圈"便错误地以为现实主义是国家意识形态的御用工具；而在另一方面，由于现实主义作品能够被大多数人顺利地观赏与解读，没有阅读障碍，其表现的内容也多为平民的生活景象，因而容易在平民阶层引起共鸣，为广大群众所喜闻乐见，这也使得唯西是崇的"学术圈"不屑现实主义，认为现实主义不是"纯艺术"，是大众化的庸俗文化。因为在所谓的学院或"学术圈"子里，"政治性"、"意识形态性"、"通俗性"、"大众性"都是非艺术的代名词，至少不是纯粹艺术或精英艺术。毕建勋尖锐地认为："所谓的学术圈，不过是占有并利用国家体制资源，但又同时把现实主义看作为国家体制的工具来抵御的专家圈子，他们脸上挂着一丝居高临下的不屑，并不约而同地对现实主义创作保持缄默，这场景真是意味深长。"毕建勋接着指出现实主义发展的三个突破口：其一是找到真正使现实主义精神生生不息的动力源，这个动力源就是人和现实生活的联动关系，它包含有两个要素，一个是人，一个是现实生活。其二是现实主义的发展要大力强调思想性。现实主义作品区别于一般的写实主义和自然主义作品之处，也在于作品之中表现出来的高于现实生活的思想性，包括强烈的人文精神与文化批判意识。真正的现实主义创作是一种严肃创作，表现对现实与社会的深度人文关怀，表现对生命与生活的坚强热爱，表现对底层民众的深刻同情，表现对人类苦难与光明的诗意感叹。现实主义是人类正常高级理性的产物，它不是疯子与破坏者的艺术，它是人文精神与科学理性的统一，是形式审美与思想性的内美的统一，也就是通常所说的思想性与艺术性的统一。其三是发展有中国民族特色的现实主义水墨人物画，在现实主义水墨人物画上寻求生长点。发展现实主义水墨人物画还有其独特的学理意义，许多对现实主义的指责都基于"艺术不是客观现实的反映，而是主观精神的表现"这一理论出发点，这种指责典型地反映着艺术中长期以来的主体与客体的深刻对立，在绝大多数情形下，这种非

此即彼的二元对立显得势如水火。然而，如果我们能够认真地继承中国哲学中的"天人合一"的理念，为现实主义水墨人物画植入"物我同一"、"主客观对立统一"等学理内核，则很有希望开创出一种在方法论上独具民族特色的新现实主义画风，以此消弥艺术中主体与客体那种不可调合的分裂与对立，并将二者圆融地统一于两极整体互动之中，这对于现实主义乃至整个艺术的发展可能都是一件有意义的事情。

为了印证自己所提出的理论，毕建勋创作了《面对面》、《云栖之乡——非典时期的柔板》、《最后的慰安妇》、《艾滋村》等深度现实主义水墨人物画作品，使新现实主义的探索向纵深发展。

6."超越现实主义"时期

2005年，毕建勋被评为副教授，下半年被派往新疆，时任讲师一职已达十数年，本科毕业已有20年，其中多有不公。不过，这个世界上从来也没有过真正的公平，这种不公、偏见或者其他，对毕建勋来说未必不是一件好事。毕建勋不是一个聪明的人，但绝对是一个智慧的人，他看出了这其中的宝藏，看出了命运的完美。他说："中国的艺术家到了中年，追求功名利禄，已经很少有艺术家的本心与本真。而我还能感动，还能思想，这就是命运赐予的珍贵的礼物，这是天赐良机，因为它磨砺了我，而别人没有这笔财富，我却终生受益。要知道感恩，尤其要感谢那些给你苦难的人。"为了在更大的文化背景中进一步思考中国画艺术的问题，毕建勋去了法国，后在欧洲旅行半年，看博物馆，思考绘画的本质问题，精神与思想都有了很大的改变。他在西班牙朋友林墨中世纪的古堡里，一个人冥想艺术与生命的本质问题，其中，小部分思考文字发表在《国画家》等杂志上。后来，他又有机会赴美国参加《同一个世界》联合国总部展览，看了纽约、费城和华盛顿等地的艺术博物馆，更加深了他的使命感。2006年，毕建勋的怀柔工作室建成，也同时成立了翰高画院及杨宋人物画研究所，开始带入室弟子。2007年，毕建勋以实践类博士总分第一的成绩考取中央美术学院研究生部（后改为造型研究所）油画导师组中国美术传承与发展方向公费博士生，考试前，他与导师袁运生先生并不认识，入学后与导师交厚，他为自己几乎到知天命之年还能再有艺术上的老师暗自幸甚。

这期间毕建勋的创作分为两类：一类是沿着现实主义写实水墨继续深化的作品，"国家重大历史题

材美术创作工程"的《东方红》创作就是一例。《东方红》是一件大型历史画创作，这件创作在写实的基础上融入了许多抒情性浪漫主义因素和中国民间的因素，取得了很好的画面效果。美术馆馆长范迪安说此画"放在油画的旁边，不但没有被油画吃掉，反而很耐看"。毕建勋谈到这件创作时说："我把母题由一个历史性事件上升为一个艺术性和精神性的主题。从一个具体的历史事件和真实的人物出发，超越历史事件而探索历史中的精神主题，也就是从大事记式的叙事性表达，抽象升华到精神史的抒情层面，这是作为艺术性的历史画创作的使命。一个好的艺术家应该是一个对历史、民族、国家、人类有责任感的人，是一个理性的人。"

除了《东方红》之外，毕建勋还创作了《一望无际》、《云栖之乡》、《戎装普京》、《黄天厚土》、《青山永在》、《蚊·人·画》等作品，这里既有强调水墨写意的《戎装普京》，也有追求伦勃朗的《一望无际》，用毕建勋自己的话说："在很长一段时间里，伦勃朗都是日夜陪伴我的对手。"其中，作品《黄天厚土》在瀚海拍卖了70余万元人民币。

值得一提的作品还有《永远和你在一起》，这件作品达到了毕建勋认为的现实主义创作的理想境地，让人感动。该作品在展览开幕时曾使一些观众感动地流泪。毕建勋说："作为一个画画的人，观众的眼泪是最高的画价，是给你最高的奖。"绘画并不比电影和文学，绘画作品能让人掉眼泪的大概极少，在画完《永远和你在一起》这幅作品后，毕建勋写下了这样一段创作感言："滚滚红尘，芸芸众生，生有何欢？死亦何苦？最好的艺术，是那种表达爱的艺术。在人的肉身生活中，真正的爱，一点，都会令生命坚强，让肉身不朽，让在死亡之路上苦难的灵魂充满尊严。"

2007年，巨幅作品《黄河》创作完成，该作品参加了第三届北京国际美术双年展、中国美术世界行展，特邀参加了第十一届全国美展壁画展，受到了中央领导的好评。后参加中国当代水墨——2010年北京保利5周年秋季拍卖会，以672万元人民币的价格拍出。在创作这幅作品时，毕建勋一边听着陕北苍凉的民谣曲调，一边泪流满面地改编了陕西民歌《黄河船夫曲》："天下黄河几十几道湾，几十几道湾，几十几百只船，几十几百只船，几十几千年，几十几万纤夫，来把船来搬。 天下黄河九十九道湾，九十九道

湾，九十九百只船，九十九百只船，九十九千年，九十九万个受苦的纤夫，都是我祖先。"

另一类则是突破性的创作，毕建勋初步把这类创作概括为"超越现实主义"创作，当然，这只是一个"权宜之题"。作品《我不是毕加索，那么，我是谁？》虽然画幅不大，却是这种画风的转折性的代表性作品。这类作品的共同特征是表现"人性、文化性、诗性、思想性、哲理性、神性"，具有很高的精神高度及品质，同时伴有高难度的技术特征，画幅有大有小，具有强烈的"图以载道"的叙事风格，是"个人化叙事"和"知识分子性"的作品。很早以前，毕建勋去上海，在城隍庙的一个旧书摊上发现一本"文革"时的大批判文集，里面有上海画院在"文革"时期批判丰子恺的一篇文章，文中还附带有一篇丰子恺和青年谈弘一法师的文章。其中有句话大意是说，弘一法师选择出家，是为了解决人生的根本问题，是为了追寻生命的根本意义。毕建勋当时震惊了，在那个人声鼎沸的地方，周围的声音仿佛突然消失了，好像攒了多少天的阳光在这一刻铺天盖地地砸了下来。从此，他的人生分裂为两个部分：一个是世俗部分，一个是根本部分；在艺术上，他也开始面对两个问题：一个是艺术的功利问题，一个是艺术的根本问题。毕建勋这类"超越现实主义"的创作，实际上就是为了艺术的根本问题。

这种风格的第一件代表作品是《打人》，这件巨幅作品历时三年创作完成，后又与学生盛华厚共同完成长篇诗剧《打人》，该诗剧26000余字，发表于《中国作家》，还有与著名文学评论家孟繁华、贺绍俊、张清华等的长篇艺术对话，莫言为其写评论《打人者说》，认为画作《打人》令人"震撼"，长诗《打人》"泣血锥心"。在作品的边上，毕建勋引用了《Communion with God》中的一段话："你们中的一些长辈和智者，往往会劝诫你们要树立纪念碑，要去建立一些特别的日子及特别的仪式，以纪念你们的过去——你们的战争、你们的大屠杀以及你们所有的耻辱。为什么要纪念这些呢？你们可能会这样问：为什么要一直缅怀过去呢？而那些长者会说：不然我们会忘记了。他们的忠告比你们所知的还要明智，因为当在记忆中创造出一个脉络场，就可以让你们在现在这一刻不需要再这样做。你们真的可以说：再也不会这样了。并且心口如一。而在宣告这一点时，你们就是利用你们耻辱（disgrace）的一刻去创造了恩宠

（grace）的一刻。你们族类能做这样的一个宣告吗？当他的每个思想、言语和行为都反映出神的肖像的时候，你们能做出这样的荣耀吗？——可以的，我告诉你们，可以的，可以的，一千次可以的。"像这么大的幅面、这么深刻的表达、这么写实的技巧，诗画互释，在中国水墨人物画的历史上是少见的。

2010年初，毕建勋又完成了另一件大幅创作《子非鱼》。这件作品应该是毕建勋转型期的代表性作品，是画风的一个新转变。《子非鱼》使用历史典故与传说作为图像叙述文化原型，这种创作方法并不是绘画本身的创作方法，而是参照借鉴了文学里的"原型批评"方法。所谓神话原型，是指以神话作为文学创作的原型，荣格称原型是反复发生的领悟的典型模式，是种族代代相传的基本原型意象。他把这种人的头脑中继承下来的祖先经验称作"种族记忆"、"原始意象"，或"原型"。荣格认为，"文学创作的过程就是从无意识中激活原型意象，并对其进行加工制作，使之成为一部完整的作品。"所以，在"神话原型"的写作中，当现实事件与"神话原型"惊人相似地展开，会产生现实叙事的巨大张力和纵深的历史感。《子非鱼》以中国古代的寓言故事作为这个作品图像的文化原型，当这个原型在当下这个时代和地球环境中再次展开的时候，令人震惊的不是现实与神话原型的一种类似，而是截然相反：快乐的鱼不在了。我们从寓言原型与现实镜像的巨大反差所产生的强烈的视觉张力中，会直接感受到作品的叙述宗旨。这种创作方法的变形使用，没有给作品带来那种似曾相识的历史感和神秘感，也不是纯粹目击现实的记录式的描述，相反，它让人在反差的震惊中感受到了一种很深刻的哲学思考，这种深刻的哲学思考直接指向人类与地球以及所有地球生命的生命权的问题，而不仅仅是表层的环境问题。

《子非鱼》是一件"图以载道"的作品，这是毕建勋最近的创作主张。在这件作品中，毕建勋表达了在环境问题上的哲学主张：众生平等。并以图像的内在逻辑完美地诠释了这一思想。在人类绘画史中，有哲理性的绘画很少，具有深刻思想性的画家在中国历史上也是凤毛麟角，而思想与技术同步、有深刻的思想同时又有复杂的技术的绘画更少。所以，绘画中的思想性是毕建勋个人艺术珍贵的特点，这种特点是经过数十年创作经历才得以显现的，昭示着一条独特的艺术道路。

夸父的悲剧意象一直伴随了毕建勋多年。但他在寻找的过程中发现了寻找本身的价值和幸福，也发现这个星球其实是专为夸父们所设计：否则地球不会是71%是水的大水球。那个死去的夸父实际上真是一个不幸的夸父，而人类历史上的多数夸父们已皆得喜悦与大自在。记得原来读过一篇毕建勋的访谈录，题目是《沉默的思者与孤独的行者》，上面有这样的一段话："大多数人物画家如果走到毕建勋这样的程度，艺术探索的步伐会放慢或近于停止，变得固守既成画风。其中的原因一方面可能是由于客观现实谋略之选择，大多情形是由于那种内在原始动力的消失。毕建勋却还在向正前方走，还在正面地解决一个个理论和实践问题，那是因为他的道路通向远方，那里是目标之所在。他是少数在这样程度还在继续成长、继续走向更高、更完美的艺术家。他常常开玩笑地说，他的艺术是真正的'实验艺术'，不过就是成功率高了一些而已。时下，中国画坛人声鼎沸，而荒野之中毕建勋的足迹越来越大，越来越深，越来越清晰。这是一个令人期待与不安的意象：就像你想象一个史前生物已经复活，并且在你游目所及之外的某个地方越长越大，这使你充满期待；但是，你真的无法想象他最终会长成什么，这又会使你的内心滋生着不安。"这段话至今看来仍然没有变化，毕建勋已经开始了对造型学的研究，探索中国画造型学的基本学科框架的建立。在问及下一个十年里会有什么计划和目标时，毕建勋是这样回答的："从一般的规律来说，一个画家要进入美术史，也就是说成为大师，要有一两件大东西，再有一批中型的作品，我是指立得住的作品，不光是幅面大。我现在有四五件大作品了，是否立得住还得时间检验。今后的十年是关键的十年，是艺术上的黄金期，手头和精神都成熟了，所以要再画四五件大东西，再出一批中型创作，理论上自成体系，教一批有实力的学生。我的艺术道路是中西融合，中国历史上的禅宗也是中西融合，它是西来的佛教和中国本土的道家的精华部分的融合，中国没有，原来的佛教中也没有。达摩是禅宗的祖师，相当于中国画里的徐悲鸿、蒋兆和，我是他们的隔代传人，所以，我有责任也有信心把这一学脉发扬光大，继续解决完那些关键性的艺术、学术和技术问题，力争在我们这一代达到集大成。"

看来，这又是一个值得期待的十年。

作 品

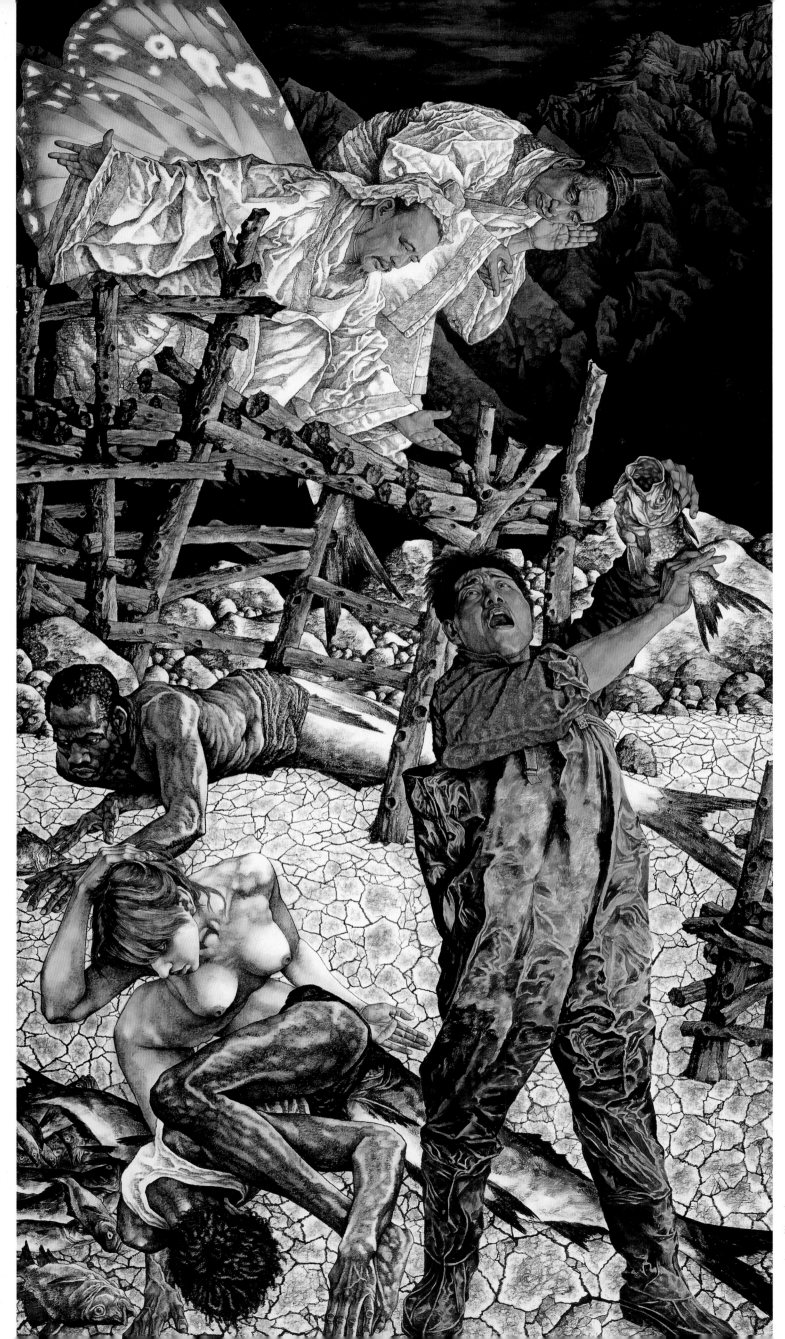

子非鱼

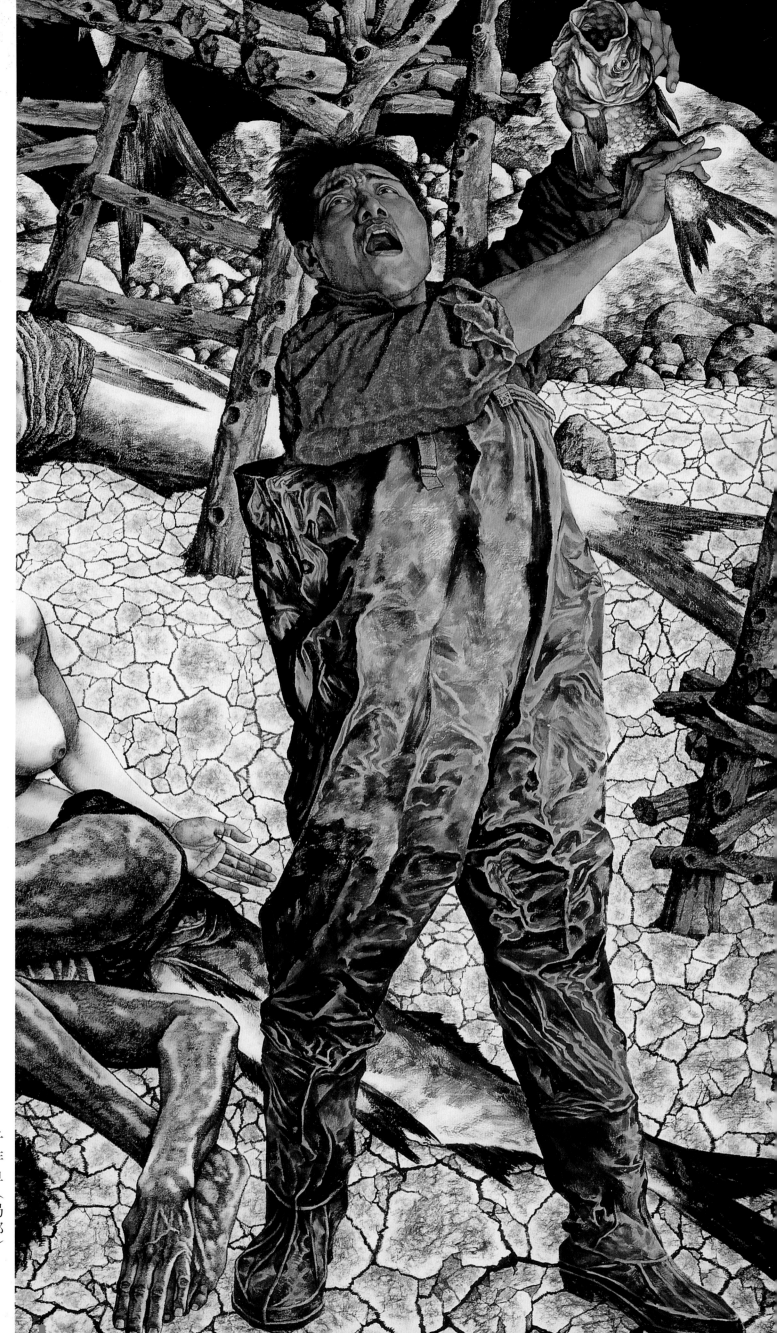

子非鱼（局部）

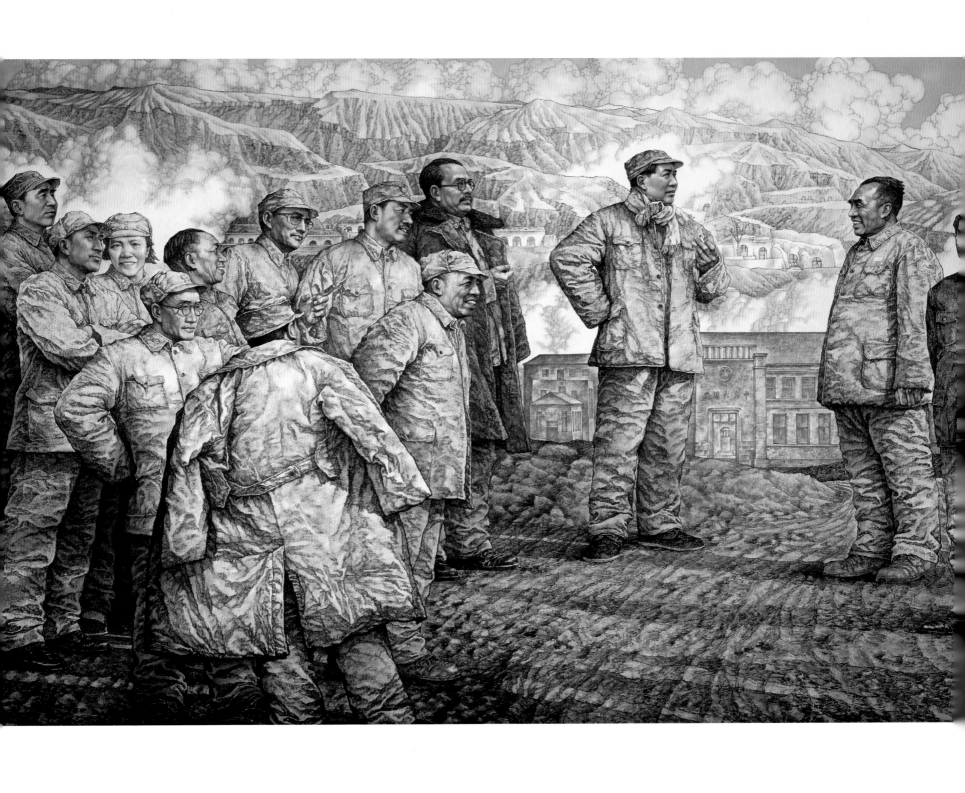

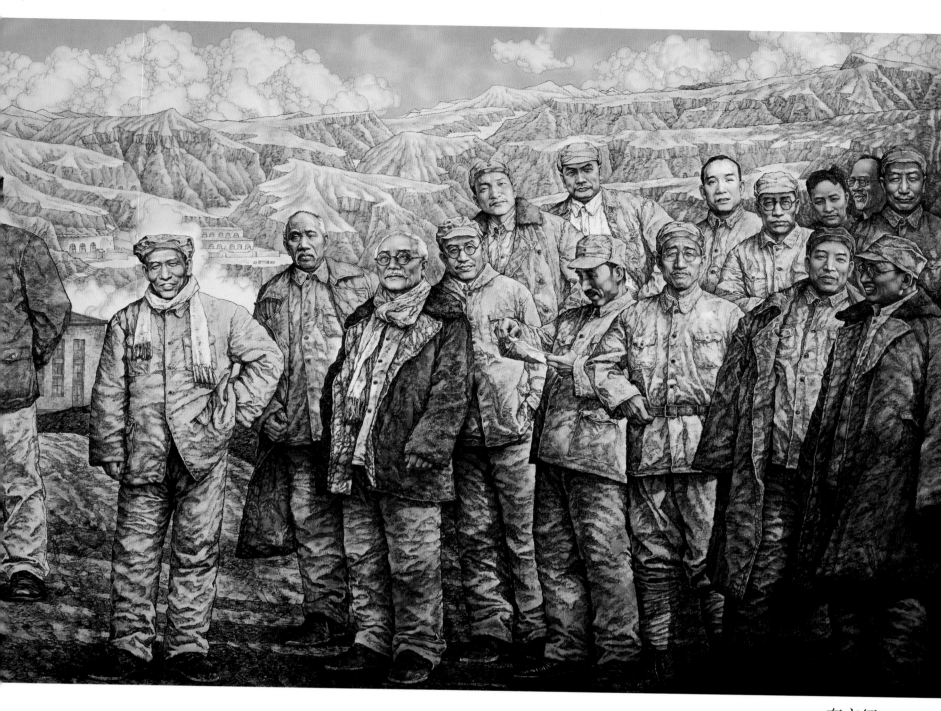

东方红

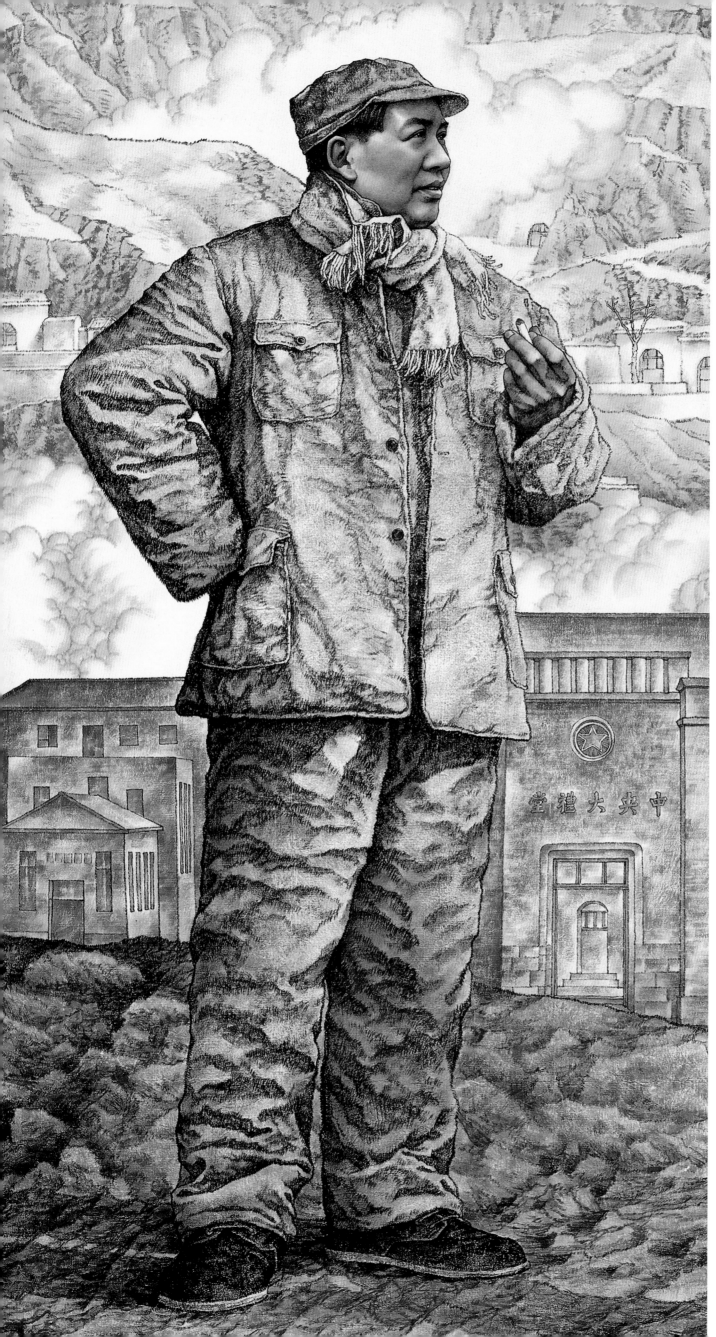

东方红（局部）

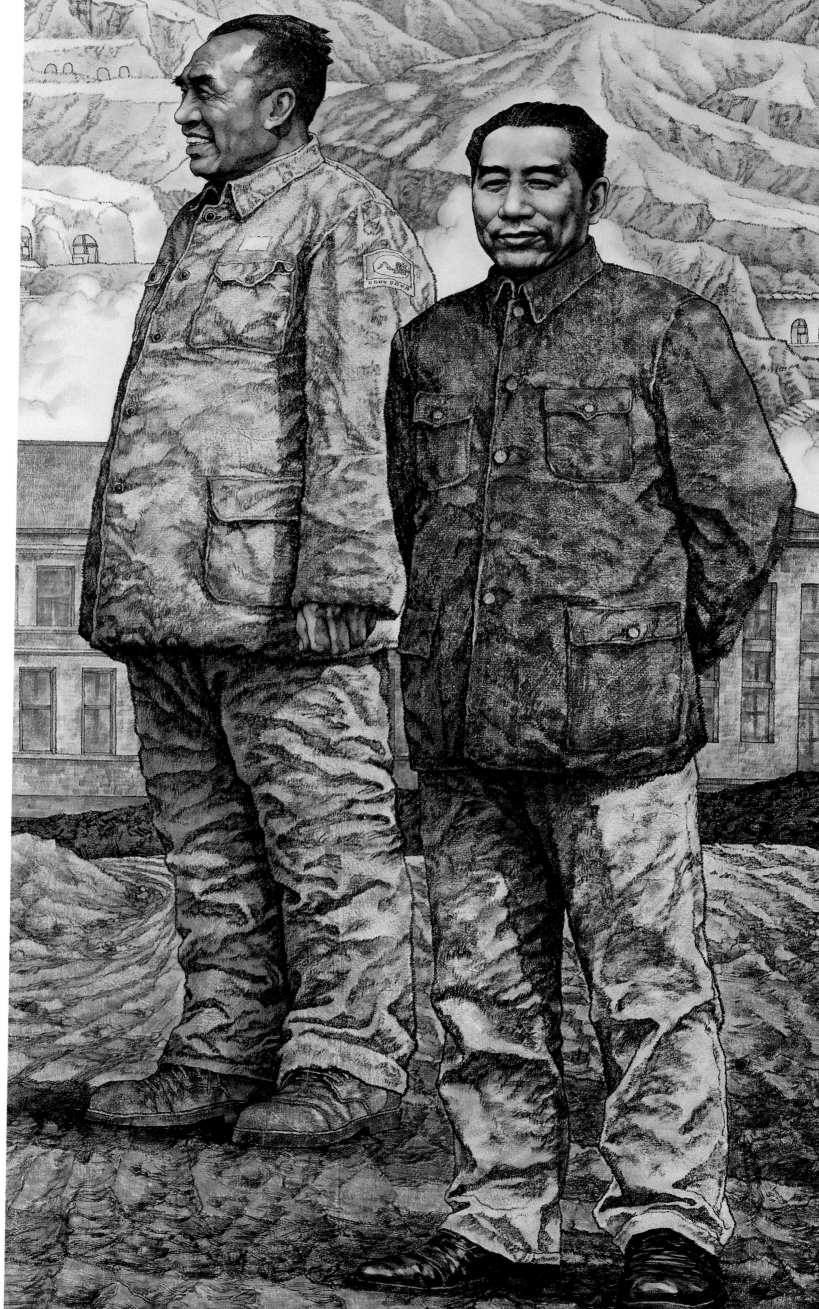

东方红（局部）

东方红（局部）

东方红（局部）

东方红（局部）

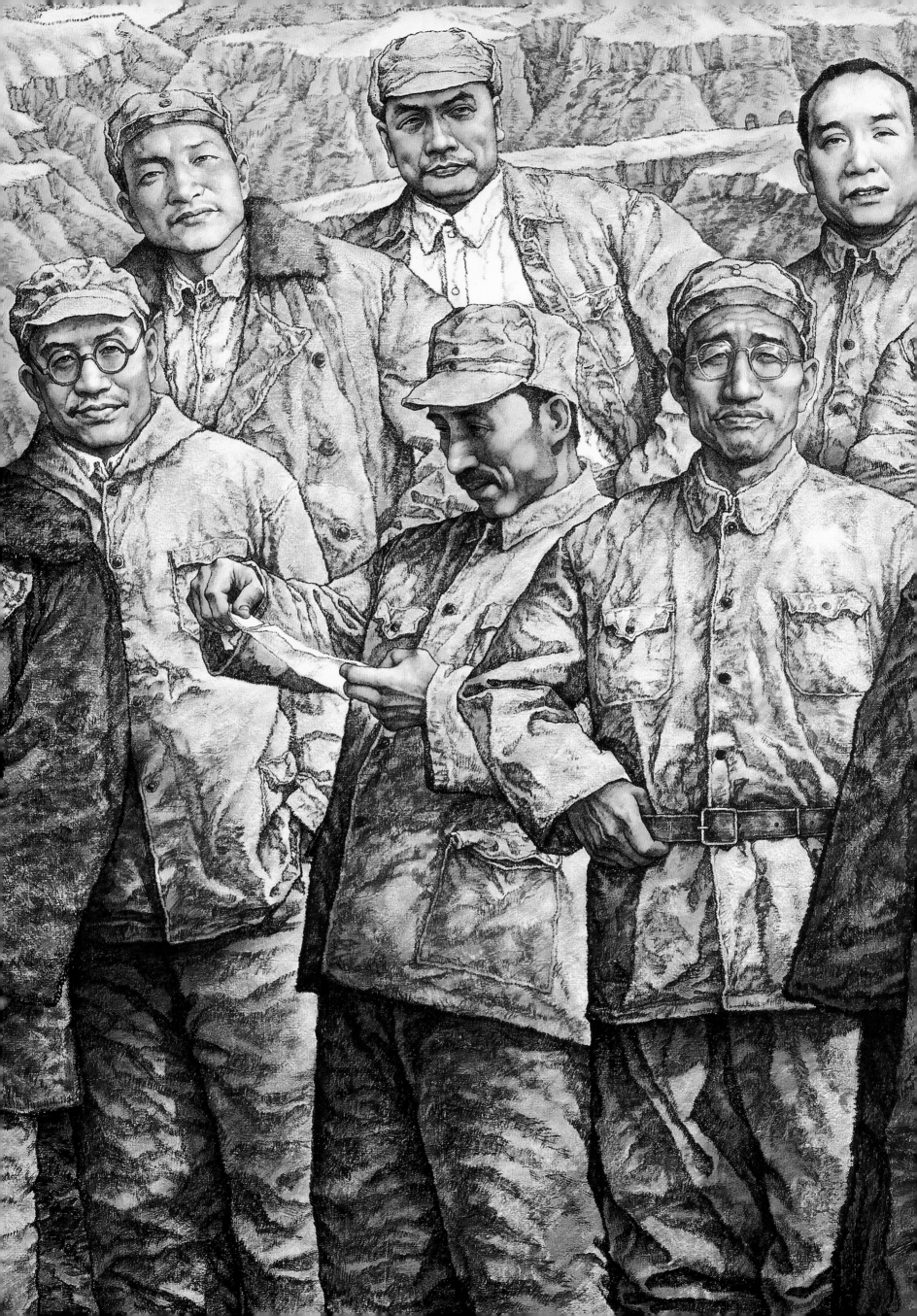

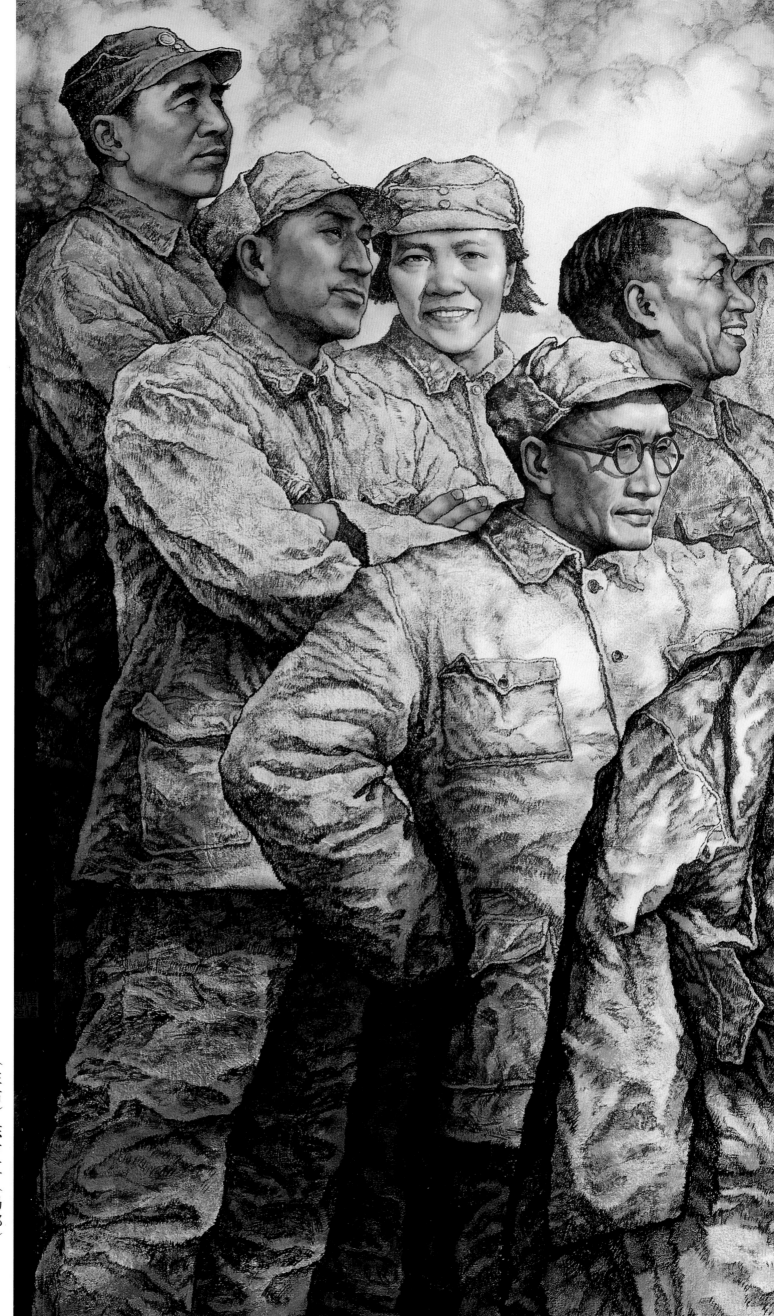

（左右）东方红（局部）

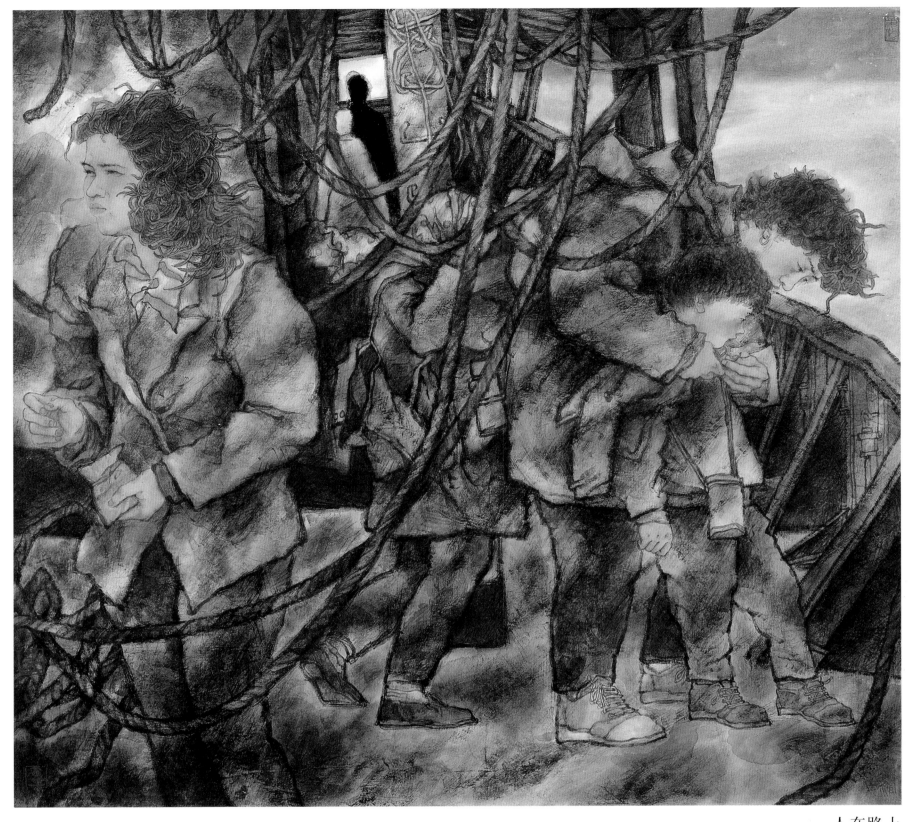

人在路上

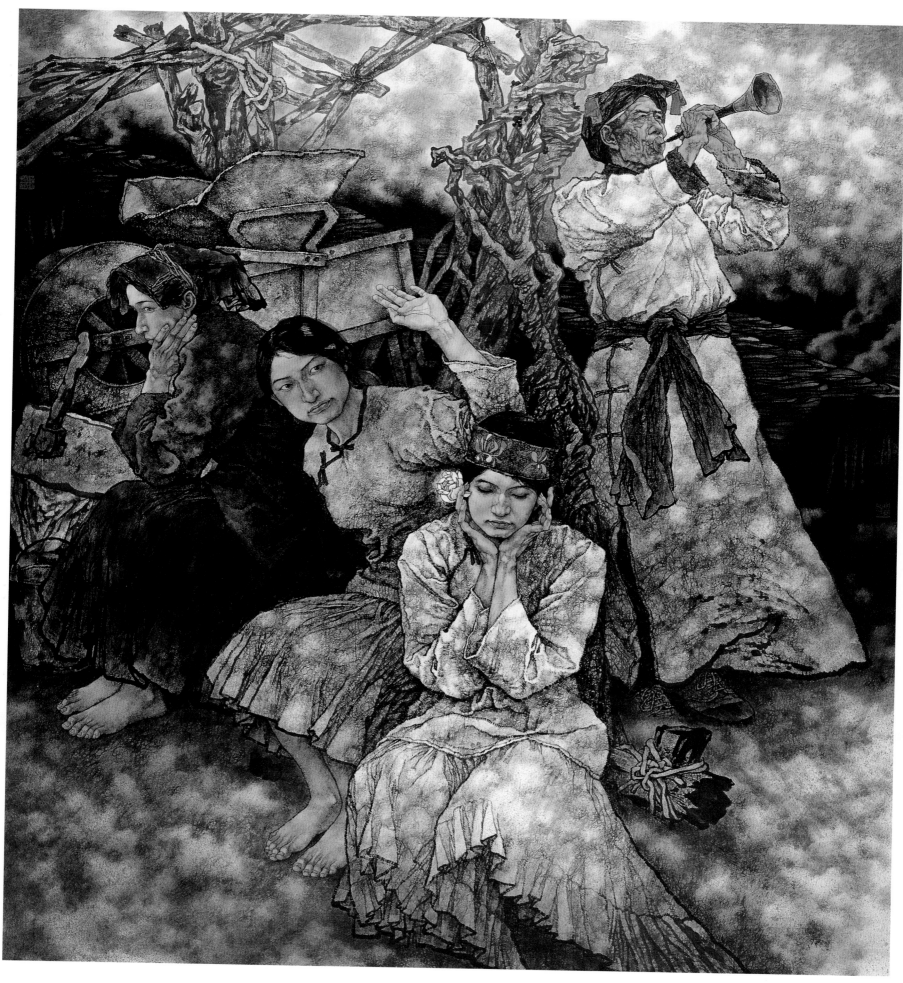

云栖之乡

天坛 天心石

大好时光

春之声

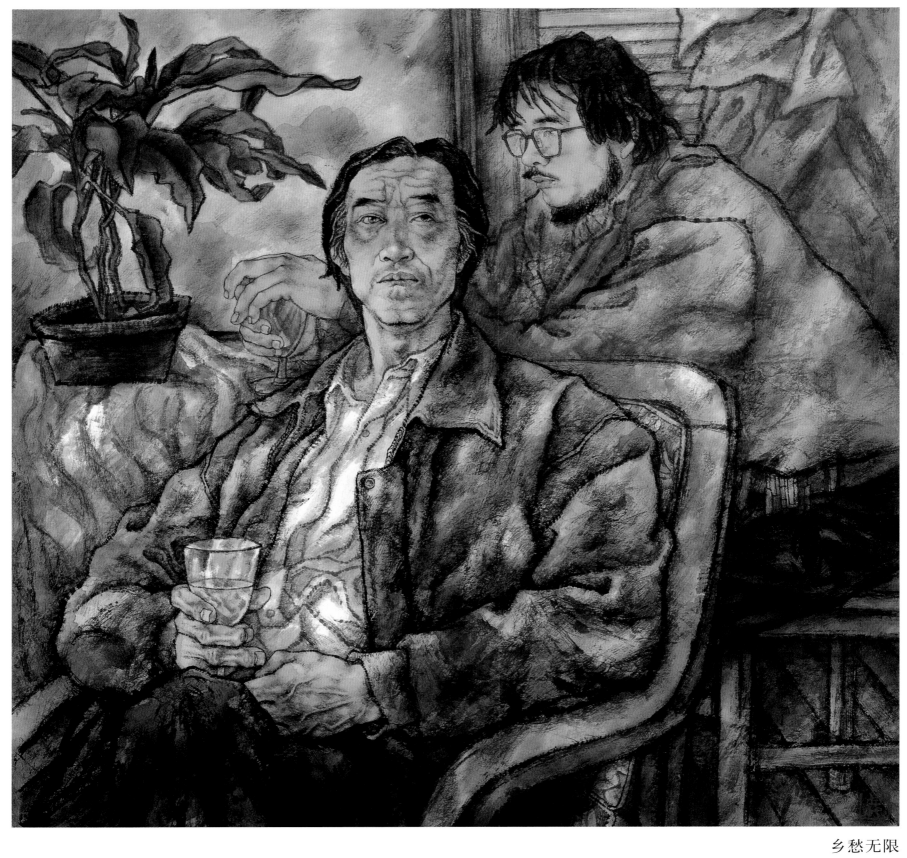

乡愁无限

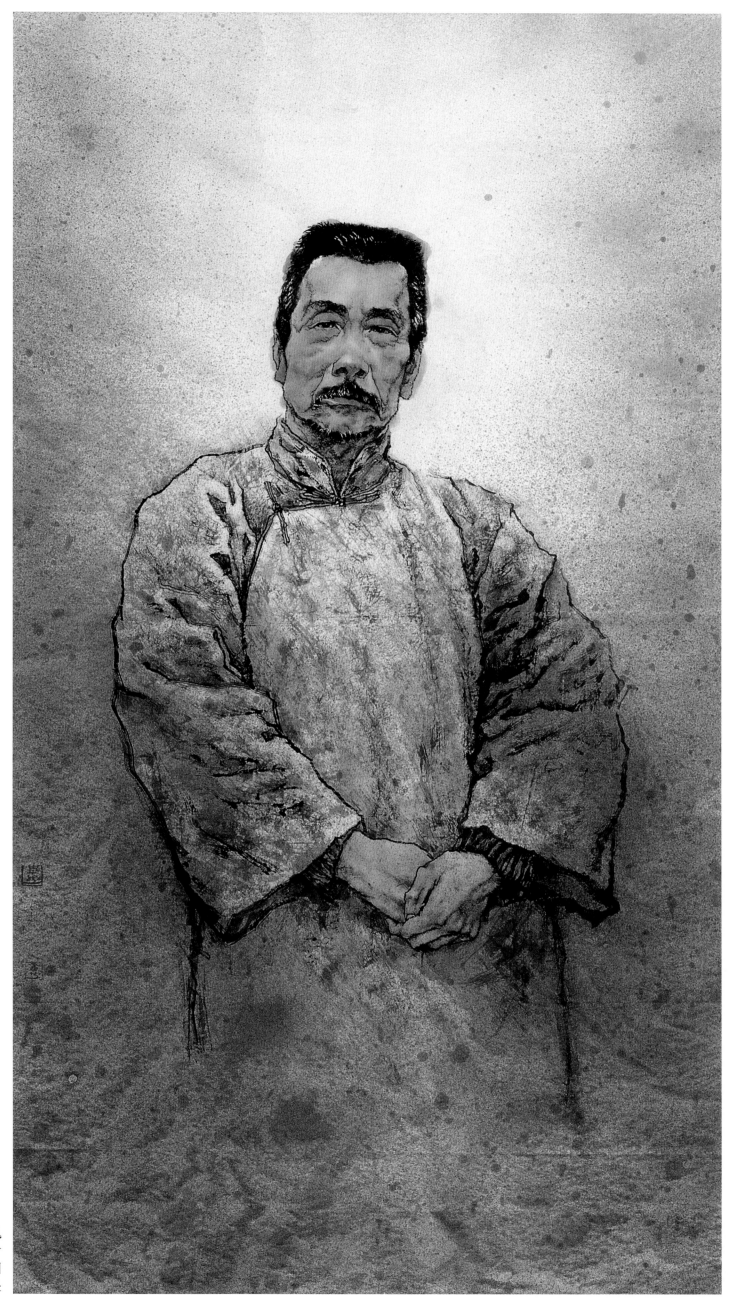

魂兮归来

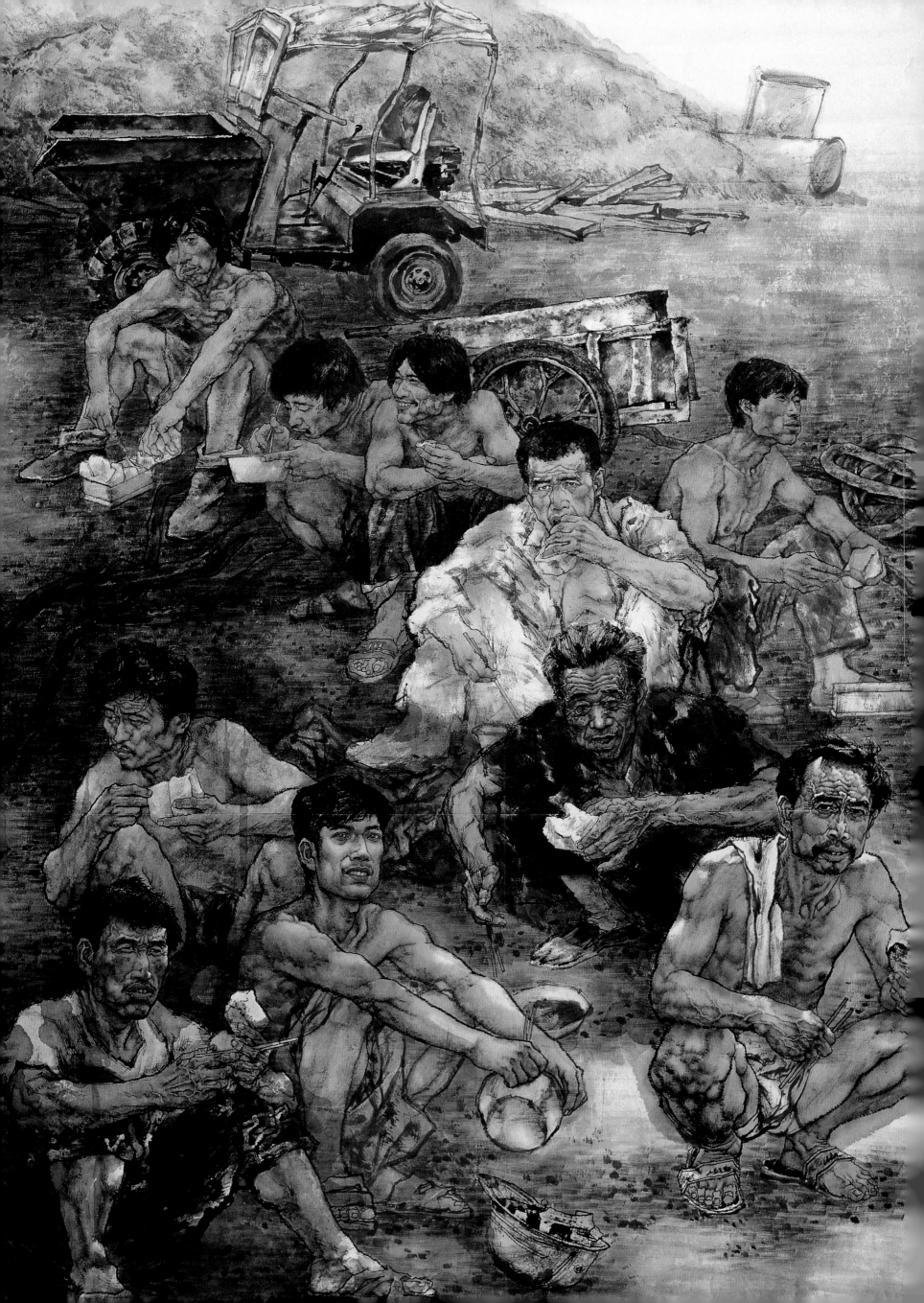

（左）开饭

（右）哪里、哪里

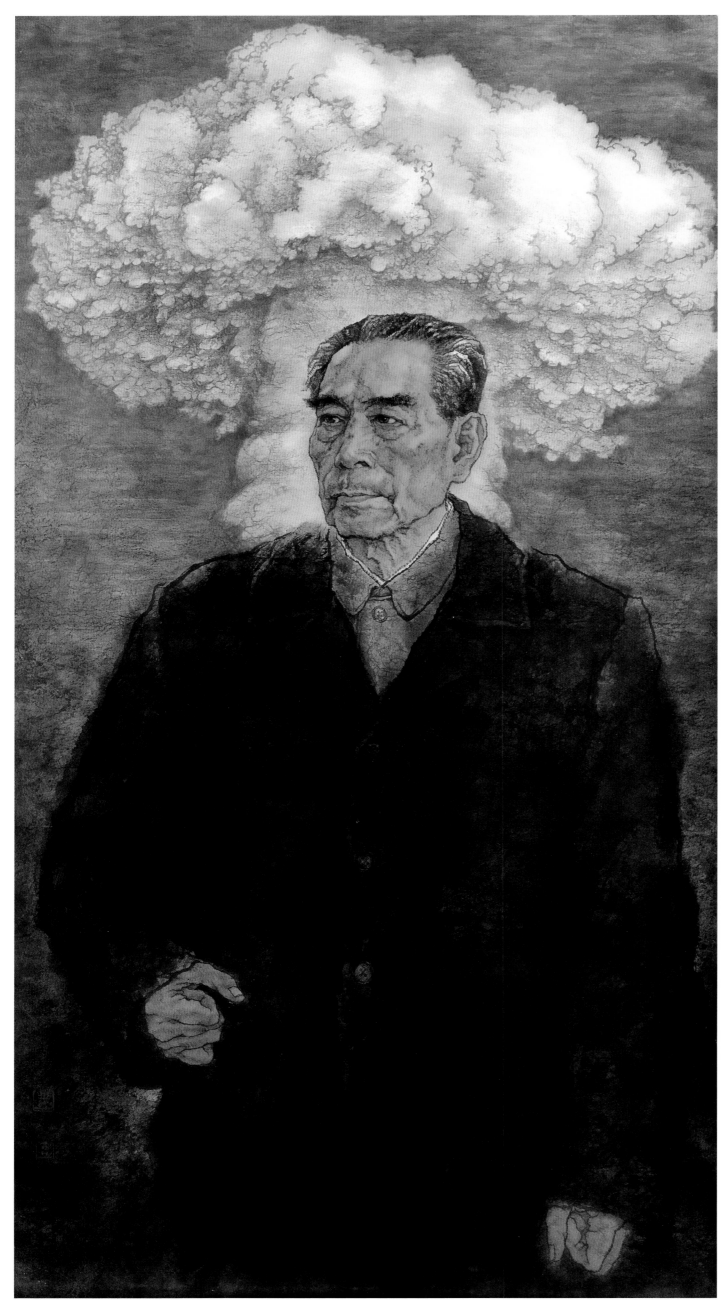

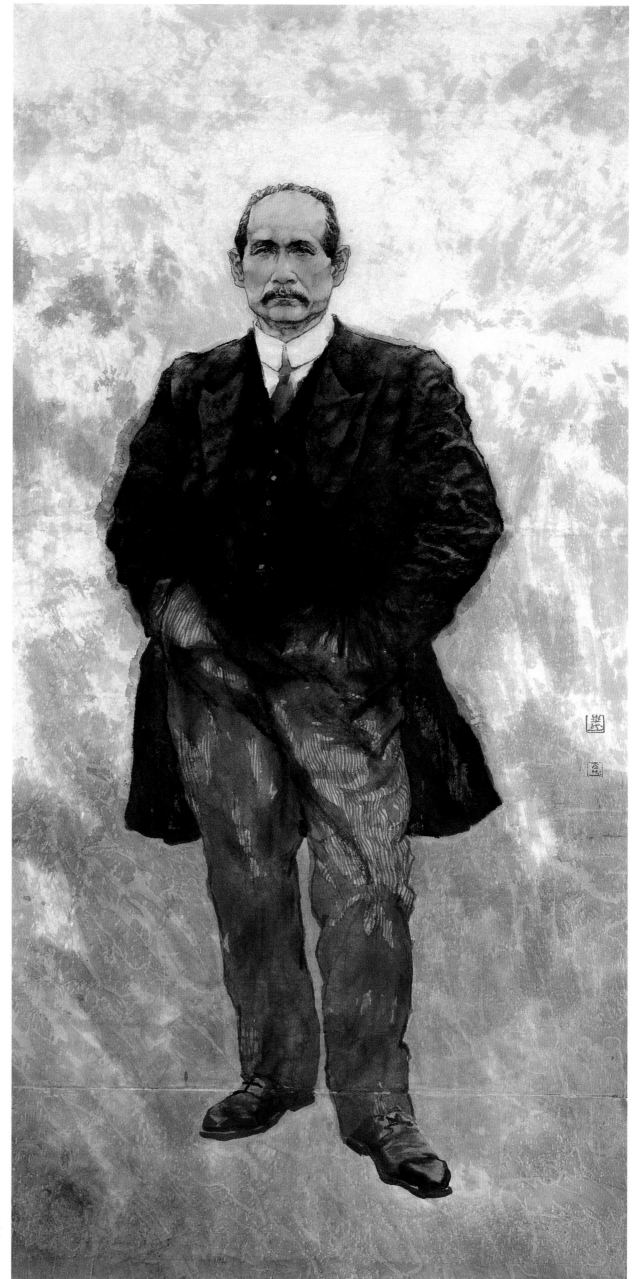

天下为公

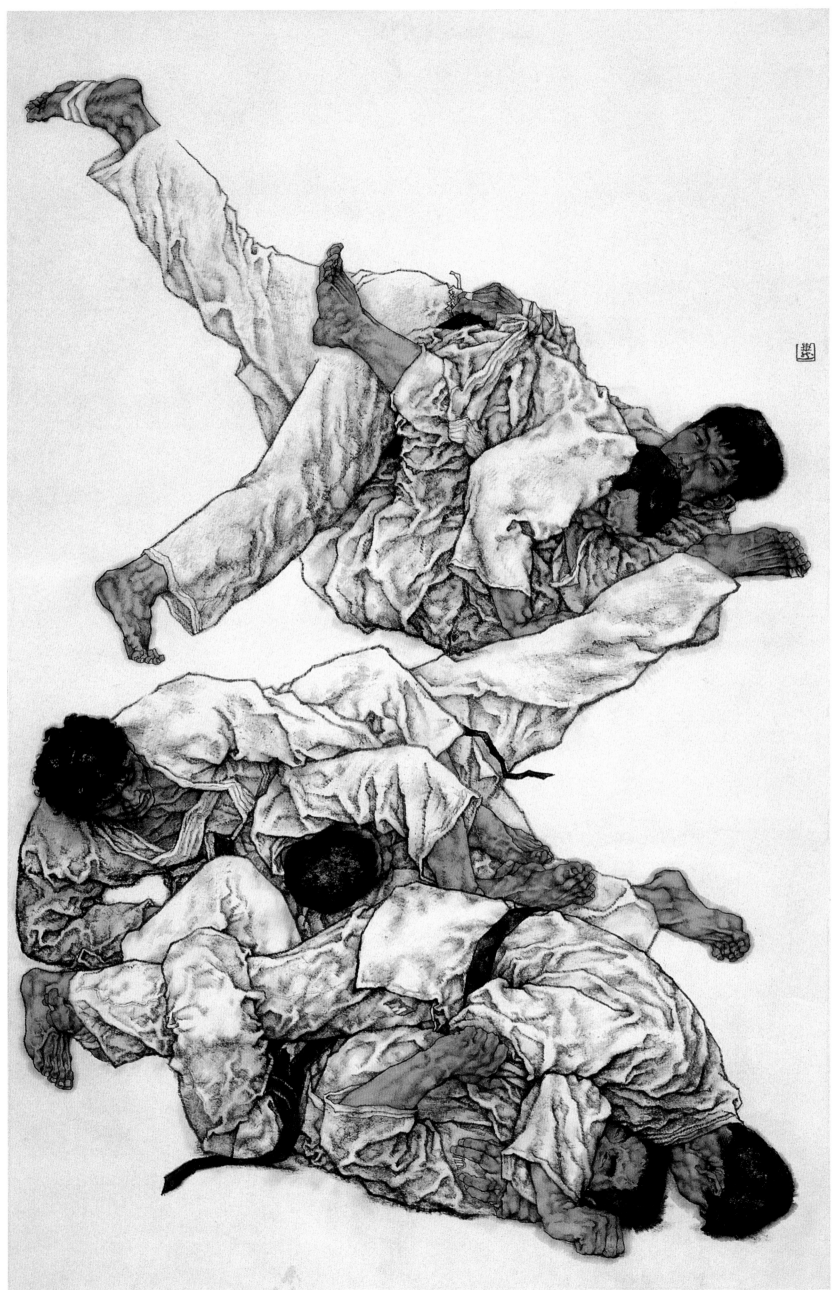

中国队

仲
哥

祝你快乐

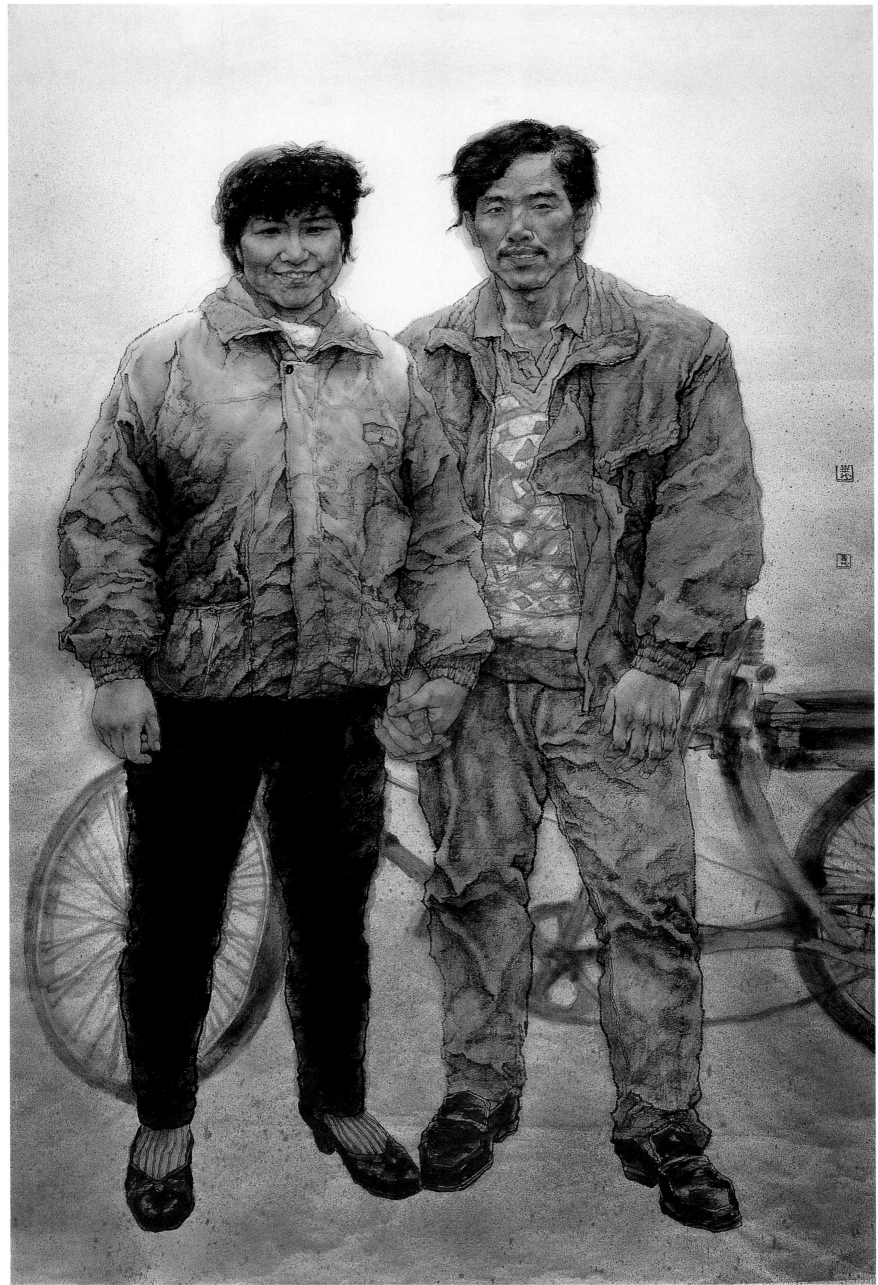

大
情
侣

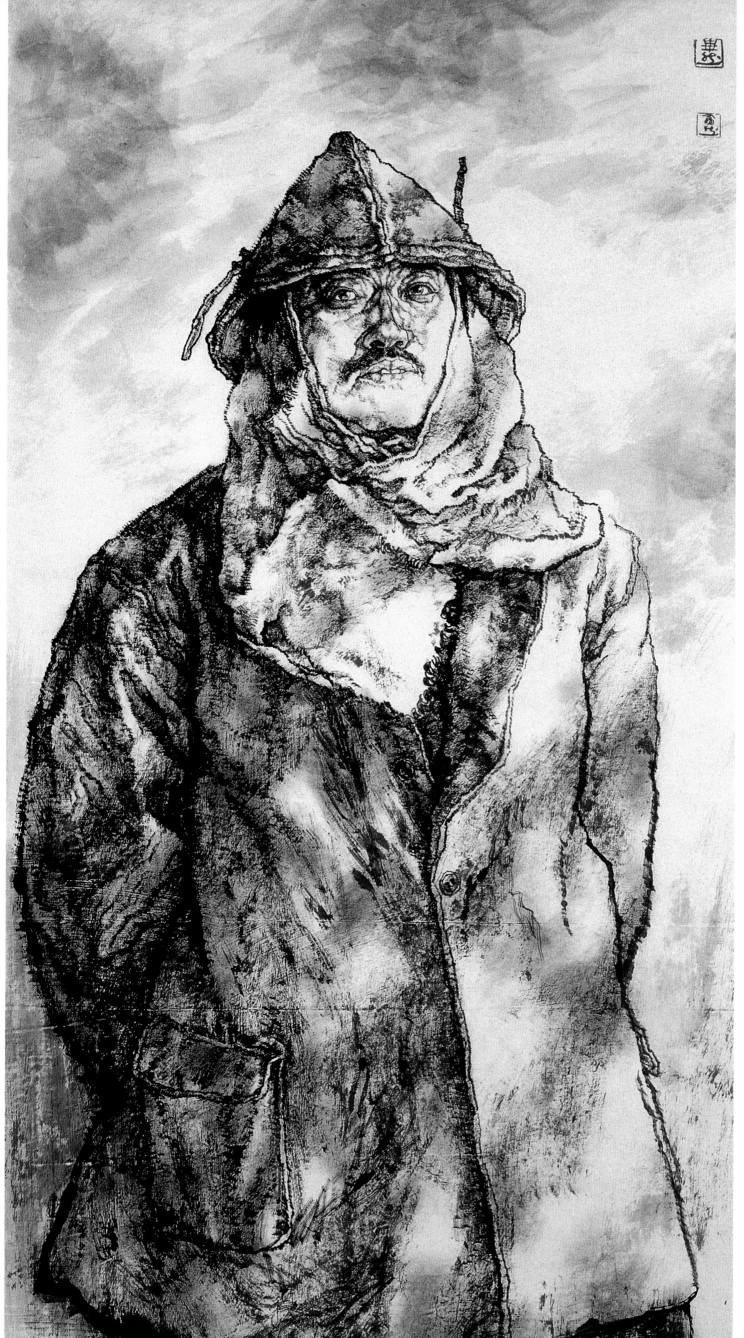

无
产
者

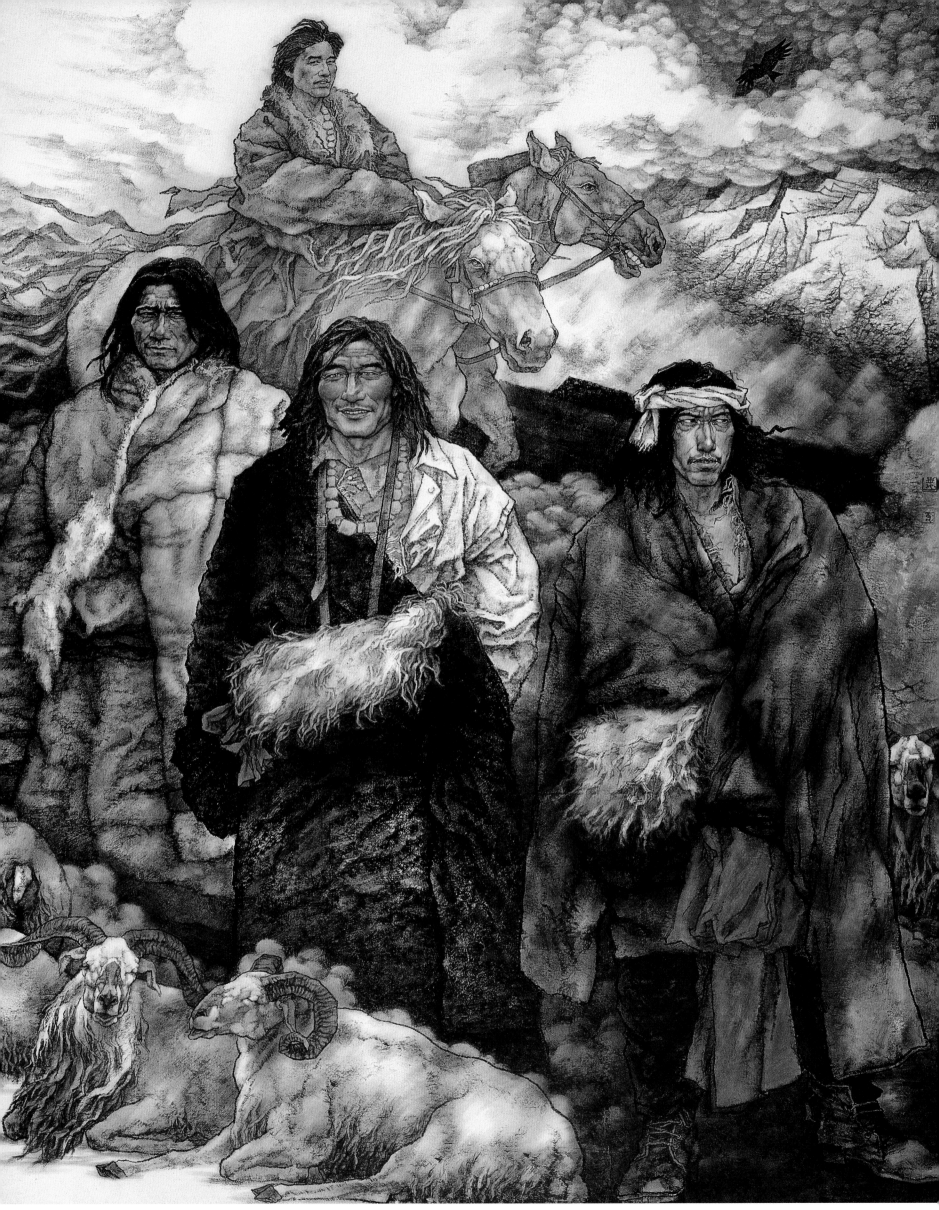

英俊的曼日玛青年

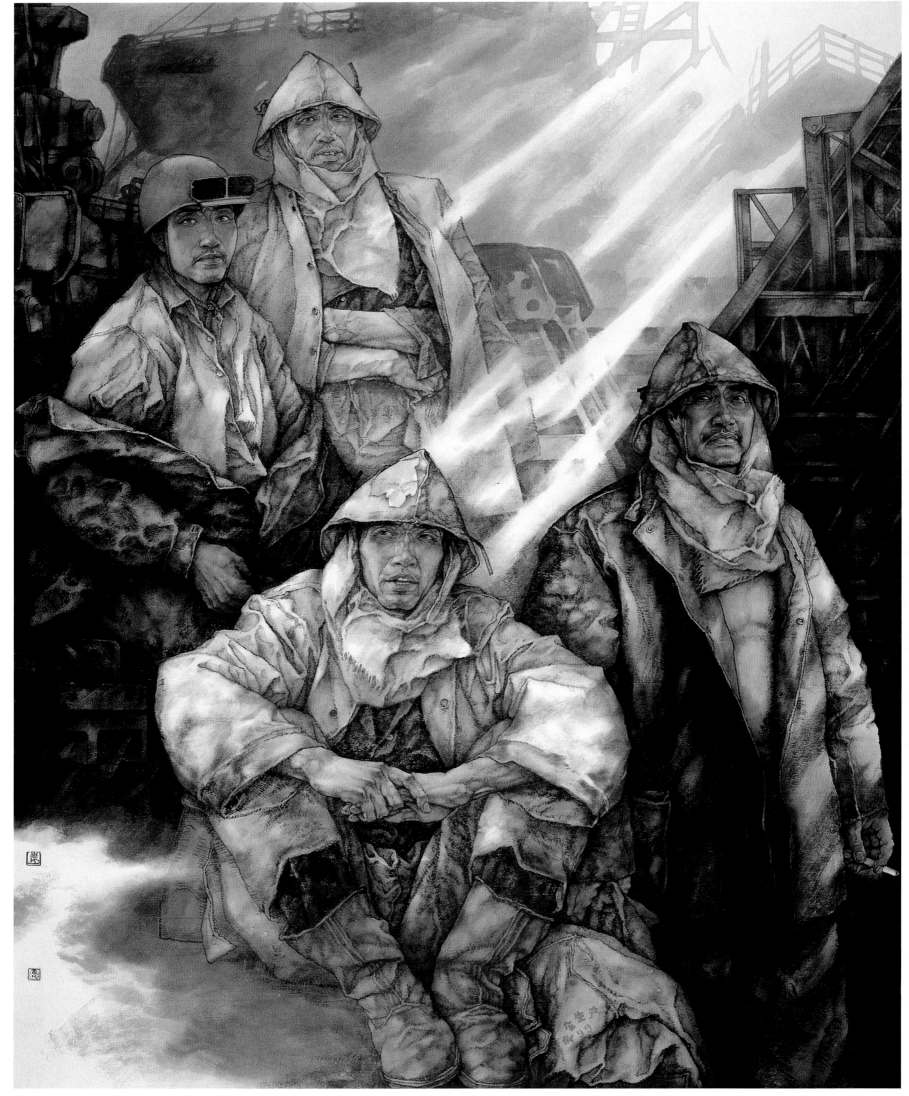

改革之年

知我者不多，爱我者尤少

世纪之光

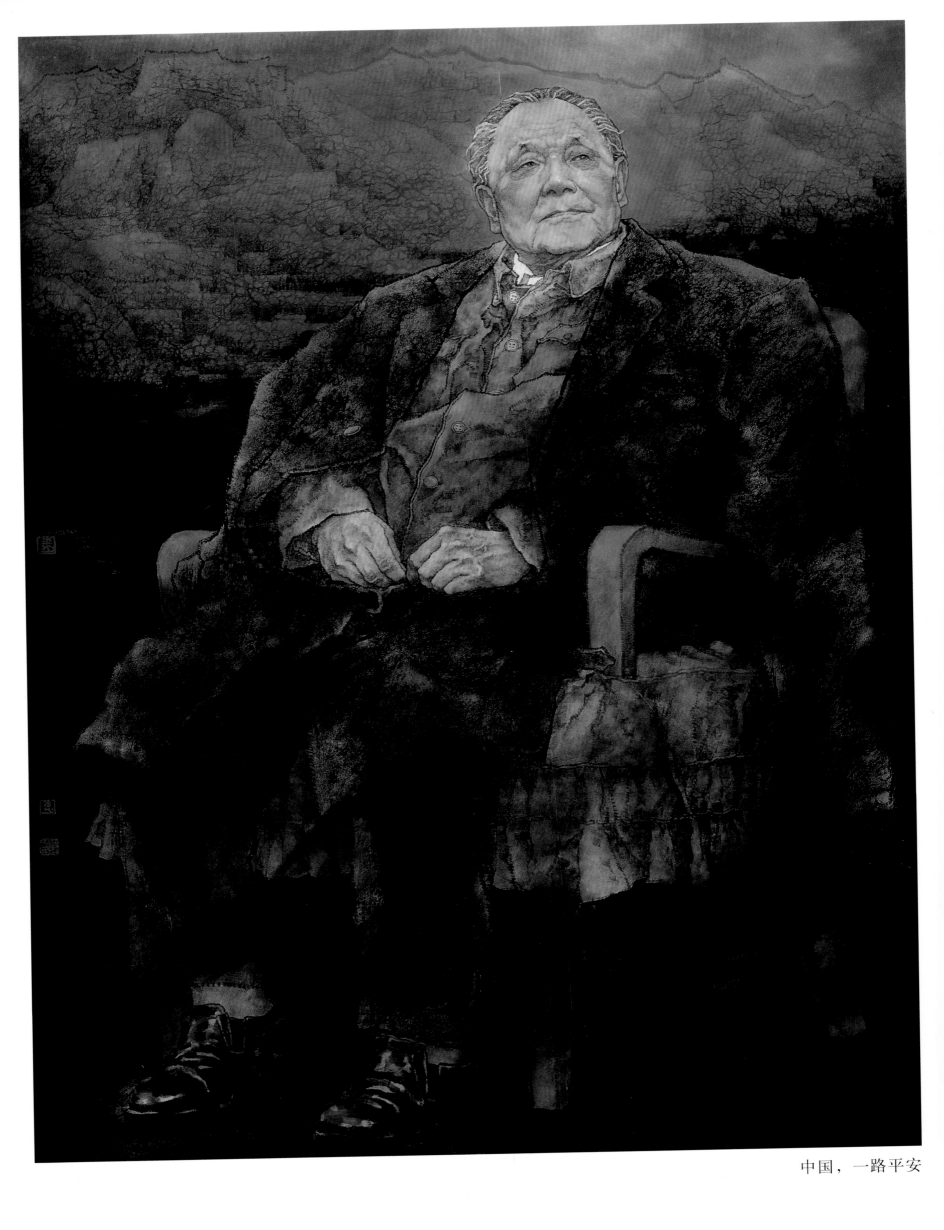

中国，一路平安

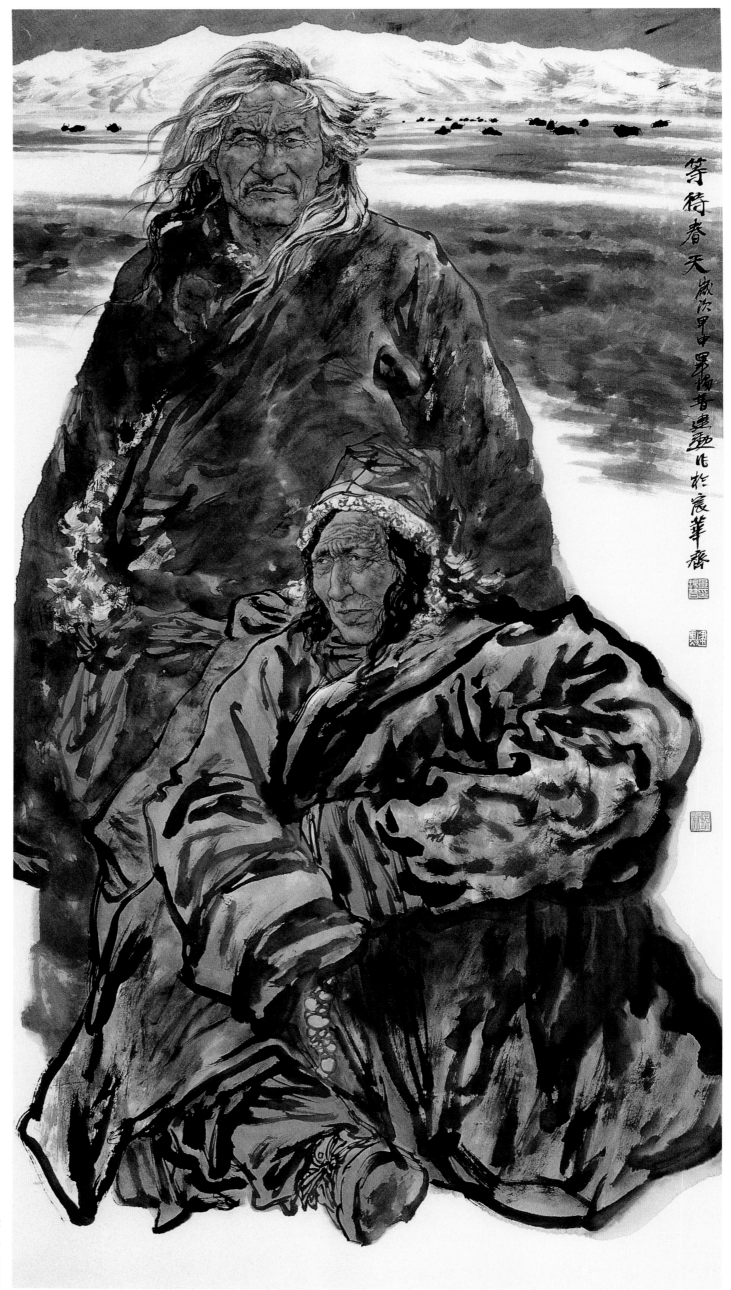

等待春天

等待春天歲次甲申男揚善達亞作於宸華齋

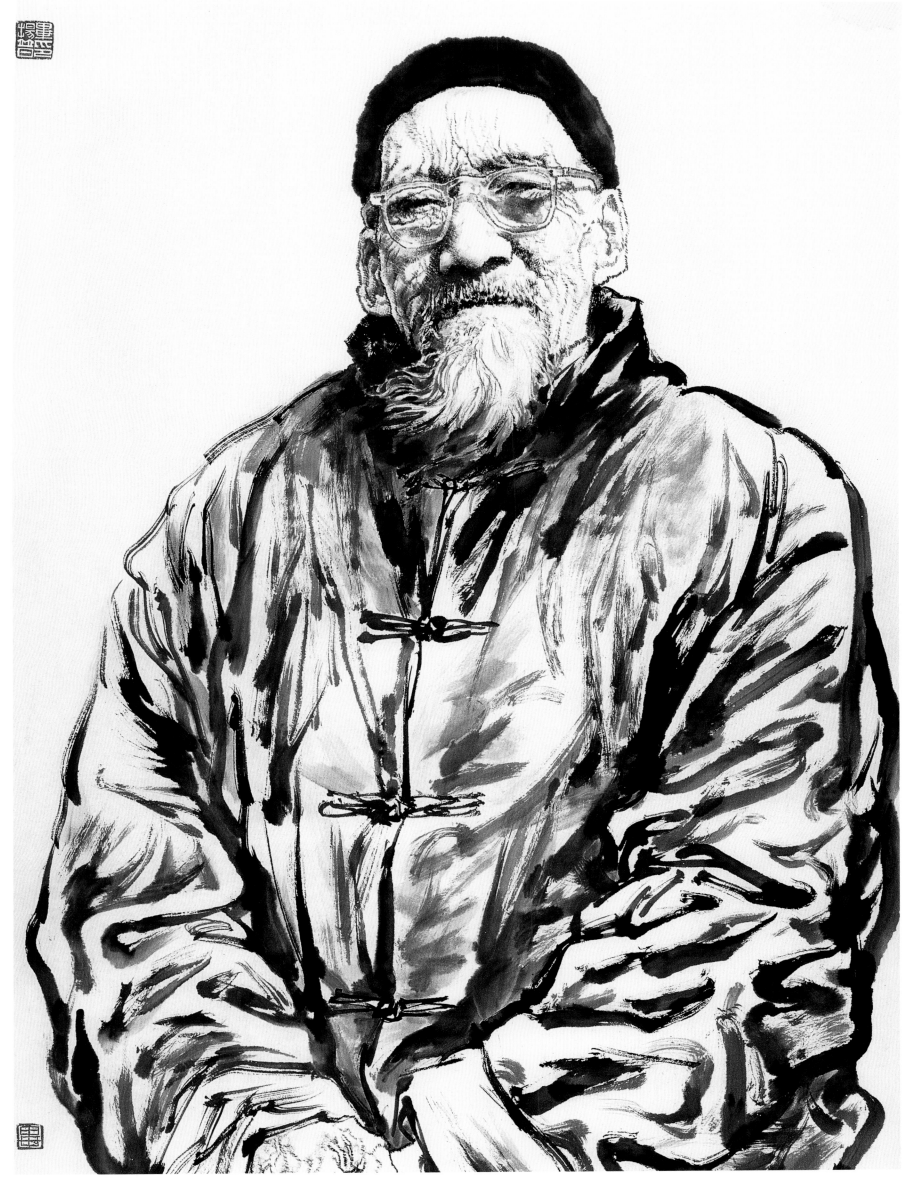

黄宾虹

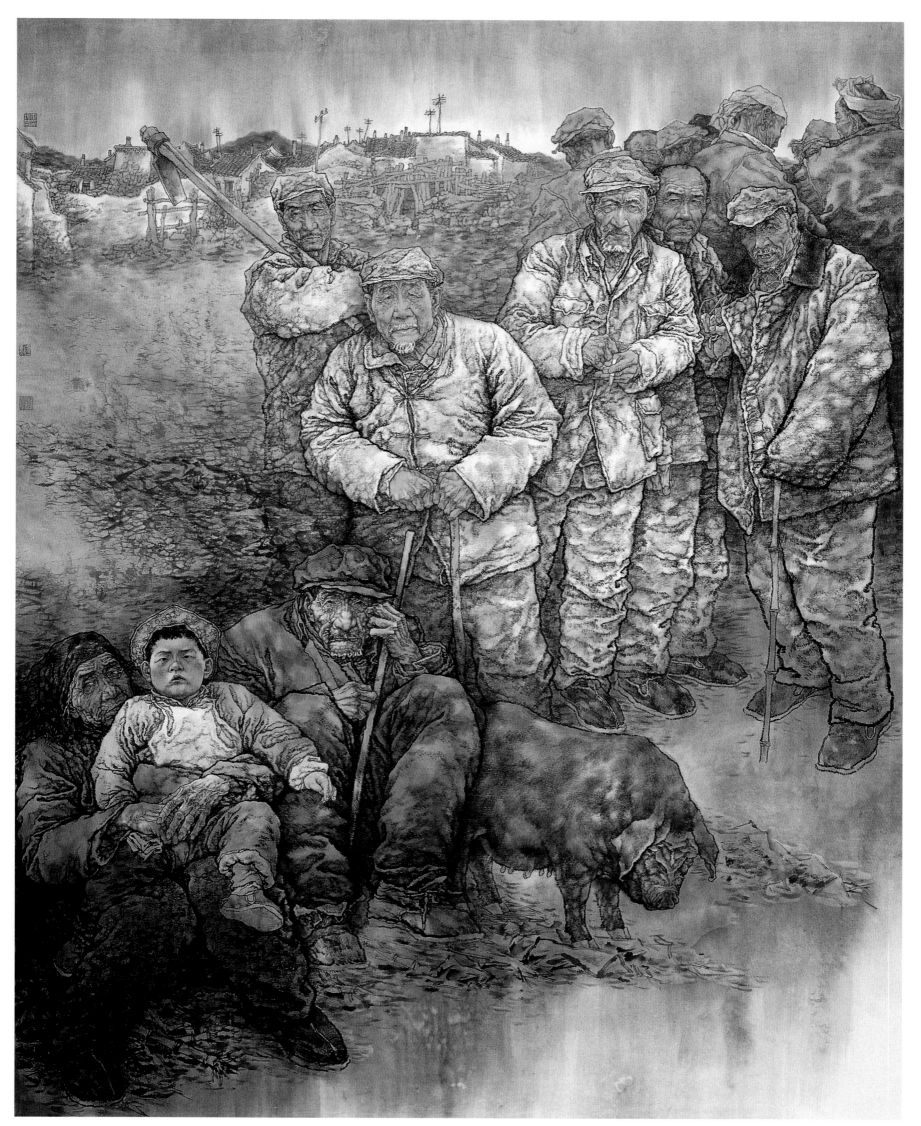

惊蛰

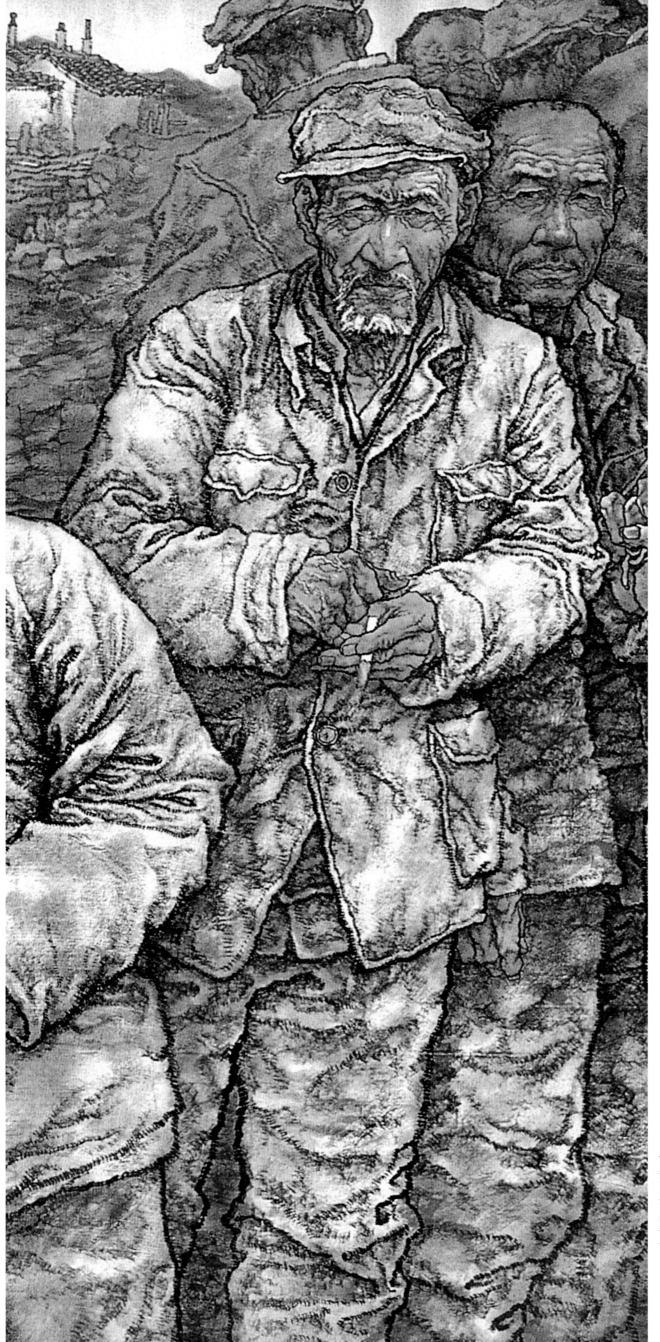

惊蛰（局部）

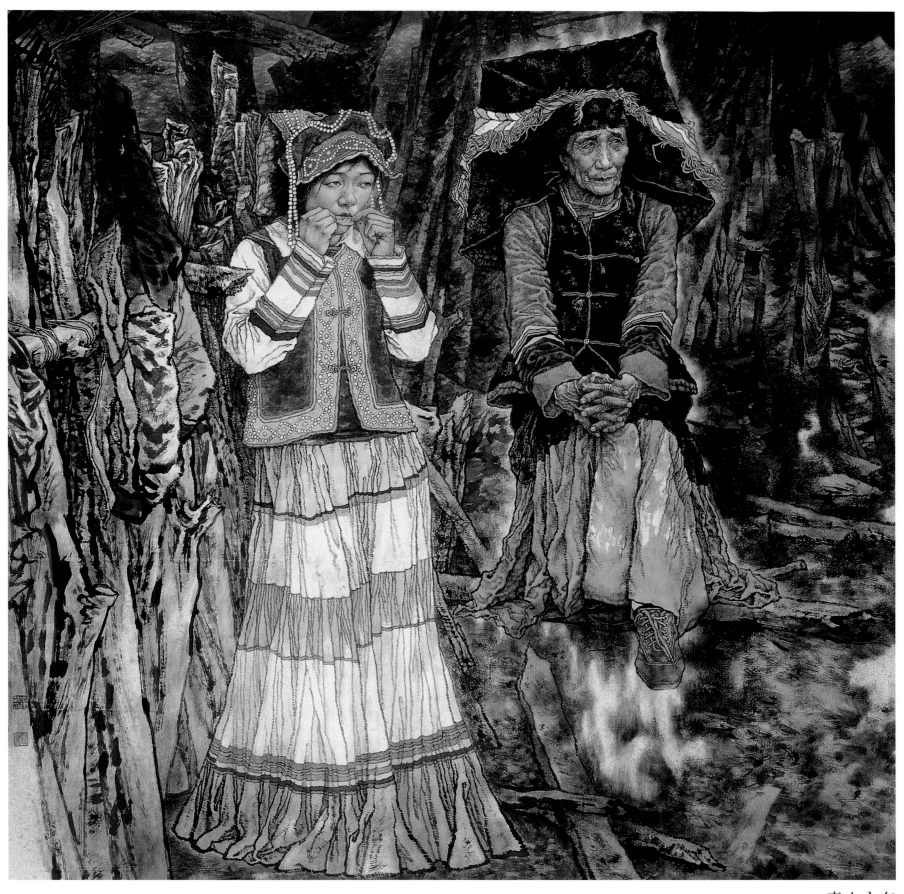

青山永在

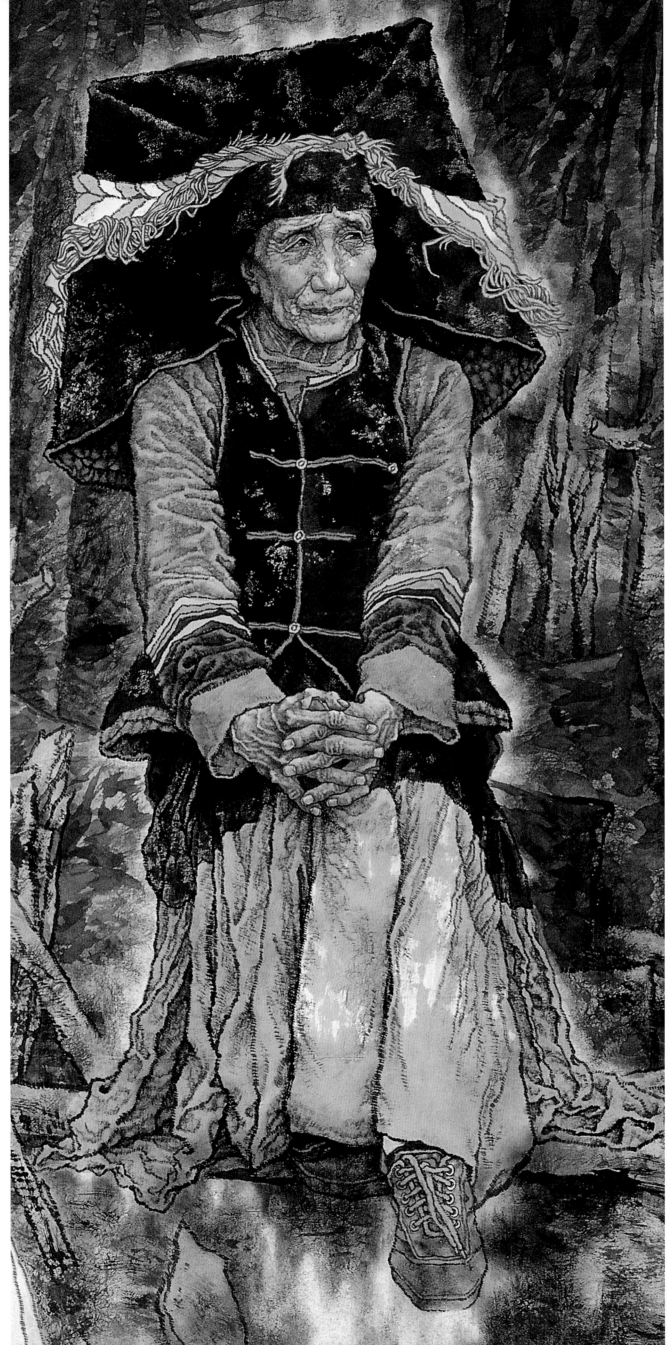

青山永在（局部）

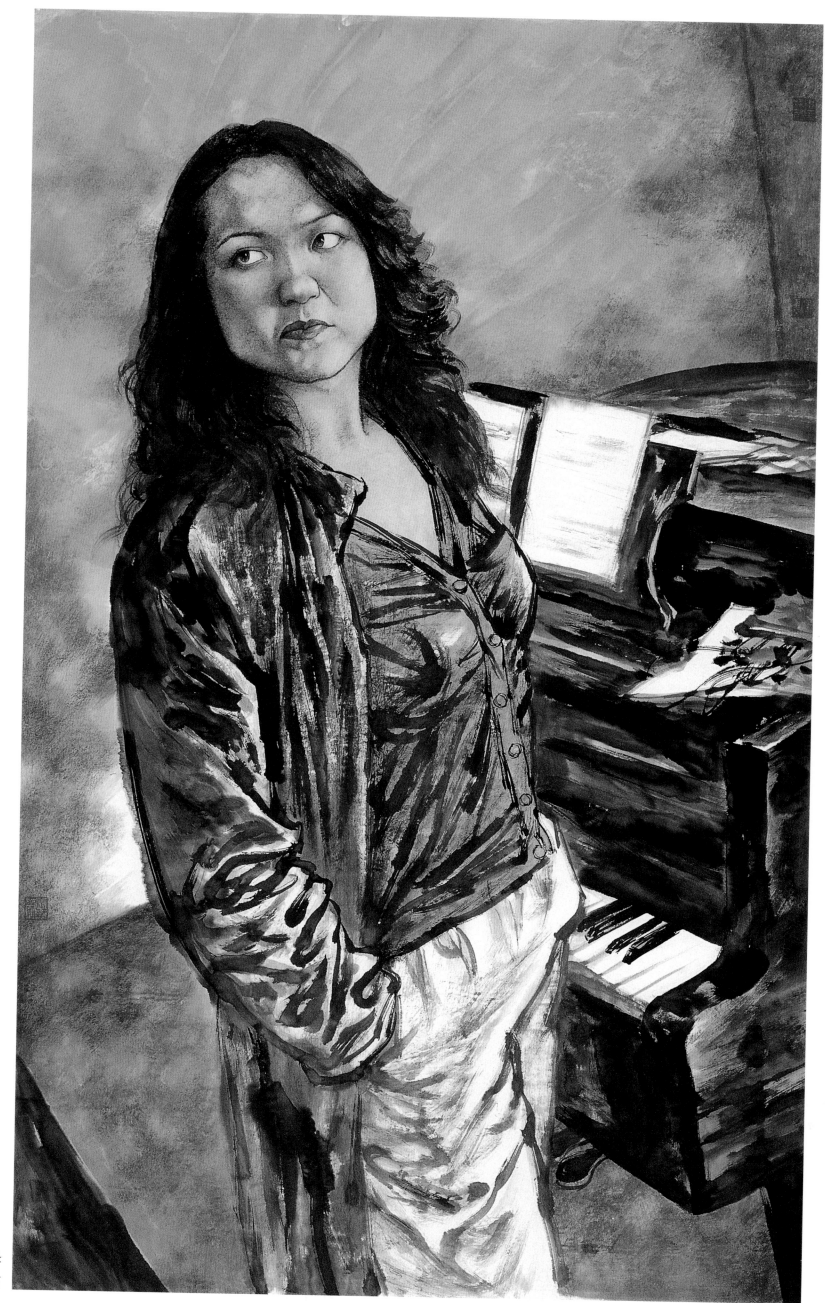

降
临

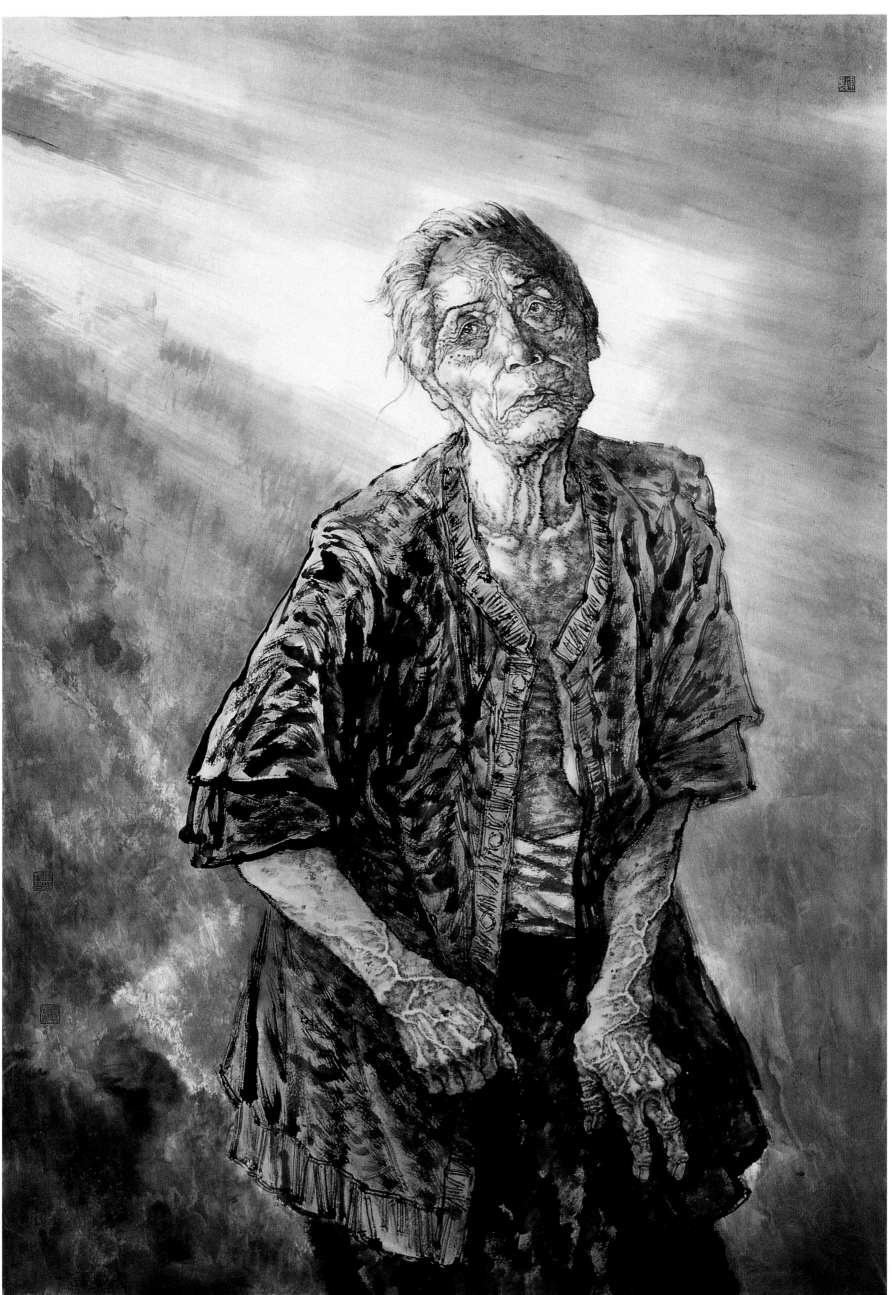

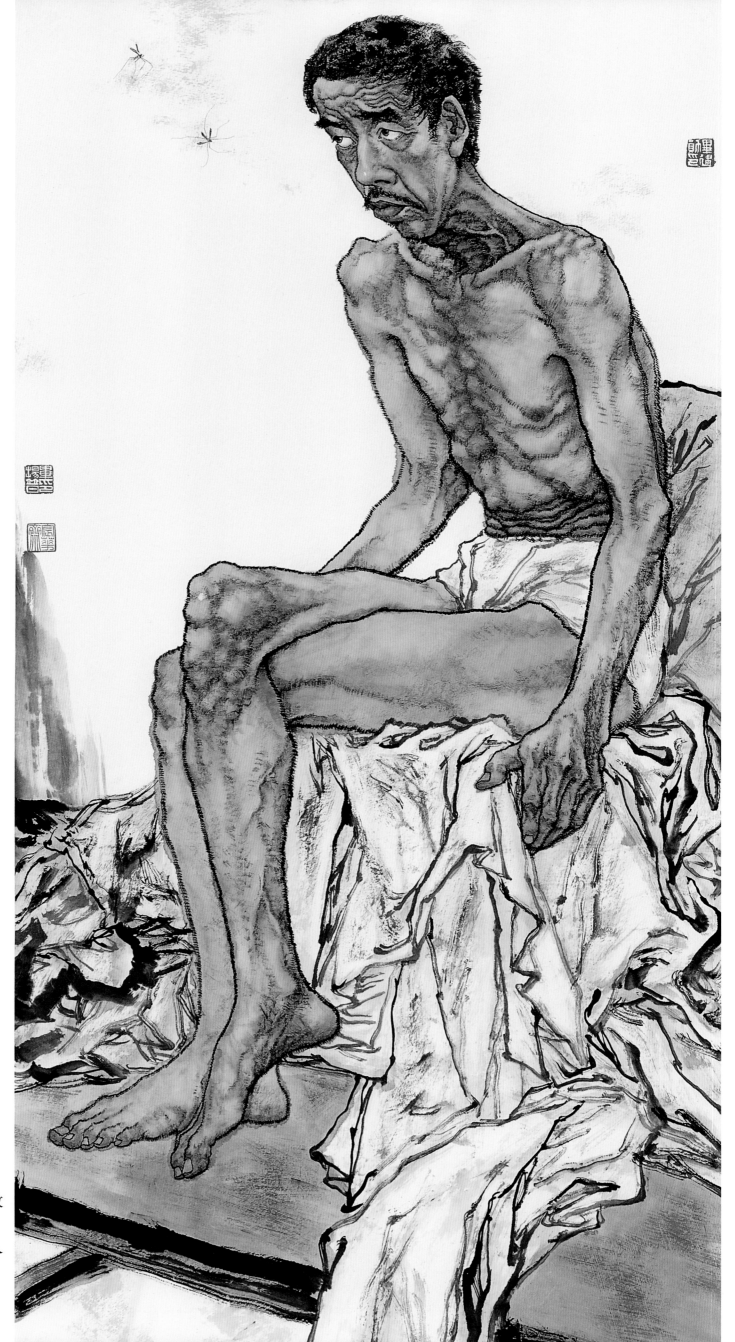

蚊·人

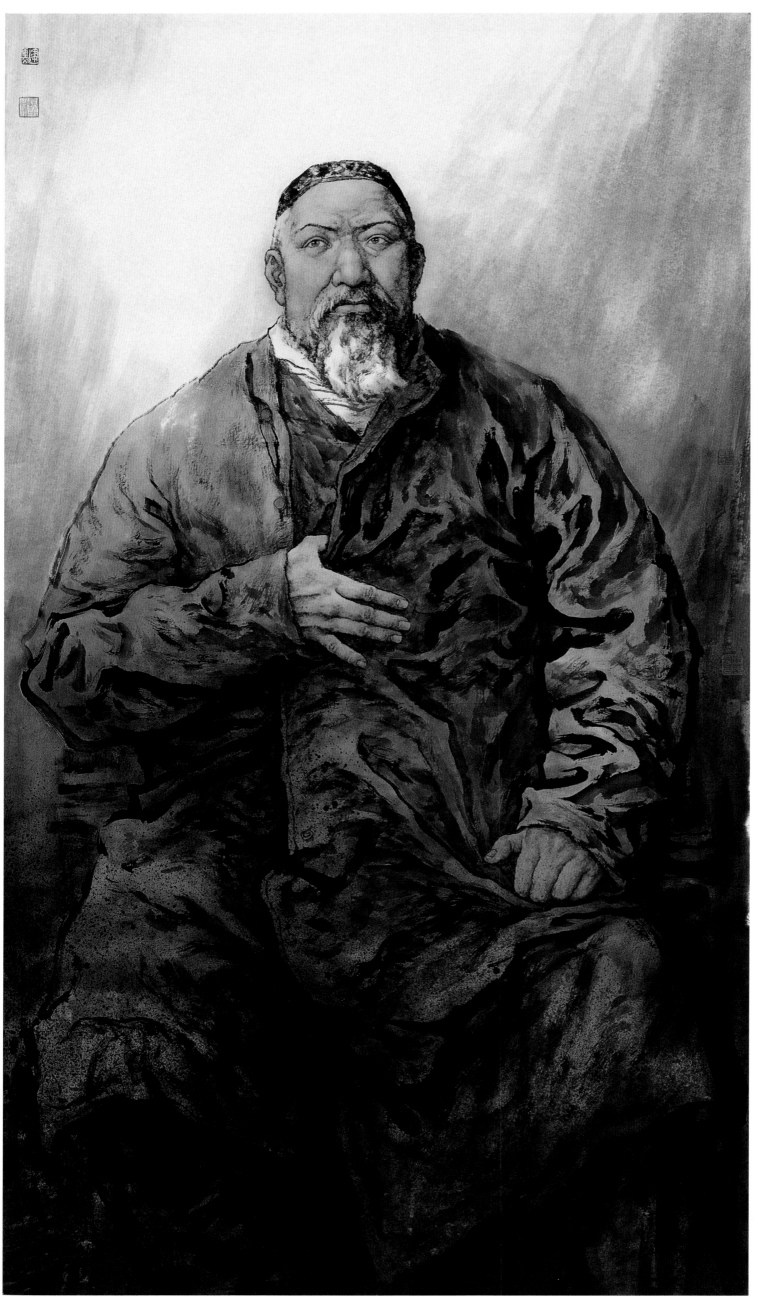

哈萨克诗人阿拜

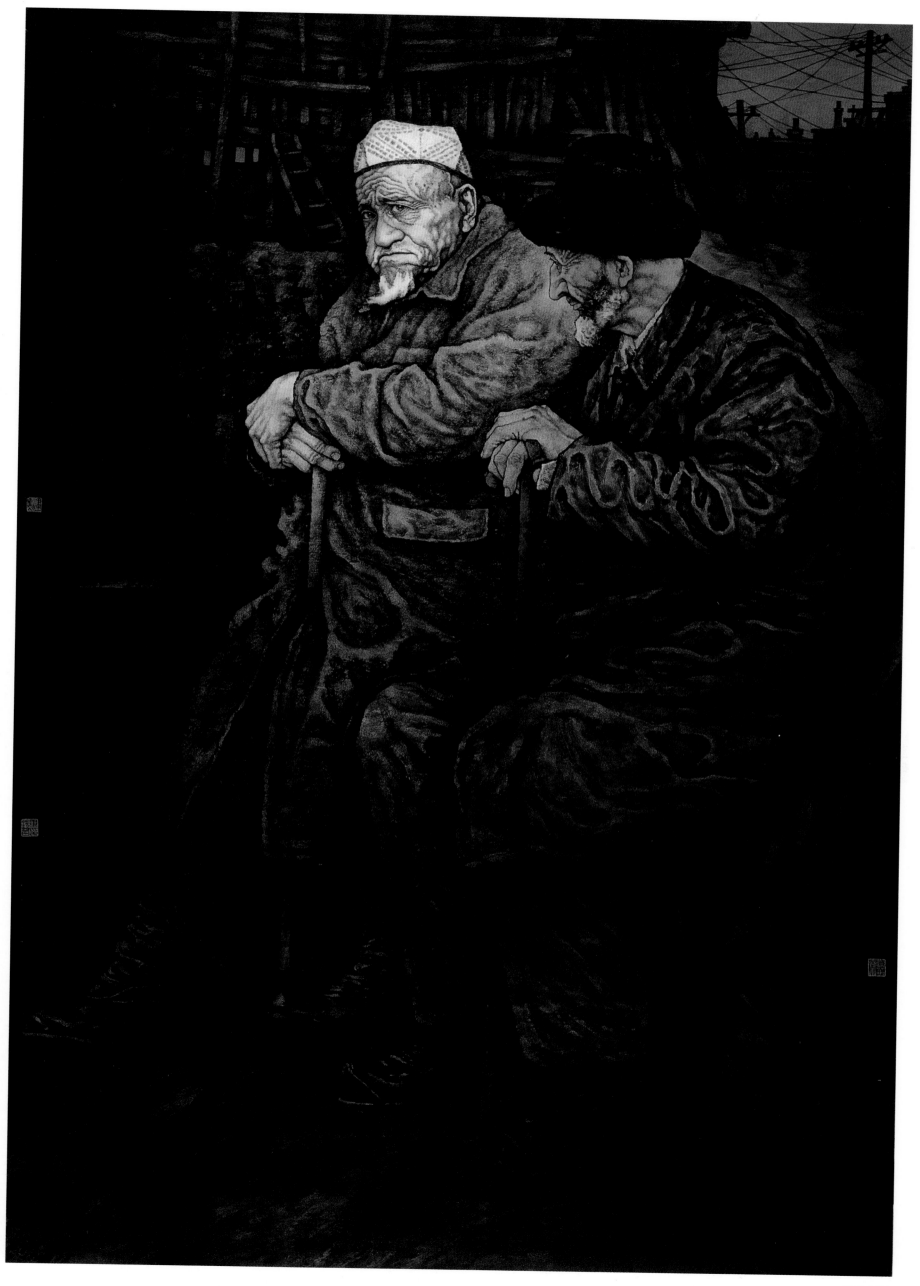

一望无际

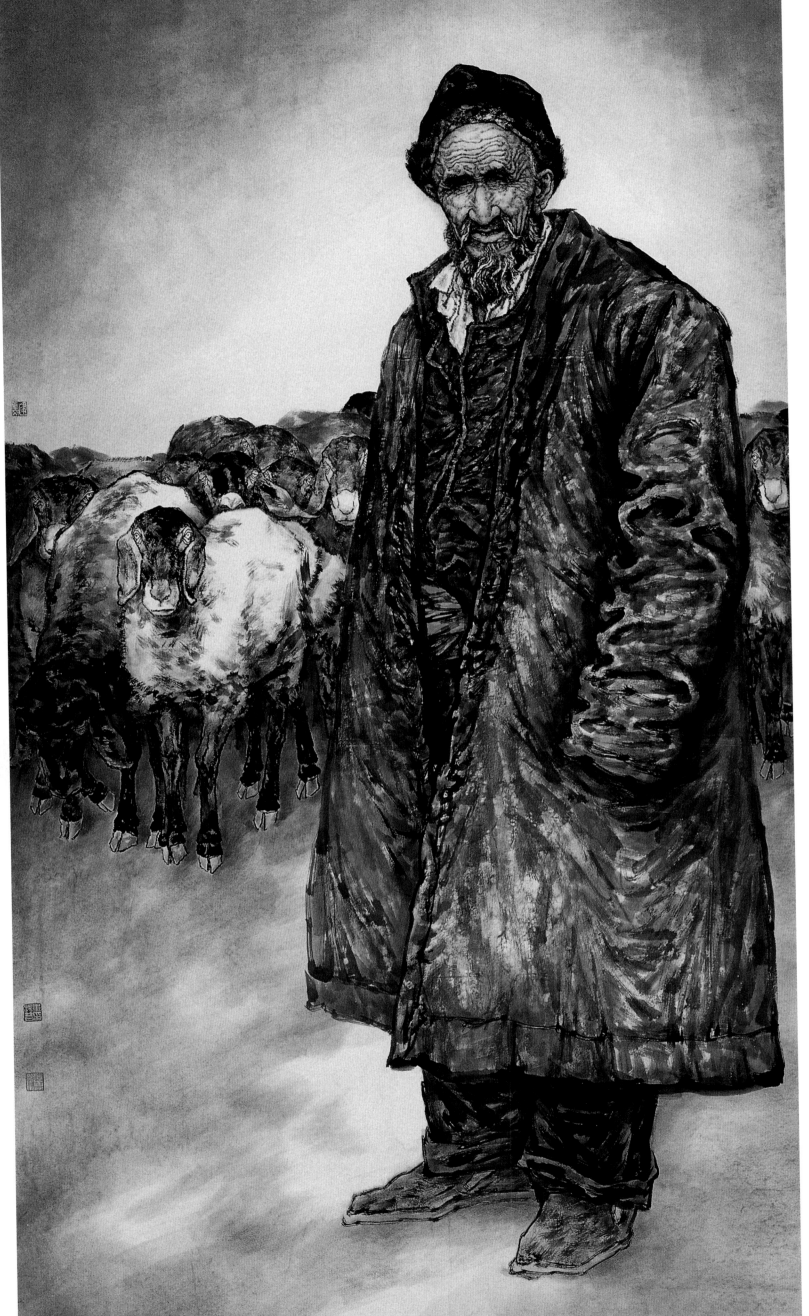

黄天厚土

戎装普京

戎装普京（局部）

细雨中的鸽子

何老板

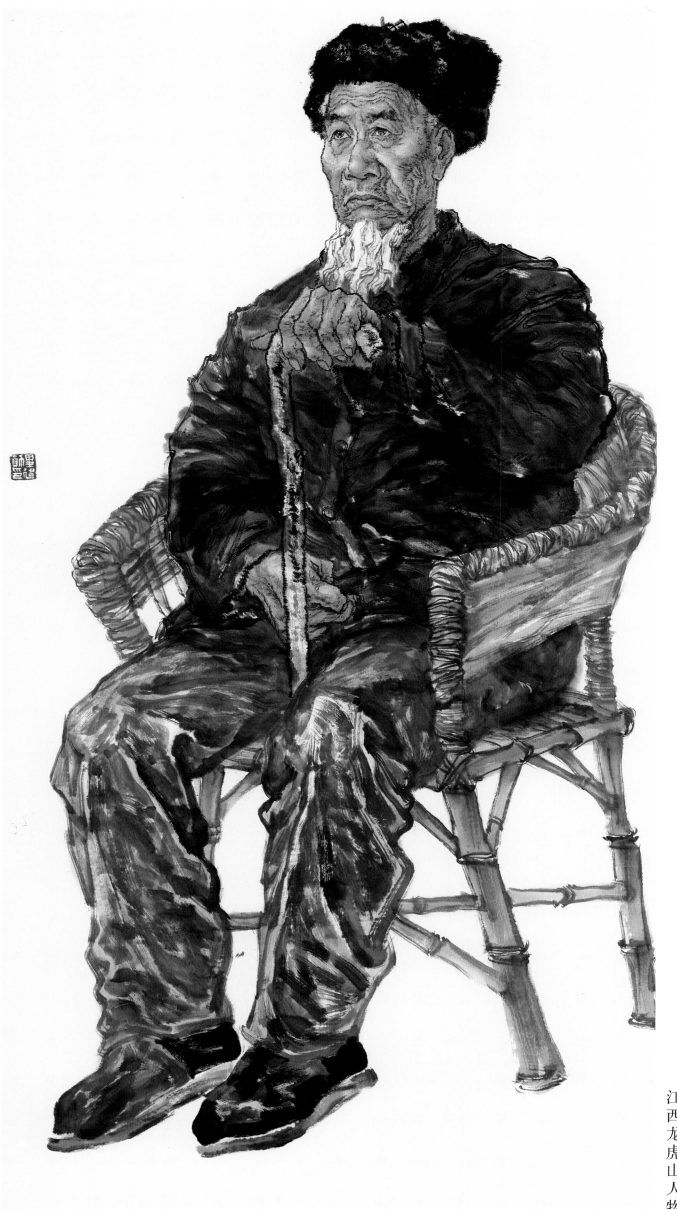

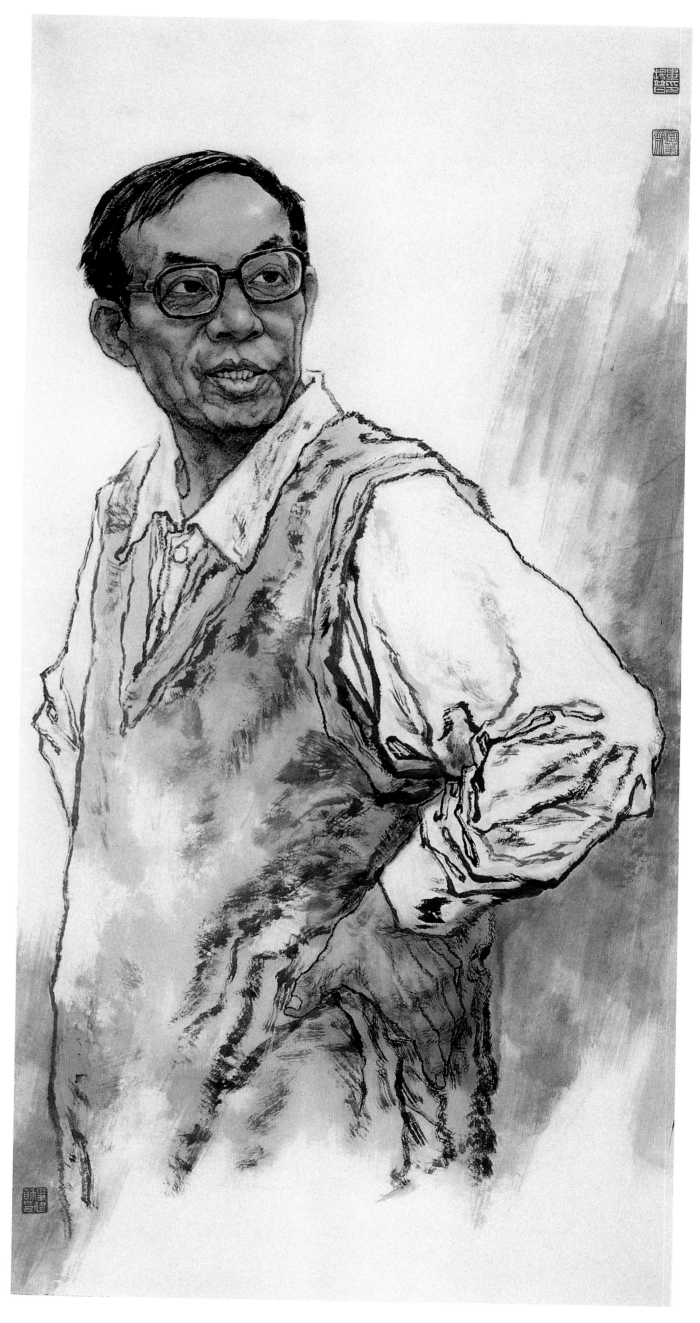

王
选

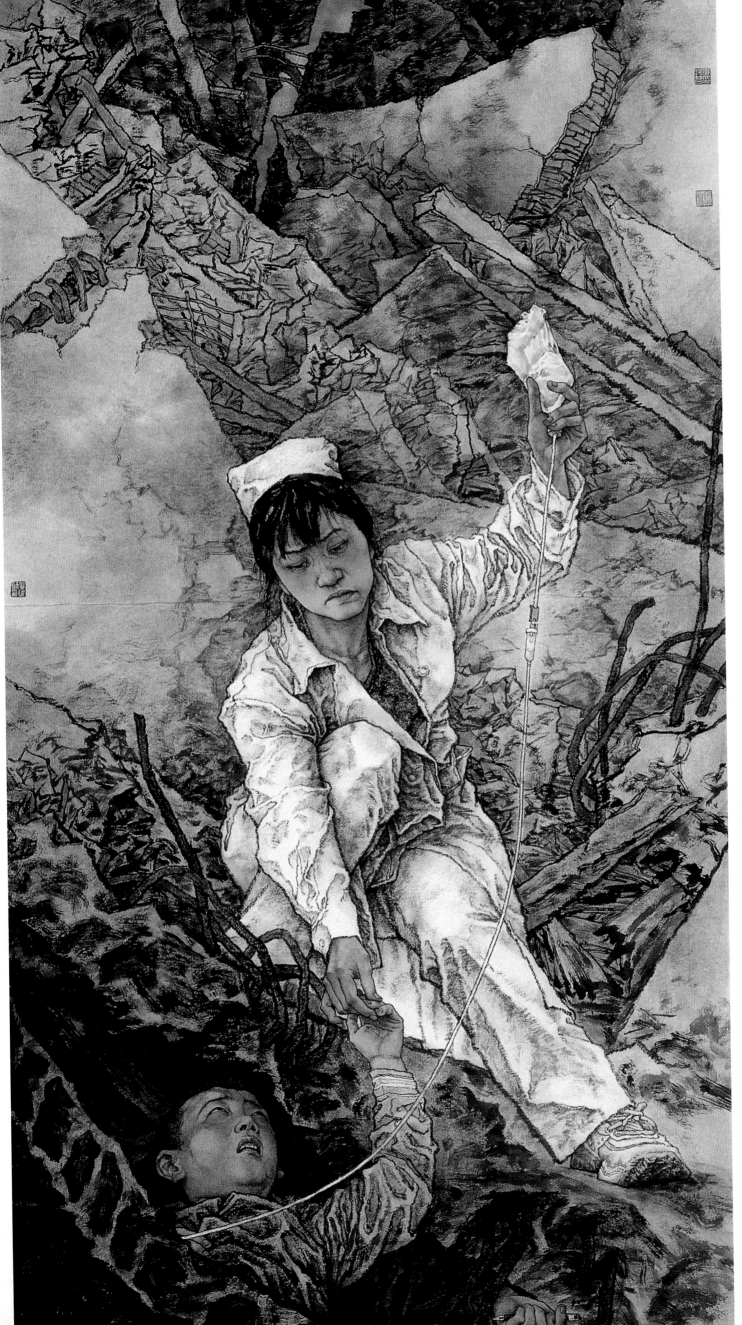

不会离开你

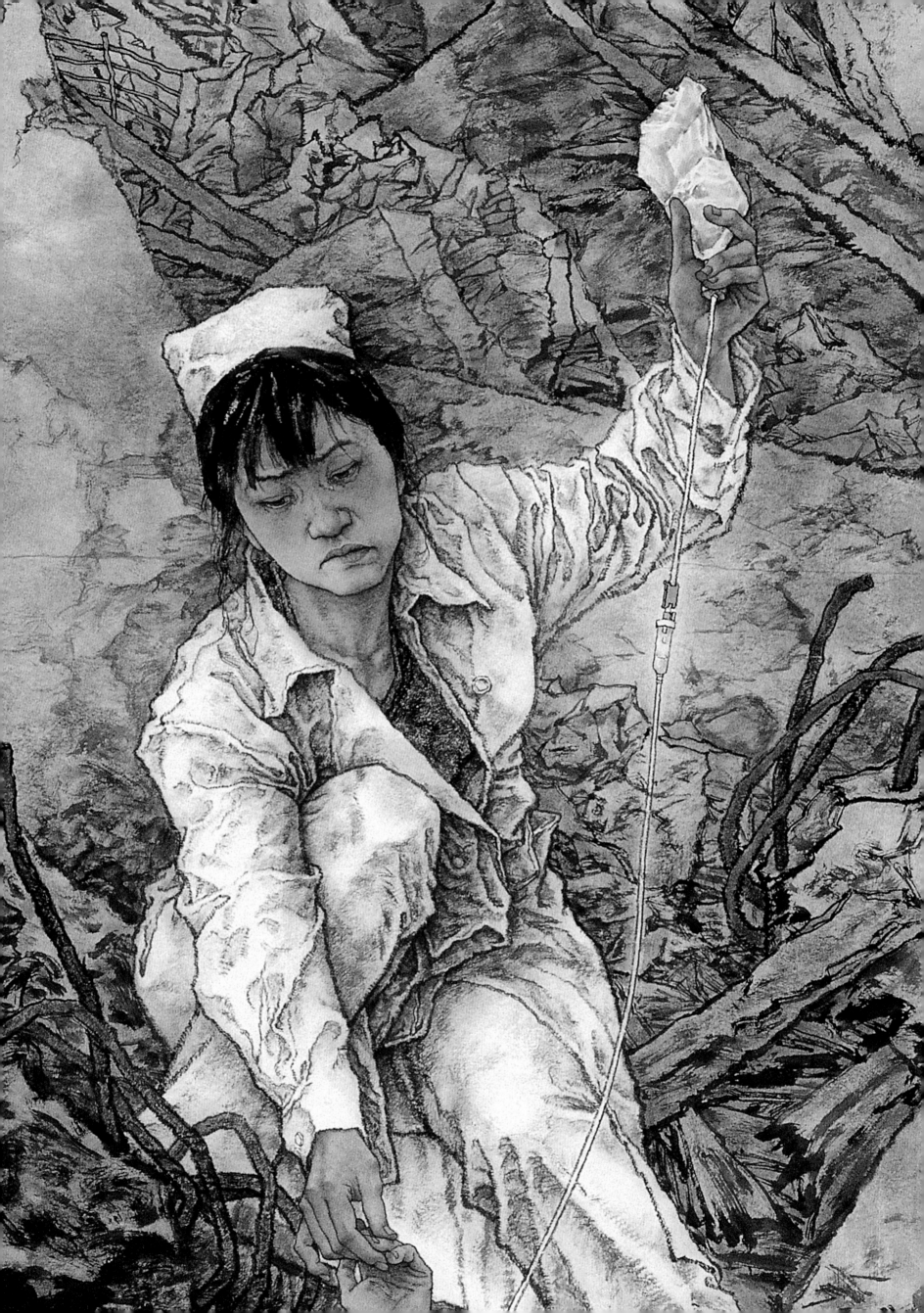

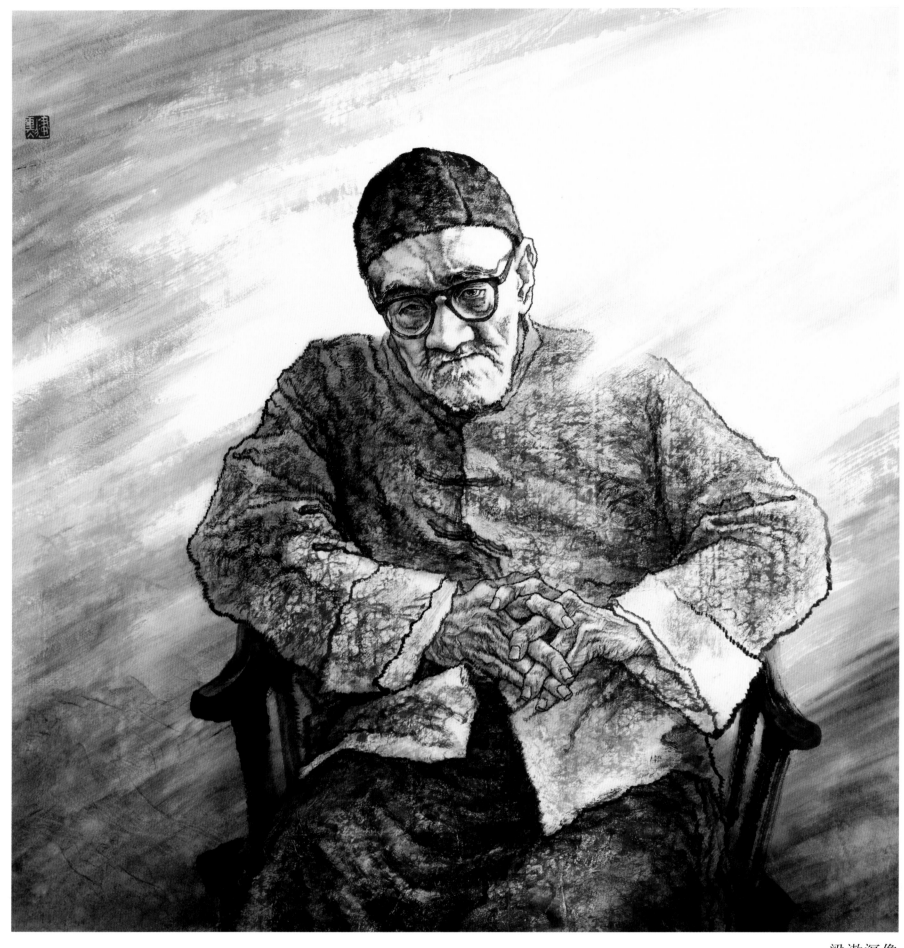

梁漱溟像

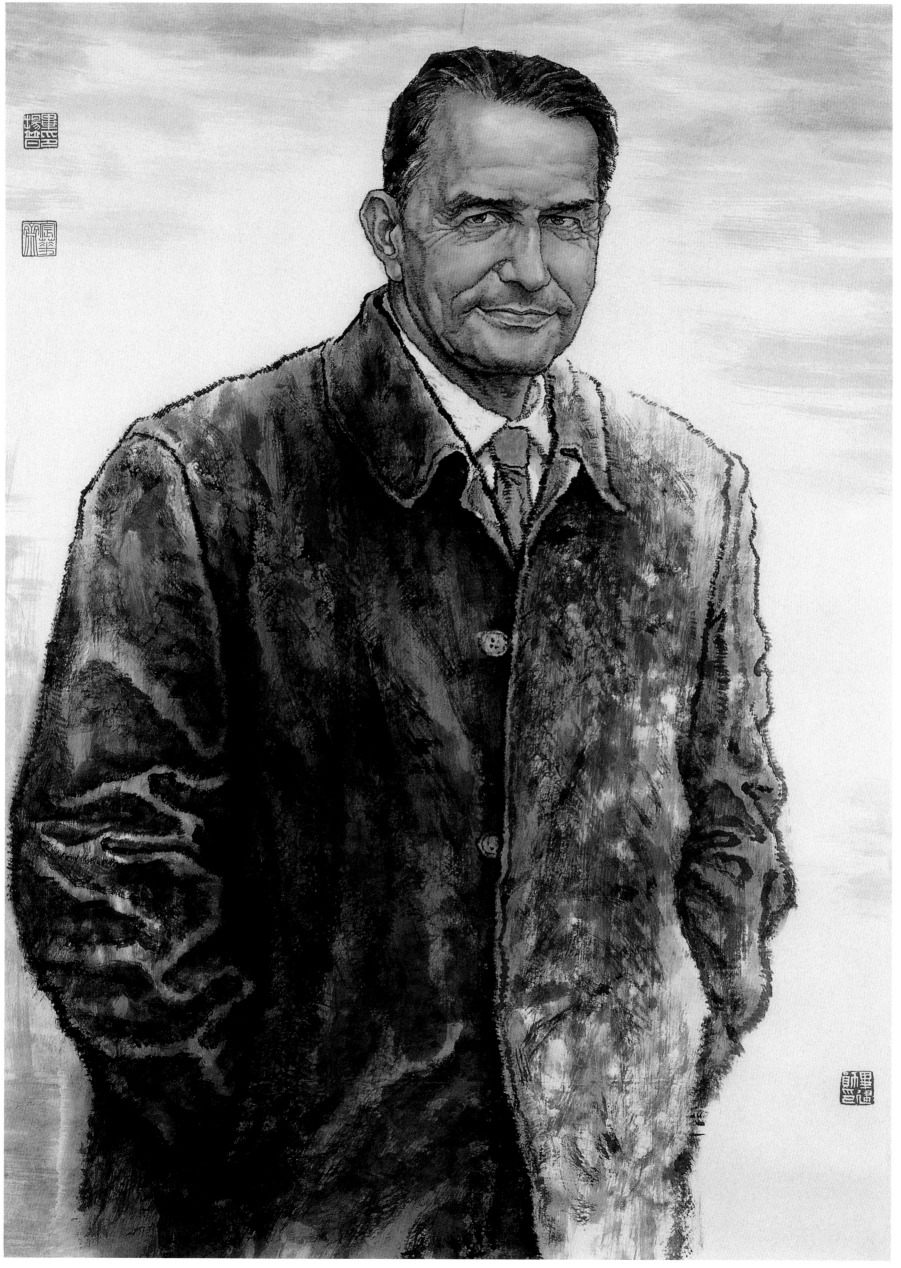

罗格

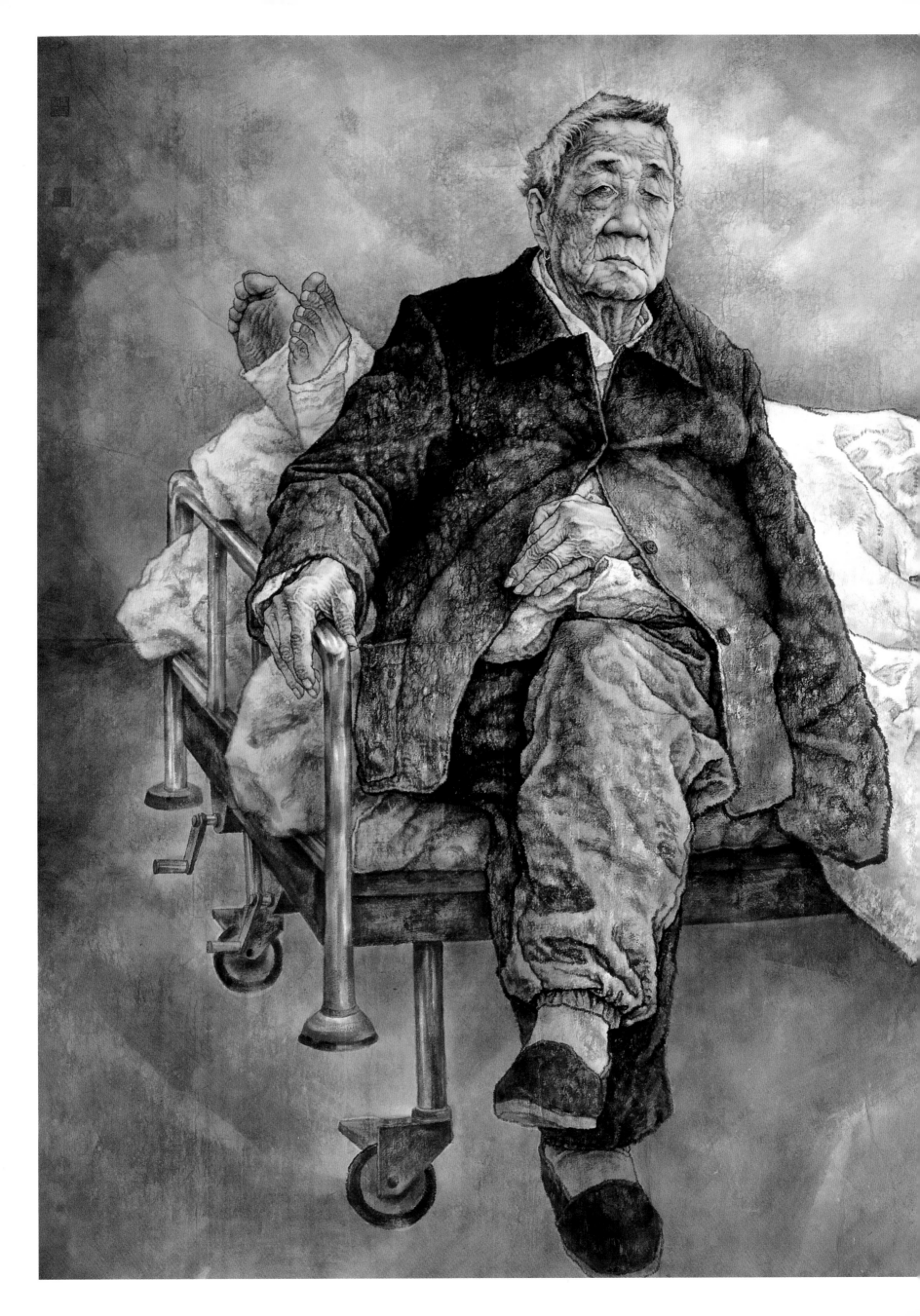

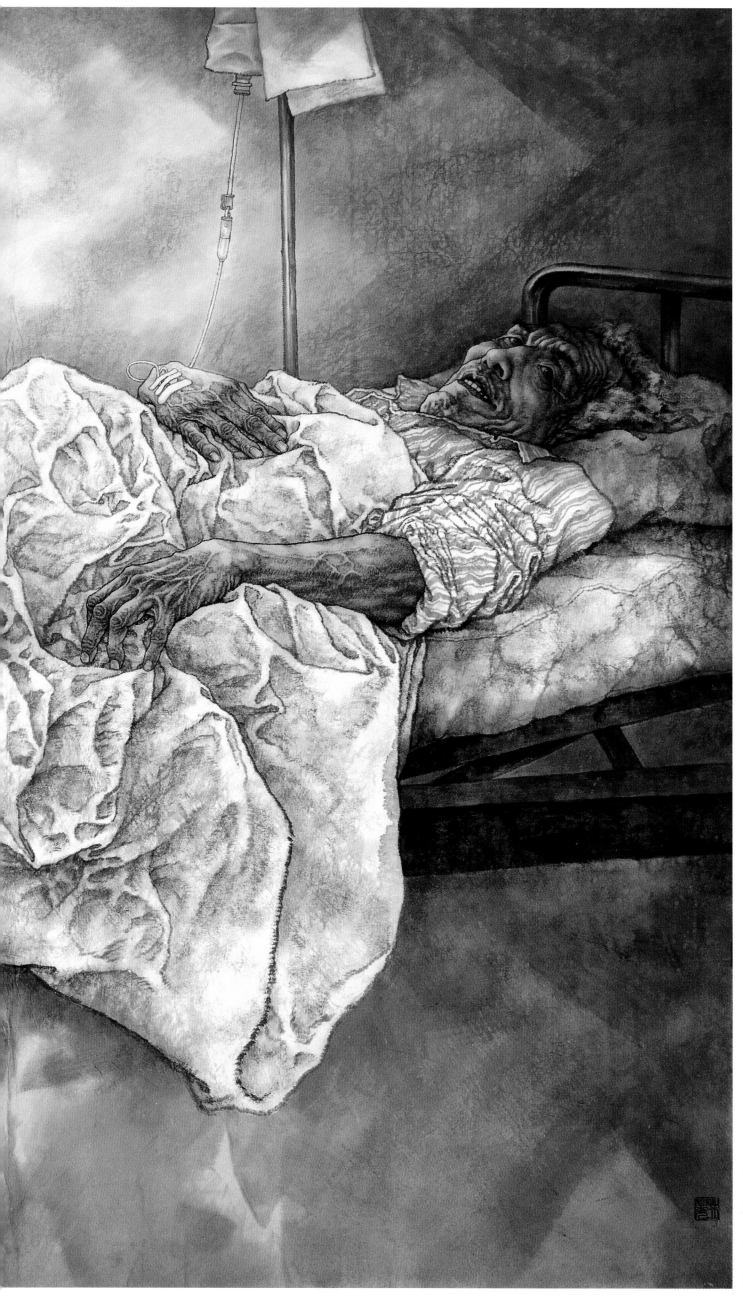

自由万岁

母亲

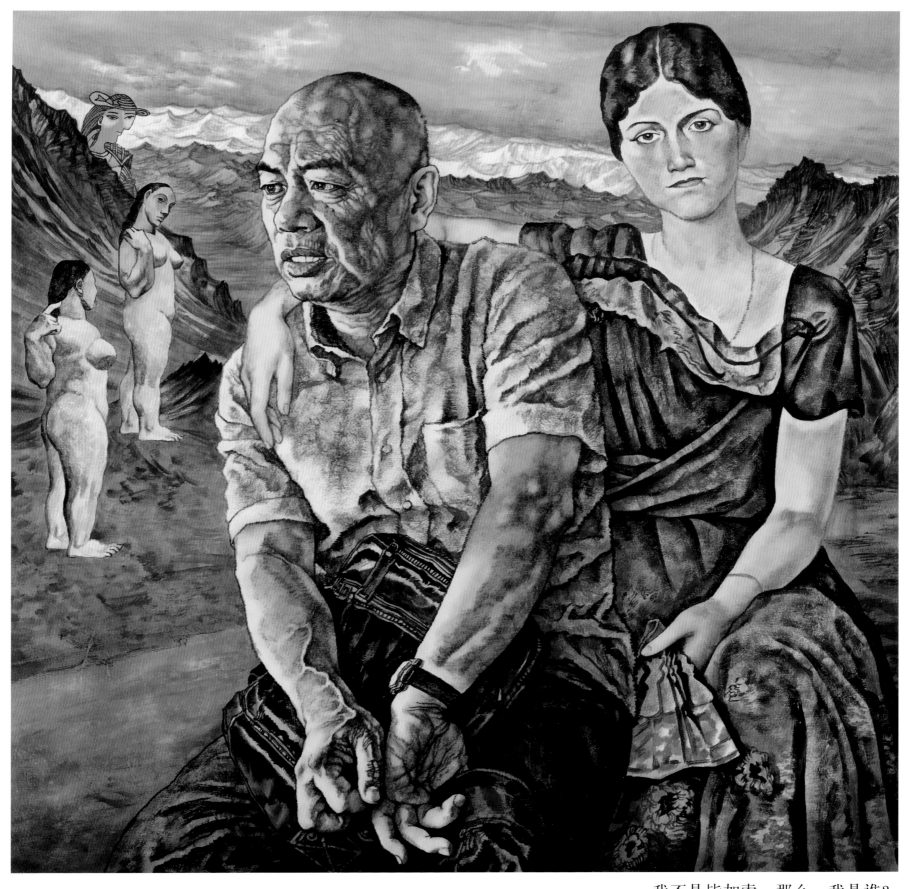

我不是毕加索，那么，我是谁？

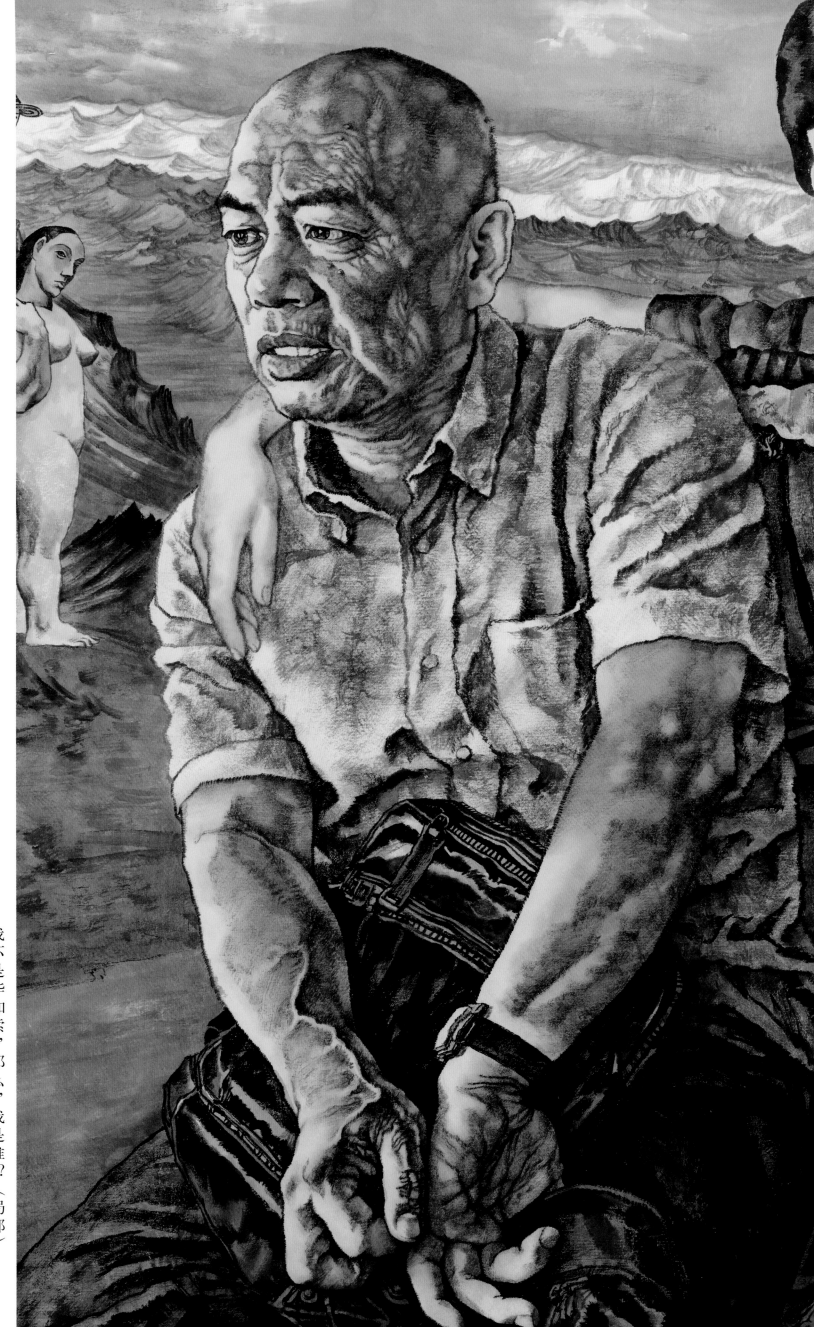

我不是毕加索，那么，我是谁？（局部）

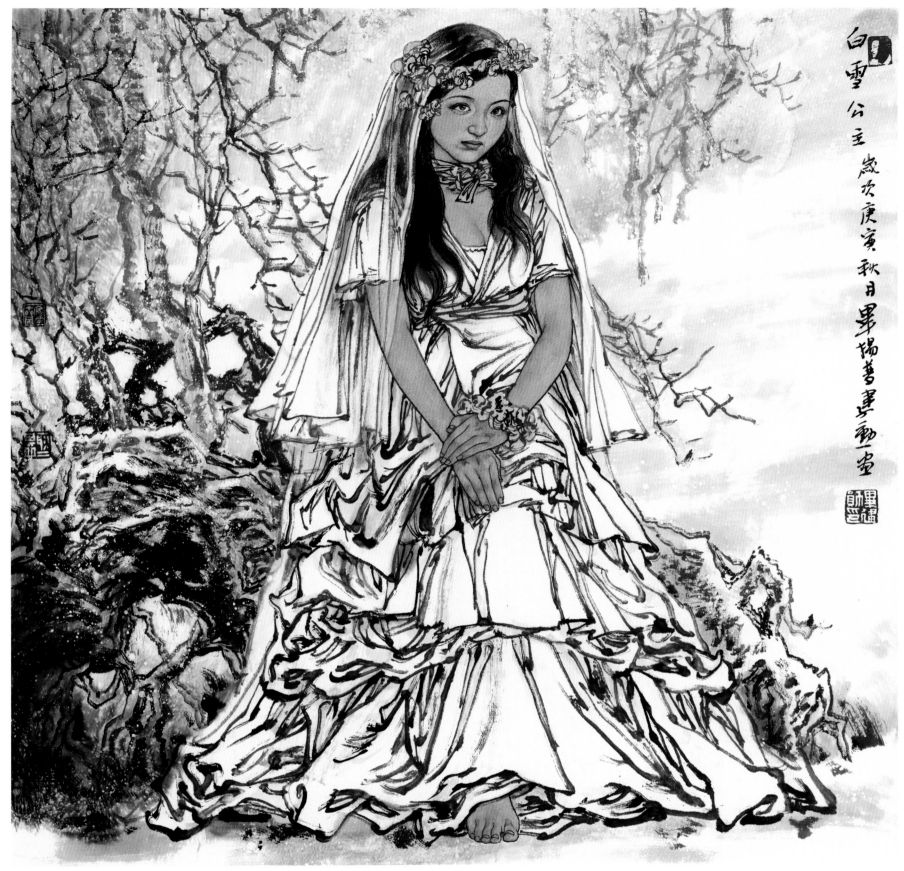

白雪公主

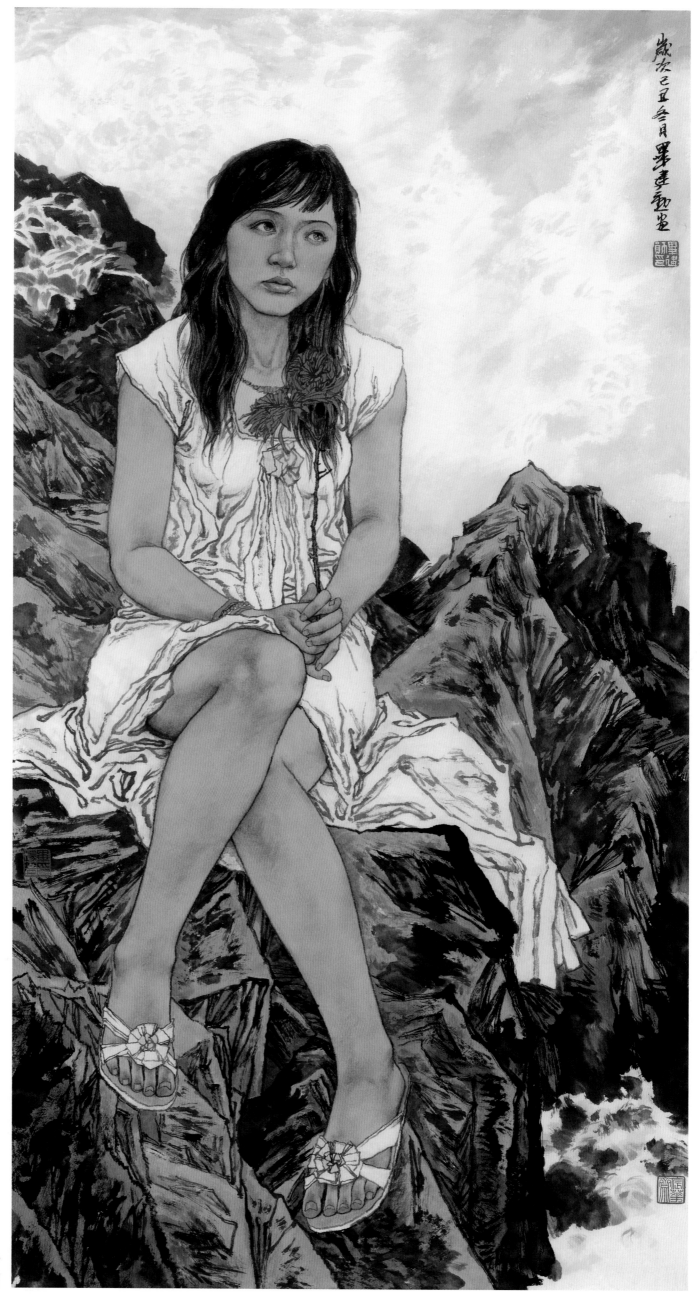

心潮

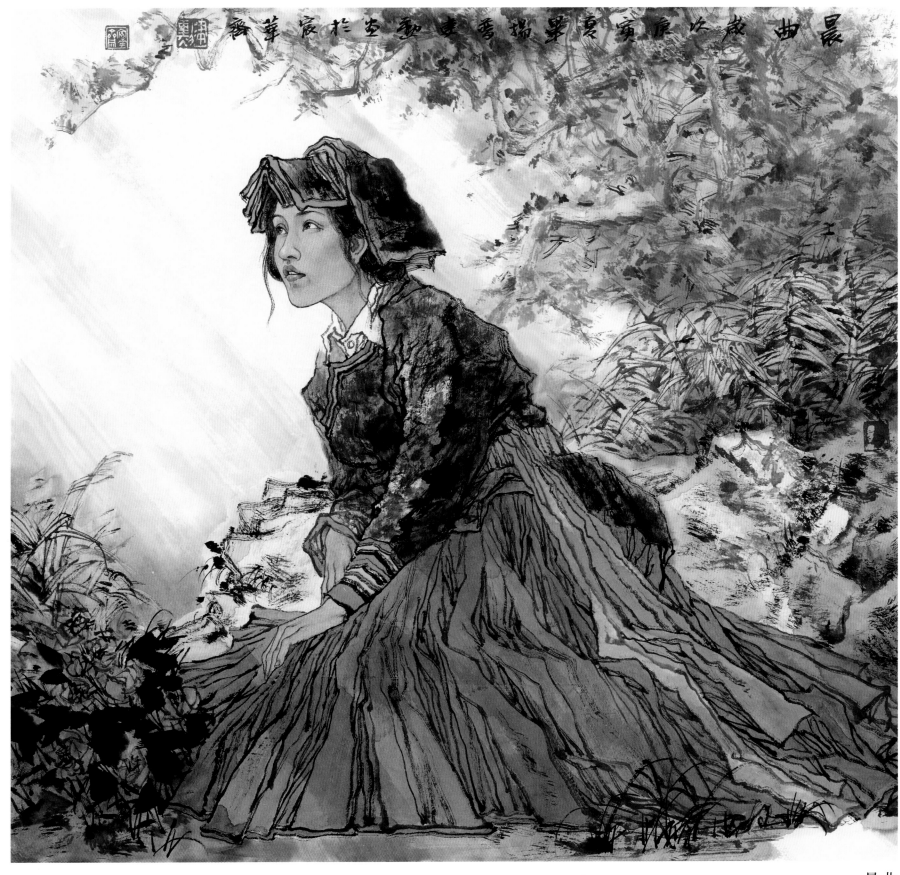

晨曲

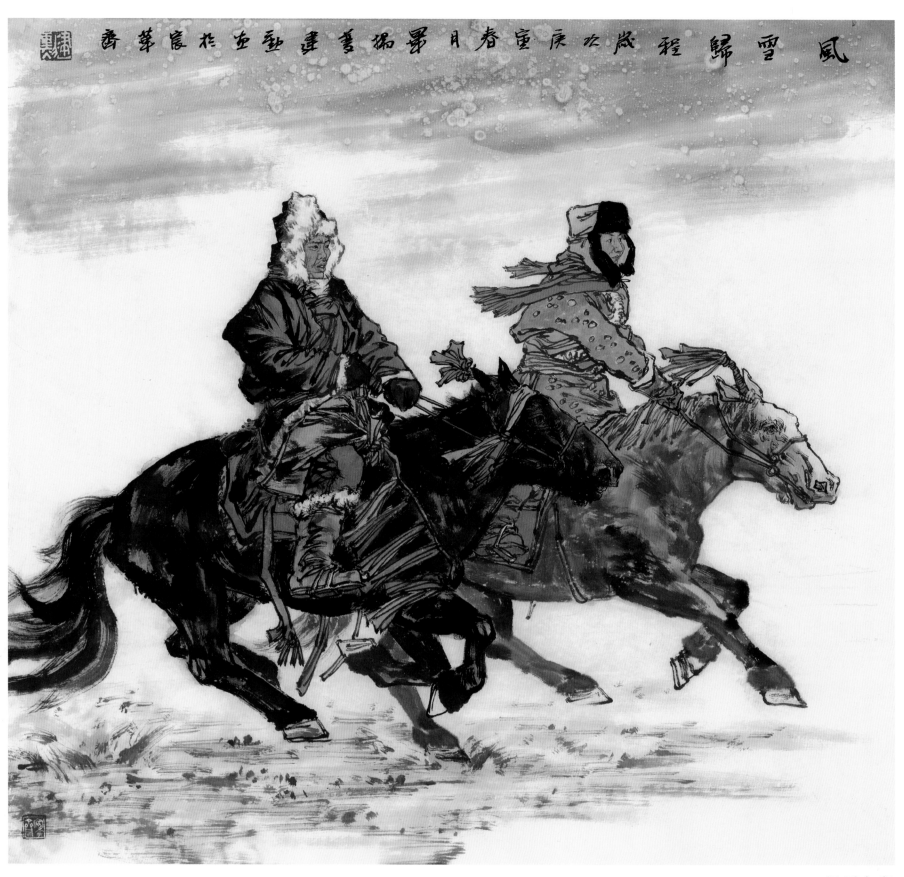

风雪归程

125

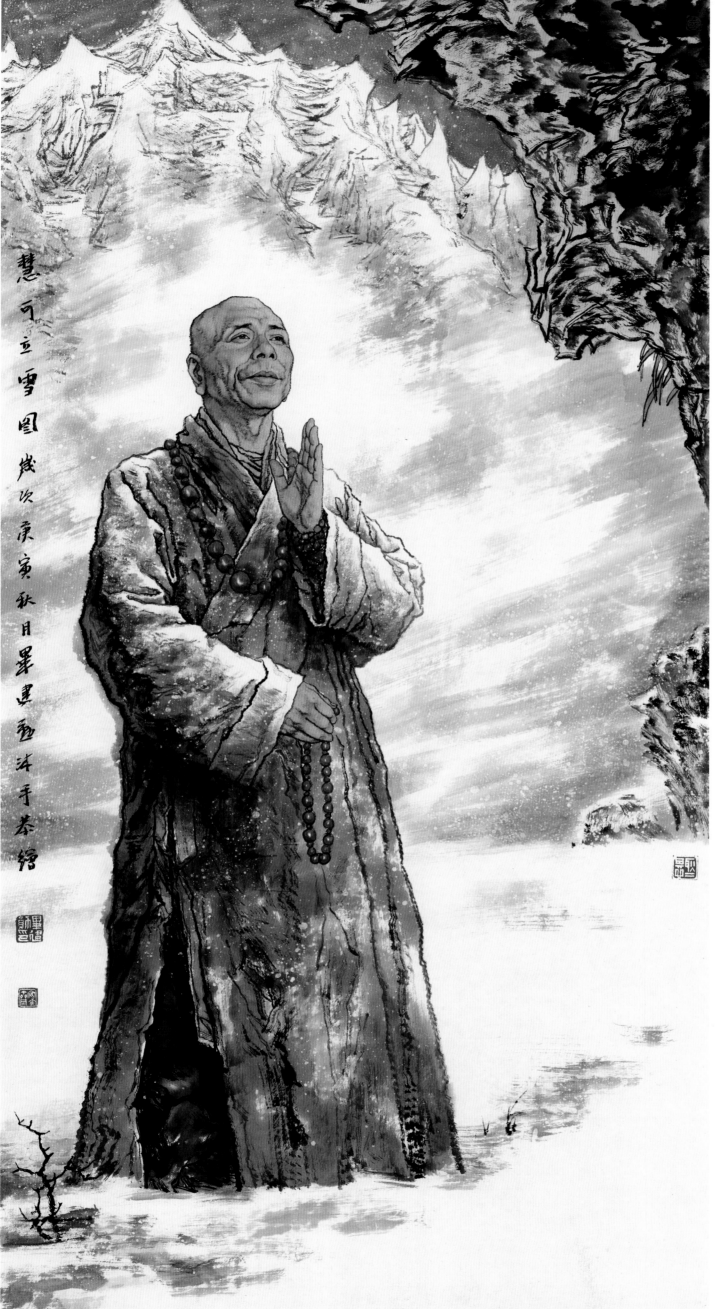

慧可立雪

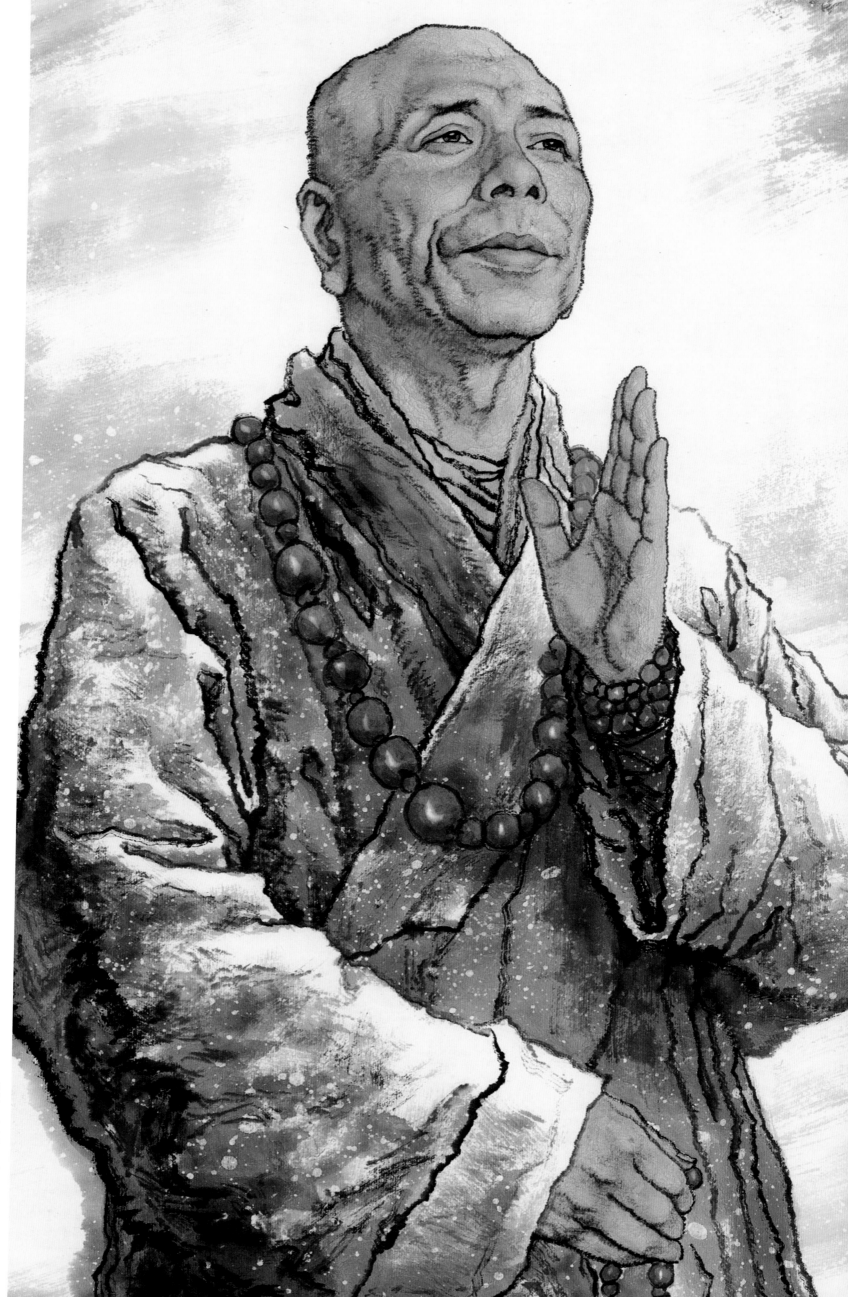

慧可立雪（局部）

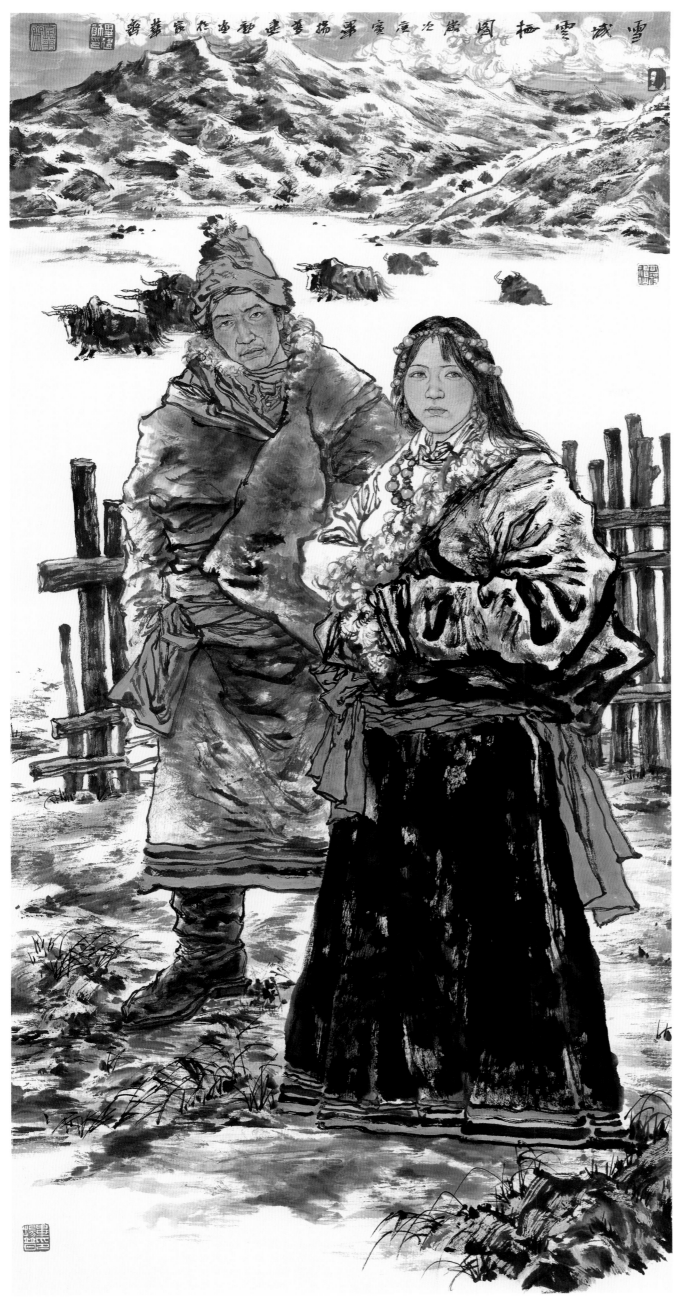

雪域云栖图

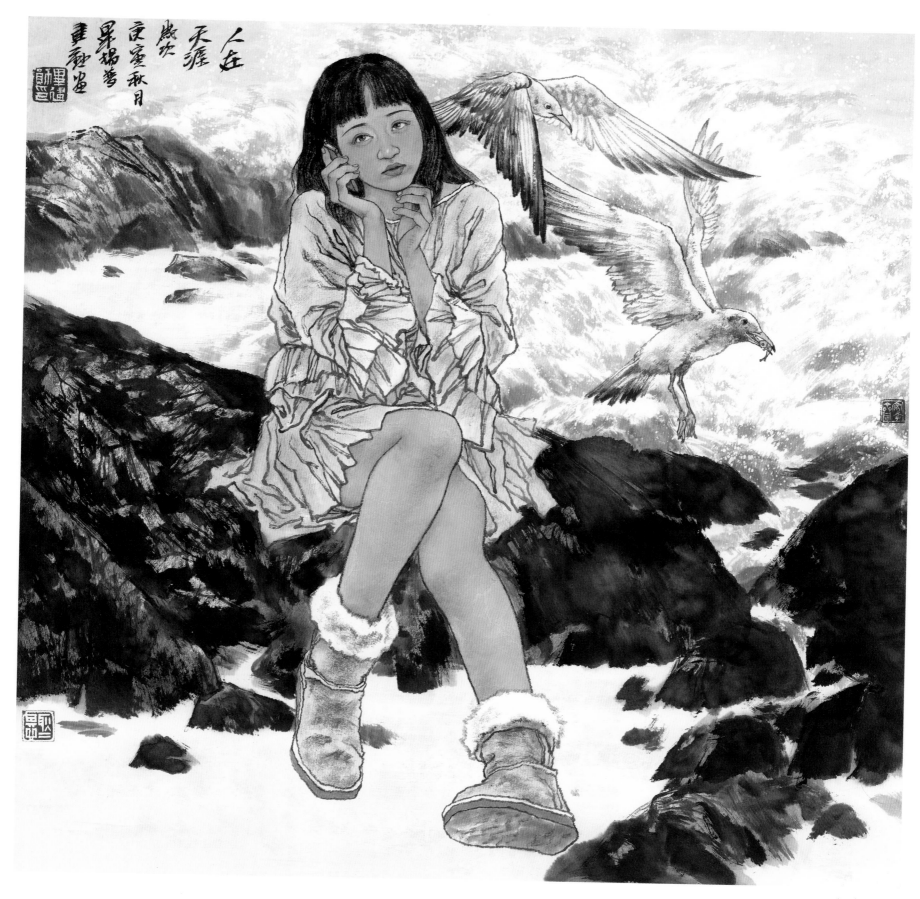

人在天涯

山水清音

130

云端惊雁

岁月如歌图

絮语黄昏

雪花那个飘

已是黄昏独自愁

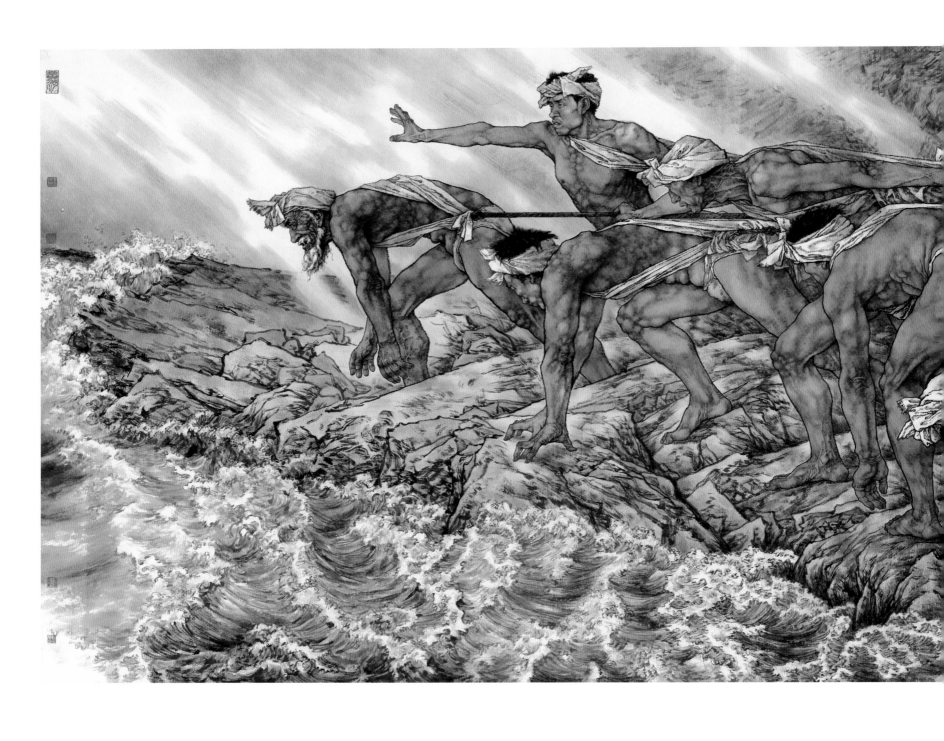

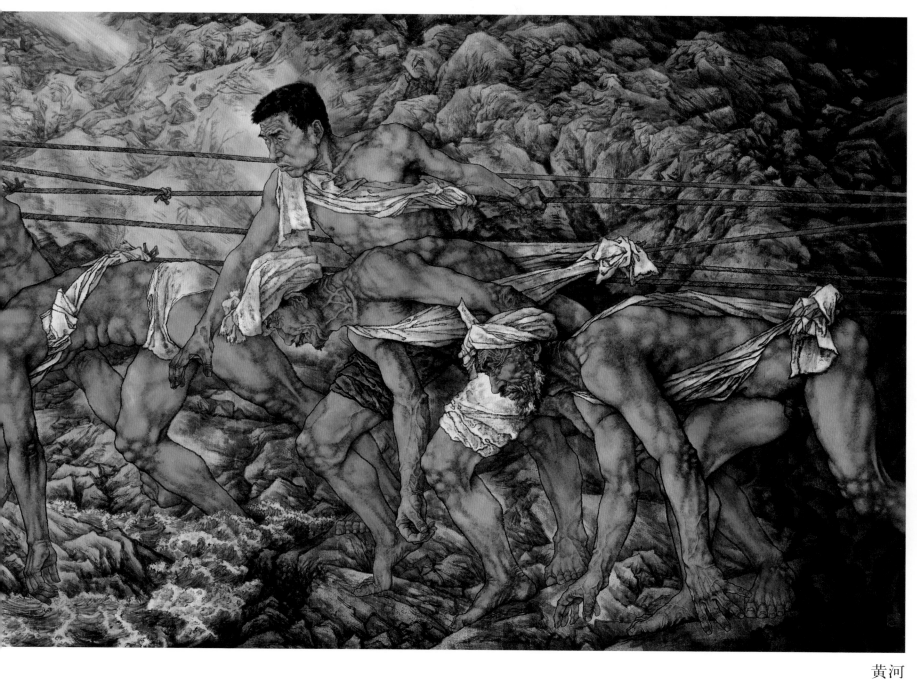

黄河

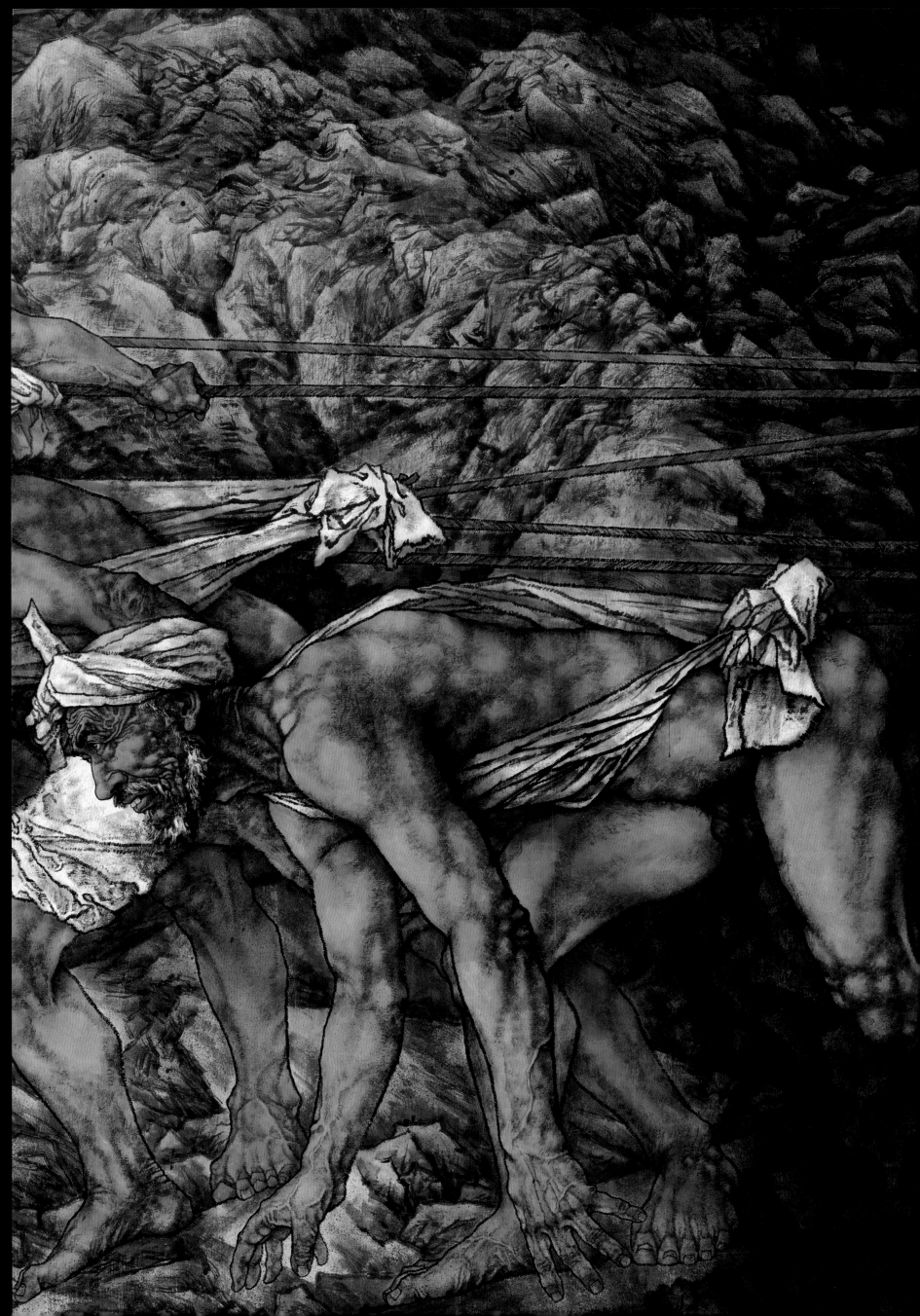

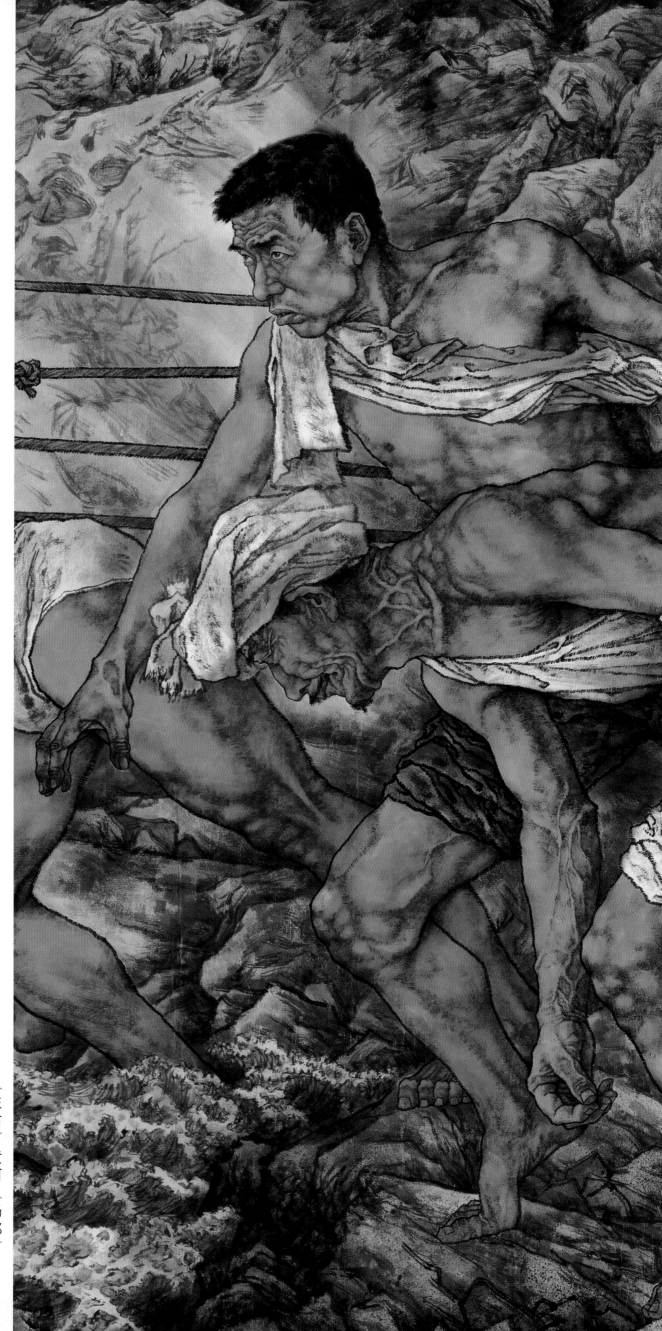

（左右）黄河（局部）

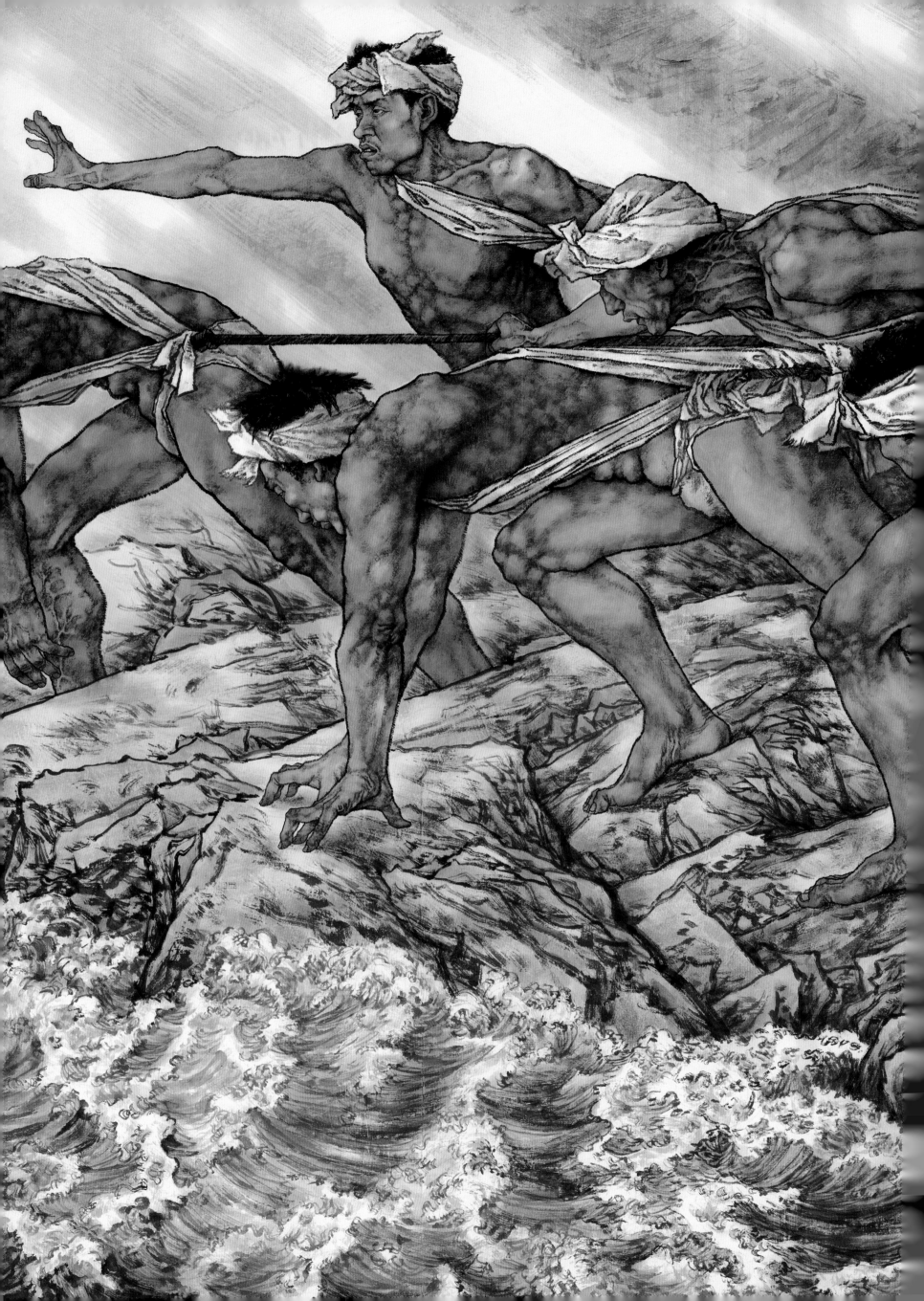

天外来客

茶马古道之二

茶马古道之四

澄怀

游心

刚
柔

大雪无声

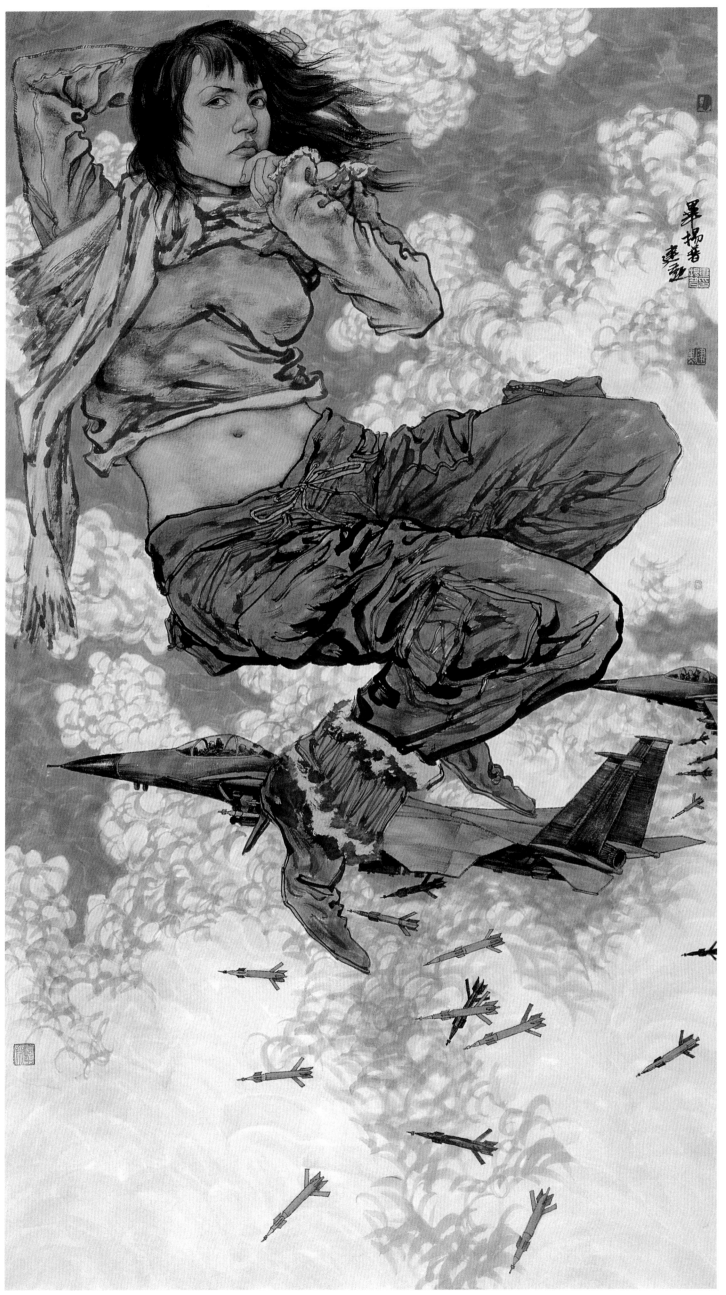

爱
与
战

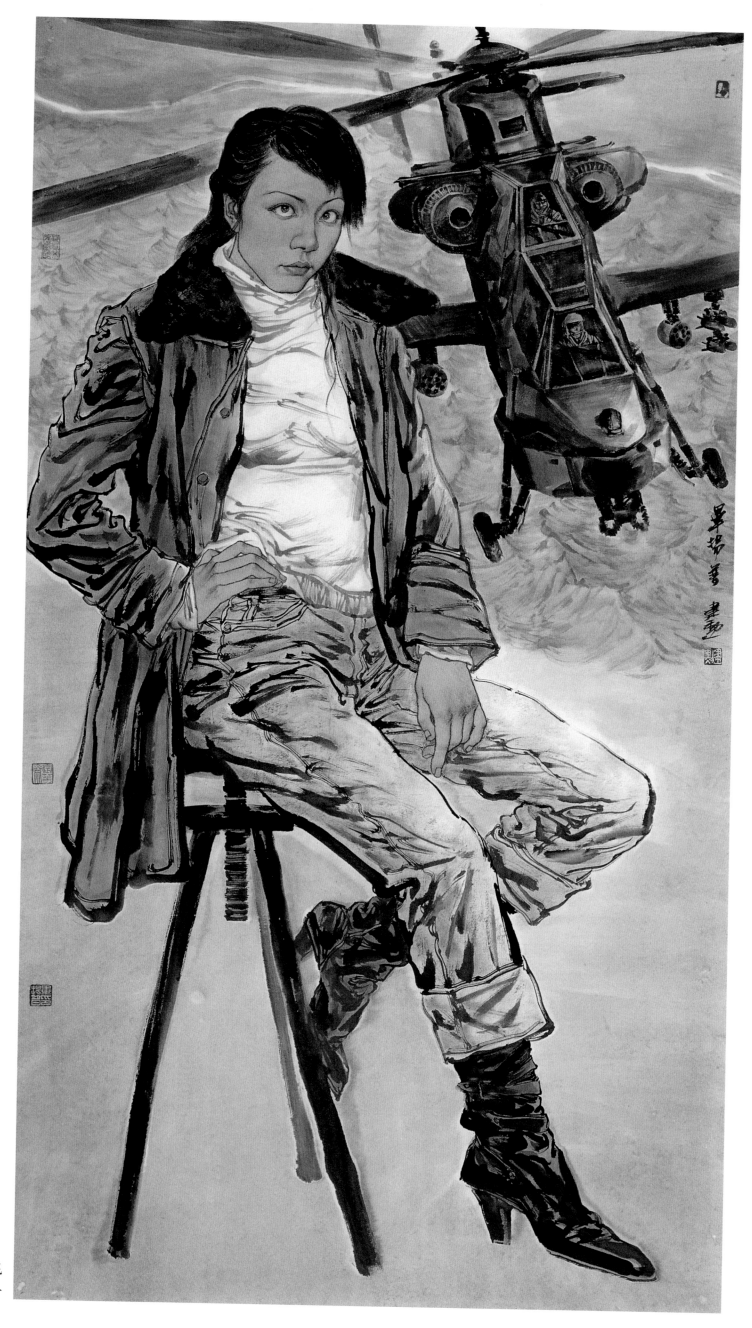

飞
升

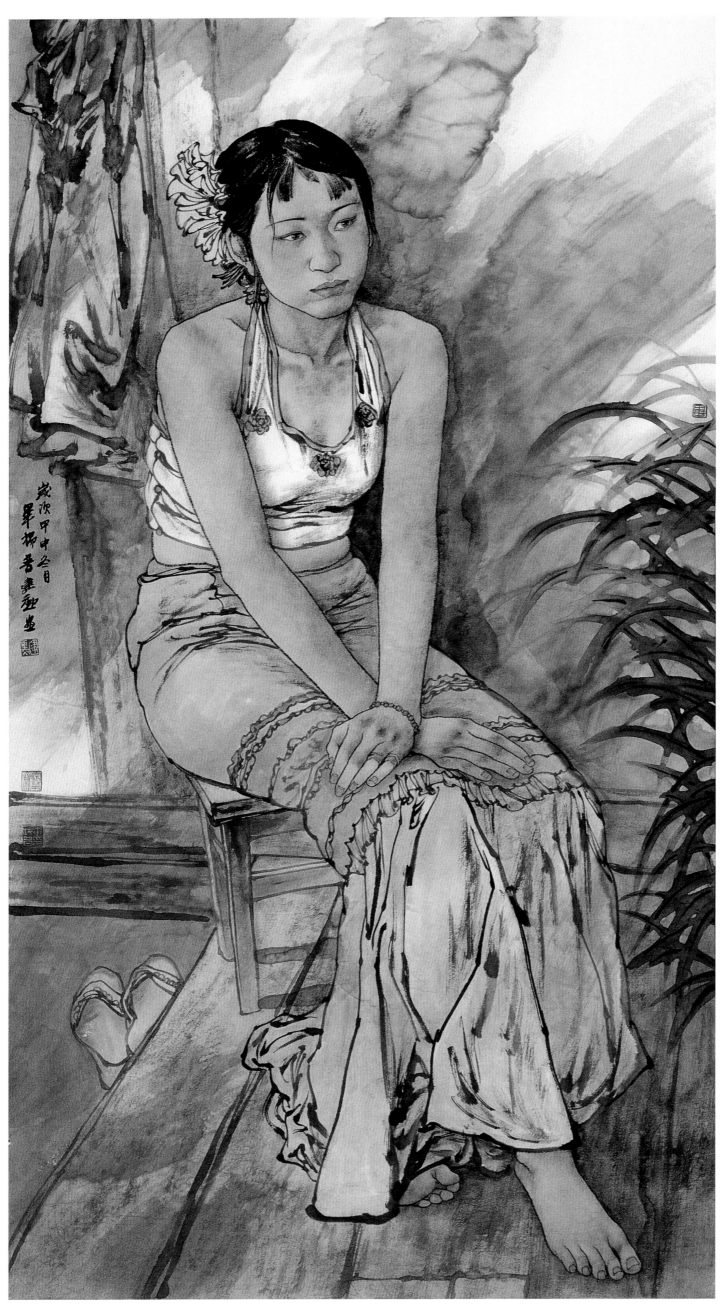

对影

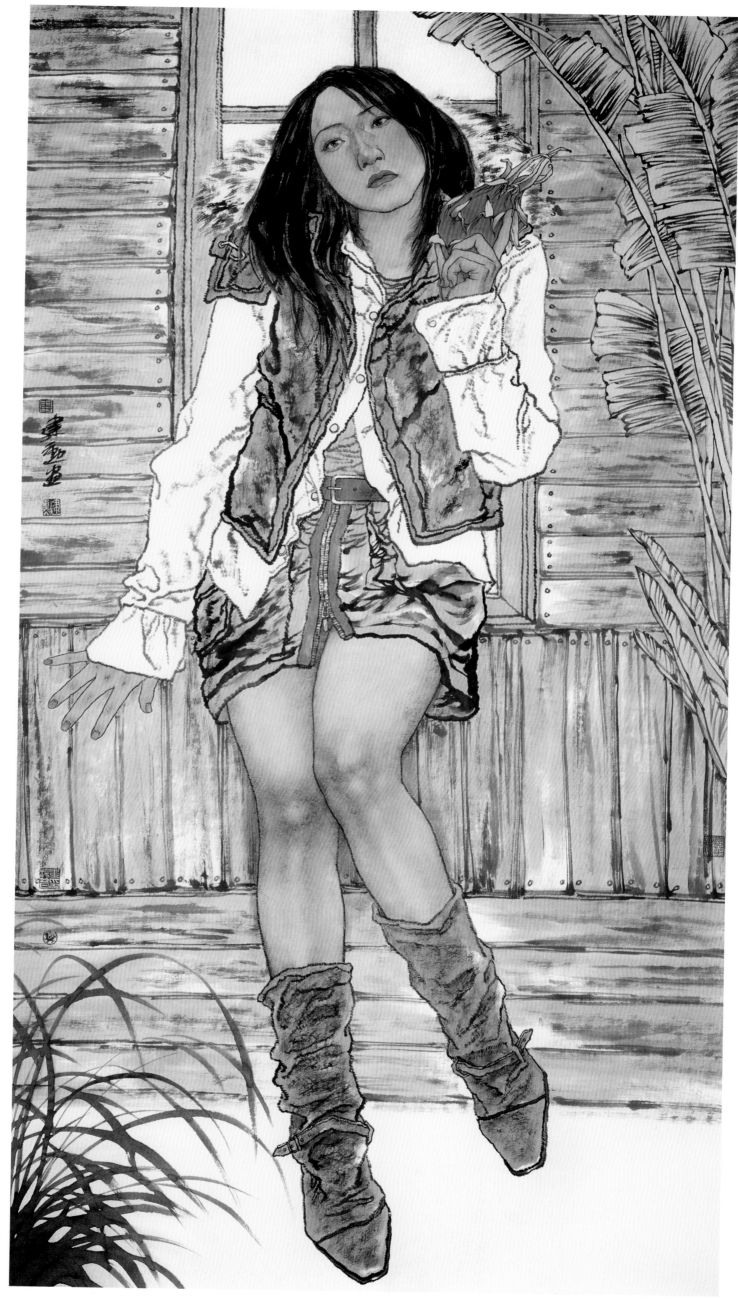

火龙果

乡音

天
籟

面对面

王老吉

以身许国图全图（局部）

以身许国图全图（局部）

（左右）以身许国图全图（局部）

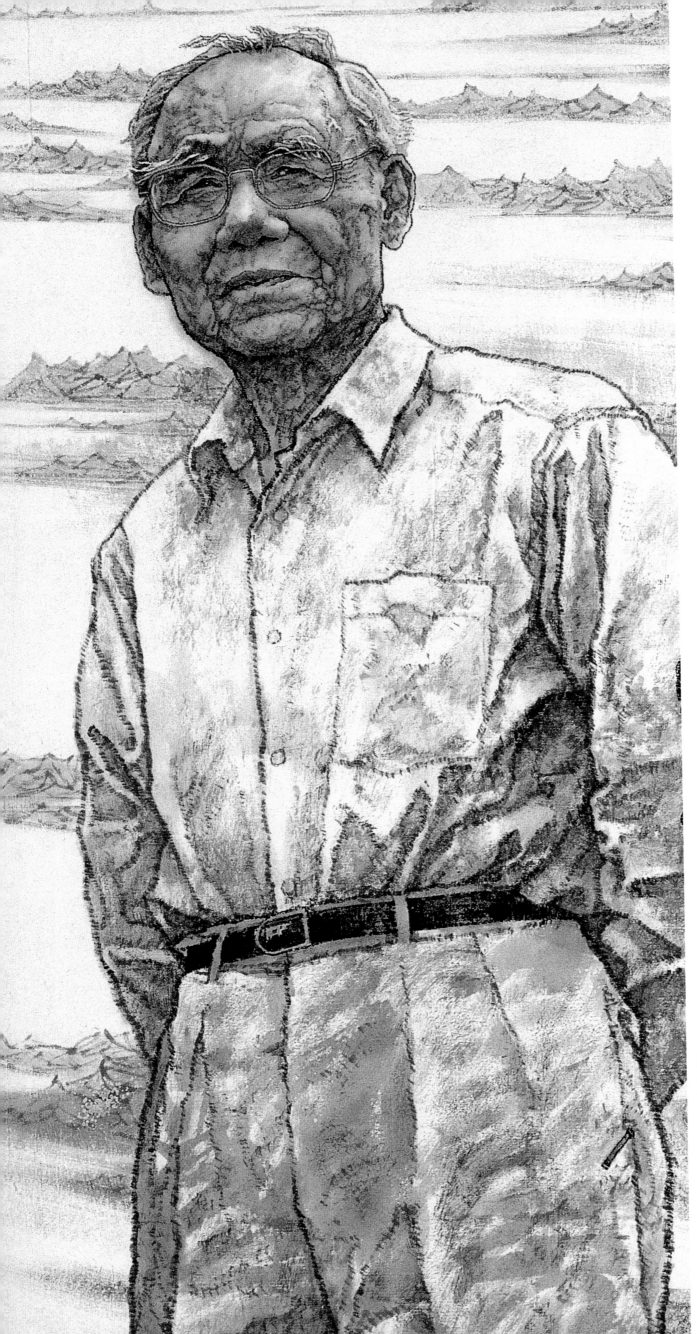

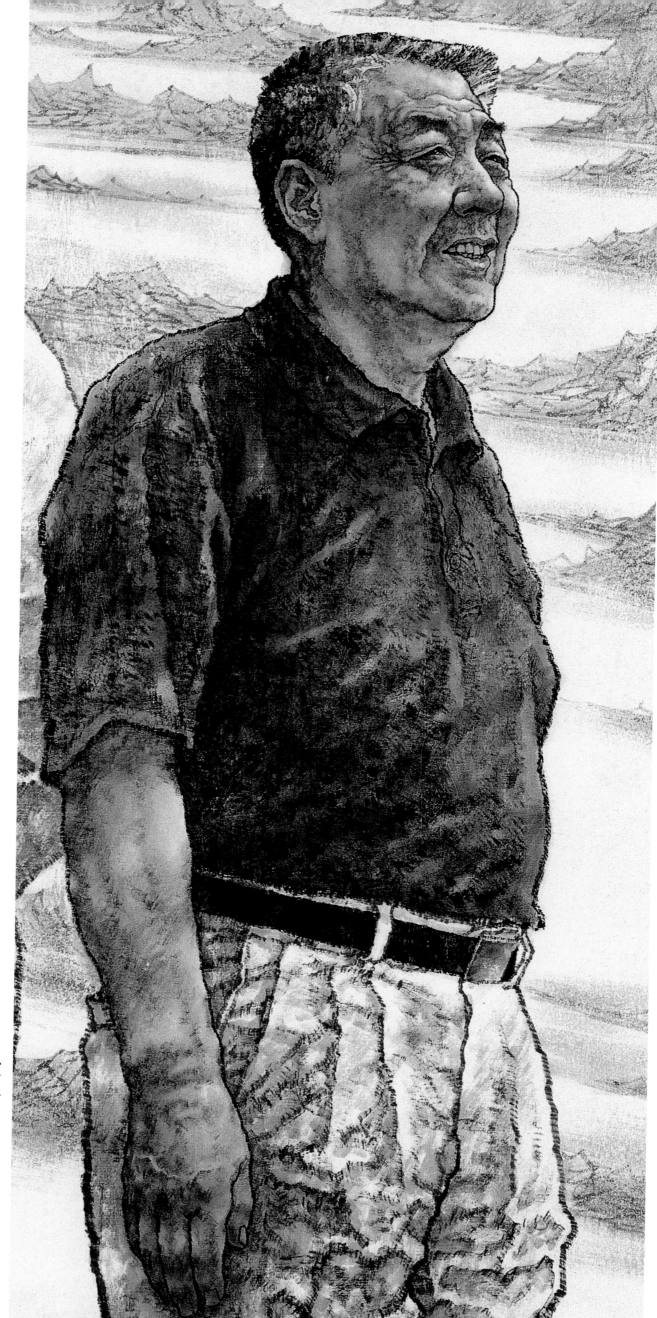

以身许国图全图（局部）

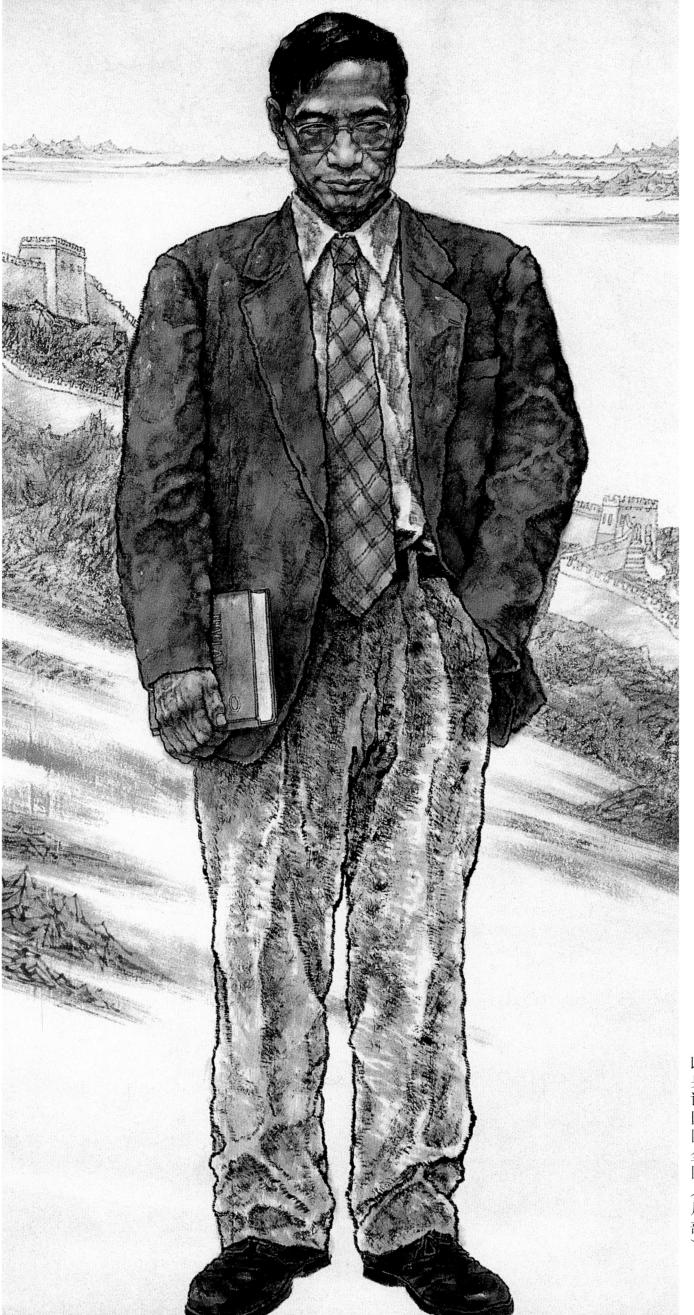

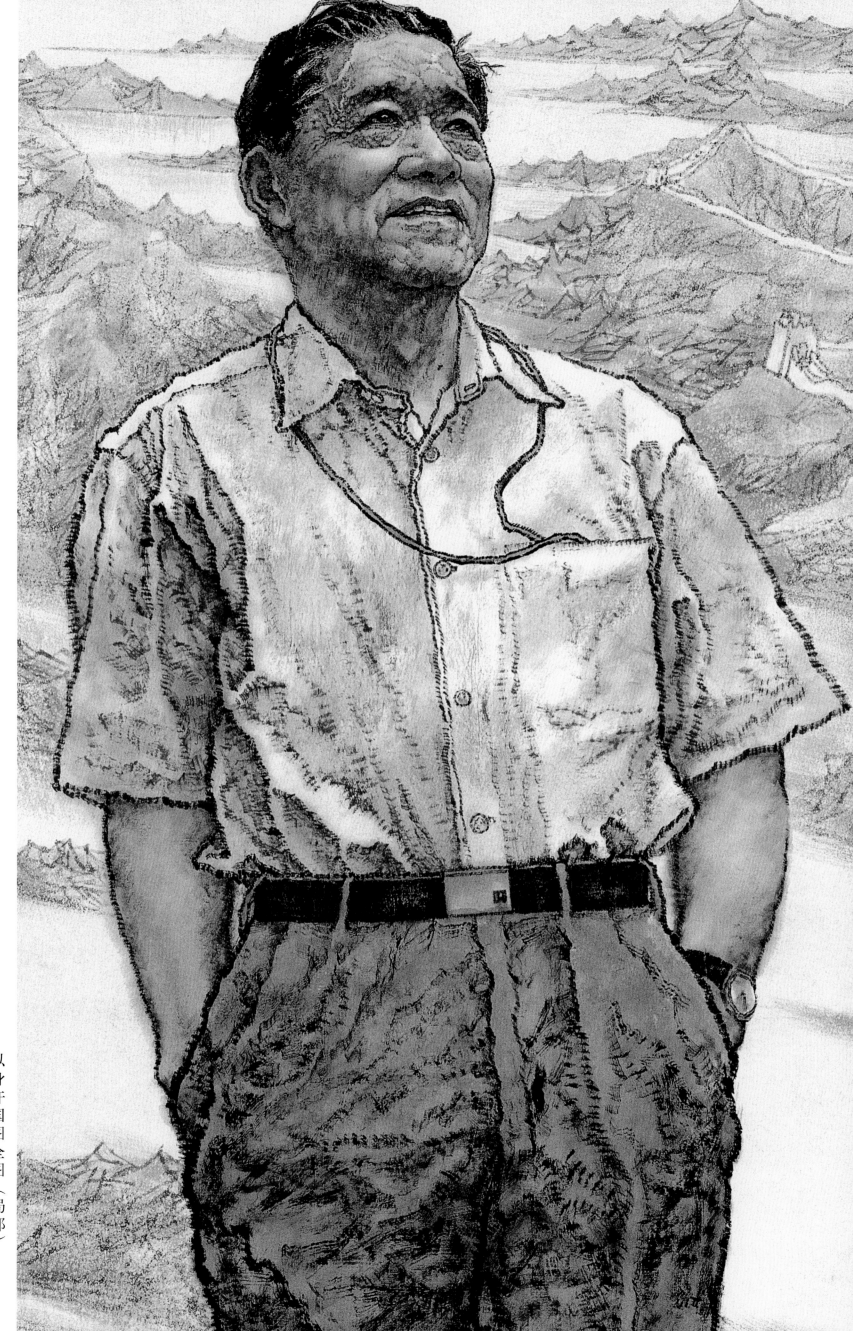

以身许国图全图（局部）

以身许国图全图（局部）

以身许国图全图（局部）

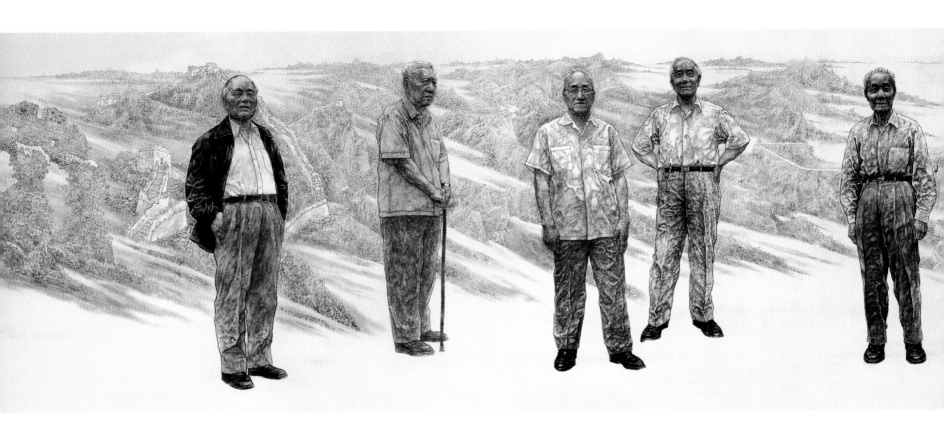

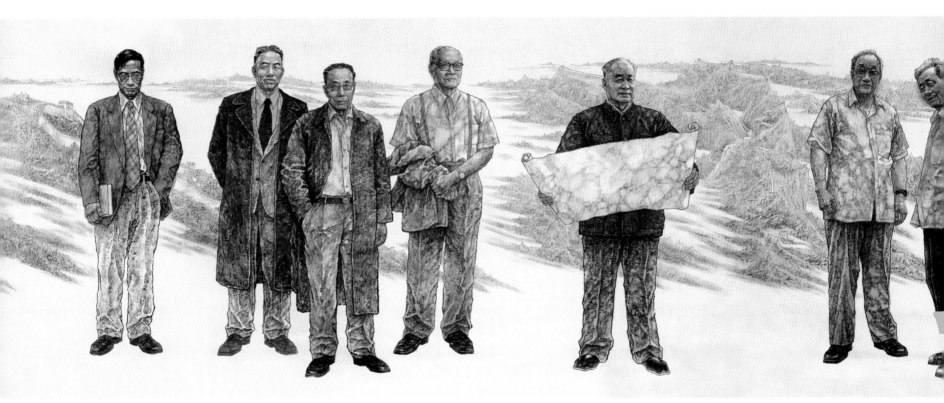

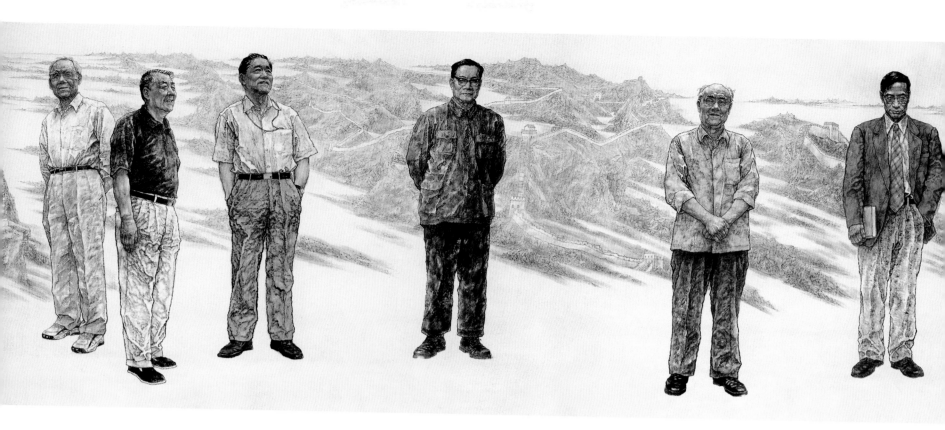

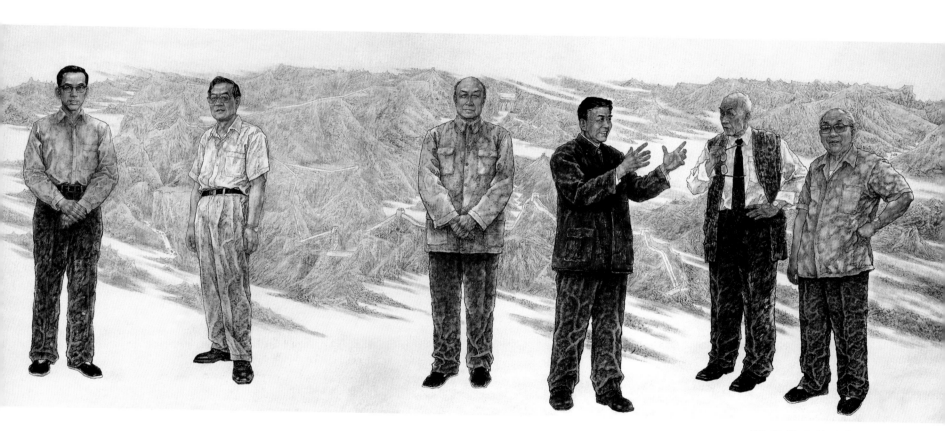

以身许国图全图

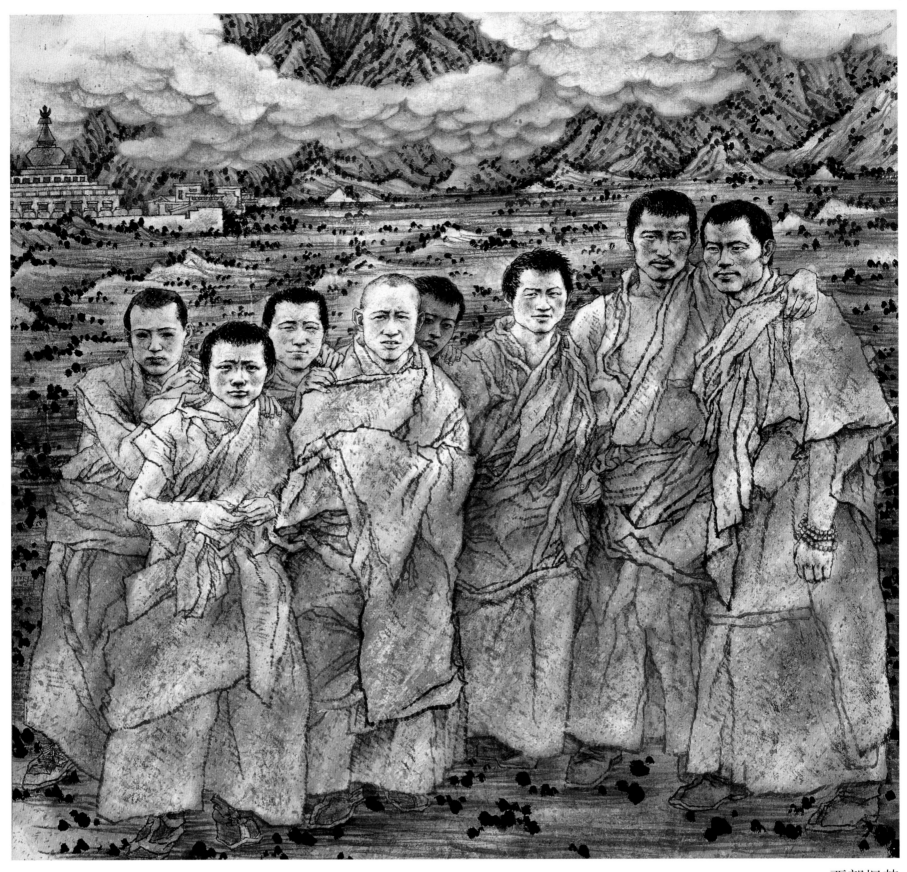

西部旧梦

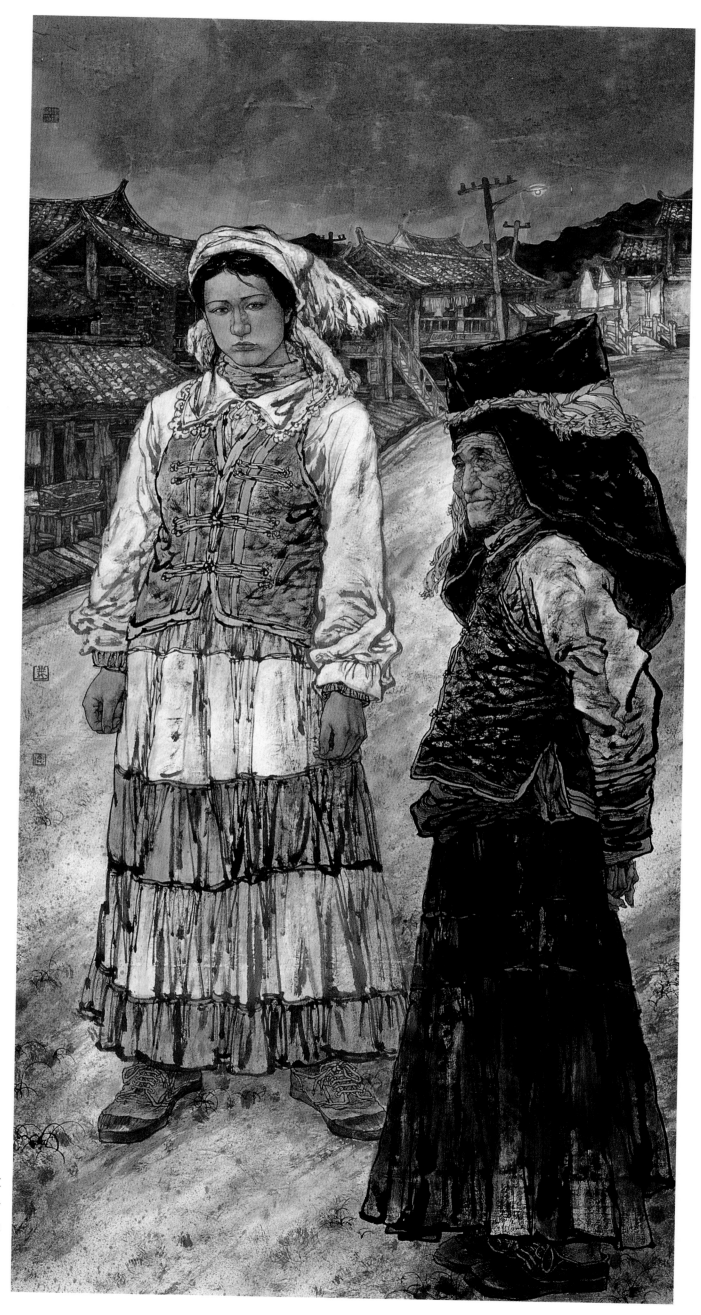

落雪坪

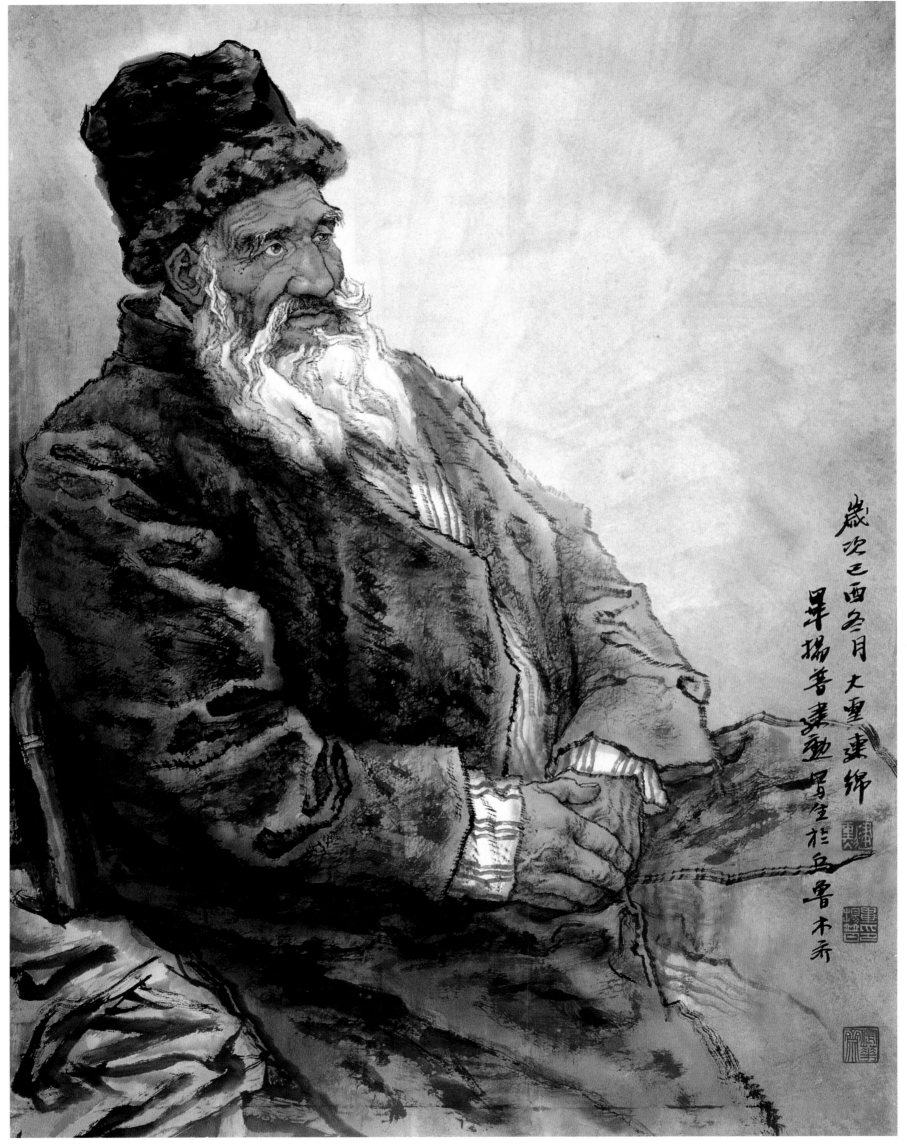

歲次己酉冬月大雪連綿
昌揚善建動寫生於烏魯木齊

新疆写生

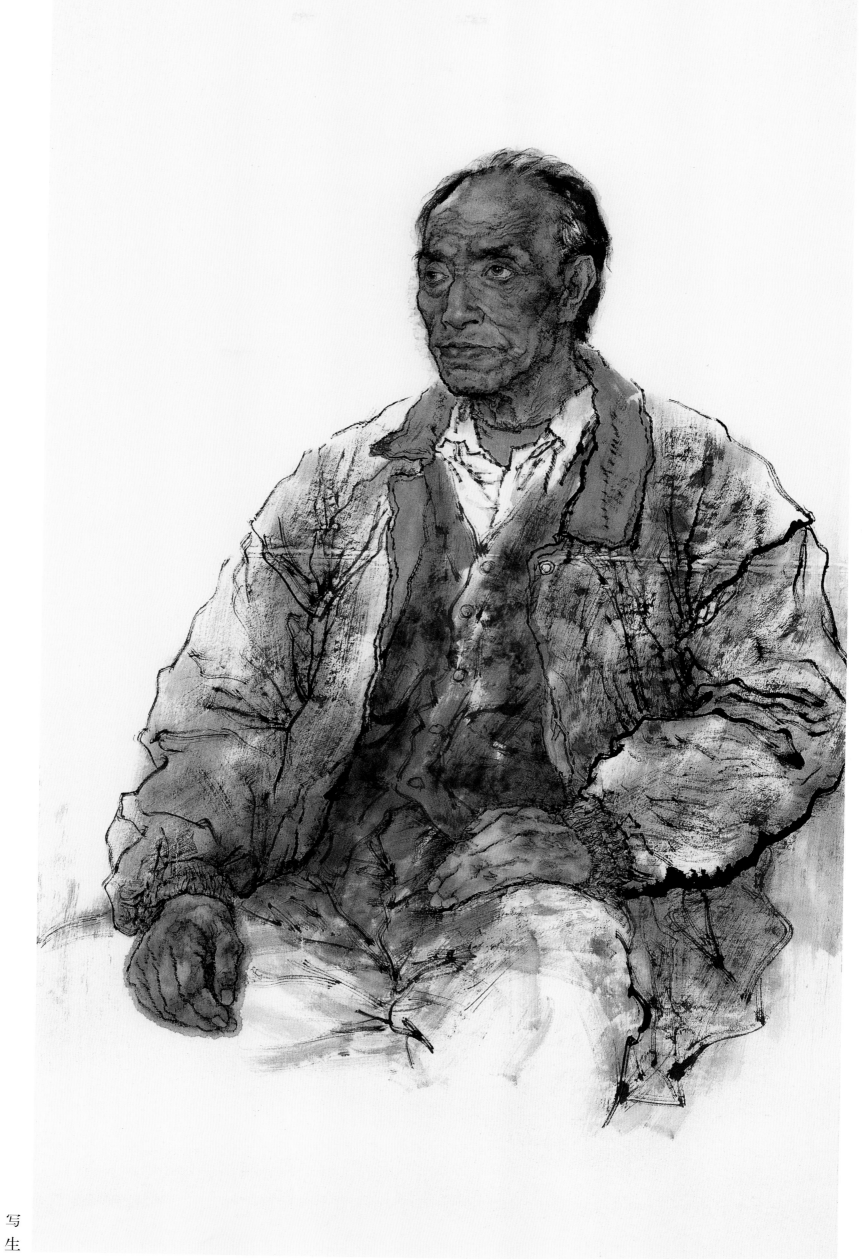

写
生

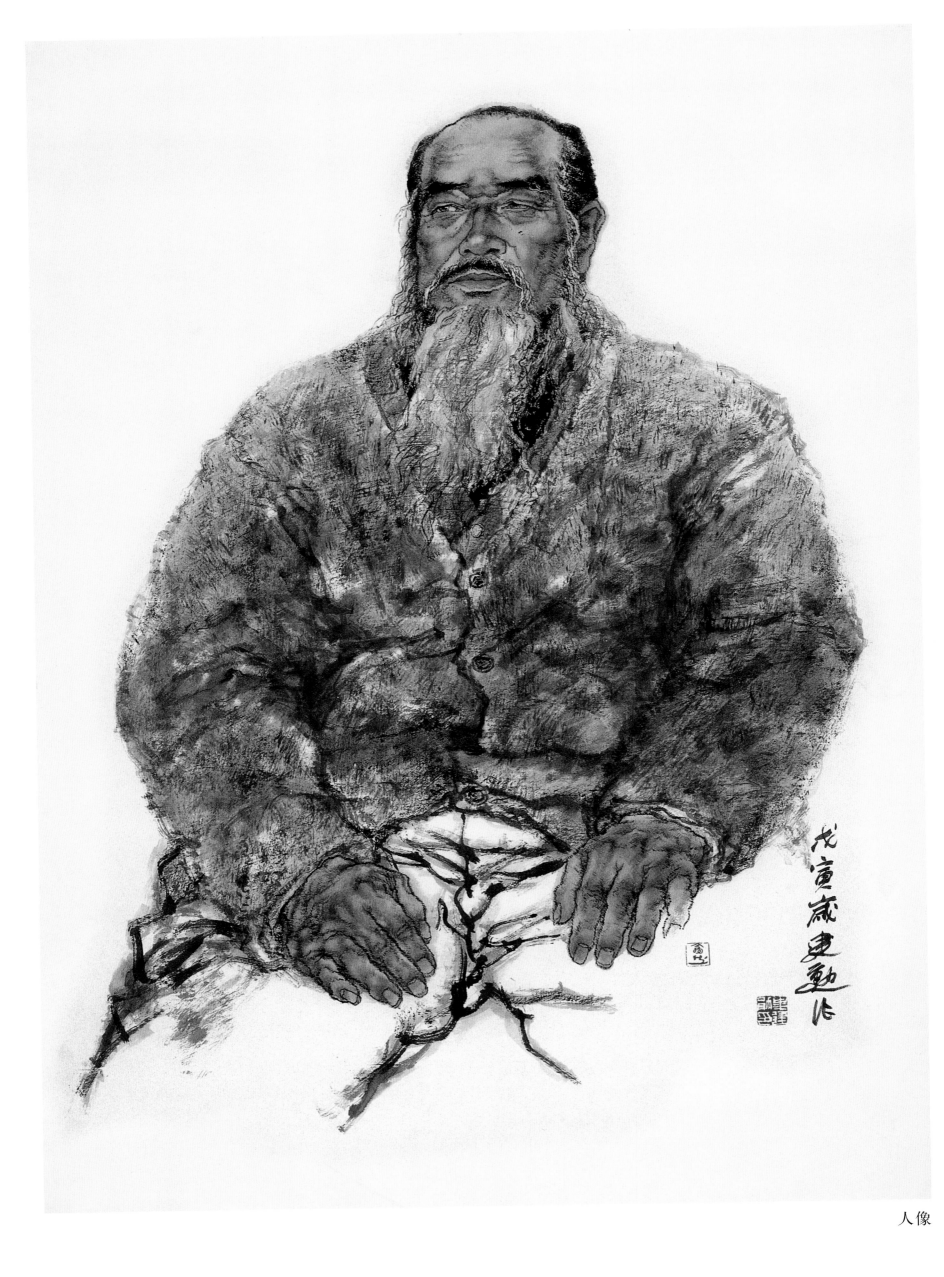

戊寅歲更勤作

人像

人物写生

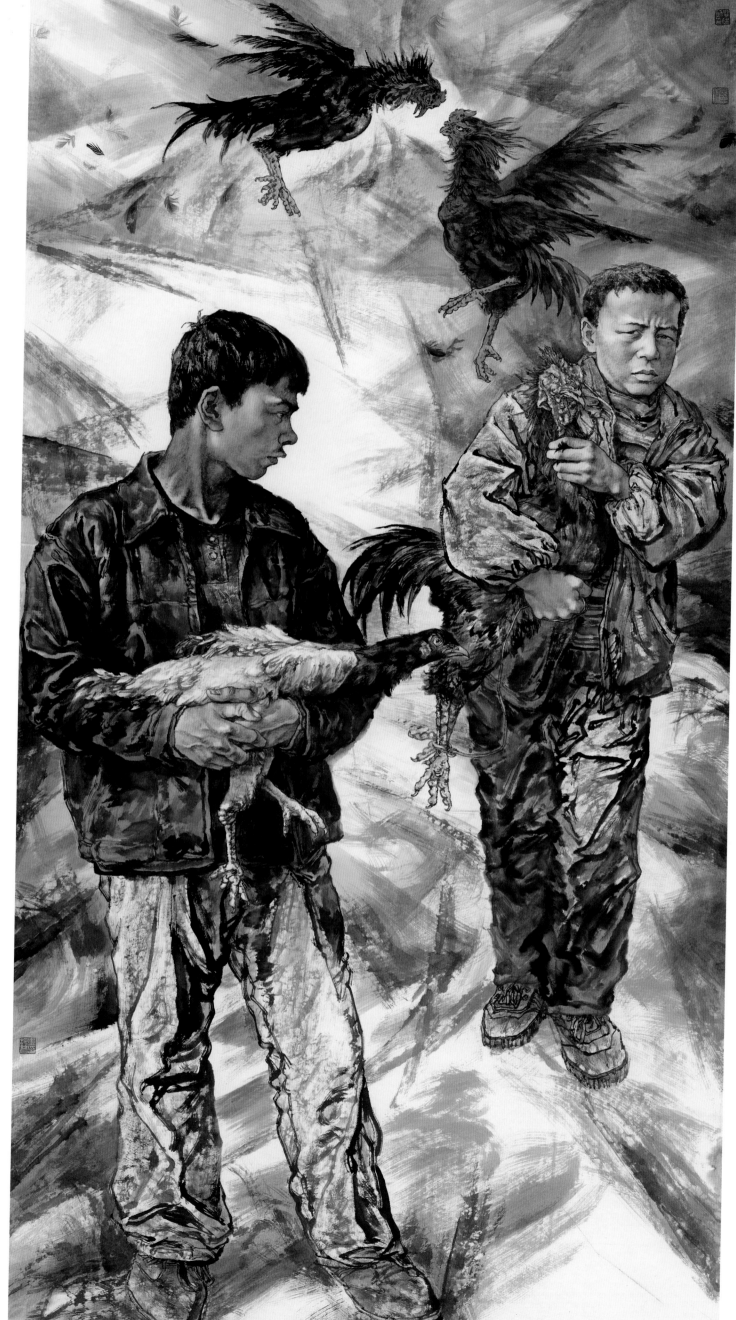

让
鸡
毛
飞

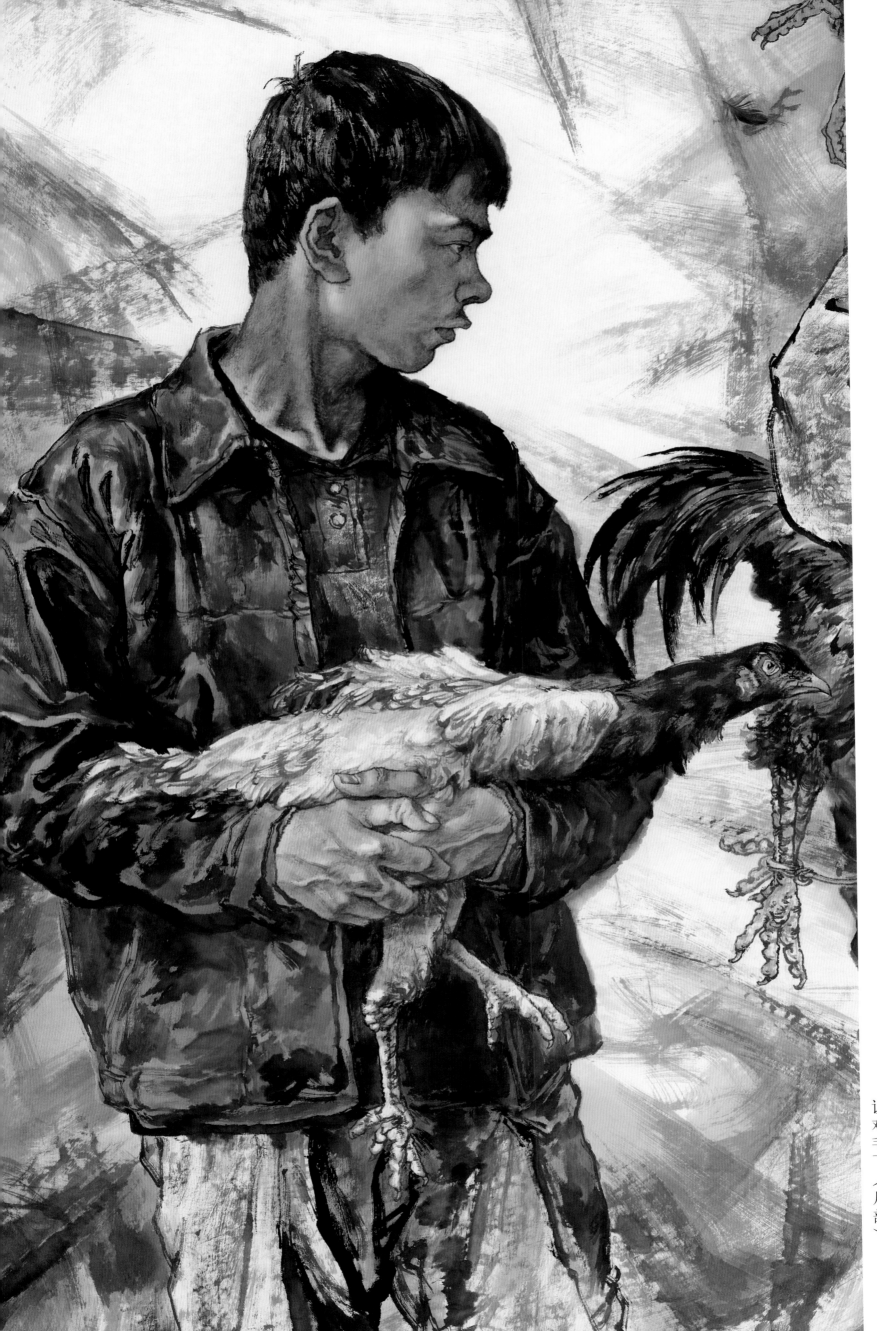

让鸡毛飞（局部）

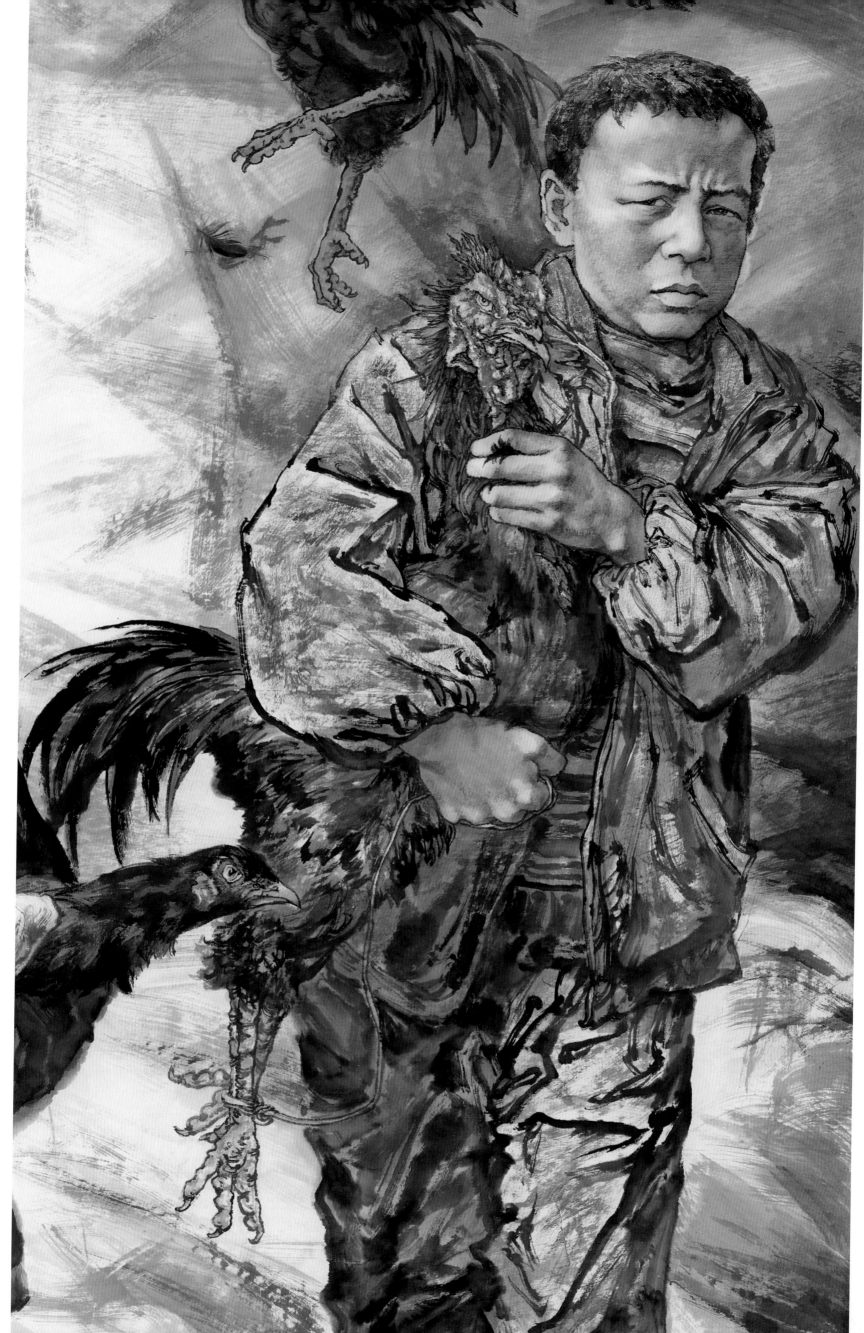

让鸡毛飞（局部）

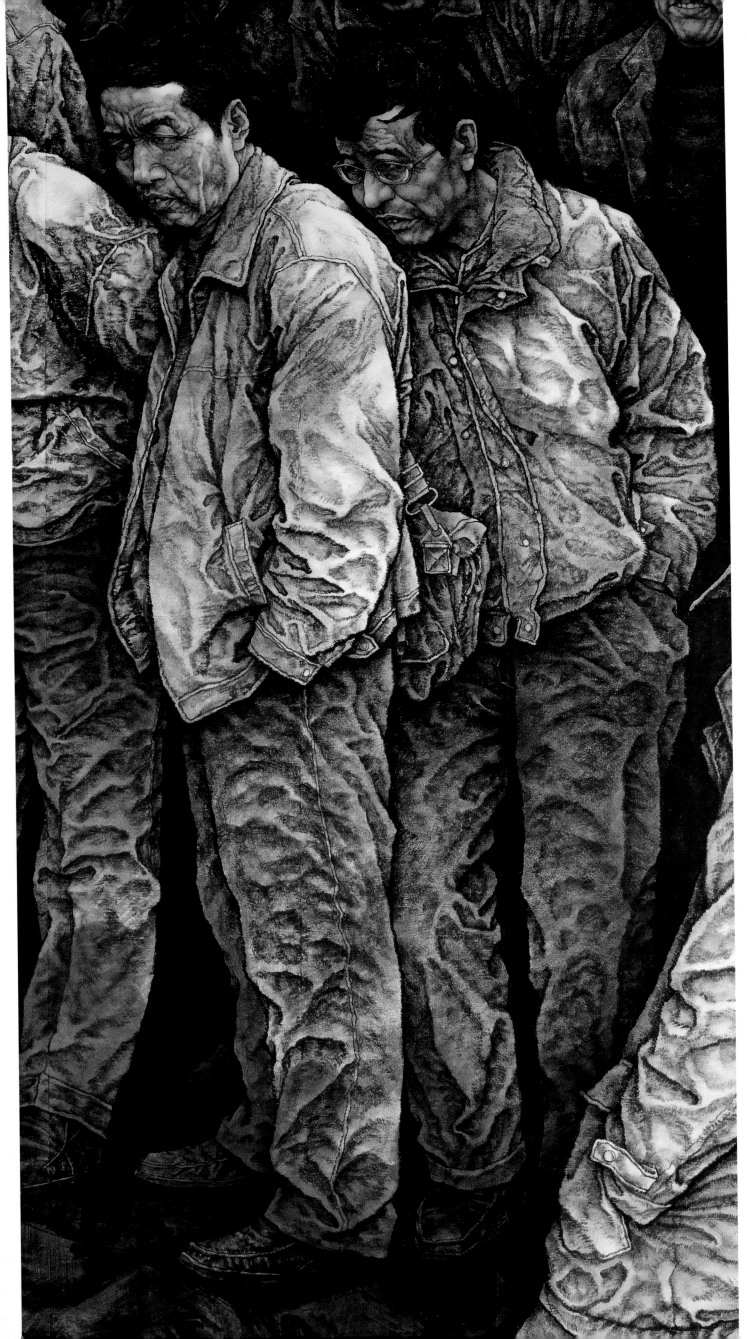

打人（局部）

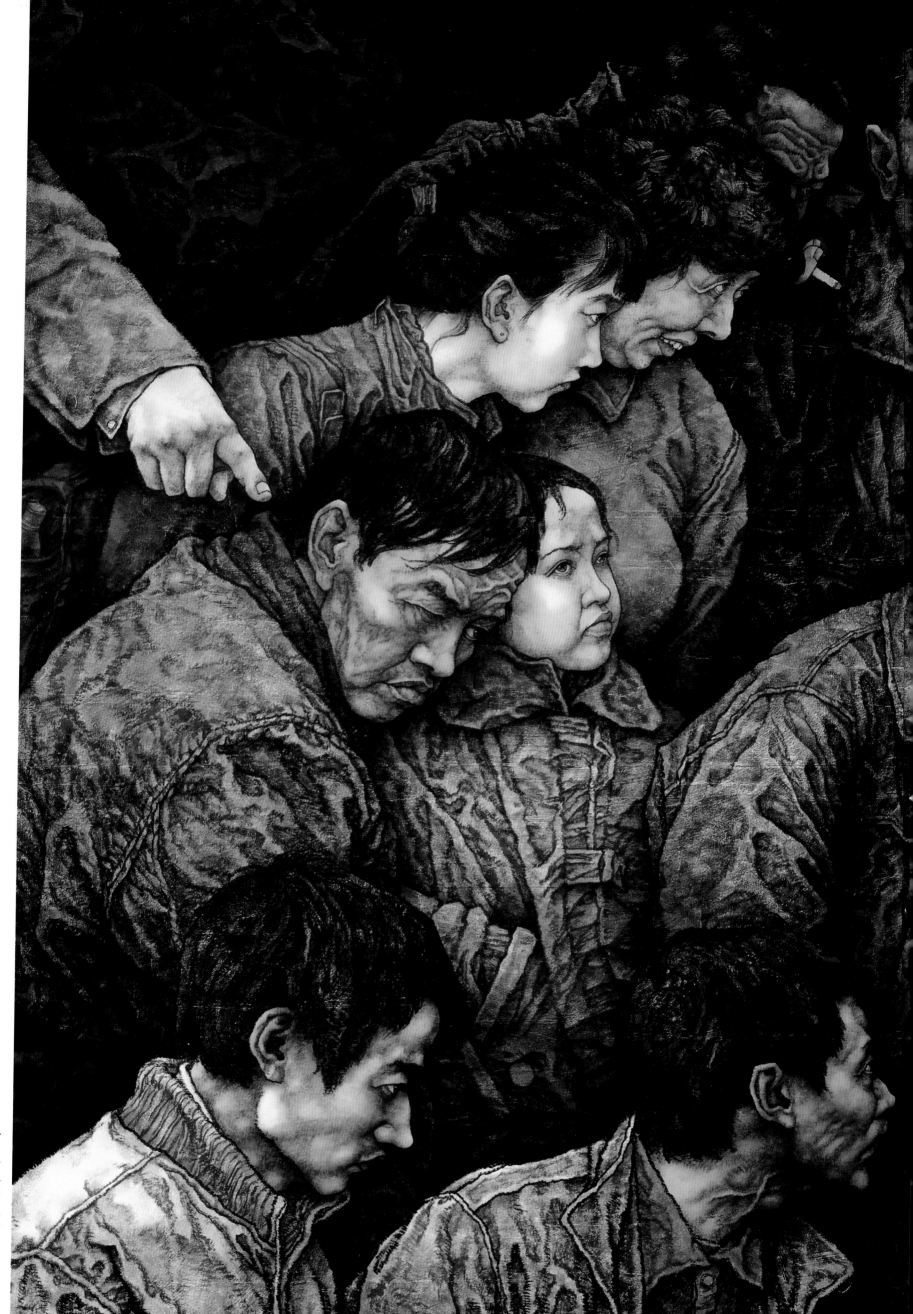

打人（局部）

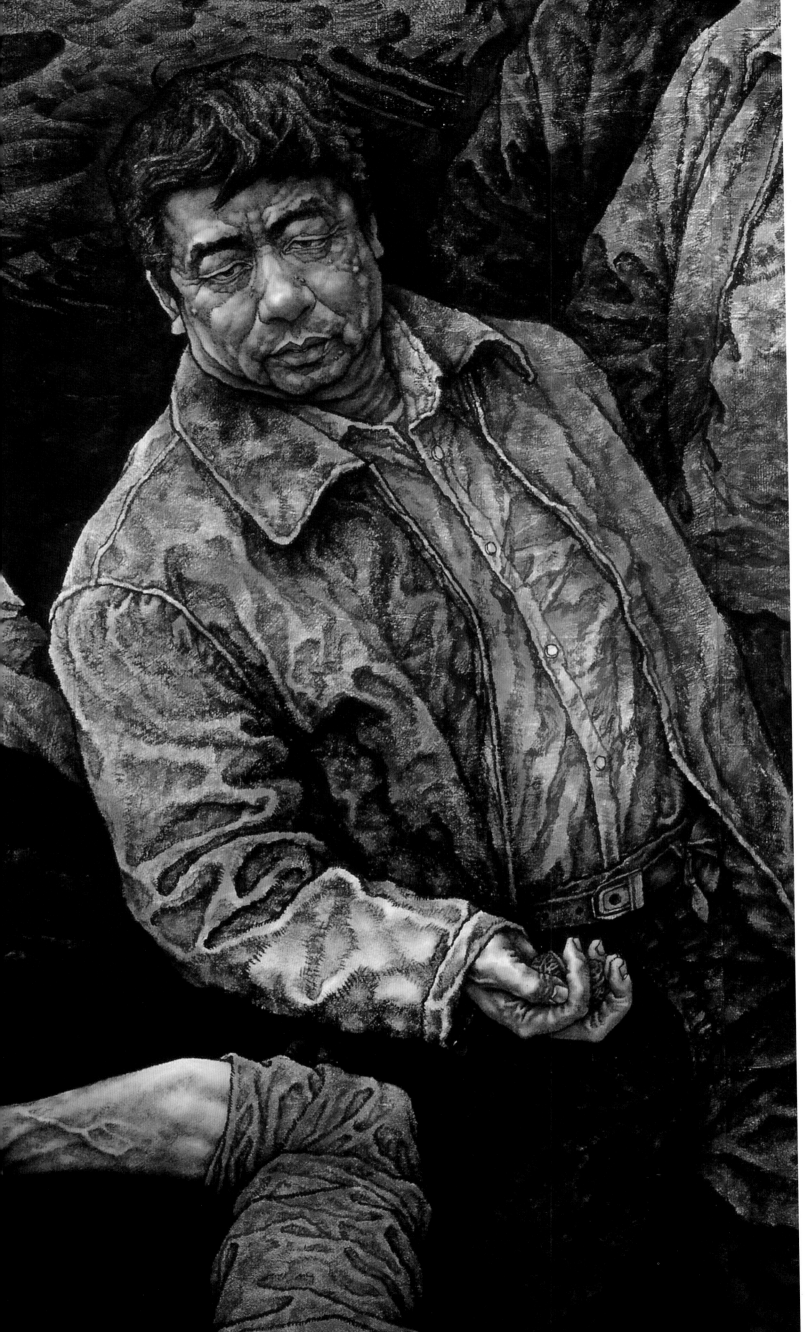

打人（局部）

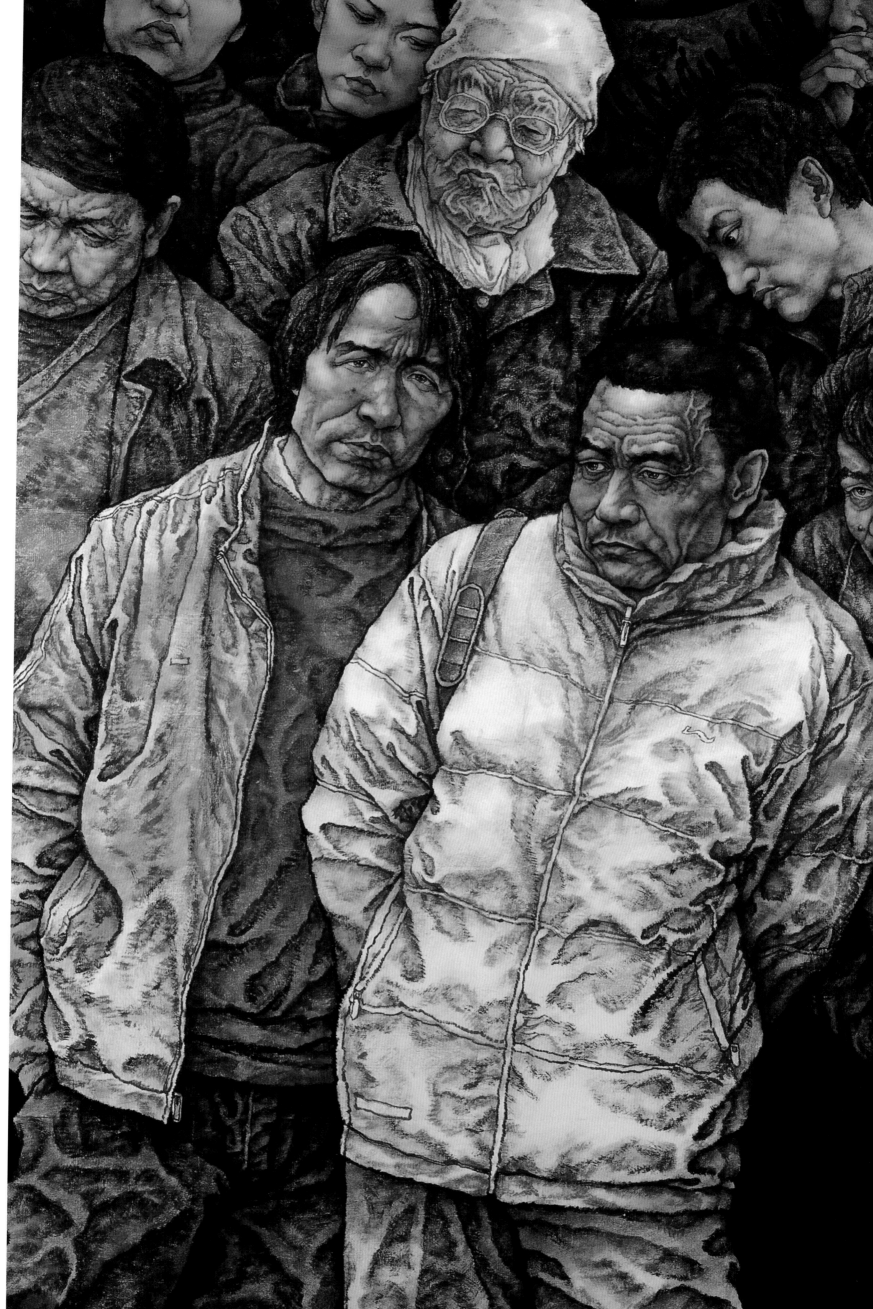

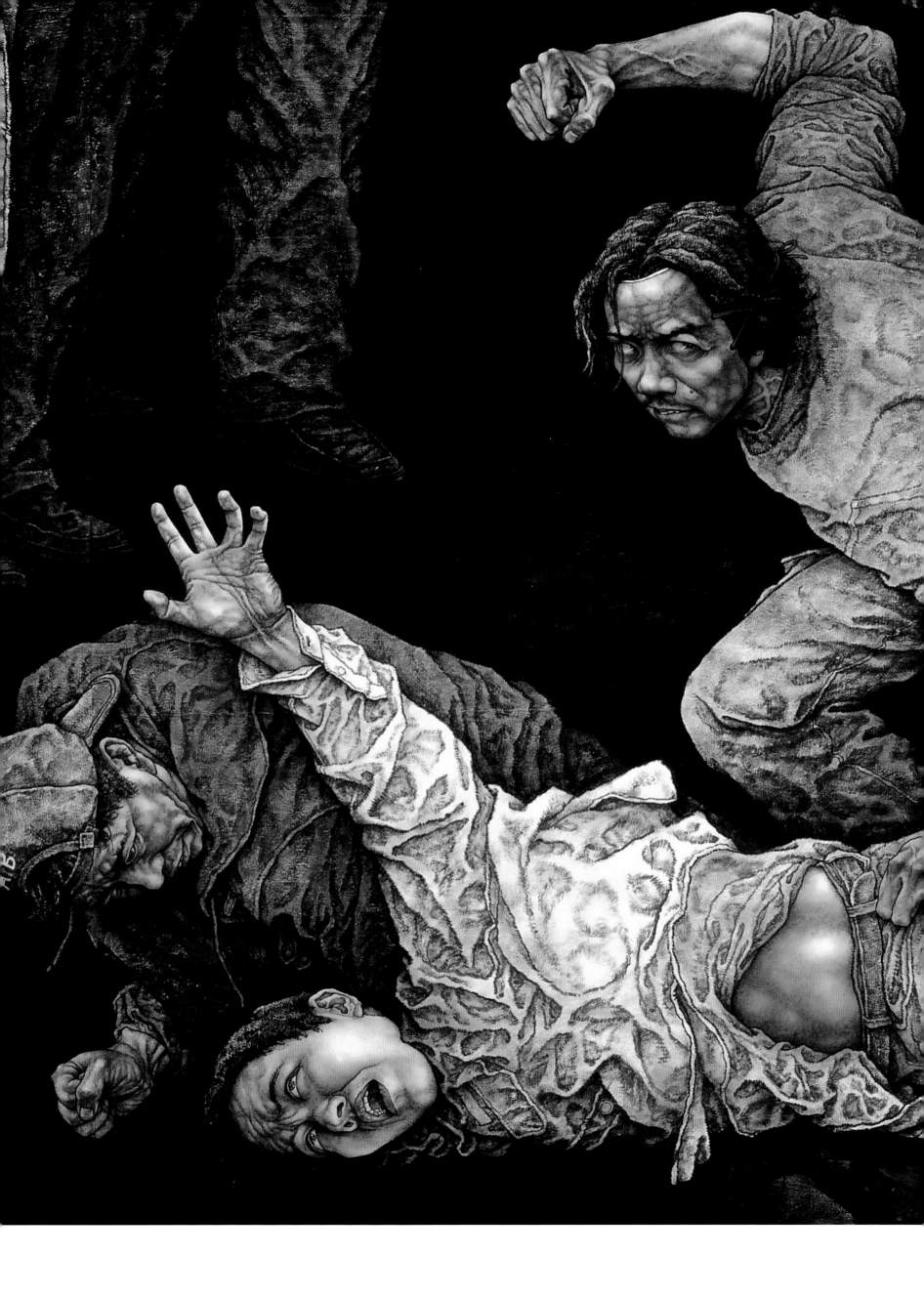

打人（局部）

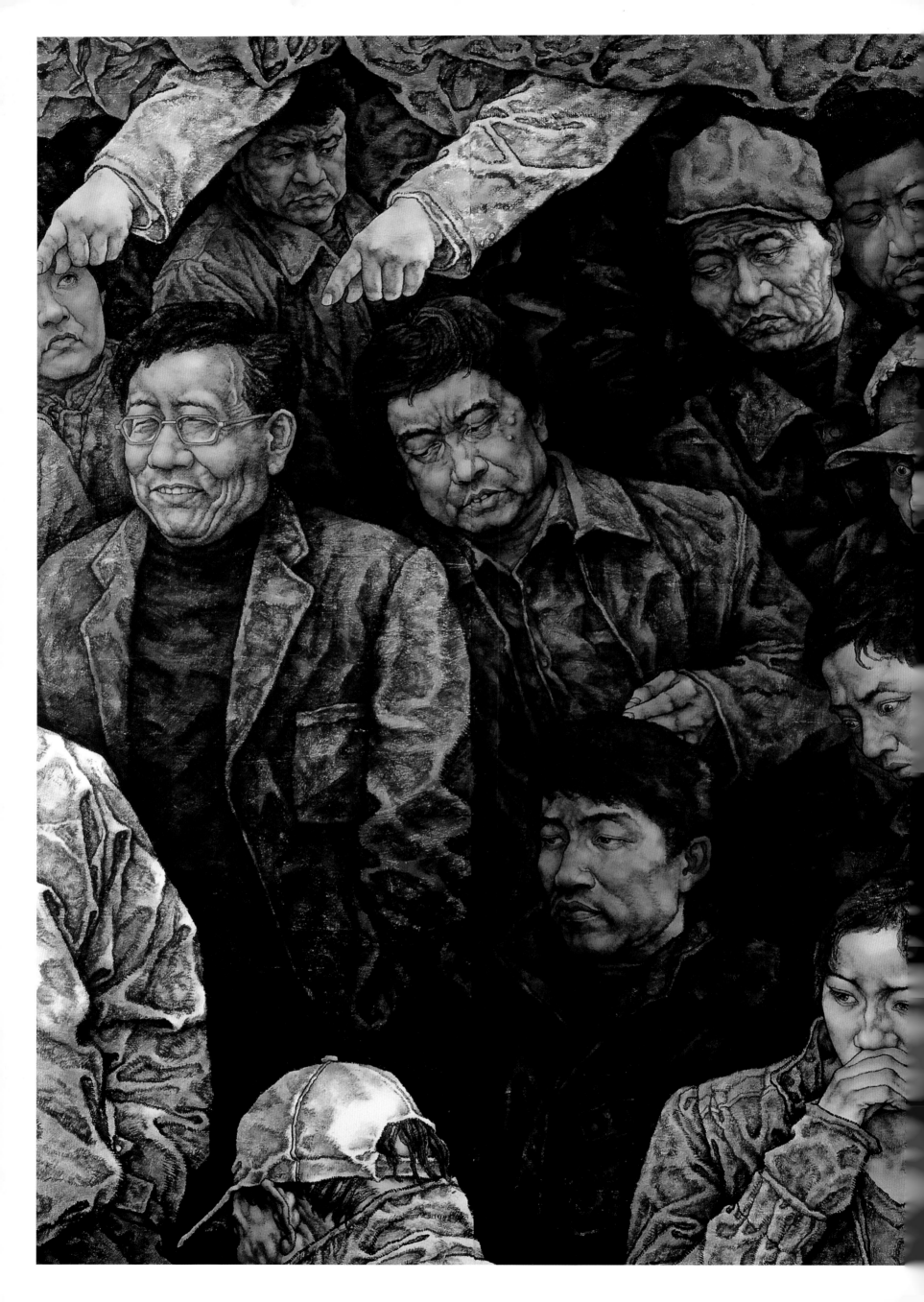

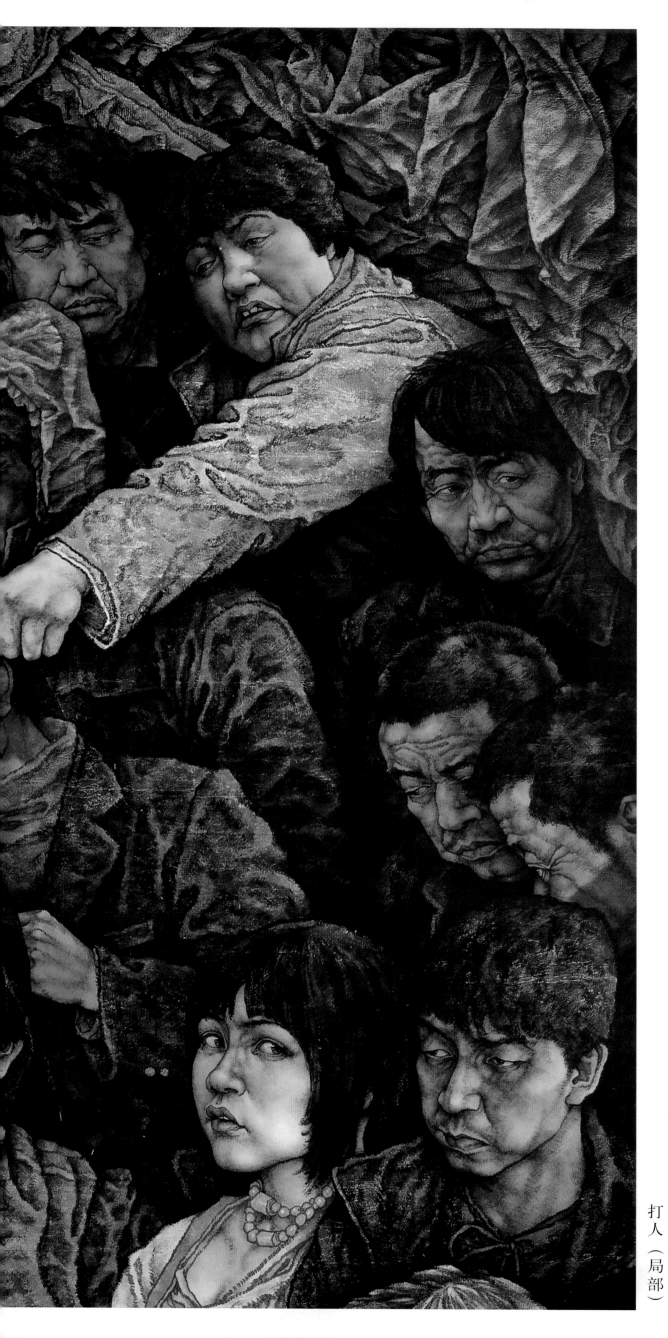

打人（局部）

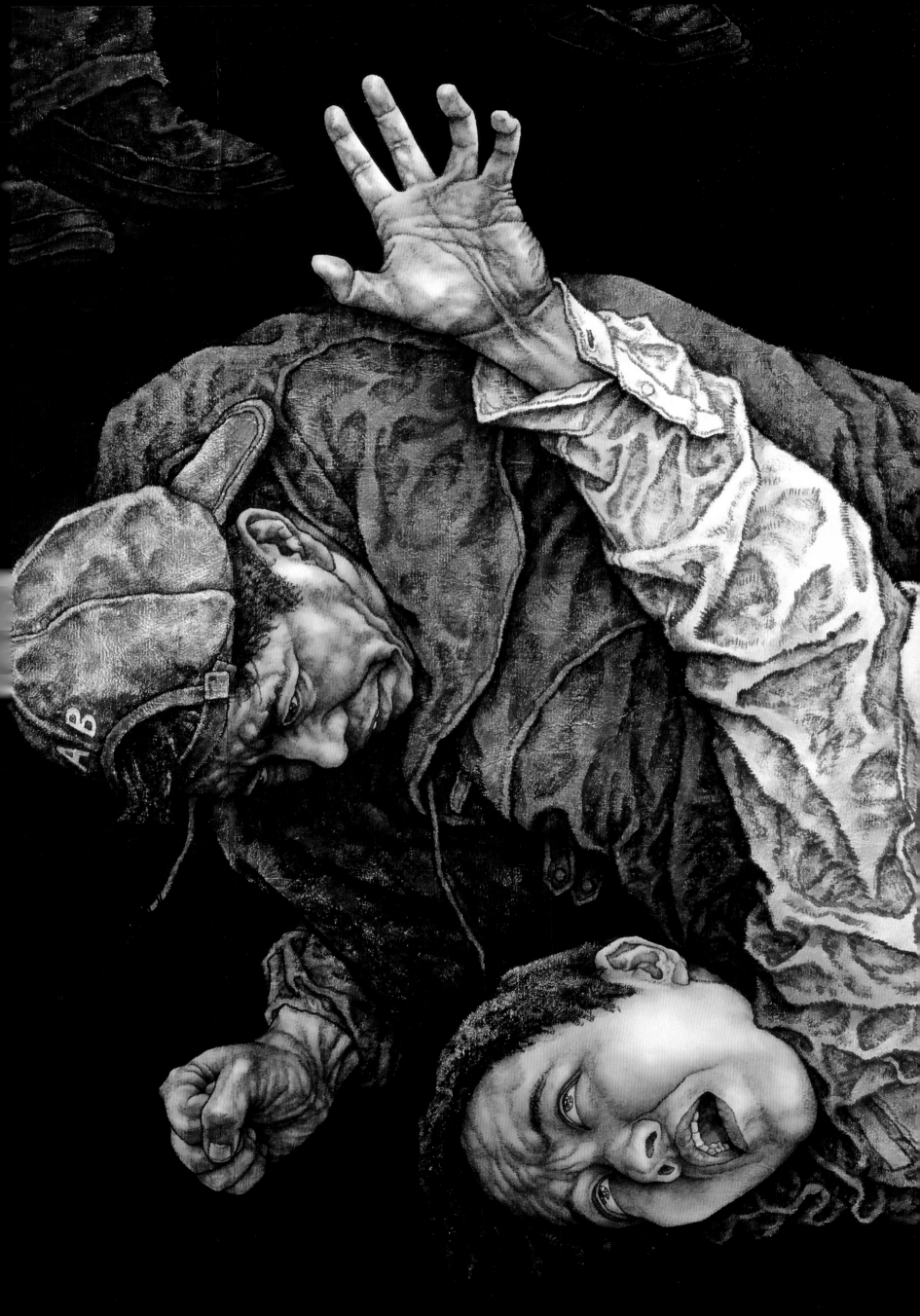

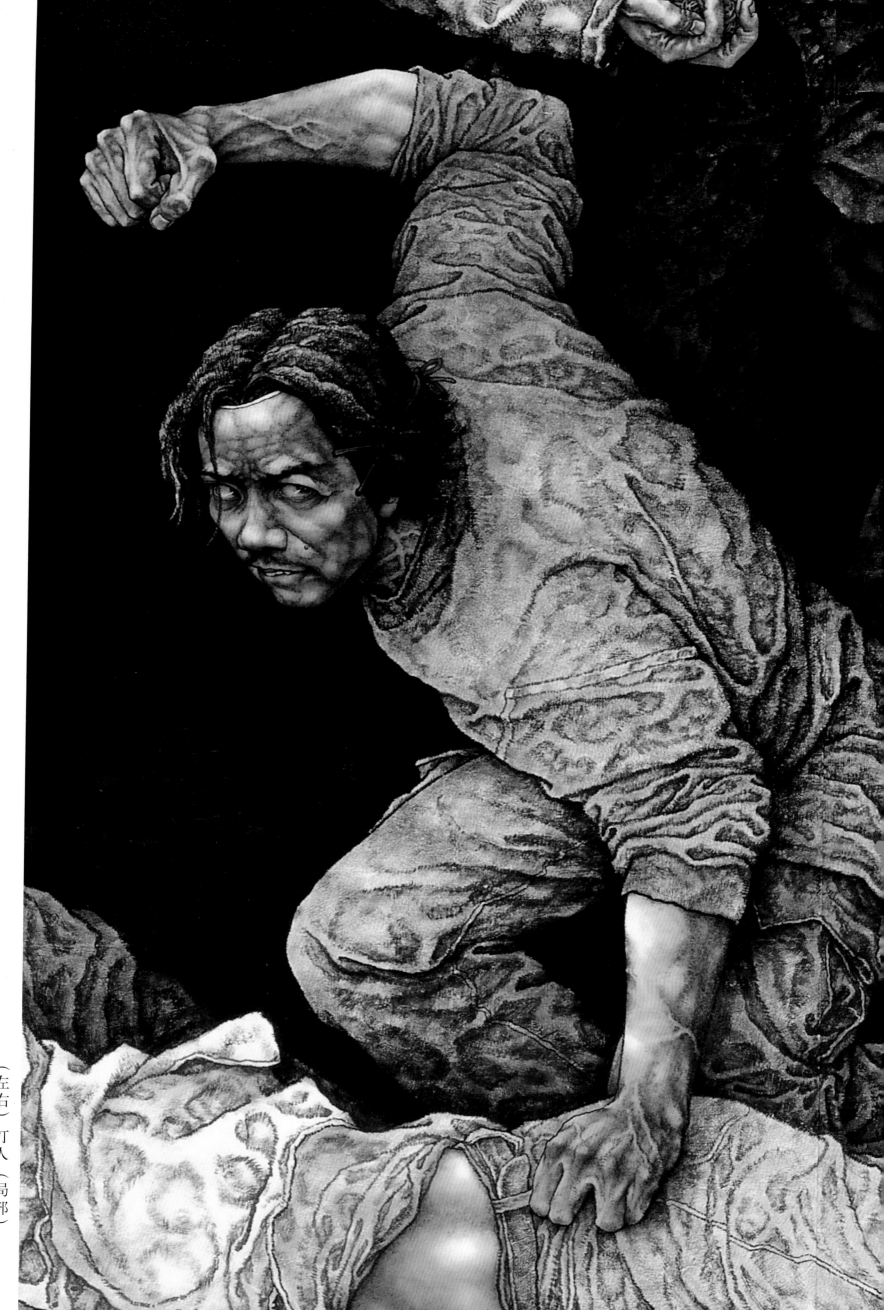

（左右）打人（局部）

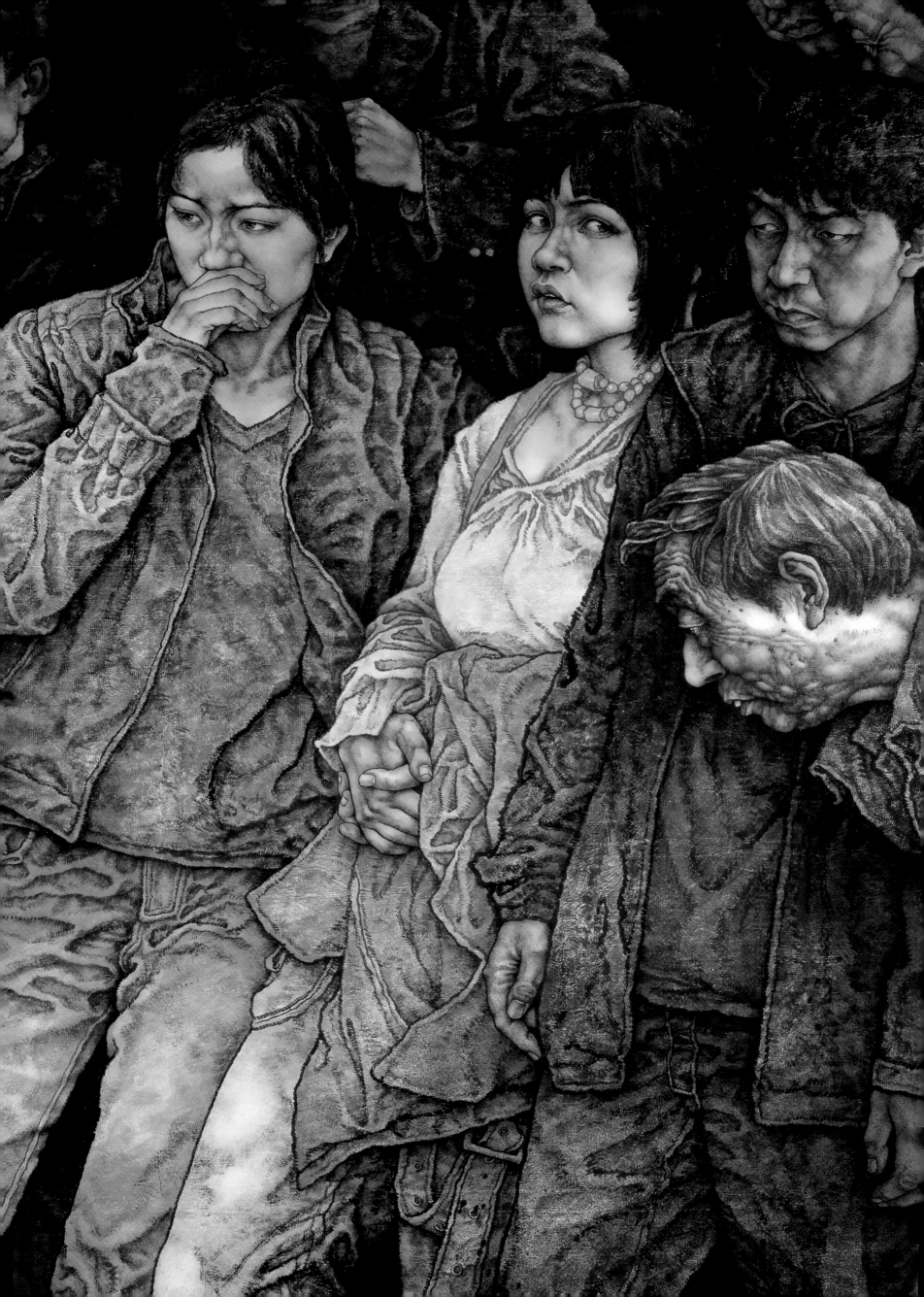

（左右）打人（局部）

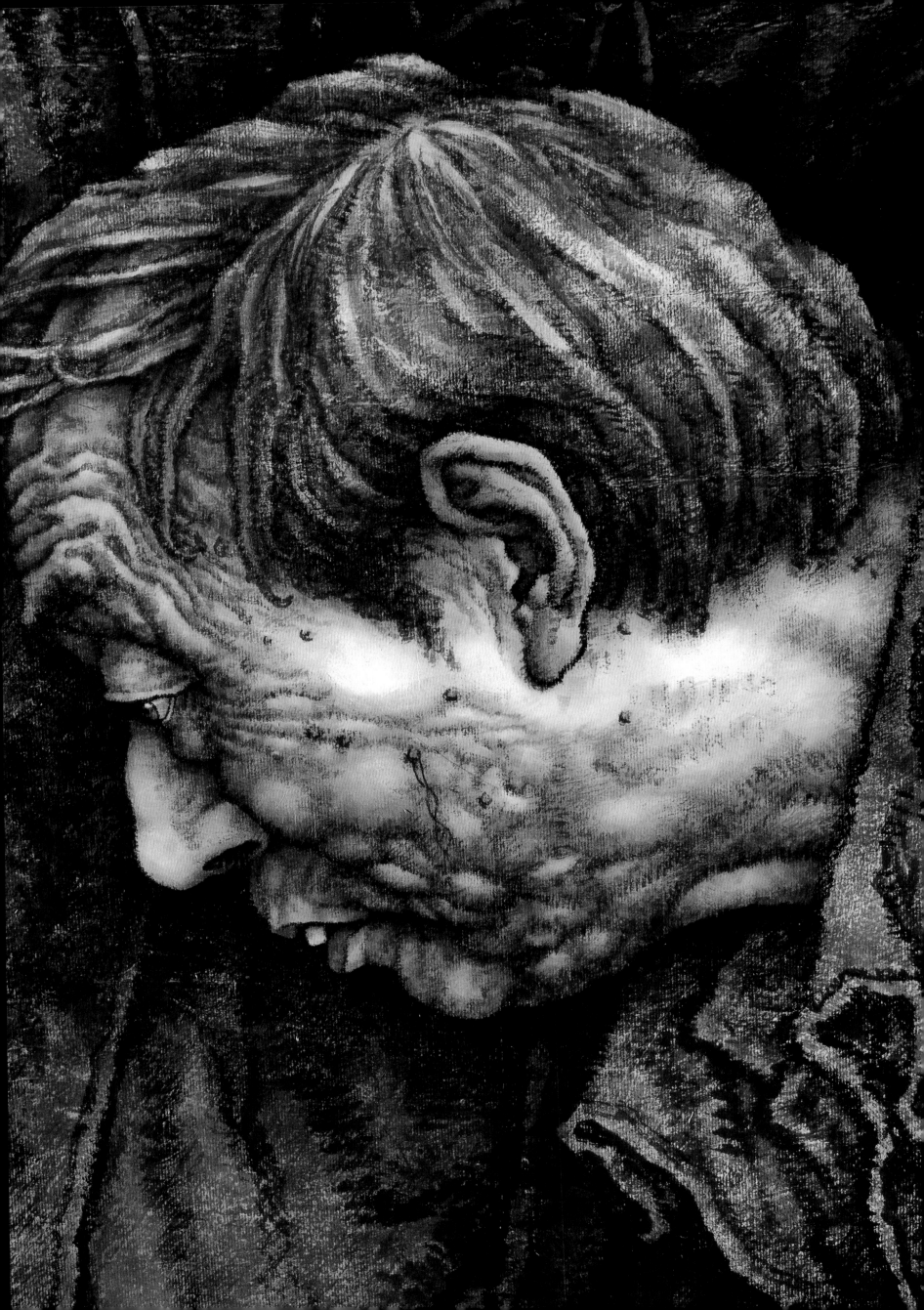

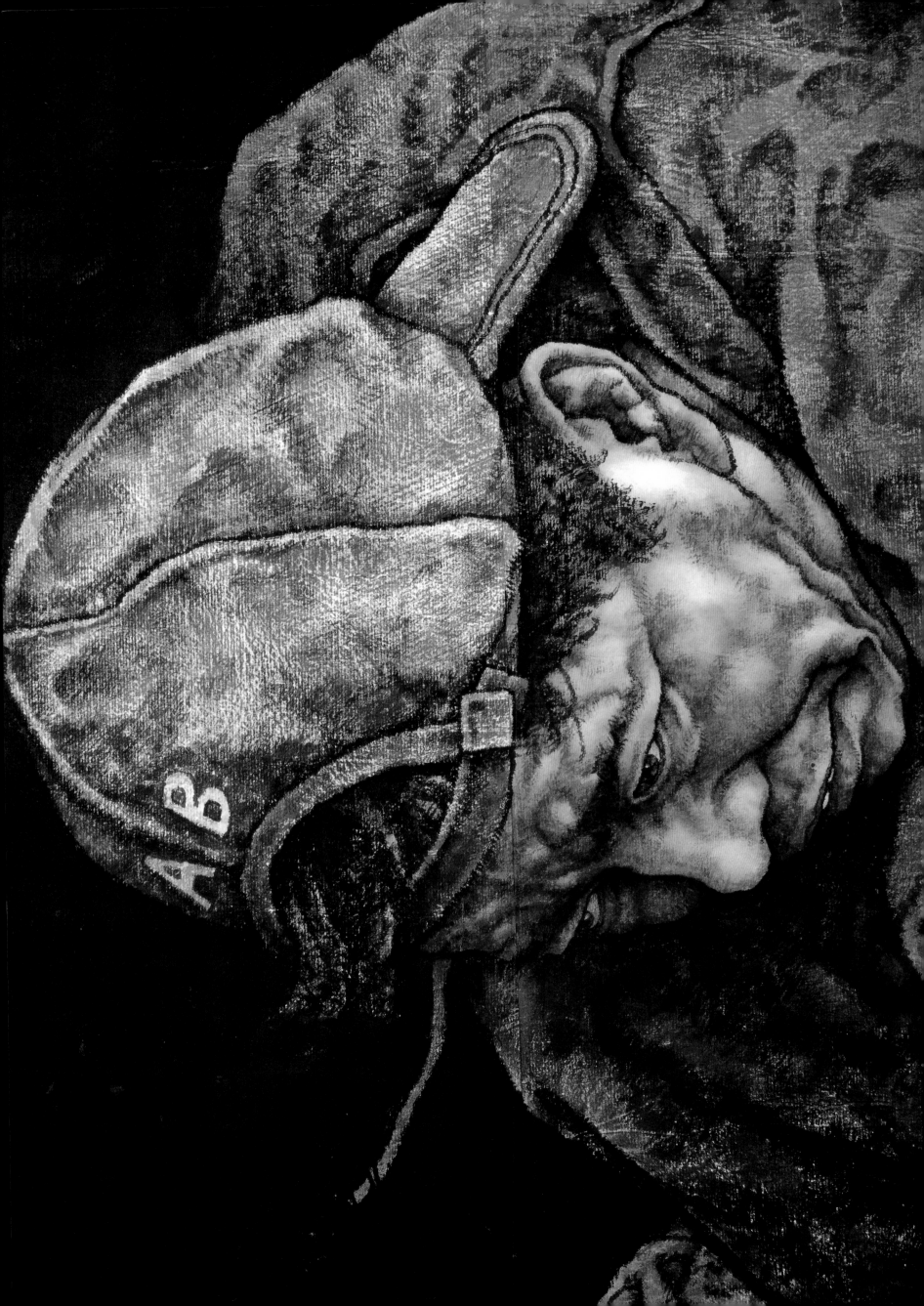

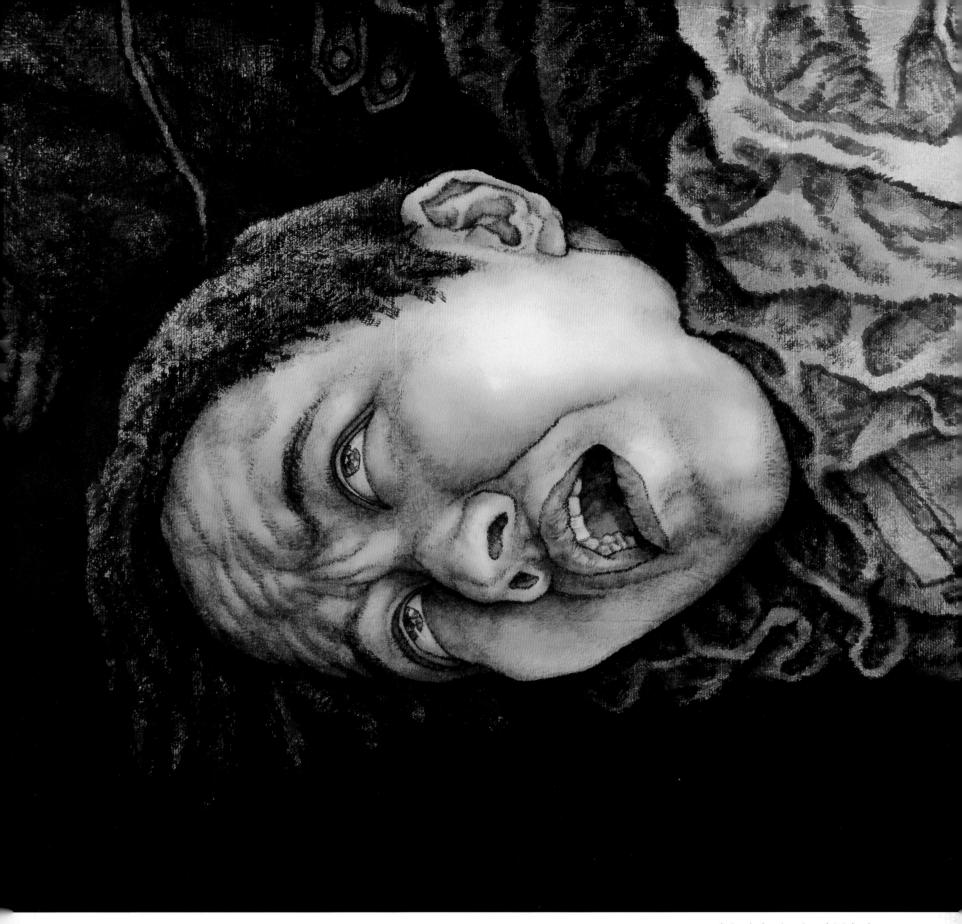

（左右）打人（局部）

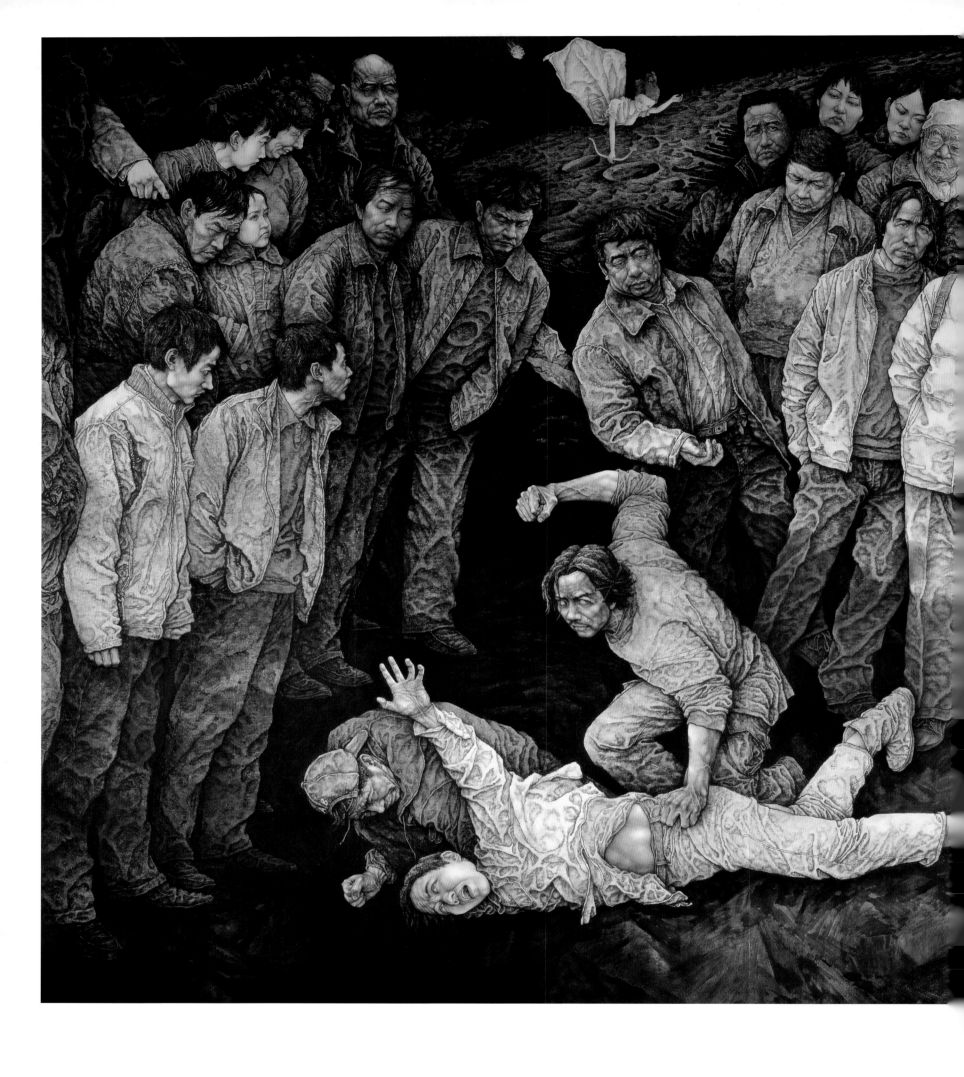

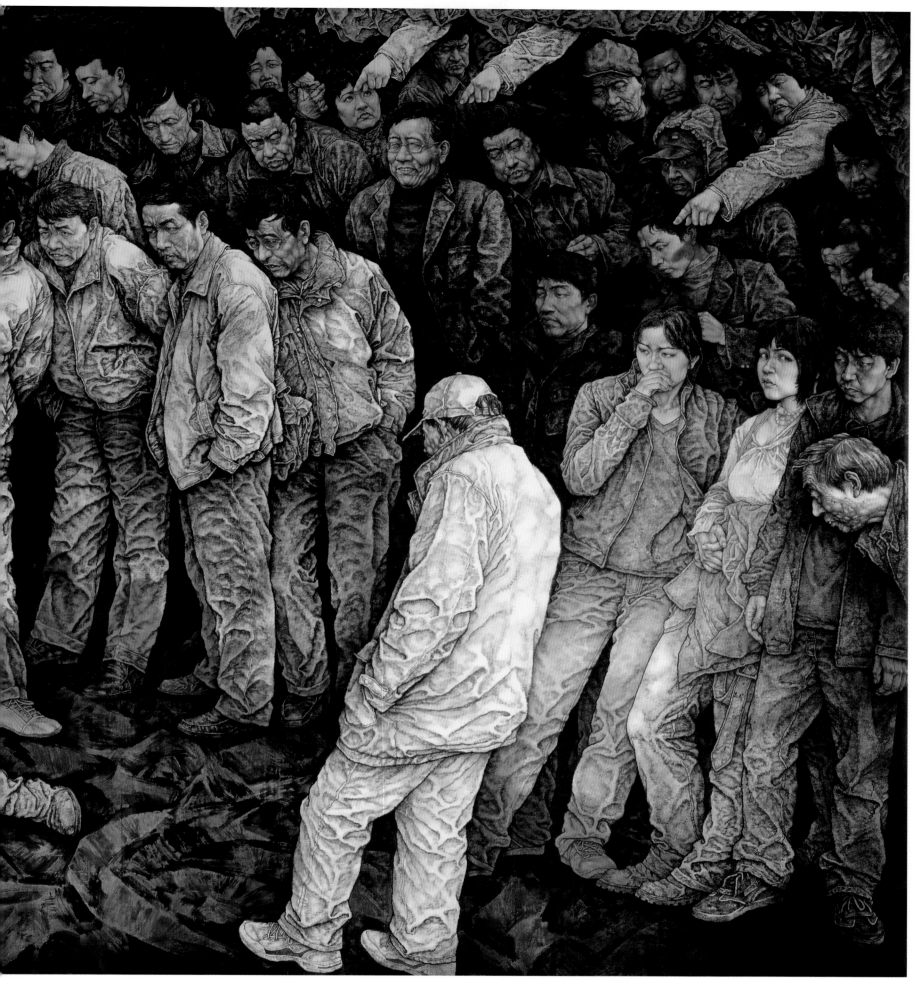

打人

分　析

毕建勋绘画市场定位
及其态势分析

近半个世纪以来，在中国人物画的探索中，毕建勋可谓是走出了一条新的路子，取得了举世瞩目的成就，为人物画探索中创造能力旺盛的少数画家之一。在画坛纷杂多元的今天，能够坚守自己内心的理想，并持之以恒为之努力的探索者越来越少了。在学术探索中，毕建勋不是避重就轻，而是敢于碰硬，敢于向至高、至美的境界进发，其精髓在当今画坛也可以说是独树一帜。

毕建勋是一个现实主义者，更是一个理想主义者、一个完美主义者。他既是一个坚韧的实践者，也是一个深刻的思想者；他是一个行者——一个藐视主流价值观而坚定地坚持自己的价值观与理想的人；他既是一个悲天悯人的苦修者，也是一个放达的饮者；他既是国家主流艺术意识形态中的弄潮儿，也是一个有着明确、独立的知识分子立场的艺术家……有时候，你很难确定毕建勋是谁，不能用"有个性的画家"来定位或定义他，他与那些追求个性与个人风格的画家不同，他是一个修养全面的画家。记得格非曾经评论过陀思陀耶夫斯基与托尔斯泰的不同：学陀思陀耶夫斯基的作家很多，因为陀氏是个风格化的作家；但很少有人学托尔斯泰，因为托尔斯泰没有风格。他是一个像大象一样的大动物，在他的作品中，什么因素都包括。

毕建勋是典型的科班出身，几乎没有离开过学校。爷爷是老国高校长，国学功底扎实，毕建勋的启蒙教育就来自于他。毕建勋从小跟爷爷学认字、背古文，写了很多旧体诗；到中学后又改写现代诗，在大学他还办过诗社。他6岁开始跟父亲学画，临摹古画，也临摹当代名家的画。因其从小文化课好，数理化和语文竞赛经常考第一，还是学校的大队学习委员、团委宣传部部长，在准备报考鲁美附中的时候，老师和母亲都劝他不要考附中，说他应该考清华、北大，学画不算正经行当。但是，毕建勋从小就热爱艺术，他父亲又是鲁美中国画研究生班毕业的，父亲的愿望就是他能上鲁美的国画系。1978年，毕建勋考上鲁迅美术学院附中。毕业后，他本想考浙江美院油画系，但因其学习成绩比较好，鲁迅美术学院的院长张望直接录取了他。以文化课和专业课总分第一名的成绩上了鲁美国画系后，毕建勋没有只学国画，油画、壁画、雕塑、连环画、丙烯等他都做过，而且他参展第六届全国美展的作品就是漆画。1982年，毕建勋在鲁美当学生的时候，搞现代派已经是小有名气了，学院还专门召开过关于他的现代绘画批判会。但是，当大家对新潮感兴趣的时候，他已经感觉这条道路不行，没有价值坐标，进入了一种虚空状态。"八五"新潮时，毕建勋已经开始转到西方古典主义。1986年，他又放弃古典主义进入中国文化传统。

浙江美院召开全国中国画教学会议，鲁美把毕建勋毕业创作的片子作为一个反面教材拿到会上去放。姚有多先生看了他的作品后，给他写了一封长信，说他很有才气，画画功底非常好，如果要考他的研究生，他会非常乐意，信的结尾还希望他继续努力，将来必有大成。这对毕建勋是个莫大的鼓励。鲁美毕业后，毕建勋首先被分配到中国刑警学院，跟全国最权威的笔迹鉴定专家学习，这对于他来说本来是一个很好的机会，但是，他担心这样就不能再画画了，他的心中很郁闷。于是，随便找到了沈阳的另外一个单位，可是创作的愿望不停地呼唤着他。基于这种原因，他从原工作单位辞职后考取了中央美院的研究生，跟随姚有多先生学习。毕建勋在中国文化传统上下了很多功夫，1991年研究生毕业后，他有五年时间没有画画，一直在研究古代理论，但是，他并不认为那是他绘画的终极目标，所以又转向比较写实的水墨人物画。这条路对于他来说走得比较艰难，但是，他认为，越是有挑战性做起来就越来劲。这一阶段是毕建勋的一个重要过程，他绘画的大方向是不会变的。

毕建勋学术地位的构建主要来源于两个方面：一是其巨幅的主题性创作。这些创作在学术界和社会上引起了重要影响，为其赢得了不少学术上的称誉。二是其理论方面具有相当力度的发稿量及理论深度，为其在史论界中赢得了不低的地位。一位知名的评论家曾评价毕建勋为"两栖"型艺术家，绘画与理论都很强势。很多记者在谈论大师的成功之路时曾做过分析：黄宾虹、潘天寿等诸大师，原本都是造诣很深的史论家。独一无二的理论、学养及陶养，决定了他们在美术史上无可替代的大师地位。毕建勋在理论方面的深厚积淀，为他在美术史上冲击大

家、巨匠积聚了许多旧时代画家难以比拟的能量。这种能量在什么时候、何种缘由下能够迅速爆发，是藏界很关注的事情。当然，这只是一个时间的问题。

1. 毕建勋绘画的市场定位是由其作品的学术定位所决定的

自从艺术作品介入市场经济以来，艺术家绘画及其作品的市场定位成为备受人们关注的因素。在浮躁、喧嚣的市场浪潮发展之下，在绘画艺术创作方面究竟是应以市场定位为先，还是依然立足于学术定位，成为众多艺术家心中摇摆不定、踌躇不决的难题。有一点应该肯定的是，绘画艺术是中国文化的核心，是精神文明的重要组成部分，艺术作品其实是一种精神产品，我们不能将其等同于其他普通的物质性产品。因为精神产品是讲究内涵的，绘画艺术作品最宝贵的内涵就是要具有明确的学术定位、扎实的学术功底、丰富的学术含量、深厚的学术底蕴、长远的学术潜力。那些"看不懂学术看得懂市场就行"的论调，只是急功近利的艺术家所进行浅薄化、无知化、愚昧化游戏后的可悲谬论，其最终的结果就是导致中国艺术走向颓败与衰落的深渊，唯有学术定位才能彰显出中国艺术品市场发展理性的回归。因此，从这种意义上来讲，无论商品市场如何火爆、热烈地发展，一名艺术家在画坛上能否立得住脚，能否占有一席之地，最关键的因素不是市场定位，而是其作品独特的学术定位。艺术作品只有拥有稳固的学术定位，才会成为文化的承载体，才会具有永恒不变的价值，进而经得起历史岁月的打磨和推敲，获得长久的市场定位和良好的市场效应，最终实现市场与艺术的双赢。关于这一点，毕建勋深有体会，所以，在艺术创作中，他坚守着自身确凿的学术定位，那就是现实主义的东山再起。这种学术定位与毕建勋对当前绘画创作现实的思考有关，同时，也凸显出他是有着明确创作主张并为之不懈努力的艺术家。所谓现实主义，就是从人的感动出发，从生活出发，从现实出发，去发现我们生活中的人与现实。毕建勋说："现实就是一个艺术家所必须面对的，现实是一种立场，现实是一种态度……如果一个画家站在现实的立场上，那么他也会现实地使用包括现代在内的一切艺术手法去表现现实，但无论他运用了什么样的手法或招数，都不能从根本上改变这种现实态度与立场，这才是真正的现实主义的艺术观。真正的艺术必须实在地介入到现实生活中去，成为现代中国精神生活与社会生活的听诊器。"的确，21世纪的艺术应该有一个现实主义再崛起的时期。毕建勋高举现实主义的大旗，从生活中寻找现实的表现对象来传达自己的审美情思，使其自身站在现实内核的位置上，折射出他面对现实来反映生活中大真、大美、大善的精神容量与力量。

2. 学术探索上的高度与独特性是毕建勋绘画市场定位的独特支撑

学术定位是艺术家绘画市场定位产生的根基，但艺术作品仅仅具备这个基础还不够，艺术家还要不断地进行具有高度和独特性的学术探索，这样才能长久支撑其市场定位。因为具有高度和独特性的学术探索往往意味着不断积累并不时出现超越，其动力与灵魂皆在于艺术创新。同时，如果艺术家在艺术创作方面具备了学术探索的高度与独特性，也就意味着艺术家具有自身独特的艺术个性追求，更有可能在艺术创作方面超越寻常水准，提升到更高境界。可以说，具备学术探索上的高度与独特性是艺术家艺术生涯不断向前发展的一条正途大道，在这方面，谁能够深刻地认识与领悟，谁就能取得艺术上长久稳固的进步。但是，现在，艺术家的普遍状态是，在功成名就之后，由于市场的吸引力，艺术家便趋附于市场，趋附于买家的需求，而无法沿着自己的学术追求方向继续进行创造性的研究或者探索。由此造成的结果便是，在当下中国画坛的众多探索之中，艺术家更多地游离于形式上的翻新和利用符号化的语言来彰显自己的风格，探索的内容不断远离文化精神及其学术内涵，而成为一种技术上的"裸奔"，一眼望去，可谓了无生气。可以说，这是市场经济发展的必然，也是商品经济浪潮冲击的无奈。当下，忽视学术探索的高度与独特性已经成为鲁迅笔下见怪不怪的"从来如此"。"从来如此就对吗？"毕建勋以少见的勇气和难得的胆识提出了发问，他笔下的艺术作品充分体现了他对学术探索的高度及独特性的重要作用的深刻理解。在学术探索中，毕建勋不是避重就轻，而是敢于碰硬，敢于向至高、至美的境界进发。他将中外画理和技法融会于水墨人物画的艺术创作中，实现了"会通合一"，既创造了中国人物画的新高度，也重塑了我们当代的人文精神，更体现了一名艺术家强烈的时代感和使命感。具体来说，毕建勋是从学院里培养出来的艺术家，深受中外美术环境的影响。为了获得中外画理，超越旧有的美术传统，他对中外美术理论和画理进行了深入而又系统的研究，从中得到了非同寻常的体悟。他静下心来研究传统，又凭着勇气从传统中打出来。毕建勋研究生毕业后，用了五年时间写了《万象之根——中国画基本原理方法》一书，还出版了《毕建勋论中国人物画创作》及大量学术论文。所以，他的画富有学理，艺术的探索有着历史的文脉。在毕建勋看来，中国水墨人物画是中国古典工笔人物画和现代写意及西方人物造型相结合的产物，这种水墨人物画要着力解决"写生与临摹"、"笔

墨"、"造型"之间的相互关系，在此之中，写生重于临摹，笔墨要随造型而变。所以，他的绘画不是中国传统的文人写意人物画，而是传统人物画与西方写实主义艺术相结合的现代水墨人物画，是将传统画理与现代学理方法结合起来的人物画。

3．毕建勋绘画作品的艺术价值及其含量的高低在很多方面是市场定位的重要体现

现如今，尽管艺术作品作为一种商品进入了市场交易环节，但艺术价值与含量永远是艺术作品的内在静态因素和其久传于世的稳固依据，因为艺术价值及其含量的高低是衡量一位艺术家艺术作品最公正的标尺。中国艺术品市场发展得再热闹纷繁，艺术家在艺术创作方面也不能舍弃艺术性，否则，培育与壮大中国艺术品市场就成为纸上谈兵，没有丝毫的实际意义。也可以这样说，完全丢弃或者忽视艺术价值及其含量的艺术，是伪艺术。从这种意义上来讲，艺术家作品的市场定位并非凭空而来，而是由其作品的母体文化所形成的价值坐标来确定的。艺术家作品最终的市场定位不是出自于拍卖师的槌下，也不是出自于投机坐庄的艺术商之手，而是源自于艺术作品本身的艺术价值及艺术含量。从广义上来讲，艺术价值与含量主要是指一件艺术作品所代表的艺术个性、风格，作品的真、名、精、全、稀彰显着其艺术价值的大小与含量的高低。从狭义上来说，艺术价值及含量是艺术作品的核心价值，是艺术作品满足社会精神审美需要的自然属性，是以审美价值为中心、以社会文化价值为内容的一种认识价值与情感价值高度统一的精神审美价值。艺术价值主要体现在：1）具有审美价值的特质；2）具有精神审美消费所应有的使用价值特质；3）学术层面上的价值特质，如语言、技术及其表现手法所体现出的探索性与独创性等。尽管艺术价值及其含量的高低是评判一件艺术作品的重要指标，但是，在眼下满是浮躁的市场经济中，能够一心一意地创作出具有一定艺术价值与含量的作品的艺术家却寥若晨星。可贵的是，毕建勋能够成为这寥若晨星的艺术家之中的一位，他能够不与人同，不被腐化的市场风气所感染，始终保持着清醒的头脑与理性的认知。毕建勋作品的艺术价值与含量主要凸显在对人的描绘上。他的作品题材集中，对于人的表现主要分为四类：第一类是以西部少数民族为题材，这一类作品多取材于生活在乡村和甘南地区的牧民。从这些人物身上，人们不仅可以感受到其中的朴实、善良、力的浑厚，更可以感受到他们面对生活与人生总是充满期望，没有一点感伤，这就是人类生命不息、达观面对人生、思索人生的生命意识。这一类作品的代表作有《英俊的曼日玛青年》、《玛曲牧人》。第二类作品塑造了生活在都市的普通人，他们或为民工，或为知识分子，或为从乡村到都市的农民，是都市人的众生像。这些人身上处处有着忧伤，但却总是将人生的痛苦埋藏在心底。从他们的身上，观者可以感受到生活就是沉重与欢乐的恋曲。这一类作品的代表作有《开饭》、《黄河》、《大好时光》。第三类作品表现了我们民族为之骄傲的伟人与英雄。这些伟人与英雄与我们民族同生死、共患难，领导或引导我们民族大众共同发展，是我们民族的"风骨"。正是因为有了这样许许多多的民族英雄，才显现出了我们中华民族的精英之神。这一类作品的代表作有《以身许国图》、《鲁迅》。第四类作品是以表现乡愁为主题，表现了游子的思乡之情，其代表作有《我的美丽乡愁》、《人在路上》。可以说，毕建勋创作的人物画已经成为当今画坛备受欢迎的一个艺术品牌。

4．社会影响与运作能力是毕建勋绘画市场定位产生的重要方面

在西方艺术品市场中，艺术家的主要任务就是踏踏实实地进行创作，不做任何的运作与经营，有关经营与运作方面的事宜全部交由画廊来处理，这也正是西方艺术品市场比之中国艺术品市场发展的成熟之处。由于国情不同，在中国，画廊还尚未建立起一套完善的艺术家代理制度，致使艺术家绘画的市场定位也与其自身社会影响的大小及运作能力的高低挂上了钩。在酒香也怕巷子深的年代，社会对艺术家的肯定与艺术家本人优秀的运作水平成为市场定位产生不可或缺的重要因素，良好的运作方式和优秀的运作能力及广泛的社会影响力都会让一个艺术家绘画市场定位的产生达到事半功倍的效果。但是，艺术家社会影响力的扩大与运作能力的提升，靠的不是漫天的浮夸与吹嘘，也不是毫无原则的炒作，更不是以位头、码头和名头为基准的恶性竞争，而是艺术家个人化的真诚的情感魅力。在中国艺术品市场众多优秀的艺术家中，他们大多通过成立美术机构、打造美术工程等活动来扩大自己的社会影响，树立自身的社会形象，但是，毕建勋的市场运作却有所不同。与那些风光满面的艺术家相比，毕建勋的运作多少显得有些低调与内敛，却又更令人钦佩与折服，因为他的社会影响力的扩大靠的是他本人对现实人生及弱势群体的悲悯情怀，靠的是其所积极参与的无私奉献的慈善事业。"在我看来，慈善是人类的基本品质。它不仅是一种行为，还代表一种道德的高度。对于弱势人群，对于遭受苦难的人群，所有人都应该有同情之心。" 毕建勋如是说。在2008年5月12日汶川地震之后，毕建勋积极参加了"1+1慈善展"。在这次活动

中，毕建勋毅然将自己的作品定位于创作而非商品画，一幅题目为《不会离开你》的作品在他的同情与眼泪中完成。画中场景表现的是一片废墟，一个男孩被压在废墟下，已经没有血色的手无力地伸出来拿着一支笔，孩子的手伸向护士，充满对生命的渴求，令人想起上帝创造亚当时的那个著名的手势。暮色中，孩子的目光充满了对生的渴望和对死亡的恐惧，其生命仿佛通过输液管，与护士的目光交织在一起。这幅作品不仅表现出毕建勋创作时饱满的情绪，也体现了我们中国人在整个"5·12"事件中的共同品质，向人们传递了只要有一线希望，就不要放弃的思想。同时，这种思想也是我们民族生存下去所需要的力量。

5．毕建勋绘画作品市场价格体系的构成在很大程度上促使着其市场定位的形成

艺术家绘画作品市场价格体系的重构是其市场定位形成的最重要的支点。没有一个相对稳定的价格体系，就很难有稳定的市场定位。在市场经济的冲击下，中国艺术品市场显露出许多浮躁、泡沫和不理性。其实，艺术与市场并不是天生的对立面，而是互相依存的关系。真正的艺术家才是市场最应追逐与关注的对象。真正的艺术家并不一定是市场中价格高的，而是学术定位确定的画家，学术定位的确立是对艺术家艺术成就的最好肯定，学术水平的高低及作品学术含量的多少也已经成为市场推广和拓展的重要基础，既没有无市场存在的学术，也没有无学术植入的市场。这才是中国艺术品市场发展的真正规律。毕建勋对这一市场规律有非常深刻的领悟。对于目前的中国艺术品市场，毕建勋给予的定论是，中国画正在成为一种庞大的代金券。当下艺术品市场的火爆是一种失常的投资行动。私家收藏多于公共收藏，为礼品画市场的构成提供了基础。礼品占据了中国画市场的很大份额，它是书画价格定位及跌涨的推手，一幅画动辄几万、几十万，甚至数百万，而将其作为礼品赠送又貌似文雅，可以避免落人收受贿赂的口实。所以，送礼就送中国画成为当今社会的潜规则，因为这种送礼途径实在比送钱要高明的多。但是，毕建勋强调，这种礼品画市场最直接的后果就是导致了艺术作品的艺术价值和市场价值的严重分离，促成了批量生产和行货制作。艺术不能完全市场化，就像教育医疗不能完全市场化是一个道理，因为艺术主要是一种精神产品，它的主要用途应是使人产生心灵的震动，能够净化人的灵魂，提升人的精神品质和生命品质。艺术家的本分在于用丰硕的艺术表现手法把本人的高尚审美理想倾注于作品之中。优良的艺术家只要具备了深沉的学养、高超的技法、深入的思维和精神高度，其作品才能够经得住时间的考验和历史的推敲。耐不住寂寞，不把精神用于做学识、用于寻求更高的艺术境界，而是急着奔向市场的艺术家，其艺术作品难免就会"早产"。鉴于此，在艺术创作方面，毕建勋更加提倡"大器晚成"，他是这样说的，同时也是这样做的。因此，他笔下的艺术作品，令观者在观看的时候不会想到价格，因为他的艺术作品是在用纯真的艺术、丰厚的情感来打动观者的心，而这也正是毕建勋与当下画坛其他浮躁的艺术家所不同之处。

中国画廊联盟市场研究中心在对毕建勋长时间的跟踪、研究过程中，发现了两种明显的倾向：一是作品的市场价格较低。其价位及其相对强势的知名度给收藏家带来了一种远期的期待。但是，对早期作品市场的逐步认同而不是高度认同会给收藏家提供一个很大的空间。二是其创作能力及创作水平在市场中达到了相对快速的认同，为其主流市场的启动和拓展提供了动力。这种动力会形成一种大型创作作为火车头，带动一般作品或小品市场的迅速上涨。在大型创作中、在国内不断升温的环境里，这种市场过程会得到越来越快的响应。为更好地预测和评估这种变化与趋势，中国画廊联盟市场研究中心通过大量的数据采集、整理和挖掘，利用科学统计的方法，对毕建勋的市场行情给出了下列一组数据，见后一部分表格。

值得注意的是，从2006年开始，毕建勋在小品画春风得意的时候，果断地挑战自己，几乎放弃了小品画与商品画的市场，而专攻可以在"美术史上留得住"的大幅与巨幅创作。在超越技法层面上，毕建勋强调思想性与人性的挖掘，走出了既不同于文人画，也不同于笔墨与造型相结合的水墨人物画探索的新路子。在围绕人类普世价值的哲学思考与人性分析的基础上，毕建勋强调技术刻画与思想融合，突出现实的表现、反思及诗剧式的宏大表现，可谓走出了一条新的路子。毕建勋的这种艺术创造，为其市场的开拓与发展打开了空间。2010年保利秋拍中，他的一幅作品《黄河纤夫》，最终以670多万元人民币成交，可以看作是他新的艺术创作的一次市场检阅，具有标示性意义。

关注中国画市场行情的藏家可能都会发现，毕建勋的市场拓展属于一种慢性过程，不属于"见风就长"的市场类型。也许，正是这种不温不火、慢功出细活的艺术特质，为其市场成长提供了比别人更多、更大的想象空间！

毕建勋绘画作品市场定价研究

对毕建勋艺术作品的定价研究重点考察以下几个要素：一是对作品学术价值的市场显化的评估与预测，重点考察与研究市场定位及其市场的认知程度；二是作品在市场上的保有量及其存在总量等，重点分析与预测市场对作品价格的支撑能力等；三是画廊成交价格或者是画廊预测的成交价格，重点研究毕建勋作品在市场中的实际成交价格及其可能有的未来走向；四是拍卖行的拍卖纪录分析，重点分析毕建勋作品在成熟藏家中具体而又准确的心理与成交价位；五是市场专家的分析与预计价位，重点分析毕建勋作品在市场中可能具有的综合性评价。在以上五个方面分析的基础上，将有关材料报请文化部文化市场发展中心评估委员会分析与评估，最终确认其市场应有的价格。

作品的国家定价虽然在很多时候考虑了众多的市场因素，但对于变化的市场及不同的作品来讲，只能是一个比较可靠的参考。另外，还值得关注的是，我们对毕建勋作品的评估及市场分析定价是围绕其创作作品及存在精品来展开的，非创作精品仅作为一种价格参照。

为了更明晰地表示相关的价格，我们用一表格来明示相关内容。2008年，毕建勋作品的市场价格已经由文化部艺术品评估委员会评估发布，其他有关资讯是为了藏家及相关研究者的方便，由本课题组整合而成，仅作为一种参考。

姓　　名	毕建勋
出　　生	1962年
通　　联	中国画收藏网
作品价格	2005年，作品的市场价格为10000～20000元/平尺（前者为小品价格，后者为创作价格。下同）； 2006年，作品的市场价格为12000～25000元/平尺； 2007年，作品的市场价格为20000～40000元/平尺； 2008年，作品的市场价格为25000～50000元/平尺； 2009年，作品的市场价格为30000～60000元/平尺； 2010年，作品的市场价格为35000～80000元/平尺； 2011年，作品的市场价格为40000～120000元/平尺。
最近作品流向	（1）收藏家系统收藏； （2）文化投资机构集中投资。
鉴　　定	（1）本人鉴定； （2）委托《中国画收藏网》鉴定。 　　一般情况下寄交照片或将清楚图片网上传递均可。

毕建勋艺术年表

1962年 （壬寅）出生

1962年2月21日（农历壬寅年正月十七）出生于辽宁建平县县城叶柏寿镇。兄弟三人，排行为长。其父毕华擅国画，师范毕业支援辽宁西部山区，满族；母亲郭凤瑛为本地人，共产党员，父母均任工作单位负责人和支部书记。毕建勋生于租来的一间破旧漏风的小屋里，时值正月，因寒冷以至于手不能伸直，父亲买回整一马车煤，20天烧完，手遂能伸直。

1963年 （癸卯）1岁

出生时，祖父为其起名毕中昌。幼年时，主要由其祖父母看护。祖父毕玉柱为解放前老国高校长，传统文化功底深厚。毕建勋幼年时颇得祖父母偏爱。弟毕宏勋出生。

1964年 （甲辰）2岁

始随祖父认字，到3岁时认字之多颇让长辈自豪。有幼年照片一帧，极瘦，与张乐平笔下的"三毛"神似。

1965年 （乙巳）3岁

母亲外出学习，父亲搞社教，随祖父母生活，家境拮据。

1966年 （丙午）4岁

随父亲启蒙学画，临摹为主，喜爱人物画。文化大革命开始，上县幼儿园，弟宏勋随祖父母回北镇老家。

1967年 （丁未）5岁

"文革"武斗严重，父母常无法接其回家，所以常留住在幼儿园，但在幼儿园吃得白胖。秋天武斗剧烈时，回祖父母家与弟弟团聚并在此避乱。

1968年 （戊申）6岁

随祖父母居住在北镇徐屯，父母每月寄20元钱供祖父母及兄弟俩生活。常与弟弟打鸟、捉鱼、拣花生、挖地瓜、背诵老三篇、毛主席诗词、画画。母

亲曾来看望数日，走时恋恋不舍，泪流不止。

1969年 （己酉）7岁

回叶柏寿镇入建平县第二小学，改名为毕建勋。入学时测验，因认字多，老师劝其直接入二年级，但因弟弟小需要照应，兄弟二人入同一年级同一班，老师为方便区别，以"老大"、"老二"称呼，此称呼一直延续到毕建勋初中毕业考入鲁美附中为止。

1970年 （庚戌）8岁

加入"红小兵"，为小学校美术小组成员，开始画黑板报、漫画、宣传画。

1971年 （辛亥）9岁

为小学校美术小组组长，组织学习小组，帮助后进同学。三弟海勋出生。在窗外等候多时未生，只好去上学，放学后三弟已出生。

1972年 （壬子）10岁

担任学校红小兵大队副大队长、宣传委员，已经有国画作品参加县级展览，作品以反映阶级斗争及学习毛泽东思想为主题，画艺在地区及县小有名气。

1973年 （癸丑）11岁

临摹连环画、工农兵头像选，画速写、漫画。父亲说有一技之长，在上山下乡中会有用处。

1974年 （甲寅）12岁

开始喜欢传统诗歌，读中国四大名著，经常偷偷溜入父亲文化馆封存的县图书馆书库，在堆积的图书里消磨时光。

1975年 （乙卯）13岁

入建平县二中读初中，得识鲁美的许勇老师，被许勇老师带往朝阳农学院体验生活，画速写，接触学院艺术。当时许勇老师带的学员还有赵奇等人。

1976年 （丙辰）14岁

受唐山地震的影响，所有居民住地震棚，两三家住

一个地震棚，经常深夜不能眠，却成其画速写的好时机。

1977年 （丁巳）15岁

曾报考恢复高考后首次招生的沈阳鲁迅美术学院，未果。父亲说，如其能考上鲁迅美术学院中国画系，此生愿望足矣。因其父亲曾毕业于鲁迅美术学院中国画干部进修班和研究班。

1978年 （戊午）16岁

参加沈阳鲁迅美术学院附中在"文革"后恢复的招生首届考试。考入沈阳鲁迅美术学院附中。考试前，听说要考石膏素描，无奈其根本没有见过石膏，只好对照毛主席瓷像写生。

1979年 （己未）17岁

几乎以最差的成绩考上附中后，班主任说若不是因其速写好，预料其未来可能会有发展，就不准备招了。听此言大感羞愧，从此不画速写。

1980年 （庚申）18岁

专业课包括素描、色彩等成绩已跃至前列。附中专业课程丰富，有素描、油画、国画、速写、默写、线描、水彩、水粉、雕塑、图案、连环画、插图、书法、创作等，尤爱创作课。开始喜欢写现代诗歌。

1981年 （辛酉）19岁

附中毕业。同年因中央美院油画系不招生，报考浙江美院油画系。得到准考证后，被张望院长谈话"收缴"，谈话大意为：一定要上鲁迅美术学院，上什么系由其本人挑选，但是不要报考外省。9月，以全院总分第一的成绩考入鲁迅美术学院中国画系。毕业创作《人与自然》参加鲁迅美术学院附中毕业展。素描《老人》发表于《美苑》（1981年第2期）。

1982年 （壬戌）20岁

任鲁迅美术学院学生会学习部部长，组织《比目鱼》诗社，质疑中国画对现实生活的表现能力，同时，开始搞"现代派"艺术，在当时反对"资产阶级自由化"的政治空气中，此举可谓大逆不道。创作组画《太阳花》并配自己创作的同名长诗，创作长诗《沈阳》等。

1983年 （癸亥）21岁

与同学筹备与第六届全国美展同时举办的一个民间现代艺术展，计划在沈阳太原街展览。因其挚友溺水身亡，展览夭折。鲁迅美术学院召开批判会，批判其现代主义艺术创作，有老先生认为这是大是大非的问题，也有先生认为对学生的艺术探索，应该给予保护与引导。

1984年 （甲子）22岁

《拓荒者之歌》组画中的3幅入选第六届全国美术作品展览，该组画共有6幅：《铁》、《路》、《宝藏》、《火》、《在荒野中诞生》、《拓荒者之子》。与同学李芒合作的连环画《呼延庆打擂》由辽宁美术出版社出版，第一版印数56万册。

1985年 （乙丑）23岁

毕业于鲁迅美术学院中国画系，获文学学士学位。《石灵》组画10幅、《老子》、《白岛》参加鲁迅美术学院学生毕业作品展。《老子》、《白岛》为鲁迅美术学院中国画系收藏。《石灵》组画10幅分别为《天生石灵》、《无常之虑》、《东洋大海》、《灵台山》、《深山得道》、《山中的大圣》、《七仙女》、《二郎神》、《八卦炉》、《五行山》。
文章《也谈创作问题》发表于《美苑》（1985年第1期）。该文章观点犀利，老师王义胜为保护学生，主动提出共同署名。同年，留校未果，准备支援西藏未果，遂被分配至中国刑警学院，后转至辽宁教育学院艺术系任教。

1986年 （丙寅）24岁

作品《黎明》入选建军60周年全国美术作品展览。开始对西方古典主义感兴趣，试图在西方古典主义与中国工笔画之间找到融合途径，离开现代主义画风，转入写实画风。全国中国画教学会议召开，毕建勋学生时作品及作业的幻灯片被鲁迅美术学院作为教学反面例证在会上展示，中央美院姚有多先生见后予信一封，肯定其艺术才华，云："望继续努力，日后必有大成。"其颇受鼓舞。

1987年 （丁卯）25岁

创作《岁月》、《牌挂》、《黄项链》等工笔画作品。开始在美国教师的口语班学习英语，上课伊始，老师说："English only"，English能懂，only不懂。

1988年 （戊辰）26岁

文章《新的彷徨》发表于《艺术广角》创刊号。创作丙烯画《死鸟》、《岁月》、《子夜》、《失去双腿的勇士》，布面工笔《镜泊湖》、《残雪》、《两姐妹》、《弄箫少年》等作品。与杜娟结婚。

1989年 （己巳）27岁

因辽宁教育学院不许其报考研究生，辞去公职。辞职后，在街道开具介绍信报名，多有波折。同年10月考入中央美术学院中国画系随姚有多先生读研究生。
作品《死鸟》、《镜泊湖》、《黎明》、《残雪》发表于《艺术广角》（1989年第3期封二、封三）。

1990年 （庚午）28岁

写生、临摹，开始画水墨人物画，得姚有多先生教导，深受中央美院"徐蒋体系"的熏陶，同时研究

中国画传统,与田黎明、吴晓丁是同学。诗人芒克为其起笔名毕然。

1991年 (辛未)29岁

毕业于中央美术学院中国画系,获文学硕士学位。创作《从废墟上站起来》、《渤海湾抒情》、《猪市》、《太极行拳》等13幅作品参加中央美术学院研究生毕业作品展。《渤海湾抒情》发表于《美术》(1991年第10期)。同年被分配至中央文化管理干部学院任教。

1992年 (壬申)30岁

开始进行中国画基础理论研究,持续5年。论文《中国画画理辩证说》发表在《美术研究》(1992年第1期,12000字)。文章《姚有多肖像画创作》发表于《中国书画》(第34期)。创作组画《唐僧师徒》8幅,包括《两界山》(第十四回)、《流沙河》(第二十二回)、《五庄观》(第二十五回)、《白虎岭》(第二十七回)、《盘丝洞》(第七十二回)、《隐雾山》(第八十五回)、《连环洞》(第八十六回)、《化龙池》(第一百回)。参与筹建中国美术家协会中国画艺术委员会。

1993年 (癸酉)31岁

调回中央美术学院中国画系任教。作品《从废墟上站起来》、《牌卦》发表于《美术大观》(1993年第6期封二)。9月,创作《天心石》参加首届全国中国画作品展,首届全国中国画作品深圳特别展,入编《首届全国中国画作品集》,发表于《国画家》、《中国画》等专业刊物。作品《渤海湾抒情》为台湾琢朴艺术中心收藏。作品《弄箫少年》、《黄项链》发表于《东南西北》月刊(1994年第10期)。作品《弄箫少年》、《两姐妹》入编《当代中国美术家图鉴》(北京星座艺术中心,1994年)。创作《夫子像》为薛永年先生收藏,文章《〈天心石〉空间解构尝试》发表于《国画家》(1993年第6期)。
中国美术家协会中国画艺术委员会成立,任学术秘书。

1994年 (甲戌)32岁

文章《意求〈画山水序〉》发表于《美术研究》(1994年第2期,8000字)。文章《意象观察与意象观察的方法》发表于《国画家》(1994年第5期,12000字)。文章《线》发表于《国画家》(1994年第6期,10000字)。初步完成中国画观察方法研究。

1995年 (乙亥)33岁

作品《丁香》等获中国画学术精诚奖(中国艺术研究院美术研究所)。5月,《丁香》等作品入编《中国画学术精诚奖作品集》(北京文化艺术出版社)。作品《西部旧梦》获'95中日现代水墨画交流展铜奖(中国美协、日本国际墨绘协会)。为首都博物馆设计序厅浮雕《北京历史》,由李象群制作完成。作品《西部旧梦》、《野宴》参加'95中日现代水墨画交流展,在东京、大坂、北京中国美术馆展出,入编《'95中日现代水墨画交流展作品集》。9月,作品《采菊东篱下》参加纪念中国人民抗日战争胜利50周年名人书画邀请展,由中共中央办公厅收藏。作品《青藏》、《冬》、《人像》参加中韩美术交流展,在中央美术学院陈列馆展出。作品《唐僧师徒》8幅发表于《连环画报》(1995年第12期)。作品《三伏》为天津人民美术出版社收藏。文章《定义中国画》发表于《美术耕耘》(1995年第2期,5000字)。文章《笔墨原理》发表于《国画家》(1995年第4期,26000字)。
女儿语之出生。

1996年 (丙子)34岁

创作《诗人像》、《友人像》、《乡愁无限》(又名《父亲酒》)、《人在路上》、《西部旧梦》(又名《西部》)、《祝您快乐》、《春之声》等。作品《父亲酒》参加'96中日现代水墨画交流展,在东京、北京中国美术馆展出。作品收入《'96中国日本现代水墨画交流展作品集》(荣宝斋出版社,1996年)。1月,作品《醉花阴》参加第三届亚洲冬季运动会书画名家作品邀请展,入编《中国书画名家作品集》并被黑龙江画院收藏。作品《人在路上》参加中央美术学院中国画精品展(中央电视台画廊)。作品《西部》、《交杯》、《纵酒放歌》参加中国画作品展(中华人民共和国文化部、中国展览交流中心主办,在古巴、巴西、厄瓜多尔巡回展出)。作品《纵酒放歌》收入《中国当代名家书画作品集》(黑龙江美术出版社,1996年)。肖像画作品被韩国、美国、日本及国内人士收藏。
文章《再谈"白话"笔墨》发表于《国画家》(1996年第2期,10000字)。文章《用笔》发表于《国画家》(1996年第4期)。文章《现代中国画的文化处境及发展策略》,参加首届中国画学及中国画发展战略研讨会,收入《首届中国画学及中国画发展战略研讨会论文集》(10000字)。文章《中国画没有"意象造型"》发表于《美术》(1996年第4期)。文章《画家或厨师》发表于《中国书画报》

（第36期）。

1997年 （丁丑）35岁

获"97中国画坛百杰"称号（中国文学艺术界联合会）。创作《开饭》、《魂别帅府园》、《魂兮归来》、《天下为公》、《中国队》等作品。

3月，作品《从废墟上站起来》、《牌卦》发表于《美术大观》（1993年第6期封二）。作品《开饭》获全国首届中国画人物画展览会铜奖（中国美术家协会），入选《北京中国画人物画展》，入编《全国首届中国画人物画展作品集》，发表于《美术》、《国画家》、《中国文化报》（3月6日）、《中国书画报》（5月1日）、台湾《艺术家》等专业刊物，被收入国家权威出版物《中国现代美术全集·中国画2·人物（下）》。3月3日，《中国书画报》刊发其作品《永森先生》。韩国《美术二十一世纪》配文发表《开饭》、《春之声》等作品。

作品《徐悲鸿》、《心中的歌》等多幅作品发表于《国画家》（1997年第3期）。作品《开饭》、《天心石》、《乡愁》、《人在路上》及人物写生两幅发表于《中国书画》（第43期，人民美术出版社）。《中国书画报》4月24日刊发作品《夫子像》、《老人写生》及专访文章《我所认识的毕建勋》。

4月，作品《青藏》参加由文化部、中国诗书画研究院主办的迎接'97香港回归中国书画大奖赛（中国美术馆），获银奖，并入编同名画集（文化艺术出版社）。

7月，作品《魂兮归来》参加全国首届中国画邀请展（在深圳何香凝艺术馆、中国美术馆展出），并入编《全国首届中国画邀请展作品集》，发表于《美术》、《中国书画报》（12月4日）、《中国诗书画》等刊物。

作品《开饭》收入《日中美术交流之花》（1997年）。作品《乡愁无限》、《祝您快乐》入编《中青年国画家百人作品》（吉林美术出版社）。作品《弄箫少年》、《两姐妹》入编《中国当代工笔画选》。作品《天下为公》参加'97中国画坛百杰作品展（炎黄艺术馆展出），入编《'97中国画坛百杰作品集》。

10月，作品《奋勇拼搏》参加第四届中国体育美术作品展（上海博物馆展出），获银奖，并入编《中国体育美术作品选》（第4集，1997年10月，中央电视台《美术星空》介绍）。

《万象之根——中国画基本原理与方法》专著出版（河北美术出版社，1997年8月）。该书为中国画基础理论研究著作，25万字，被评价为"一部突破性力作，很可能从一个方面影响21世纪中国画创作。"

《重返真实——创作札记》发表于《国画家》（1997年第3期）。文章《以人为本》发表于《中国画人物画研讨会》和《学院艺术》（第10期，8000字）。文章《中国画造型训练与水墨画造型教学实验》发表于《美术研究》（1997年第2期，10000字）。文章《是新文人画还是假文人画》发表于《美术观察》（1997年第1期）。文章《从郭怡孮的近期创作看中国画的色彩问题》发表于《美术》（1997年第3期）。文章《自己的方位》发表于《国画家》（1997年第6期）。完成水墨人物造型方法及教学方式"水墨素描"的研究及实践。

1998年 （戊寅）36岁

创作《玛曲牧人》、《生命的能量》、《老舍像》、《艾青像》、《臧克家像》、《郭沫若像》、《叶圣陶像》、《张志民像》、《巴金像》、《雪域》、《深谷》、《太阳雨》、《篓笆·女人·狗》、《英俊的曼日玛青年》、《大情侣》（又名《小凤与大栓》）、《老人像》、《哪里、哪里》及写生系列《人物头像》等。

获中国首届国画家学术邀请展国画家奖（中国画艺委会、《国画家》杂志社）。作品《雪域》获中国美术家协会颁发的'98中国艺术博览会优秀奖。《老人像》、《女人像》、《男人头像》、《老人全身像》等作品收入《当代肖像素描艺术》（吉林美术出版社，1998年1月）。作品《大好时光》、《祝您愉快》、《乡愁无限》参加中国首届国画家学术邀请展（中国美术馆展出），发表于《国画家》（1998年第1期）。

2月，作品《生命的能量》参加缅怀周恩来诞辰100周年全国书画名家邀请展（中国美术馆展出，入编该画集，河北美术出版社出版），并发表于《文艺报》（2月28日）、《中国文化报》等专业刊物。作品《黎明》、《弄箫少年》收入《中国高等院校工笔画新作评析》（广西美术出版社，1998年7月）。

8月，《老舍像》、《艾青像》、《臧克家像》、《郭沫若像》、《叶圣陶像》、《张志民像》、《巴金像》等现代文学家肖像画系列11幅参加全国首届著名作家、诗人、书法家、画家联展（中国美术馆），入编《全国首届著名作家、诗人、书法家、画家联展作品集》，被收藏。

作品《老人像》收入《中国白描——人物现代卷》（福建美术出版社，1998年8月）。作品《人物》

收入《当代中国画名家作品选》（南海出版公司，1998年8月）。

10月，作品《雪域》参加中国艺术博览会（北京国际展览中心）。12月，作品《英俊的曼日玛青年》参加中央美院建院80周年中国画系教师作品展。作品《魂兮归来》刊载于《中国文化报》（1998年11月18日），同期发表姚有多文章《识传统者智、辨正道者慧——小议毕建勋和他的人物画创作》。

文章《中国画色彩与墨色关系——中国画色彩理论现状》发表于《国画家》（1998年第6期，10000字）。兼任《国画家》主编。

1999年 （己卯）37岁

创作《仁者爱人——为孔子造像》（又名《大哉孔子》）、《知我者不多，爱我者尤少——蒋兆和肖像》、《无产者》（又名《我的工人兄弟》）、《谁将一石春前酒，漫洒孤山雪后坟——为石涛造像》、《仲哥》、《改革之年》、《藏女》、《寂日》、《南国之梦》等作品。

作品《改革之年》获北京市建国50周年美术作品展览银奖，全国第九届美术作品展览优秀奖，北京市庆祝中华人民共和国成立50周年文艺作品征集评奖活动佳作奖。

5月，应邀参加水墨延伸——'99中国画人物肖像展，作品《知我者不多，爱我者尤少——蒋兆和肖像》、《小凤与大栓》、《魂兮归来》、《老人像》、《我的工人兄弟》等参展（中国美术馆），并入编同名作品集（广西美术出版社出版，1999年5月）。4～5月，创作《为石涛造像》应邀参加纪念张大千诞辰100周年华人书画名家精品展（中国美术馆），并收入同名画集（河北美术出版社出版）。

6月，创作《大哉孔子》应邀参加纪念孔子诞辰2550周年全国美术作品展（中国美术馆展出），并由组委会收藏，发表于人民美术出版社《中国书画》（第46期）、《国画家》（1999年第5期）、《文艺报》（1999年7月10日）、《中国日报·海外版》、Beijing Weekend（北京周末）（7月9日），收入《纪念孔子诞辰二千五百五十周年全国美术作品展——中国画作品集》（人民美术出版社）。作品《王仲先生像》、《生命的能量》、《魂兮归来》等入编《当代美术教学范画集·当代人物》一书(西南师范大学出版社，1999年)。

7月，作品《中国队》应邀参加庆祝中华人民共和国成立50周年文化部系统名人名家书画展（中国美术馆）。作品《改革之年》入选北京市庆祝建国50周年美术作品展览（中国美术馆）。

9月1日，作品《知我者不多，爱我者尤少》发表于《中国文化报》。10月，作品参加1999中国当代美术家邀请展（河南开封）。《春之声》、《开饭》、《英俊的曼日玛青年》、《无产者》等作品入编画集《中国当代美术家邀请展1999》（天津人民美术出版社，1999年3月）。《蒋兆和肖像》等作品发表于《国画家》（1999年第4期）。

9～12月，作品《改革之年》入选全国第九届美术作品展览（9月，广东汕头；9～10月，广东广州；12月，中国美术馆），并编入《第九届全国美术作品展览中国画展作品集》（岭南美术出版社）。10月，作品《藏女》等2幅作品参加深圳锦绣河山咏莲花中国画邀请展。

作品入编《当代肖像素描艺术》（吉林美术出版社，1999）。作品入编《当代美术教学范画集》、《当代人物》（西南师范大学出版社，1999）。

文章《笔渣墨屑》发表于《国画家》（1999年第1期）。文章《"魔方"——中国画划分的一种新方法》发表于《美术家通讯》（1999年第2期）。文章《蒋兆和的目光——中国画人物创作感言》发表于《中国文化报》（1999年9月1日）。

加入北京市青年联合会。

2000年 （庚辰）38岁

创作《世纪之光》。

3～11月，为清华大学80周年校庆绘制大型人物肖像画《以身许国图》。

作品《千里之行》在由人民日报文艺部、解放军报文化部举办的"七彩云南"杯全国书画大赛中荣获铜奖。作品《藏女》发表于《国画家》（2000年第1期）。《书画家报》3月1日刊发《开饭》、《鲁迅肖像》等作品和姚有多的文章《识传统者智，辨正道者慧——小议毕建勋和他的人物画创作》。

3月，作品《世纪之光》、《曼日玛僧侣》参加中华世纪之光中国画提名展（中国美术馆）。作品入编画集《中华世纪之光中国画提名展作品集》（天津人民美术出版社）。作品及有关文章发表于《中国书画报》（3月16日）、《中国文化报》（3月18日）、《科技日报》、China Daily、Beijing Weekend等报刊。作品《改革之年》发表于《美术》（2000年第2期，封二）。《书画家报》3月1日头版整版介绍《实力人物·毕建勋卷》。

7月，作品《哪里，哪里》入选纪念市美协成立20周年美展（中国美术馆）。《文艺报》9月7日刊发作品《岁月悠悠》。9月，作品入编中央美术学院美术研究杂志社《中国当代美术家图录》光盘版。

11月，作品《魂兮归来》参加文化部艺术司主办的中国当代绘画书法作品展。《英俊的曼日玛青年》（局部）、《大情侣》（局部）、《蒋兆和像》（局部）、《无产者》（局部）等作品收入《中国画人物头像精选》（江西美术出版社，2000年11月）。《线描人物写生》收入《中央美术学院国画系历届学生留校习作选》（安徽美术出版社，2000）。作品《青山常在图》收入《中国名家书画精品集》（中国文学艺术基金会编）。作品《鲁迅肖像》、《郭沫若》、《闻一多》参加庆祝建国50周年华人画家书法家诗人作品联展，获大奖并收入同名典藏集（中国美术家协会、中国诗书画研究会、河北美术出版社）。

策划、主持《跨入二十一世纪：中国画十日谈》（《国画家》，2000年第1期）。文章《朴素的真理早已让我们遗忘》发表于《文艺报·作家论坛》（2000年3月18日）。文章《奏响新世纪的序曲——〈中华世纪之光〉中国画提名作品展巡礼》刊发于《科技日报》（2000年3月18日）。文章《面对现实——〈改革之年〉创作及相关问题思考》发表于《美术家》第一卷（天津人民美术出版社，2000年2月），并被《中国书画报》2001年8月30日转发。文章《自己的画能和大师们的画挂在一起吗？——访俄札记》发表于《美术》（2000年11期）。论文《中国画造型训练与水墨造型教学实验》和水墨写生作品收入《中国当代高等美术院校实力派教师水墨人物教学对话》（河北美术出版社，2000年12月）。

2001年（辛巳）39岁

1月12日，"大型中国水墨人物画《以身许国图》学术研讨会"由《美术》杂志和清华大学同方文化发展有限公司联袂在清华大学举办。研讨会内容以"《敲响新世纪的洪钟》——大型《以身许国图》学术研讨会"为题大篇幅发表于《美术》杂志（2001年第3期）。作品《以身许国图》发表于《民主与科学》（2001年第4期）、《美术家通讯》（中国美术家协会主办，2001年第1期）。1月20日，《文艺报》头版报眼位置刊发《以身许国图》局部及《中国画〈以身许国〉唱响时代主旋律》介绍。

4月，《以身许国图》参展于庆祝清华大学建校90周年名家绘清华展览（中国美术馆），作品收入《名家绘清华》一书。4月5日，《中国青年报》整版刊发《以身许国图》学术研讨会评论文章《时代呼唤力作——水墨人物画〈以身许国图〉》及作品。4月8日，《文汇报》刊发《以身许国图》及其文章《新

世纪的鸿篇巨制——以身许国图》。4月12日，《南京日报》刊发《以身许国图》及记者报道《浓墨重彩绘功臣——青年画家毕建勋完成大型水墨画〈以身许国图〉》。4月26日，香港《东方日报》刊发新华社传真《以身许国图》。

5月，杨振宁博士专程赴同方大厦观看《以身许国图》，并会见作者。7月，《美术》（第7期）发表王仲的长篇评论文章《重振人类真善美统一的伟大审美理想》。8月，《以身许国图画集》由辽宁美术出版社出版，为建国后该社第一次为一件作品出版的画集。8月，由《美术》杂志、同方文化公司及辽宁美术出版社共同召开《以身许国图》大型画集首发式及仿真卷轴画捐赠仪式，同时举办研讨会。《中国青年报》、《文汇报》、《文艺报》、《南京日报》、《北京晚报》、《民主与科学》等报刊杂志、新华社以及北京、上海、香港、台湾、泰国等地区新闻媒体相继对《以身许国图》进行报道。

作品《英俊的曼日玛青年》获首届黄胄美术奖——"情系西部"中国画邀请展优秀作品奖（黄胄美术基金会）。作品《中国队》参加情系奥运中国画作品展，获金奖（文化部文化艺术人才交流中心、莫斯科艺术之家）。作品《世纪之光》、《南国少女》收入《人物画技法教程》（天津人民美术出版社，2001年5月）。6月，应邀创作邓小平肖像《中国，一路平安》，参加为纪念中国共产党建党80周年举办的光辉80年人物画精品展，作品收入《光辉八十年人物画精品集》（民族出版社，2001年6月）。作品《中国，一路平安》刊发于《美术》（2001年第6期，封二），刊发文章《杨振宁博士关注〈以身许国图〉》。作品还发表于《国画家》（2001年第4期封面）、《中华新闻报》（6月29日）、《工人日报》、《当代美术》（7月20日）等报刊杂志。

应邀参加由中国美术家协会中国艺术委员会、武汉东方既白文化传播有限公司共同主办的中国当代百家画扇精品展（中国美术馆）。作品编入《中国当代百家画扇精品集》（河北教育出版社，2001年6月）。6～7月，作品《中国队》参加情系奥运中国画作品展览，在中国美术馆、莫斯科艺术家之家巡回展出，作品发表于《人民政协报》（6月28日）等报。8月25日，《文艺报·作家论坛周刊》头版发表记者专访《美术家用作品书写美术史》，配发作品《改革之年》。9月22日，为纪念鲁迅诞辰120周年，作品《魂兮归来——鲁迅肖像》发表于《文艺报》报眼，并配发说明文字。9月，《黄河儿女》参

加2001黄河中国画创作展（中国美术馆），作品收入《黄河2001中国画作品选》（人民美术出版社）。

9月，作品《英俊的曼日玛青年》参加"情系西部——中国画邀请展"（炎黄艺术馆），作品刊发于《北京晚报》（9月16日），《美术》（2001年第12期）。

9月，作品《改革之年》入选百年中国画展(中国美术馆)，并入编《1901年—2001年百年中国画画集》（人民美术出版社，2001年9月）。10月，应邀参加《百年中国画理论研讨会》，递交论文《水墨人物画画种备忘录》。9月，应邀参加上海《新世纪中国画人物画创作研讨会》。

7~12月，创作《以身许国图》全图。12月25日，创作完成。中央电视台一套《新闻三十分》《美术星空》、中央电视台二套《收藏天地——红色经典》《走进幕后》、中央电视台三套《综艺快报》、中央电视台十套《讲述》、北京电视台《北京你早》节目及中央人民广播电台、山东卫视《时代美术》等新闻媒体对其进行了访谈和报道其作品的创作情况。新华社、《北京晚报》、《信报》、《北京青年》、《北京纪事》、《人民日报》等多家报刊杂志对画家及创作做了简要或深入的追踪报道。

12月，作品《雪线》参加庆祝人民美术出版社建社50周年、荣宝斋新记50周年综合展（中国美术馆）。作品收入《当代书画家作品》，并被中国美术出版总社收藏。《生命的能量》、《知我者不多，爱我者尤少》、《中国，一路平安》、《英俊的曼日玛青年》等作品收入《中国画艺术委员会委员精品集》（辽宁美术出版社，2001年）。作品《世纪之光》参加"中华世纪之光——中国当代书画艺术大展"（北京、巴黎巡回展，文化部文化艺术人才中心主办）。作品收入同名画集（2001年）。作品《知音图》收入《百年中国画展纪年》（中国美术家协会，2001年）。

文章《为什么画、画什么和怎么画——〈以身许国图〉创作点滴》发表于《美术》（2001年第3期）、《振龙美术》（2001年第2期）、《北京青联》（2001年第2期）。2003年6月16日，《北岳书画报》转载。文章《知我者不多，爱我者尤少——蒋兆和艺术散论》（2万字，原定为《蒋兆和画集》序文，广西美术出版社出版，后该书未出版）发表于《水墨艺术》（中国画研究院主办）。文章《穿越时空——叶永森和他的叶家样》发表于《国画家》（2001年第2期）。

导师姚有多先生因病去世。

2002年 （壬午）40岁

专著《万象之根——中国画基本原理与方法》荣获"2002年中国艺术研究院美术研究所颁发的学术（著作）提名奖"，荣获由北京市宣传部、北京市人事局、北京市文学艺术界联合会共同颁发的"北京首届中青年德艺双馨奖"。

《北京纪事》第1期刊发专访《理想主义的现实意义——毕建勋绘制〈以身许国图〉纪实》。1月3日，《中国书画报》刊发作品《大情侣》、《英俊的曼日玛青年》和郭怡琮的文章《毕建勋的人物画创作及意义》。作品《中国，一路平安！》发表于《民主与科学》（2002年第2期）。作品《英俊的曼日玛青年》、《大情侣》发表于《十月》（2002年第3期）。

作品《魂兮归来》、《哪里，哪里》、《改革之年》、《以身许国图》、《哦！—×》、《开饭》、《男子像》、《春之声》等收入《中国当代画家图典——人物》（四川美术出版社，2002年3月）。《光线》等作品参加中国画艺委会委员作品展（东方美术馆），入编《中国画艺委会委员作品集》。作品《中国，一路平安》、《以身许国图》收入《中国现代人物画全集》（河北教育出版社，2002年5月）。作品《改革之年》刊发于《文艺评论》（2002年第5期）。6月，作品《无产者》、《英俊的曼日玛青年》应韩国光州双年展组委会邀请，参加韩国光州举行的中国当代艺术六人展。

7月，作品《面对面》、《王仲先生》等应邀参加"上海面对面——中国画油画肖像画对照展"（上海金茂大厦）。作品收入《中国当代肖像艺术集粹》（上海书画出版社）。作品《雪域阳光图》参加西部辉煌全国中国画作品提名展，作品入编《西部辉煌全国中国画作品提名展画集》（民族出版社，2002年7月）。作品《千里之行图》特邀参加"迎奥运——全国中国画大展"，作品收入《迎奥运——全国中国画大展作品集》（民族出版社，2002年7月）。作品《岁月如歌》参加2002情系新疆中国画名家邀请展，作品收入同名画集（新疆青少年出版社，2002年）。10月，《中国青年》刊发专访《在心灵震撼中画一种精神》（2002年第10期）。11月，应邀参加"纪念中日邦交正常化30周年——中日友好水墨画作品交流展"（北京炎黄艺术馆）。

文章《水墨人物画画种备忘录》发表于《国画家》（2002年第1期，12000字）。文章《出卖作品与守住艺术》发表于《文艺评论》（2002年第5期）。文章《中国画造型基本原理》（上、下）发表于《美

术观察》（第7期、第8期，30000字）。任中国画艺术委员会副秘书长。

2003年（癸未）41岁

作品《面对面》发表于《国画家》（2003年第1期，封二）。《改革之年》、《生命的能量》、《凝然》、《以身许国图》等作品收入《当代中国画精品——人物卷》（安徽美术出版社，2003年1月）。部分速写收入《美术院校研习范书——当代西部速写精品集》（河南美术出版社，2003年1月）。《中国艺术报》2003年2月7日、《信报》2月18日专版刊登北京首届中青年德艺双馨奖获奖者简介，开始并用艺名毕扬普与真名毕建勋，斋号宸华斋。

《以身许国图》、《春之声》、《开饭》、《哪里，哪里》等7件作品收入《中国当代画家图典·人物卷》（四川美术出版社，2003年3月）。5月，作品《白衣战士》参加"抗击非典、体验真情——北京著名美术家速写展"（北京文化局、北京画院主办）。作品收入《抗击非典、体验真情——北京著名美术家速写集》（2003年）。参加由文化部、中国文联主办的"众志成城，战胜非典"著名美术家捐赠作品活动。6月16日，《北岳书画报》刊登作品《以身许国图》、《晋文侯》以及转载《为什么画、画什么和怎么画——〈以身许国图〉创作点滴》一文。作品《云栖之乡——非典时期的柔板》发表于《美术》（2003年第9期）、《国画家》（第6期）、《新华文摘》（第9期）、《中国书画报》（9月25日）等刊物。作品《民族魂——周恩来精神》发表于《美术》（2003年第9期）。

7月，参加在大连召开的中国美协中国画艺术委员会年会，参与策划、组织第二届全国中国画展。《经纪人》杂志图文介绍《画家毕建勋》（2003年第8期）。作品《建设者》、《千里行》、《日子》收入《名家画人物》一书(河北美术出版社，2003年8月)。作品《雪山情》收入《名家人物画小品》(河北美术出版社，2003年8月)。

8~9月，作品《云栖之乡——非典时期的柔板》入选参加第二届全国中国画展(大连、北京、上海、深圳巡回展)，获银奖。作品收入《第二届全国中国画展作品集》（大连出版社，2003年）。9月，参加影像与印象——走进水墨艺术家工作室展览，作品、照片、札记、评论等收入同名画册（上海书画出版社，上海市美术家协会主办，2003年8月）。9月，参加北京美术家协会第四次会员代表大会，当选为北京美协第四届理事会理事。9月，应邀参加海潮杯全国中国画大展，作品《岁月如歌》收入《海潮杯全国中国画大展作品集》（民族出版社，2003年9

月）。

9~10月，作品《面对面》入选参展首届中国北京国际美术双年展（中国美术馆），作品收入《2003首届中国北京国际美术双年展作品集》（人民美术出版社，2003年9月）。10月，参与策划并主持中国画艺术委员会在杭州主办的《当代中国画创作与品评研讨会》，参加中国画艺委会委员作品展。作品《晋文侯》参加"华夏文明看山西——历史人物画展"（中华世纪坛），作品收入《华夏文明看山西——历史人物画展》（山西教育出版社，2003年9月）。10~12月，应邀参加宋庆龄基金会、台湾太平洋文化基金会、香港海外杰青汇中华有限公司和澳门基金会共同主办的华夏情——名人名家书画展（北京国家博物馆、台湾、香港、澳门巡回展出）。作品《鲁迅像》收入《华夏情——名人名家书画集》。11月，应邀参加中国美术馆设计装饰理念研讨会，发言发表在《文艺报》（2003年11月）。

12月，参加中国美术家协会代表大会，策划并参加"风格·时代——2003年中国画学术提名展"（由中国报业协会、中国画艺委会、《美术》杂志社联合主办，河南郑州）。作品收入《风格·时代——2003年中国画学术提名展作品集》（2003年12月），应邀参加黑龙江省画院举办的黑龙江省艺术之冬——全国著名画家邀请展（哈尔滨）。

论文集《毕建勋论中国人物画创作》由辽宁美术出版社出版（2003年2月）。画集《写意画家毕建勋》由天津人民美术出版社出版（2003年3月）。策划《第二届全国中国画展主要评委访谈录》，发表在《国画家》（2003年第2期）。文章《论水墨人物画及其造型问题》发表于《美术》（2003年第9期，13000字）。文章《没准没人画画儿了》收入《水墨》丛书（七）《关于"艺术家心态浮躁、缺乏无愧于时代力作"的讨论》（中国画水墨艺术研究中心，西苑出版社）。文章《美术馆是民族文化与精神的栖息地》发表于《文艺报》（2003年11月15日）。

2004年（甲申）42岁

获国画家奖——中国画创作奖（2004）、国画家奖——艺术研究奖（2004）。

作品参加庆祝海南省书画建院15周年全国书画名家邀请展（海南省书画院）、首届中国湘潭齐白石国际文化艺术节——当代著名画家邀请展（中国美术家协会，湘潭市人民政府）。作品《青山永在》参加时代风采，庆祝中华人民共和国成立55周年北京美术作品展（北京市文联主办，人民美术出版

社出版），入编《画里画外——当代艺术家生活纪实丛书》（湖北美术出版社2004），作品《改革之年》参加南京水墨画传媒三年展，获傅抱石奖，入编同名作品集（天津人民美术出版社）。作品《面对面》、《云栖之乡》、《高原牧歌》、《雪域风情》参加水墨心象——当代中国画名家学术邀请展（北京工艺美术出版社出版）。

论文《传统笔墨性质、意义与中国现代笔墨理论框架得重建》（上、下）发表于《美术学报》（4期，广州美术学院，30000字）。

2005年 （乙酉）43岁

被评为副教授，时讲师任职已达十数年。春节前去法国，后在欧洲旅行半年，看博物馆，思考绘画的本质问题，精神与思想有很大的改变，小部分思考文字发表在《国画家》等杂志。下半年被派往新疆支教，同时接受中央美院的"国家重大历史题材美术创作工程"的具体工作负责人职务，该工程由文化部和财政部联合主办，共投资一亿多。

作品《英俊的曼日玛青年》、《改革之年》、《开饭》、《中国，一路平安！》、《面对面》、《青山永在》、《惊蛰》、《青藏高原》入编中国画实力派画家赴香港邀请展（香港文化艺术交流协会，《美术》编辑部主办，香港东方艺术中心出版社出版）。作品《最后的慰安妇》参加首届中国写意画展（特邀作品，中国美术家协会中国画艺术委员会主办，人民美术出版社出版），创作同名诗歌。作品《艾滋村》参加关东画派中国人物画大展（辽宁美术出版社出版）。

个人画集包括精装本《中国画坛60一代——毕建勋》由四川出版集团，四川美术出版社出版。

2006年 （丙戌）44岁

怀柔工作室建成，同时成立翰高画院及杨宋人物画研究所，钱绍武先生题字"气象宏大"，开始带入室弟子。开始创作巨幅作品《打人》，同时构思国家重大历史题材创作《东方红》，并开始赴延安等地收集资料。

出版作品有《当代中国画优秀作品选》（人物卷，人民美术出版社），《中国古代科学家画像》（学习出版社，人民教育出版社），《党建》（2006，14辑，中共中央宣传部），《正当代——盛世中国中国画》（中国美术出版社），《最具影响力画家百人作品集》（中国美术出版总社），《艺术市场》（2006年第4期，中华人民共和国文化部主管），个人专辑《巨匠之门·中国当代核心画家专集·人物卷》（江西美术出版社），《鉴赏收藏》（第3期，北京繁荣发展中心），个人专辑《当代中国画美术家档案》（华文出版社），教材《当代

名师技法经典——水墨人物画写生与创作》、《当代名师技法经典——中国画造型教学》（河南美术出版社），《现当代中国书画名家收藏作品集》（天津人民美术出版社）等。

作品参加有展览有：《惊蛰》参加"农民·农民中国美术馆藏品暨邀请展"（中国美术馆，山西人民出版社），《哈萨克斯坦诗人阿拜》参加上海合作组织元首峰会画展（中国艺术研究院，北京工艺美术出版社），《海枯石烂》参加中国画名家作品展（人民美术出版社）。

2007年 （丁亥）45岁

考取中央美术学院研究生部（后改为造型研究所）油画导师组中国美术传承与发展方向公费博士生。考试前与导师袁运生先生不认识，考试成绩为实践类博士总分第一。

作品《永别》、《云栖之乡——"非典"时期的柔版》、《戎装普京》、《黄天厚土》、《面对面》入编《水墨中国》（中国国际广播音像出版社）。作品《人物》、《黄天厚土》入编《中国青年美术家农村采风》（中华人民共和国文化部、中华人民共和国青年联合会、学习出版社）。作品《青山永在》、《开饭》、《英俊的曼日玛青年》、《云栖之乡——"非典"时期的柔版》、《高原岁月》入编《中国画名家学术邀请展作品集·人物卷》（人民美术出版社）。作品入编《当代中国画品丛书·雄浑刚健卷》（河北美术出版社）。作品《美国，你好》入编《同一个世界——中国画家彩绘联合国大家庭》（国务院新闻办，中国文联出版社）。

作品《黄天厚土》在北京翰海拍卖有限公司举办的拍卖活动中，拍得70余万元人民币。巨幅作品《黄河》创作完成。

2008年 （戊子）46岁

赴美国参加《同一个世界》联合国总部展，参观纽约、费城和华盛顿等地的艺术博物馆。

作品《英俊的曼日玛青年》参加"灵感高原——当代西藏主题绘画邀请展"并入编该画集（中国美术家协会，首都师范大学）。专著《万象之根》获中央美术学院艺术人文科学30年、纪念改革开放30年中央美术学院学术研究精品成果奖。作品《不会离开你》参加"心系汶川——全国美术作品特展"（中国美术家协会，中国人民解放军总政治部宣传部）。作品《人物之一》、《人物之二》参加首届中国（郑州）水墨艺术双年展（中国美术家协会，郑州文学艺术联合会，郑州市人民政府，河南美术出版社出版）。作品入编《新时期中国画之路作品集1978～2008》（中国国家画院，中国美术馆，中

国青年出版社）。

作品《何老板》参加2008中国人中国现代人物画邀请展作品展（岭南美术馆，岭南美术出版社）。作品入编《中国当代经典美术全集·中国画卷·人物》（线装书局）。出版个人专集《中国画市场大趋势·一线经典·毕建勋卷》（江西美术出版社）。参加2008全国中国画学术邀请展（人民美术出版社）。作品《蚊·人》、《逝水年华》参加纪念改革开放30周年暨中国画艺术委员会成立15周年展（中国美术家协会中国画艺术委员会）。作品《王选》参加全国廉政文化大型绘画书法展（中共中央纪律检查委员会，中华人民共和国文化部，中华人民共和国监察部）。作品《战争与和平》参加京澳青年艺术作品展（中国美术家协会，澳门公务专业人员协会，北京青年联合会）。作品《罗格肖像》入编《永远的奥运——奥林匹克史诗画卷》（中国奥委会新闻委员会，中国国家体育总局，河北教育出版社）。

巨幅作品《黄河》参加第三届北京国际美术双年展，受到中央领导好评。

2009年 （己丑）47岁

完成"国家重大历史题材美术创作工程"的《东方红》创作。具体负责的中央美院"国家重大历史题材美术创作工程"的总体工作以18件作品入选"国家重大历史题材美术创作工程"荣获全国各创作单位总件数第一的成绩。入编《国家重大历史题材美术创作工程作品图录》（中华人民共和国文化部，中华人民共和国财政部），在全国重要城市巡展。

巨幅作品《黄河》特邀参加第十一届全国美展·壁画展。

历时3年完成巨幅创作《打人》，受各界友人观摩。与莫言、孟繁华、贺绍俊、张清华等对话。

作品《彝山深处》参加庆祝建国60周年60位中国画名家邀请展（中国美术家协会中国画艺委会，人民美术出版社出版）。作品《英俊的曼日玛青年》入编《雪域高原·中国绘画作品精粹》，作品《中国队》参加庆祝澳门回归10周年中国当代美术作品展（文联出版社出版）。作品《诗人的宿命》参加湘江北去 庆祝中华人民共和国成立60周年全国中国画名家邀请展（湖南广播电视局，中国美术家协会中国画艺委会，湖南美术出版社出版）。作品《黄河》入编《中国美术世界行》（中国美术家协会，四川美术出版社出版）。水墨素描作品参加中央美术学院素描60年展（1949～2009）。作品《梁漱溟》、《我不是毕加索，那么，我是谁？》参加全国中国画邀请展（安徽省文联，文化艺术出版社出版）。作品《郑和》、《梁漱溟》参加文渊艺

海——北京西城历史文化名人荟萃展。

作品《永远和你在一起》参加"民生·生民——现代中国水墨人物画学术邀请展"，并入编该作品集（中国美术家协会），该作品展览时曾使观众流泪，特邀入编《第二届中国当代画派作品集》。多幅作品发表于多种刊物。

2010年 （庚寅）48岁

具体策划并实施了大型展览中央美术学院中国画学院教师作品展（中国美术馆），并出版了大型画集（人民美术出版社），获得社会好评。创作《打人》、《子非鱼》参展。与学生盛华厚共同完成长篇诗剧《打人》（26000字），发表于《中国作家》（2010年第10期），有诗歌评论家认为该诗是2010年重要的几首诗之一。莫言同期发表评论《打人者说》，认为画作《打人》令人"震撼"，长诗《打人》"泣血锥心"。

博士作品毕业展因尺幅过大等一些原因，中央美院美术馆，只能临时展出数小时。

作品《东方红》发表于《中华书画家》（国务院参事办主管，中央文史研究馆主办，中华书画家杂志社出版），入编《为中国造型——国家重大历史题材美术创作工程中央美术学院入选作品集》。作品《惊蛰》参加"时代画农民——新中国农民题材优秀作品展"（浙江省美协，中国美术学院出版社出版）。作品《子非鱼》、《我不是毕加索，那么，我是谁》、《英俊的曼日玛青年》、《魂兮归来》、《青山永在》、《惊蛰》、《黄河》、《东方红》、《永远和你在一起》、《不会离开你》、《以身许国图》入编《国家案例2010上海世博会中国美术代表作品集》。《境界》电视栏目组摄制播出专题访谈艺术节目（央视精品等）。

创作作品《子非鱼》参加2010第四届中国北京国际美术双年展，入编该作品集（人民美术出版社出版），发表于《美术》（2010年第11期封二）、《艺术市场》（2010年第11期封面）。带学生30余人在山西、陕西考察近一个月，获中央美院社会实践优秀小分队。在荣宝斋画院招高研班。创作《天外来客》、《王老吉》等。

作品《黄河纤夫》（即作品《黄河》）参加《中国当代水墨·2010年北京保利五周年秋季拍卖会》，以672万元人民币的价格拍出。

开始《造型学》的研究，探索中国画造型学基本学科框架的建立。

列入文化部文化市场发展中心《中国艺术品市场及其案例研究》重要案例研究画家，并成立毕建勋课题组。

《艺术市场》杂志授予2010年度最佳艺术家。

目　录

前言

经典与典范：

彰显中华民族文化与艺术的当代雄心……………西沐　1

研究

毕建勋绘画艺术的综合研究
　　——一个伟大的艺术家必须具有一个伟大的灵魂 …… 6

毕建勋绘画艺术学术背景研究
　　——月印万川与万川印月 ………………………… 18

毕建勋绘画学术定位研究
　　——合一切而为一 ……………………………………… 28

毕建勋绘画艺术进化研究
　　——逐日者的宿命 …………………………………… 47

作品

子非鱼　360cm×192cm　纸本设色　2010 …………… 58

子非鱼（局部）………………………………………………… 59

东方红　220cm×620cm　纸本设色　2009 …………… 61

东方红（局部）………………………………………………… 62

东方红（局部）………………………………………………… 63

东方红（局部）………………………………………………… 64

东方红（局部）………………………………………………… 65

东方红（局部）………………………………………………… 66

东方红（局部）………………………………………………… 67

东方红（局部）………………………………………………… 68

东方红（局部）………………………………………………… 69

人在路上　80cm×90cm　纸本墨笔　1996 …………… 70

云栖之乡　240cm×240cm　纸本墨笔　2003 ………… 71

天坛 天心石　186cm×186cm　纸本设色　1993 …… 72

大好时光　70cm×80cm　纸本设色　1995 …………… 73

春之声　180cm×295cm　纸本设色　1996 …………… 75

乡愁无限　80cm×80cm　纸本设色　1996 …………… 76

魂兮归来　180cm×97cm　纸本设色　1997 ………… 77

开饭　280cm×150cm　纸本设色　1997 ……………… 78

哪里、哪里　180cm×97cm　纸本设色　1997 ……… 79

生命的能量　180cm×97cm　纸本设色　1997 ……… 80

天下为公　180cm×97cm　纸本设色　1997 ………… 81

中国队　220cm×120cm　纸本设色　1997 ………… 82

仲哥　180cm×97cm　纸本设色　1997 …………… 83

祝你快乐　120cm×120cm　纸本设色　1997 ……… 84

大情侣　223cm×143cm　纸本设色　1998 ………… 85

无产者　138cm×72cm　纸本设色　1999 ………… 86

英俊的曼日玛青年　240cm×192cm　纸本设色　1998 … 87

改革之年　220cm×180cm　纸本设色　1999 ……… 88

改革之年（局部）…………………………………………… 89

知我者不多，爱我者尤少
　　142cm×113cm　纸本设色　1999 ……………… 90

世纪之光　240cm×120cm　纸本设色　2000 ……… 91

中国，一路平安　188cm×145cm　纸本设色　2001 … 92

等待春天　180cm×97cm　纸本设色　2004 ……… 93

黄宾虹　136cm×68cm　纸本设色　2004 ………… 94

惊蛰　233cm×183cm　纸本设色　2004 …………… 95

惊蛰（局部）………………………………………………… 96

青山永在　180cm×180cm　纸本设色　2004 ……… 97

青山永在（局部）…………………………………………… 98

降临　180cm×97cm　纸本设色　2005 …………… 99

最后的慰安妇　193cm×129cm　纸本设色　2005 ……100

蚊·人　136cm×68cm　纸本设色　2008 …………101

哈萨克诗人阿拜　180cm×106cm　纸本设色　2006 …102

一望无际　210cm×145cm　纸本设色　2006 ……103

黄天厚土　230cm×120cm　纸本设色　2006 ……104

戎装普京　180cm×97cm　纸本设色　2006 ……105

戎装普京（局部）…………………………………………106

细雨中的鸽子　180cm×97cm　纸本设色　2006 ……107

何老板　136cm×68cm　纸本设色　2007 …………108

江西龙虎山人物写生之三
　　136cm×68cm　纸本设色　2007 ……………109

江西龙虎山人物写生之四
　　136cm×68cm　纸本设色　2007 ……………110

王选　68cm×136cm　纸本设色　2007 …………111

不会离开你　240cm×120cm　纸本设色　2008 ……112

不会离开你（局部）………………………………………113

梁漱溟像　98cm×98cm　纸本设色　2008 ………114

罗格　120cm×68cm　纸本设色　2008 …………115

永远和你在一起　192cm×250cm　纸本设色　2008 ………117

自由万岁　120cm×120cm　纸本设色　2008 ………118

母亲　180cm×98cm　纸本设色　2009 ………119

我不是毕加索，那么，我是谁？

　　97cm×97cm　纸本设色　2009 ………120

我不是毕加索，那么，我是谁？（局部） ………121

白雪公主　68cm×68cm　纸本设色　2010 ………122

心潮　136cm×68cm　纸本设色　2009 ………123

晨曲　68cm×68cm　纸本设色　2010 ………124

风雪归程　68cm×68cm　纸本设色　2010 ………125

慧可立雪　136cm×68cm　纸本设色　2010 ………126

慧可立雪（局部） ………127

雪域云栖图　136cm×68cm　纸本设色　2010 ………128

人在天涯　68cm×68cm　纸本设色　2010 ………129

山水清音　68cm×68cm　纸本设色　2010 ………130

时尚风景　136cm×68cm　纸本设色　2010 ………131

云端惊雁　136cm×68cm　纸本设色　2010 ………132

岁月如歌图　136cm×68cm　纸本设色　2010 ………133

絮语黄昏　68cm×68cm　纸本设色　2010 ………134

雪花那个飘　136cm×68cm　纸本设色　2010 ………135

阳光重现　180cm×98cm　纸本设色　2010 ………136

已是黄昏独自愁　68cm×68cm　纸本设色　2010 ………137

黄河　192cm×550cm　纸本设色　2007 ………139

黄河（局部） ………140

黄河（局部） ………141

黄河（局部） ………142

天外来客　200cm×190cm　纸本设色　2010 ………143

茶马古道之二　180cm×97cm　纸本设色　2003 ………144

茶马古道之四　180cm×97cm　纸本设色　2003 ………145

澄怀　180cm×97cm　纸本设色　2005 ………146

游心　180cm×97cm　纸本设色　2005 ………147

刚柔　180cm×97cm　纸本设色　2005 ………148

大雪无声　180cm×97cm　纸本设色　2005 ………149

爱与战　180cm×97cm　纸本设色　2005 ………150

飞升　180cm×97cm　纸本设色　2005 ………151

对影　180cm×97cm　纸本设色　2004 ………152

火龙果　180cm×97cm　纸本设色　2004 ………153

乡音　180cm×97cm　纸本设色　2005 ………154

天籁　180cm×97cm　纸本设色　2005 ………155

面对面　220cm×145cm　纸本设色　2002 ………156

王老吉　180cm×98cm　纸本设色　2010 ………157

以身许国图全图（局部） ………158

以身许国图全图（局部） ………159

以身许国图全图（局部） ………160

以身许国图全图（局部） ………161

以身许国图全图（局部） ………162

以身许国图全图（局部） ………163

以身许国图全图（局部） ………164

以身许国图全图（局部） ………165

以身许国图全图（局部） ………166

以身许国图全图（局部） ………167

以身许国图全图（局部） ………168

以身许国图全图（局部） ………169

以身许国图全图　220cm×2400cm　纸本设色　2000 ………171

西部旧梦　68cm×68cm　纸本设色　1995 ………172

落雪坪　240cm×120cm　纸本设色　2003 ………173

新疆写生　90cm×68cm　纸本设色　2005 ………174

写生　112cm×68cm　纸本设色　2001 ………175

人像　120cm×88cm　纸本设色　1998 ………176

课堂写生　136cm×68cm　纸本设色　2003 ………177

人物写生　136cm×68cm　纸本设色　2010 ………178

让鸡毛飞　248cm×126cm　纸本设色　2010 ………179

让鸡毛飞（局部） ………180

让鸡毛飞（局部） ………181

打人（局部） ………182

打人（局部） ………183

打人（局部） ………184

打人（局部） ………185

打人（局部） ………187

打人（局部） ………189

打人（局部） ………190

打人（局部） ………191

打人（局部） ………192

打人（局部） ………193

打人（局部） ………194

打人（局部） ………195

打人（局部） ………196

打人（局部） ………197

打人　360cm×682cm　纸本设色　2007～2009 ………199

分析

毕建勋绘画市场定位及其态势分析 ………201

毕建勋绘画作品市场定价研究 ………205

毕建勋艺术年表 ………206

图书在版编目（ＣＩＰ）数据

中国当代艺术经典名家专集．毕建勋/西沐主编．
—— 北京：中国书店，2011.7
ISBN 978-7-5149-0116-0

Ⅰ．①中… Ⅱ．①西… Ⅲ．①艺术－作品综合集－中
国－现代②中国画：人物画－作品集－中国－现代 Ⅳ．
①J121②J222.7

中国版本图书馆CIP数据核字(2011)第130154号

中国当代艺术经典名家专集·毕 建 勋

主　编　西　沐

责任编辑　华　刚 辛　迪 李亚青

出　　版　中国书店

社　　址　北京市宣武区琉璃厂东街115号

邮　　编　100050

经　　销　全国新华书店

设计制作　刘　宁

编辑校对　张婵祺

印　　刷　北京翔利印刷有限公司

开　　本　787×1092　1/8

版　　次　2011年7月第1版　2011年7月第1次印刷

印　　张　28印张

书　　号　978-7-5149-0116-0

定　价：498.00元

本版图书如有印装质量不合格者，请联系本社调换。

《中国当代艺术经典名家专集·毕建勋》
编辑说明

　　该书是《中国艺术品市场及其案例
研究·毕建勋研究》的一个成果。课题研
究共分为两个阶段：一是研究阶段；二是
编辑出版阶段。研究阶段共分为十个子课
题，每个子课题均形成独立完整的研究报
告，二十余人历经六个月完成。在此基础
上，课题进入编辑出版阶段，在总课题组
专家委员会总顾问薛永年及学术主持梁江
等先生的指导下，由课题组长西沐研究员
带队，北京大学、清华大学、中国艺术研
究院、中央美院，以及文化部、中国文联
等相关部门及专家积极参与，大家齐心协
力，完成了课题全部研究及编辑任务。本
课题研究最后成稿由西沐、王仲、梁江、
秦晋、亚青、祝华婧等执笔，高峰、张婵
祺等参与了相关研究工作。